上海市重点图书
上海文化发展基金会图书出版项目

海上生民乐

上海民族器乐艺术发展史（1949—2019）

张晓东　杨　阳　著

上海大学出版社
·上海·

图书在版编目(CIP)数据

海上生民乐：上海民族器乐艺术发展史：1949—2019 / 张晓东，杨阳著.—上海：上海大学出版社，2021.12
ISBN 978-7-5671-4384-5

Ⅰ.①海… Ⅱ.①张… ②杨… Ⅲ.①民族器乐-器乐史-上海-1949-2019 Ⅳ.①J630.9

中国版本图书馆CIP数据核字(2021)第266367号

责任编辑　石伟丽
封面设计　柯国富
技术编辑　金　鑫　钱宇坤

海上生民乐
——上海民族器乐艺术发展史(1949—2019)
张晓东　杨　阳　著

上海大学出版社出版发行
(上海市上大路99号　邮政编码200444)
(http://www.shupress.cn) 发行热线 021-66135112
出版人　戴骏豪

*

南京展望文化发展有限公司排版
上海东亚彩印有限公司印刷　各地新华书店经销
开本890mm×1240mm　1/32　印张7.75　字数187千
2021年12月第1版　2021年12月第1次印刷
ISBN 978-7-5671-4384-5/J·586　定价　68.00元

版权所有　侵权必究
如发现本书有印装质量问题请与印刷厂质量科联系
联系电话：021-34536788

目 录

绪论 ………………………………………………………… 001

第一章　上海音乐学院：民乐发展的新路径 ………… 010
　一、民乐创作 ………………………………………… 012
　二、民乐表演 ………………………………………… 038
　三、民乐理论 ………………………………………… 051
　四、乐器制作设计 …………………………………… 064

第二章　上海民族乐团：民乐传播的生力军 ………… 075
　一、建团之初 ………………………………………… 075
　二、砥柱中流 ………………………………………… 081
　三、多元畅想 ………………………………………… 085

第三章　今虞琴社：旷古正声鸣今韵 ………………… 091
　一、琴社初立时期 …………………………………… 093
　二、新中国成立前后琴社活动 ……………………… 098

第四章　民乐流派：海上枢纽地 ……………………… 107
　一、浦东派琵琶 ……………………………………… 107
　二、崇明派琵琶 ……………………………………… 113

三、汪派琵琶 ……………………………………… 116

　　四、浙派古筝 ……………………………………… 117

第五章　丝竹锣鼓：生活与民俗中的金石乐声 …………… 121

第六章　上海民族乐器一厂：海上民乐发展的奠基石 ……… 149

附录　上海民乐团体与演奏家：薪火相递　乐脉不息 ……… 155

参考文献 ……………………………………………… 225

后记 …………………………………………………… 243

绪 论

上海地属长三角文化区、环太湖文化区,有着较丰厚的历史文化积淀。上海这座历史悠久的城市,早在 6 000 多年前就有马家浜文化存在。上海在春秋时期属吴国,战国先后属越国、楚国。相传曾经是楚国春申君黄歇的封邑,故上海别称为"申"。晋朝时期,因松江(现名苏州河)一带的渔民多使用一种叫"扈"的捕鱼工具,而江流入海处当时又称为"渎",因此松江下游一带被称为"扈渎",以后又改"扈"为"沪","沪"从而成为上海的简称。唐天宝十载(751),设华亭县,隶属苏州府,这是上海地区在古代的第一个行政建置。至元代至元二十九年(1292),析华亭县置上海县,此时的上海已经成为中国海上丝绸之路的重要港口之一。星罗棋布的江南小镇,逐渐构建起这片区域的繁华。熏风里孕育的江南文化,敦厚亲民,温柔婉转。隽秀的江南丝竹,是在这氤氲中成长的中国优秀的传统音乐乐种,以典雅、柔美、清丽、细腻的风格闻名于世。其以独特的音乐组合形式、演奏结构成为中国传统合奏乐乐种的重要组成部分。

明清时期,上海由于经济、社会等历史大环境原因逐渐发展成为重要的口岸城市。诸多的民族器乐艺术在这里得到不断的发展。这其中就包括明清时期的琵琶流派艺术。从嘉庆二十三年(1818)刊印的《华秋苹琵琶谱》到光绪二十一年(1895)刊印的李芳

园所编《南北派十三套大曲琵琶新谱》,一直到浦东派、崇明派、上海派等琵琶流派的形成,都直接或间接地与上海这方土地有着关系。同时不可忽视的是,上海对于古琴在这一时期的发展也有着重要的影响。这些都成为中国近现代历史上民族器乐艺术在上海这个逐渐高度繁华的城市传承与发扬的历史基础。

在长期于农村发展的乐团乐社基础之上,城市中逐渐建立起各类不同乐器样式的民族器乐团体。其中包括1911年成立的文明雅集、1917年成立的清平集,以及1919年由郑觐文将"琴瑟学社"改名而来的大同乐会。大同乐会本着发展与发扬中国民族器乐的精神,不仅尝试了各类民族器乐的独奏、合奏形式,而且致力于中国古乐器的复原以及创新活动。而1927年国立音乐院①成立以后,专业的民族音乐高等教育事业不断走向完善。伴随着民乐团体与专业的民族音乐教育的发展而兴起的还包括乐器修造。

新中国成立后,上海在音乐方面仍然起着重要的作用。国内外大量的演出在这里汇集,中西不同的音乐风格、体裁特征以及思想在这里交汇。而其中在中国民族音乐方面,上海音乐学院贺绿汀院长在主持校政的很长一段时间内,对增强民族传统文化与音乐在教学中的分量进行了持续不断的努力。在民乐表演与中国音乐研究等领域,上海都产生了有重要影响的人物与成果:1952年,上海民族乐团成立,该团举行了各种各样的演出活动,一方面繁荣丰富了上海市民的文化生活,另一方面承担着外交、礼仪相关的重要的音乐演出任务。1958年,上海民族乐器一厂正式成为制作

① 1927年建校时称"国立音乐院"。1929年9月更名为"国立音乐专科学校"。新中国成立后称国立音乐院上海分院。1950年中央音乐学院在天津成立后,曾改称"中央音乐学院上海分院""中央音乐学院华东分院"。1956年起改用现名"上海音乐学院"。参见:中国艺术研究院音乐研究所《中国音乐词典》编辑部.中国音乐词典:增订版[M].北京:人民音乐出版社,2016:672.

吹、拉、弹、打四大类乐器的综合性民族乐器厂,从此上海民族乐器制造业开始蓬勃发展,并逐渐诞生了"敦煌牌""牡丹牌"等驰名中外的民族乐器品牌。民间音乐团体仍然在农村与城市社区中活跃,江南丝竹、吹打乐等依然有着良好的发展。而这部分内容在今天关于中国传统音乐的研究当中还没有得到很好的梳理。我们对其历史发展状况关注得不够,不论是对这方面史料的汇集梳理,还是课题研究以至纳入地方性教育体系方面,都没有达到应有的高度。因此本书着眼于新中国成立以来,民族器乐艺术在音乐教育界、表演界、乐器制造业等方面的发展脉络,探求其在不同的历史时段所发生的一系列表象背后的历史成因。

江南丝竹流传于江、浙、沪一带,受到人们的广泛喜爱,而上海地区是其演出、传播、教育与传承的重要地区。上海的江南丝竹的历史可追溯到19世纪。1954年,"上海民间古典音乐观摩演出"的节目单将其正式称为"江南丝竹"。由此可见,上海地区的区域位置造就了上海逐渐成为江南一带文艺形式的重要汇集地。驰名苏州的评弹艺术,在清代同治年间由弹词女艺人朱素兰首创书场于上海,使评弹的影响逐渐向大都市扩展,成为中国南方近代说唱艺术中具有代表性的一种曲艺体裁。开埠以后的上海,客商往来,租界建立,逐渐成为中西方往来的中心。1879年,上海成立了被誉为"亚洲第一"的交响乐团"公共乐队"(后改名为"上海工部局管弦乐队"),该乐队1919年聘任意大利钢琴家梅百器为指挥,并于1923年第一次面向中国人演出,1930年第一次上演了中国人的作品,即音乐家黄自的成名作《怀旧》。[1] 这支前期由外国人构成的交响乐团,从1938年开始出现中国演奏家作为正式成员登台演出

[1] 汤亚汀.《上海工部局乐队史》写作三题:"音乐上海学"的阐述、建构与隐喻[J].音乐艺术(上海音乐学院学报),2012(1):47.

的身影,中国演奏家谭抒真、黄贻钧、陈又新、徐威麟等从观众席走上了表演舞台。

此时的上海已经是世界级的大都市。在文化领域,上海的音乐、电影等同欧美的发展同步。从欧洲的交响音乐、美国的爵士音乐到好莱坞的电影与法国歌舞,都能在上海无差别地看到。华洋交辉、中西交汇,各种戏院、电影院被建造,轮番上演着时光春秋。正是在这样的历史时代背景下,中国的传统民族音乐与来自西方的多种音乐形式共存于这片土地之上。

郊乡的传统乐社仍然有着与节庆、仪式、娱乐相关的艺术活动,进入城市领域的艺人、演奏家则开始推动传统的乐社向近现代团体过渡。当然,这部分音乐人还受到传统文人雅集的影响。1911年成立的文明雅集以及随后成立的钧天集都能反映出当时的乐社情况。而1918年成立的琴瑟学社成为近现代历史上上海地区重要的民乐活动团体。1919年,郑觐文将"琴瑟学社"改名为大同乐会,并于1923年开始大量地招收会员。[①]早期曾聘任汪昱庭、吴梦飞、王巽之、施颂伯、欧阳予倩等做教员,当时的会员有柳尧章、秦鹏章、许光毅、许如辉、程午嘉、卫仲乐等,这些中国民乐的爱好者、演奏者不断成长为中国近现代民乐的先锋和支柱力量,影响着全中国民乐的教育与发展。当时的大同乐会,致力于民乐的教习、中国音乐历史的传播、民族乐器的改制、作品的编创与专业音乐的演出工作等。

反观郑觐文其人,其生于江阴,幼年曾学习古琴演奏,并阅读大量诗书,对于中国传统文化有着极好的学习积淀。之后在当地文庙担任音乐教育相关职位,在投奔上海堂弟郑立三之后,被聘入哈同创办的仓圣明智大学,任古乐教师,与《申报》的史量才等人交

① 陈正生.郑觐文年谱[J].南京艺术学院学报(音乐与表演),2015(1):64.

好。郑觐文去世之后，音乐家卫仲乐接管了大同乐会的工作。1940年，郑觐文之子郑玉荪在重庆又新建大同乐会，之后乐会逐渐走向衰落。

在上海的音乐团体开展得如火如荼之时，从德国学成归来的萧友梅则在为中国近现代历史上第一所高等音乐专科学府的建立奔走。其在上海聆听了工部局管弦乐队的演出之后，为这座摩登的城市所感染。其认为，要学习音乐，必须有观看、欣赏的人文环境，所以在上海地区筹办音乐学院成为其努力的方向。在当时大学院院长蔡元培的支持之下，国立音乐院于1927年10月26日草拟了招生简章并登报招生。11月1日起开始报名，10日至12日进行入学考试，在上海的考生考完，16日就开始上课。由于又收到外埠要求补考的好几封报名信，便在21日、22日两天进行了外埠考生补考，11月24日全校开始上课，11月27日补行国立音乐院的开学礼。国立音乐院当年招生共23人，由大学院院长蔡元培兼任院长，由教务、事务两处管理全院教务事务，院长聘任萧友梅为教务处主任，全院教员则"设教授、副教授、讲师、助教及导师若干人，分任各项课程"。从这方面来看，"当时国立音乐院已基本确定了相当于西方单科高等音乐学校的办学体制"。[①] 国立音乐院成立之初，各门课程的教师有：萧友梅（教授，和声、作曲、音乐领略法）、易韦斋（教授，国文、诗歌、词曲）、杜庭修（副教授，合唱、国音、体育）、王瑞娴（副教授，钢琴）、李恩科（讲师，英文、钢琴）、朱英（讲师，琵琶、笛）、方于（讲师，法文）、吕维钿夫人（讲师，钢琴）、陈承弼（讲师，小提琴）、雷通群（讲师，西洋文化史）、安多保（讲师，小提琴）、历士特奇（讲师，小提琴）、马尔切夫（讲师，练声）、吴伯超

① 陈聆群.从国立音乐院到国立音乐专科学校的创业十年[J].音乐艺术（上海音乐学院学报），2007(3)：46.

(助教、钢琴、二胡)、潘韵若(助教、钢琴)、梁韵(助教、钢琴)。高等音乐专科学府的建立,为继承和发扬中外优秀音乐文化开辟了良好的路径。国立音乐院几经更名成为今天享誉国内外的上海音乐学院。这所建校近百年的学校,培养了众多优秀的音乐家。

新中国成立以后,上海地区的民乐在上海音乐学院得以传承,上海民乐团的演出与发展也至关重要。如前文所述,在乐团建设和运作方面,上海有着良好的历史基础。1952年,上海民族乐团开始筹建,之后这个最初集演出、创作、教学于一体的机构,为上海的民乐发展作出了卓越的贡献。一代又一代的演奏家在这里诞生,从某种程度上来说其也成为上海民乐教育的重要实践基地。事实上,从早期的卫仲乐团长,到陆春龄、孙裕德再到后来的闵惠芬、龚一等人,他们或兼职于上海音乐学院,或后期进入上海音乐学院教学,身份在两者之间切换,乐团与学校一起完善艺术实现的重要过程。

与中国民乐发展密切相关的是中国乐器修造业的发展。从最早在城隍庙附近开始个人经营的乐器铺,到五马路(广东路)附近林立的乐器店铺,再到新中国成立以后的同业公会,上海地区的乐器修造是伴随着民乐发展的脚步一步步发展起来的。由于地域艺术演奏的审美风格影响,上海的民族乐器制造有着自身独特的制作工艺和评价标准。可以说,两者之间是相互影响、不可分割的。一方面,高端乐器的研发与技术传承是高等教育、专业演出赖以生存的基础;另一方面,普及性乐器的销售又能在一定意义上反映一个地区艺术传播与学习的热度及方向。从二胡、琵琶到古筝、中阮,学习民族乐器的人越来越多,民族乐器的种类也不再局限于传统类别,向着多元化发展。

民族器乐艺术是中国优秀文化的重要组成部分,其中包括了中国乐器、乐谱、演奏法、流派与音乐思想等。上海作为近现代中

国历史上最为重要的城市之一,所发生的种种文化变革,都具有其独特之处,同时也对整个中国的文化发展具有一定的影响。音乐作为人们日常生活中不可或缺的重要组成部分,于上海这座复杂而多彩的城市中,展现出了特有的存在与生长方式。新中国成立后,上海民乐焕发新机,在乐器形制、演奏方法、乐队建制、音乐活动、音乐思想等众多方面"领跑"全国,长期、持续、深层次地为各地民乐建设、发展提供范式与经验。

"上海民乐"的相关研究,目前在学界属于"热门"中的"冷门"。其"热"在于"上海音乐"研究领域成果的长期积淀、不断出新,如火如荼。从早期上海音乐学院钱仁康、夏野、陈聆群、陈应时等多位音乐理论界大师的学术积淀,到当下由上海高校音乐人类学E-研究院洛秦教授倡导成立的"音乐上海学",越来越多的学者对"上海的音乐"以及"音乐在上海"等课题产生了浓厚兴趣,其中不乏非音乐专业如文学、历史学、人类学等学科领域的学者。在研究成果方面,首先有洛秦的《"音乐上海学"建构的理论、方法及其意义》(2012)。该文较为详细地阐述了"上海"作为"音乐"生长土壤的特殊性,同时也阐明了"音乐"在"上海"生长的特殊性,以此为基础,从学科层面提出"音乐上海学"相关学科研究价值、研究目的、研究方法等学科基础建设元理论。其后洛秦又在文章《再论"音乐上海学"的意义》(2018)中,着重回顾了"音乐上海学"提出以来的诸多成果,确定了学科发展的可行性,继而强调在学科视野中各类研究可能遇到的问题以及基础方法。但是,在"音乐上海学"持续升温,各地相继提出"音乐北京学""音乐哈尔滨学"等类似学科命题之余,一个无法忽略的事实是"上海民乐"或曰"民乐上海"研究缺位。上海是中国较早开放的通商口岸之一,曾被称为"十里洋场",在公众印象中似乎总是"西重中轻"。然而,与这般"刻板印象"相反,上海这座城市的"传统积淀"是不应被轻视或忽视的。

仅就近现代上海民乐而言，以上海音乐学院、上海民族乐团为代表的城市民乐文化，在新中国成立前便已发端，并于新中国成立至今这数十年中始终延续。此外，在上海周边乡镇、农村中，也有大量民间乐社、乐班、乐人在持续活动，他们大多以"民乐"为主、为生，承担起片区内人们的诸多仪式及娱乐中的音乐活动。上海作为近现代中国的标志性国际化城市之一，在新中国成立之后依然在文化领域具有其特殊性。而"民乐"作为新中国成立后上海音乐领域的重要部分，其历史发展进程及当下在全国的领先地位，或可反映出上海文化事业的特点。同时，对"上海民乐"进行学科化、学理化的历史总结与梳理，也是对当下"非物质文化遗产"工作的响应与巩固，更是为"海派文化"品牌的建立与推广提供历史与理论支撑、对上海民乐事业发展的一种积极呼应。

本书以梳理和分析上海民乐在新中国成立后的发展历史为主要方向，并以此为基础对上海地域文化特征、新中国成立后上海民乐在大历史背景下的发展特点、上海民乐之于全国视域的重要意义及历史定位等多视角、多方面问题作出学术回应。以"上海民乐"为对象，并以"1949—2019"为历史断代展开的研究，不仅是关于"民乐"的研究，更是关于"上海"的研究，是对民乐在新中国成立后的上海一系列历史发展中的自身变化、发展之再现，也是探讨新中国成立后的上海民乐对于当代中国民乐的重要影响和意义的基础与关键。本书将突出上海城市文化与历史，厘清民乐类非物质文化遗产的历史脉络，将旧有的、亟待发掘、整合、梳理的文献以及关键的历史见证者、亲历者们的口述资料进行编汇、分析、研究，从而揭开"上海民乐"研究的篇章，为"上海民乐"研究提供值得参照的基础研究成果。

本书在书写的过程中，采用文献、文物、口述资料等多类型史料联动模式，从民乐教育、乐器修造、团体发展、乐人与作品等多领

域、多视角进行综合分析评述,以探寻城市发展中合理的艺术发展路径与理论基础。全书由上海大学音乐学院教师张晓东与上海音乐学院博士候选人杨阳共同完成,两者责任相当。然而,面对大量史料、口述资料,尽管进行了严格、严谨的甄别、鉴定工作,但仍难免会在史料的陈述及分析过程中产生一定的失误,还望相关学者专家不吝赐教,请读者海涵。

第一章
上海音乐学院：民乐发展的新路径

1949年后上海民族器乐的发展无法绕开的"重镇"之一即上海音乐学院（简称"上音"）。上海音乐学院的前身"国立音乐院"创立于1927年，由著名教育家蔡元培、音乐博士萧友梅创办，为中国第一所现代高等专业音乐学府。学校从成立至今的发展历史，也是上海历史、中国现代史的重要见证与组成部分。国立音乐院的创立，以中国的民族危机时期为背景，在列强坚船利炮侵略的同时，文化入侵也在中国大地上进行着。这一时期，部分以知识分子为代表的群体意识到这一问题，并积极实干，提出了"教育救国""实业救国"等倡议。随着诸多留洋学子的归国，中国现代音乐教育逐渐在本土萌芽。上海作为中国最早向世界开放的通商口岸之一，包含着来自中国各地的移民文化、上海本土文化与海外文化。这座海纳百川的大都市，有着在当时中国极为繁荣的音乐境况。开放包容的城市文化氛围，让国立音乐院在上海的创立成为历史的必然选择。诸多乐团、乐队在上海驻扎、成立，为国立音乐院的早期办学提供了优秀的师资力量。

国立音乐院在创校之初，便有"两条腿走路"的方针，一条腿走向世界音乐，一条腿走向民间民族音乐，两者结合，趋向大同。从该办学方针可见学校对民乐的重视程度以及对中西音乐发展的态

度。民乐专业是学校最早开设的五个专业之一,学校聘请国乐演奏家朱英进行民族器乐教学。新中国成立后,贺绿汀担任上海音乐学院院长,其对民间音乐非常重视,并强调考察、分析、表演、创作为一体的民族音乐观念,这使得上海音乐学院的民乐专业有了更加广阔的发展空间,与时俱进地在民乐创作、演奏、教学、理论研究、乐器改造等方面产生了一系列卓越成果。

1956年上海音乐学院民族音乐系的成立,在一定程度上体现了贺绿汀院长加强民族音乐办学的思想。该系成立之初,设有民族音乐理论、民族乐队指导、戏曲音乐及民族器乐演奏四个专业,第一任系主任为沈知白。沈知白学贯中西,不仅通晓民族音乐理论,对西方音乐作曲、理论也深有造诣。后民族音乐系几经拆分合并:1963年拆分为民族音乐作曲系、民族器乐系、民族音乐理论系;1966年民族音乐理论系、民族音乐作曲系被并入作曲系;1981年恢复原民族音乐系设置;2017年民乐指挥专业被并入指挥系。至2019年,民族音乐系下包含音乐表演艺术、民乐作曲两大专业,并设有弹拨、拉弦、吹管、作曲、重合奏五个教研室。同时,该系也拥有上海音乐学院民族管弦乐团及数个室内乐团(队)。原民族音乐理论专业则于早期并入音乐学系,成为音乐学系的核心专业之一。

上海音乐学院的民族器乐在数十年间迅速发展,不仅在民乐表演与教学方面汇聚了卫仲乐、陆修棠、孙裕德、王巽之、王乙、金祖礼、陆春龄、项斯华、闵惠芬等一众民乐演奏、教育名家,还有胡登跳、李民雄、何占豪、夏飞云、阎惠昌等民乐作曲家、理论家、指挥家。虽然民族音乐系的专业内容几经拆合,但上海音乐学院民族器乐表演、理论、作曲、指挥、教学等多元一体的格局与思路,始终在这所音乐学府的民乐血脉之中延续与流淌。

从民乐在上海音乐学院的整个发展历程来看,一方面,民乐始

终与时代有着紧密联系，民乐凭借着上海这座城市对国内外变化与发展的敏锐触觉，在各方面均有响应。从早期的救亡类曲目，到当代的新音乐、音画、音诗、器乐剧等多元体裁共同发展，不同时代环境下，上海音乐学院的民乐鲜明地体现出相应的时代特征。另一方面，上海音乐学院的民乐又始终保持着演奏—创作—理论多方联动的传统，如叶栋、陈应时的敦煌古谱解译工程，不仅仅是理论领域的一枝独放，更让古谱古乐经过不同时期的演奏家、民乐队的演绎译谱和作曲家的创作编配，具有了生生不息的生命力。此外，在从未停息的乐器改革工程中，诸如革胡、蝶式筝、81型平均律扬琴、37簧笙等成果，亦离不开演奏家、理论家、作曲家们的共同支持。

及至当下，上海音乐学院的民乐事业更为开放。跨专业、跨平台的联动合作，让本就有着深厚民乐积淀的上音民乐更具时代气质。校内外以及国际众多作曲家的民乐创作，让上音民乐在演奏曲目与技艺上得到拓展，音乐理论的研究视野进一步拓宽，视角更为多元，方法更为多样。这一系列发展始终伴随着上海乃至整个中国的发展而推进。在国际环境中，中国的对外交流愈发频繁、深入，而自身的国力提升也使国际上对中国文化的关注度进一步加强。不难看到，当下的核心命题与上音民乐自始至终的发展方针在某种程度上高度契合，而历史的传承也让上音民乐不论在创作、演奏还是在理论、教学领域，均能与时俱进，在展现时代前沿思想、技法的同时，深耕自身的民族与传统文化土壤。

一、民乐创作

上海音乐学院自1927年国立音乐院成立时便设立了民乐、作

曲、钢琴、小提琴、声乐共五个专业。即使在当时,"音乐创作"也不是"作曲"专业独揽,各专业均有作曲实践。国立音乐院最早的民乐教师朱英创作了琵琶独奏曲《长恨歌》,其后又创作了体现现实主题的《五卅纪念》《哀水灾》以及于"九一八"事变后创作的《难忘曲》等琵琶独奏作品。与此同时,传统琵琶曲《平沙落雁》《霸王卸甲》《普庵咒》等曲目仍在教学演奏中占有重要分量。上海音乐学院民乐古曲与创作曲双轨并行的创作、教学、演奏模式,在创校初期已基本成形。当时仍在国立音乐院学习民乐的丁善德、谭小麟等后世著名的作曲家们,也在这种民乐氛围中浸润、沉淀着属于他们的民族音乐语汇与气韵。

新中国成立后,在贺绿汀院长的倡导下,众多技艺非凡的民间乐人进入上海音乐学院任教,其中包括河南吹奏艺人宋保才(唢呐)、宋仲奇(笙)兄弟,丁喜才(榆林小曲)、朱勤甫(十番锣鼓)、孙文明(二胡)等人。这一举措一方面延续了办校以来在民乐演奏教学层面民间优秀乐人高度参与的传统,另一方面则是在更广的地理、人文范围内补足了民间音乐的建设,如此前一定程度上受到忽视的华北、西北地区以及身份上处于社会底层的民间乐人。例如江南二胡乐人孙文明,身世浮沉、流离坎坷,其代表作《流波曲》一定程度上承载了他对人生磨难的倾诉。民间乐人进校教学,为整个上海音乐学院带来了新的活力。民间乐人们地道的地方音乐语汇、制曲思维、演奏技法,让长期处于学院专业教学系统中的师生们对中国音乐有了更加全面的认识。除了民间艺人之外,还有一批地方乐团、剧团的成员进入上海音乐学院进修、学习,同时也将地方音乐带进了上海音乐学院,丰富了师生们的音乐视野,并在不同程度上从作品风格、技法、题材、器质应用、音声观念等诸多方面影响了民乐创作。

新中国成立以来的上海音乐学院民乐创作,不论在独奏、协

奏、新音乐还是创新融合等体裁种类的拓展、演进、思考上,又或是旋法、配器、和声等技术语汇的应用与创新上,均应合着整个时代的脉动,甚至领先于时代,为不同时期留下了具有上海这座城市特质的民乐经典作品,如陆春龄的竹笛独奏《今昔》,俞逊发、彭正元的笛曲《秋湖月夜》等。不同身份的民乐创作者们创作着具有各自身份特点的作品。

上海音乐学院的专业作曲家群体也以其颇具特色的技法、思维、语汇,进入民乐创作的世界。作曲家们的专业能力与素养,一方面是受中国音乐的耳濡目染或是后天专门学习中国传统音乐而得;另一方面是受高度专业化的西方古典音乐创作技法以及当代国际创作新主义、新技法、新思路的影响,因此他们具备扎实的创作基本功。在这样的学习背景中成长起来的作曲家们,不论对身为音乐创作者的身份认识,还是对音乐审美的认识,均体现着其身份特征。随着中国传统音乐理论研究的不断深入,作曲家对传统音乐的兴趣愈发浓厚,并不断对传统音乐与当代作曲的结合空间产生新的理解。他们的作品涉及各类民族乐器,而大型民族管弦乐队、多样化的民族室内乐队,也为作曲家们提供了自由挥洒的广阔创作空间。其中经典作品颇多,如杨立青的《乌江恨》《荒漠暮色》,何训田的《达勃河随想曲》,王建民的多部《二胡狂想曲》,叶国辉的《声音的空间》《日落阳关》等。

民乐创作者的另一大群体则来自民乐演奏家。陆春龄、赵松庭、王巽之等演奏家,学艺、成艺于民间音乐,深受民间音乐滋养。他们或出身于地方剧种班社、剧团,或长年玩味于民间乐社合乐活动。对地方传统曲目、剧目的音乐语汇、韵味的大量掌握,是他们共同的特点,也是他们从事民乐创作最重要的养料、根基,甚至是母体与基调。如陆春龄的《鹧鸪飞》这首来自湖南的民间曲调,经陆春龄娴熟的江南丝竹语汇处理后,全曲音乐形象极富江南风味。

又如婺剧之于赵松庭、丝竹之于王巽之,他们的音乐母语无不有着共同的原生地——民间。这批初入学院的演奏家,一边继续玩味早已融入各自血液之中的民间音乐,一边肩负起民间曲目的收集、整理、教学、指法修订的任务,使民间以口传心授为主体的教学方式,逐渐向专业化学院教育的谱本、系统、纲目教学过渡。他们在留下众多经过专业化编订的民间曲目的同时,也启迪着演奏家、作曲家们立足传统积淀,锐意创新、敢于探索民乐创作道路,这对上海音乐学院的民乐创作影响巨大且深远。由这批民间演奏家进入学院后培养出来的新一代演奏家群体,在创作上仍然保持着改编、创作、演绎并行的模式。他们的音乐语汇延续着上一代的传统,又吸收了学院专业培养中突破传统地域性流派界限的特质。另一方面,传统民间曲目已难以满足演奏家们的实践需求,而这一需求促使演奏家们投入新作品的创作实践。如王昌元的《战台风》、叶绪然的《赶花会》等,就是这一时期上海音乐学院民乐演奏家创作曲目的代表作品。

在当下来看,上海音乐学院的民乐创作历程在传统传承与创作创新这两条并行不悖的道路上,以作曲家、演奏家两个身份群体为标识,于不同的个人所创作品之中逐渐生成与构筑。首先,早期的演奏家们对民间传统音乐语汇、传统器乐观念以及既有的传统音乐展开手法加以吸收、提炼并转化成具有一定专业化意义的"作品"。其次,演奏家与作曲家们又在不同程度上依托于传统音乐素材、体制结构,或是西方专业作曲语境中的各类体裁,试图在这样的民乐创作中,找到一条适应各方需求又不失创新性的新民乐道路。此外,部分创作者出离于表层的音乐语汇、结构、框架甚至传统的器制声音,在传统音乐、文化的理论深层追求着精神与气质的协调统一。他们以近乎"实验"式的音乐创作,给予世界一种全新的民乐触动。在当代世界音乐创作的话语中,如何平衡、融合,辩

证地呈现自身深厚的"传统"与前卫的"当代",是此类作品所展露的共同命题。不论是上海音乐学院的演奏家、作曲家,还是将此二者相结合的双重身份者,都在各自的历史时空与人文背景中,创作着既属于个人又映射着大背景、大语境的民乐作品。

本部分选取的上海音乐学院民乐作品,只是整个上音民乐创作历程中的冰山一角。然而,相对于数十年来民乐创作的整体而言,选取不同时期具有典型性、代表性的作品,并借以反映不同时期的变化与特点,或是一种较为清晰、直观的方法。诚然,将绵延发展的历史与时间加以划分,并冠以"阶段""时段"字样,对于音乐创作而言着实难以为范。因此本书以下介绍的作品仅以大致的体裁为区分依据,以创作者生年、学习背景或作品创作时间为线索排序。

(一) 独奏

1.《鹧鸪飞》

《鹧鸪飞》原曲是一首湖南民间乐曲,该谱初见于严箇凡编撰、1926年出版的《中国雅乐集》。后该曲在江南丝竹等丝竹合奏乐种中流行。20世纪50年代陆春龄改编的《鹧鸪飞》以民间曲调为基础,他将"花板"再次放慢加花,并将二次加花的部分置于原来的"花板"之前,使乐曲前后形成变奏、对比。陆春龄在对江南丝竹音乐语汇熟练运用、内化整合的基础上,在这首竹笛曲中展现了具有音乐逻辑关系的演奏技法。通过这些复杂的演奏技法的组合,气、指、舌三个重要的音色技法因素相辅相成,共同塑造了曲中生动活泼的"鹧鸪"形象,使得这种写实的形象塑造与写意的江南风韵在全曲得到了极佳的融合和平衡。乐曲在整体结构上属于带有引子和尾声的二段体结构,引子和尾声部分因旋律润饰、结构扩充、抽花放慢等手法的运用而有别于主体乐段,承担着重要的"起首"和

"收尾"的结构功能。该曲细腻的气息控制、专业化作曲设计与多样演奏技法的自由运用,使其成为深深根植于民间音乐的优秀改编作品。

2.《今昔》

这首笛曲作品是陆春龄于 1957 年创作的,乐曲通过三个段落,做到了强烈而鲜明的情绪与性格对比,具有一定的故事性与叙述性。在音乐素材上,全曲仍然建立在陆春龄精通且颇具特色的江南音乐语汇之上。全曲的结构与表达使以陆春龄为代表的"南派竹笛"于当时展现了新的发展面貌。该曲在结构上遵循快、慢、快的传统音乐叙事模式,首尾呼应,情绪平衡、统一。中间对比段落运用低四度的 C 调笛,音色低沉、幽暗,陆春龄在乐曲前部的素材基础上进行加工处理,对气息断连、吐息强弱、旋律进行线条起伏、核心音之间的装饰性乐汇等加以处理,令中间段在情绪上表现出由低落到泣诉再到坚毅与刚强的一系列细腻情绪的推进。首末段欢欣色彩真实而强烈,细密、快速的音阶式回旋线条,辅以跃动的附点节奏,令人联想到民间歌舞、庙会等节庆场景。音乐在高潮中收尾,留下了对美好生活的赞美。

3.《早晨》

这首笛曲由赵松庭创作于 1953 年,是赵松庭的代表作品之一。该曲以引子、慢板、快板、尾声为基本叙事结构,核心音乐素材吸收自昆曲曲牌〔点绛唇〕,并在一个核心音调基础上充分展开。赵松庭的笛乐融昆腔之典雅与乱弹之华丽于一体,其在原素材之上的加花、展衍,令该曲呈现出迥然不同于原曲的新风格。其中包含大量曲笛的特色技巧,如叠音、颤音、赠音、打音,音乐线条细腻而富于变化。该曲不仅有着当时笛乐创作对鸟鸣等自然声响的模拟以及对民间曲调的衍化运用,同时其在音乐语汇与演奏技法等方面融合当时南北笛派的特长。曲中大量循环换气以及北方梆笛

技法的使用,加以诸多的强弱对比交替,使乐曲刚柔相济,丰富了原先南派竹笛的曲目风格与表现张力。

4.《三五七》

这首笛曲由赵松庭编创于1957年,其母本为浙江婺剧乱弹唱腔。赵松庭自幼接触婺剧,13岁时已能够演奏许多婺剧音乐,16岁时成为婺剧乐队中的首席"正吹"。民间乐团的特殊生态环境使得他在笛乐之外还掌握了唢呐、先锋、板胡、徽胡等乐器演奏技艺。对婺剧音乐的纯熟与深谙,使赵松庭编创的《三五七》既保留了婺剧〔三五七〕原板的基本乐汇与节拍、旋法特点,又融合了婺剧导板、平板、游板等变化板式,使乐曲在具有原生民间音乐令人耳熟能详的听觉记忆之余,给人以充分的新鲜感与表情渲染力。在对民间音乐的元素进行高度吸收、保留的同时,乐曲在结构框架上由慢到快的起承转合功能布局以及气息转化、指法设计,均有着完整、独立的乐思与音乐逻辑。

5.《秋湖月夜》

这首笛曲作品由俞逊发与彭正元作于1981年,曾获全国第三届音乐作品(民族器乐)评奖一等奖(1983)、"世界华人经典作品"(1992)。作品以南宋词人张孝祥《念奴娇·过洞庭》为意境背景,侧重于对景况、画面的表现与描摹。标题"秋湖月夜",四字各自成景,联合成词则具有完整时态与场景。乐曲结合江南丝竹的音乐风格,大量使用叠、打、赠、颤等演奏技法,为乐曲情韵打下了基础。俞逊发没有沿用江南丝竹中的D调曲笛,改用新创制的G调低音大笛,乐曲在慢板低音段落更加意味深沉。全曲虽延续了传统丝竹乐种的风格、技法,却在音乐刻画上别具新意。悠扬诗意的旋律语言、再现式三部结构,对细腻场景的情态捕捉和宏观情绪的动静对比把控,对该曲音乐形象的设计与表述,使该曲成为当时新民乐作品中的典范之作。

6.《听泉》

这首笛曲由詹永明创作于20世纪80年代后期,并于1988年获得全国第六届音乐作品评奖二等奖。乐曲以G调大笛演奏,旋律主要盘旋于中低音区,曲情风格深沉、幽谧。全曲共有五段,每段各有标题,分别为"空山滴泉""空谷回声""悠悠抒发""水云相映""寂静山林"。在演奏技法上,该曲充分考虑了现代演奏技巧、声响与传统乐曲技法、思维的结合空间,如指孔吹奏产生的复合音效果、舌击音带来的短促微妙的击打声响等的运用,加之"散—慢—中—快—散"的中国传统音乐经典结构,这种融合与创新使得该曲在新音乐路径下营造了神秘、缥缈的冥想空间之余,仍留有传统乐曲流畅、婉转的韵味润腔表情。作曲的标题、意象、结构、创新性的声响与表述逻辑,无不投射着对中国文人制乐传统的追溯与承续。

7.《林冲夜奔》

该筝曲由王巽之、陆修棠编创于1962年。乐曲题材源自著名的昆剧折子戏《宝剑记·夜奔》,并以曲牌〔新水令〕为音乐母本。该折子戏以水浒人物林冲为主角,整出折子兼具唱、念、做、打,为行当家门戏,历来深受观众喜爱。王、陆选择"夜奔"作为标题,使古筝的器乐化演绎有了直观的画面和情节。此举也在一定程度上强化了古筝的弹拨乐颗粒音响在剧情形象模拟方面的表现力。乐曲中的古筝技法均被赋予了情节与造型意义,散板中刮奏的由弱渐强,烘托出情势与主人公内心的情绪。叙述段落中短促迅疾的摇指,增强了主人公内心的紧张感。曲中大量撮、劈、托以及当时创新运用的长时值摇指等技法变化繁复多样,而在左右手协作下的不同技法、音色、声响衔接之中,故事情节与音乐表述达到了高度的辩证统一。随着以该曲为代表的多首王氏筝曲在舞台上频繁演出,"浙江筝派"也确立于中国音乐领域,成为重要的筝乐流派。

8.《战台风》

该筝曲原名《抢险》,后更名为《战台风》,由王昌元创作于1965年。王昌元为王巽之之女,其时她正在上海音乐学院就读,自幼的耳濡目染、家学传承,加上进校后参与《海青拿鹅》《林冲夜奔》等大量传统曲目的整理、指法编订工作,使她在扎实的演奏技术的基础上积累了大量创作灵感与语汇。该曲在当时的时代环境中应运而生。王昌元以自身码头劳动的生活体验为题材,以码头工人及工人阶级群体为主要对象,通过筝乐创作再现工人们抗战台风的英雄形象与坚毅不挠的时代精神。该曲在结构上为叙事性的五段体,并在第一段即以快速刮奏奠定全曲的气势与基调。曲中创新性地运用了连续扫摇、扣摇、左侧刮奏等技法,丰富了古筝音乐的表现空间与情感张力。该曲的诞生,一定程度上令古筝的传统派别界限得到突破,并对其后筝乐的创作产生了深远影响。

9.《茉莉芬芳》

这首筝曲是作曲家何占豪在1991年根据江苏民歌《茉莉花》的音乐素材创作的。《茉莉花》作为颇具盛名的代表性传统民歌,其基本曲调在明清时期已广泛流传,形成众多衍生曲调。何占豪将它运用于筝独奏曲当中,无疑是一次颇具时代性的创作尝试。该作品区别于此前传统民乐以横向旋律为主体的音乐表述,作曲家一方面通过经典的结构框架、人们耳熟能详的旋律素材以及古筝抒情优美的音质与按滑音,在音乐横向线条上做美好刻画,另一方面通过对古筝技法的调配应用,发挥了西方音乐中重要的纵向支撑功能。如作品对左手低音区分解和弦的强调,增强了横向旋律的调性色彩。第二部分的双手合奏,使得主题旋律在和声背景中有了卡农式的复调呈现。该作品对中、西音乐的探索,不失为中国传统旋律性审美与西方音乐创作技法相结合的经典尝试。

10.《赶花会》

该琵琶独奏作品由叶绪然创作于 1960 年,其音乐核心素材主要汲取自四川民歌《采花》。该作品的音乐组织区别于此前琵琶曲目中大量的文、武类传统古曲,也不同于 20 世纪 50 年代及之前的琵琶新作品主要依托传统音乐素材、展衍手法与体制结构。该曲无论在结构设计、旋律发展还是演奏技巧方面,均有一定的突破和拓展意义。乐曲使用对比再现式的三段体为结构框架,在旋律语言上极富歌唱性。曲中创造性地将传统琵琶技巧"摘"与音乐主题并列进行,在旋律表述的同时,让摘音成为具有打击乐功能的色彩音响,模拟了民间打击器物伴唱伴奏的情景。曲中大量的扫轮、挑轮、长轮等技法均在刻画曲情的同时有着一定的演奏创新意义。

11.《十八板》

该曲是李乙改编的一首三弦独奏作品,首演时间为 1953 年,这也是三弦这件乐器首次在音乐会舞台上进行独奏。该曲旋律素材源于河南一带的唢呐曲调,常用于河南地方曲艺坠子当中。因河南坠子演出前通常要击打十八次响板,故而为这首乐曲定名"十八板"。李乙首演之后,又在丁善德的建议下,多次对该曲进行修订,继而吸收西河大鼓、道情的元素,最终形成当前所传版本。乐曲结构以慢板—快板—再现慢板为序,共可细分为七个小段。北方曲艺的地域性音乐语汇,在该作品中得到了极大程度的三弦器乐语汇转化。三弦的指法逻辑、音色特性等要素被充分发挥出来。该曲的创编完成,标志着三弦作为独奏乐器,其器乐化艺术水平达到了新的高度。该曲作为经典曲目,在专业三弦教学中也有着重要地位。

12.《海燕》

扬琴作品《海燕》创作于 20 世纪 80 年代,作曲者是当时在上海音乐学院作曲系就读的学生韩志明。乐曲以"海燕"这一形象为

表意核心,在通过音乐表述生动刻画海燕自由飞翔、搏击风浪等各种不同场景与情绪的同时,对扬琴演奏技法与音乐表现力亦有较大程度的开拓。该曲为三段式结构,以散板引子进入,以激烈的快板结尾。乐曲前半段主要表现海燕身姿的优美,后半段则突出其奋勇不屈、迎难不惧的精神品质。该曲创作相比于传统扬琴曲有意增加了演奏技法难度,如曲中大量半音阶的使用,要求演奏者双手快速交替运动,在保障速度的同时亦需控制精度。中段慢板部分,作品两次转调,在不同调性和声的对比支撑下,左右手以不同节奏营造丰富的织体。该曲创作完成后,受到扬琴领域普遍认可,在扬琴新作品创作历程中有着重要意义。

13.《唤凤》

该笙作品创作于1989年,是赵晓生《唐诗乐境》中的作品。作曲家在作品中运用其自创的"太极作曲系统",并通过独特、新奇的音响揭示"太极作曲系统"中的"三、二、一寰轴"之内涵。作品精神气韵承袭传统音乐之内核,又在一定程度上突破了传统笙曲的调性界限,并融入了电子音乐的音响结构,使之在实现"现代"风格的同时也不失"民族"气质。该曲可大致分为包含引子在内的五个部分,其中既有旋律性语汇的呈示,又有笙演奏上的炫技表达。在炫技部分,作曲家运用多调性并置,发挥了笙的多声性,同时以笙的促息打音技巧增强了其音束的立体性,使之听上去犹如两件乐器。作品最后大量上五度、五八度、下四度等和音的叠置,加强了和音厚度,充分体现了传统打音技法的使用空间。该作品时刻注意动静、快慢、浓淡等的对比,加之作曲家自成系统的作曲技法与思想内涵的融合,使其成为现代笙曲的经典之作。

14.《第一二胡狂想曲》

从王建民1988年创作的《第一二胡狂想曲》到2019年创作的《第五二胡狂想曲》的诞生,这一系列围绕二胡的"狂想曲"作

品,在二胡乃至整个民乐世界中产生了长久而深远的影响,是民乐创作领域具有里程碑意义的作品系列。作品原始素材来自中国西南部云贵地区的民间音乐。作者从苗族"飞歌"音调等原始素材中提炼特性音,并以此为基础设计出具有民族特性的"人工调式"。在结构设计上,作品一定程度上借鉴了复三部曲式特征,没有完全参照中国传统音乐结构,也不拘泥于再现演绎的叙述思维,使作品有着中西方审美相融合的效果。作品借助狂想曲体裁特点,深度挖掘二胡的乐器表现空间,曲中诸如"人工泛音"、琴弓击打琴筒、手指击打琴皮等的应用,在当时的民乐创作中均属突破性尝试。

15.《声音空间Ⅱ》

《声音空间Ⅱ》作于2008年,曾在上海音乐学院"当代音乐周"及德国汉堡音乐学院演出。作曲家叶国辉用颇具实验性的创作思路,在中胡、二胡上进行音乐创作的前卫探索。作品中胡琴以各类技法发出一系列声响,其中既有二胡演奏的常规音色,也有通过对乐器施加外力而产生的非常规音色。这些拨弦、拉奏以及泛音等音响交错更替或融合同步,使作品在音响上呈现出或线型或颗粒或噪音的复合性效果。整首作品集中于一个素材,并在对原始素材的横向展开上十分"节俭",在此基础上形成极为抽象、写意的现代音乐表述。在整个演奏过程中,演奏者的行为、情绪也均参与全曲的音乐语汇当中,并在现场透过视听直觉对外传达。作曲家以此传递出其对传统与当代颇具辩证性的思考。

(二) 独奏民乐器与大型乐队

该类型主要选取单一乐器与乐队作品。在传统意义上,该类作品通常被统一冠名为"协奏曲"(concerto),即"指一件或多件独奏乐器与管弦乐队相互竞奏,并显示其个性及技巧的一种大型器

乐套曲"①。此类作品侧重于"独奏乐器"与"管弦乐队"并重,并在对两者各自的音乐组织内部探索、开发之余,注重两者之间的关系体现——或竞争或互补或协作,这也是传统协奏曲在声音构建上最为突出的核心关系之一。

但在当代作曲意义中,上海音乐学院的作曲家们往往试图打破传统,对单一主体或二元主体再次回溯其声音的本源。在这种创作思路和声音理念潮流趋势下,不论是一件或多件独奏乐器,还是作为整体的管弦乐队,都将只是在作曲家创作的"作品"范畴中的"音响"之一。这种当代独奏乐器与乐队的创作,在整体的新作品层面,突破了一般意义上的管弦乐队功能认识与音响诉求,极大拓宽了管弦乐队的写作空间,从而使作品有了广阔的声音施展天地。就现实而言,当下的民乐独奏与交响乐队作品中,或对独奏乐器自身技法、音响在实际演奏层面进行开发,或对传统民乐经典旋律、节奏语汇有着新的观念层认识,或是借由民乐特殊的音响质感,在音响层面寻求一种由听觉通向精神想象的特殊媒介。作曲家们在独奏民乐器上的种种诉求,经过交响乐队强大的造型能力与音响表现张力的把控、发挥,形成姿态繁多的组合关系。

1.《汇流》(竹笛协奏曲)

该作品由俞逊发、瞿春泉共同创作完成,为竹笛与民族管弦乐队协奏作品,创作时间为20世纪70年代末期。该曲源发于作曲者在加拿大观看尼亚加拉大瀑布时的心情,后又结合庐山、黄山等地的瀑布、河流等"水景",将水的音响、形态特征以及给人的内心感应等要素整合,转化为音乐创作。在音乐结构上,该作品没有沿用早先的三段式或慢快对比式结构,而是采用了当时民乐作品中

① 中国大百科全书总编辑委员会《音乐舞蹈》编辑委员会,中国大百科全书出版社编辑部.中国大百科全书:音乐·舞蹈[M].2版.北京:中国大百科全书出版社,1998:752.

较为少见的复三部曲式,这在竹笛作品中属于先例。全曲共五个标题,分别为:"瀑布飞泻""山河壮观""滴水成泉""鸟语花香""汇流奔腾",五部分有不同的表现形象,或气势恢宏,或低声鸣语。在第三段"滴水成泉"中,作曲者为更加真实地模拟水滴声响,在竹笛上开发了"倚吐音"技巧,并用指颤音的轻重疾徐来展现滴水成流的情状,而乐队中弹拨乐、管乐等乐器声部,也为这类模拟提供了音乐形象的支持。该作品不论在竹笛创作作品层面还是在竹笛演奏层面,均有着极强的创新性。

2. 交响叙事曲《乌江恨》(为琵琶与交响乐队而作)

作品创作于1986年,是杨立青应名古屋交响乐团委约为庆祝日本名古屋市与我国南京市缔结友好城市而创作的。作品灵感与音乐素材取自传统琵琶武曲《霸王卸甲》,并从其中提炼三个核心动机贯穿整部作品。全曲共有六个情节性段落,分别为:引子、列营、鏖战、楚歌、别姬、尾声。素材贯穿与情节段落的安排,使整部作品在约30分钟的时长内,既有着传统琵琶大曲中旋律乐汇、节拍节奏、音色音响等变化展衍带来的情节叙事能力,又将琵琶音色音响与交响乐队声音融为一体,使作品具有统一的整体性听觉美感。琵琶在该曲的"引子"等部分,有较长的独奏篇幅,而在"楚歌"等部分又作为主奏呈现。琵琶丰富的演奏技巧和特殊的音色音响与包含民族打击乐器在内的大型乐队所产生的浓厚、多变的色彩,在作曲家巧妙的安排下交替协作,产生了极佳的音响效果。这部作品也因被视为"民族音乐交响化"的典范制作而备受海内外专业人士与听众群体的钟爱和好评。

3.《梦四则》(为装置二胡与管弦乐队而作)

作品创作于1986年,是何训田早期创作的三部管弦乐作品之一。作品中的二胡为装置二胡,相较于传统二胡缺少了琴码,音色更加接近人声。乐队也非传统意义的管弦乐队,而是去除了木管

乐器组,只使用弦乐、铜管和打击乐器。全曲由四个乐章组成,每个乐章分别映射一个梦境,整部作品即通过声音的组织营造梦境、现实、梦中梦、半梦半醒等场景。力度与音响是作品中两个重要的对比因素,乐队与二胡的器质材料和声音体量也被作曲家做了对比与强调,如曲首在极弱的力度中各声部逐渐进入,各细部之间音程度数同时扩张,而后二胡以极强的力度被推出,仿佛破空而降。该作品中的诸多技法不论是改装二胡、改编乐队,还是对位法控制下的横向旋律、节奏组织,以及作品中感性而多元的音色音响关系呈现,对于二胡创作而言都有着重要意义。作曲家借由民乐创作,在意识与潜意识之中书写、探寻着音乐创作与内心自我的平衡和共生。

4.《荒漠暮色》(为中胡与交响乐队而作)

这首中胡协奏曲是杨立青1998年应日本"丝绸之路的回响"执行委员会的委约而作的,首演于第17届亚洲艺术节(香港)"丝绸之路"纪念专场交响音乐会,并获得全国第十届音乐作品(交响音乐)评奖中小型作品一等奖。作品在结构上出离了传统中、西方音乐中的结构范式,在中式散、慢等段落对比宏观设计中再加入即兴式的结构特征,使作品的乐句陈述悠长宽广,并具有伸缩性极强的弹性节拍节奏组合,由此产生浓郁的东方色彩与韵律。全曲音阶基础为人工音阶,共由九个音列组成,其中以小二度、三全音和纯五度最为核心,但在实际应用中根据不同意图表现出复杂的音乐结构关系。宽广、自由的结构,复杂的音高组织,给予了中胡极大的表演空间,中胡通过其强弱揉弦、长短气息、颤音控制、音色转化、特殊音响等演奏表述,突出了传统拉弦乐器丰富的润腔语汇,同乐队的音响形成彼此补充、转化的协作关系。

5.《夕》(二胡与弦乐队)

该作品是尹明五应欧洲青年夏季古典音乐节和上海音乐学院

创作委员会双重委约而作的,并首演于德国柏林音乐厅"欧洲青年夏季古典音乐节"(2006)。作曲家在这首二胡与弦乐队作品中,以蒙古族独特的"呼麦"与"长调"等民间音乐为素材,借由二胡的悠扬的线条性语汇专长,辅以乐队音响流的造型手段,使得二胡丰富的润腔韵味展示能够与乐队织体相契合。乐队部分素材简洁统一,作曲家运用弱音器、滑音、震弓等技术编写乐队部分,令二胡与乐队之间在音色、音响造型以及音乐叙述中的色彩浓淡、节奏张弛、线条起伏等方面形成时而对比、时而交织之势。作品在当代音乐创作的音响理念与创作技法中,以虚实相间、时隐时现的色彩表现,呈现出极富东方色彩的音乐气韵。

6.《山水》(为古琴与管弦乐队而作)

《山水》由叶国辉创作,首演于上海音乐厅"上海著名作曲家原创交响乐·声乐作品——'海上新梦'音乐会"(2007)。在这首古琴与管弦乐队作品中,古琴音乐的语汇、音质、技术特点、文人意蕴无疑成为作曲家内心对整部作品音响表现的源泉。作品运用大胆的声响效果,并于乐队整体的声音层次上尝试将古琴音色、技法进行放大表现。作品的横向展开与全局结构,均体现着古琴音乐的散化节拍特征。"散"的精髓弱化了传统乐队作品中的结构段落感,从而在一种绵密、黏着的进行中,让作曲家在构建作品的宏观表意方面有着更长大与广阔的处理空间。乐队在作品中起到的作用一方面是音响环境的铺陈、转换,如开场时极克制的乐队展开,到曲中铜管、打击乐的轰然而上,画面与场景产生了具有时空意义的扩张;另一方面,乐队也在音响上模拟着古琴,如弦乐声部对古琴滑音的展现,让古琴的主体性在全曲意义上得以突出。

7.《落梅风》(为古筝与乐队而作)

古筝与乐队作品《落梅风》取材于浙江金华的婺剧音乐。作曲

家徐坚强在本作品的体裁、音响、音色、创作技法等方面，一定程度上突破了传统戏曲元素作品的"规范化"，也不局限于对"大乐队"音响的常规认识。如作品最后部分以安静的广板进行，此时乐队以静谧之姿进行铺垫，弹拨乐以点状音响装饰着弱奏的弦乐线条。独奏古筝以戏曲旋律进入，新笛也以相同旋律与之组合。作曲家选择了合适的音区，让新笛能够以稍弱、松弛的声音与筝的滑音、按揉等声腔化语汇相配合，从而弱化了这两件乐器在音色、音量、声音构型上的差异与不协调。女声的进入，没有夺取古筝独奏在音乐上的主体表达，而是以人声的特殊器质色彩，让丝、竹、肉三声在婺剧缠绵、婉转的唱腔旋律中交相融汇。

8.《中国随想曲No.1——东方印象》（竹笛协奏曲）

这部竹笛协奏民族管弦乐作品由王建民创作于2013年。该作品由上海民族乐团委约，并于2013年5月由竹笛演奏家唐俊乔首演于上海音乐厅。作品充分融入了江南地方音乐如评弹、民歌、戏曲等音乐元素，使这些元素在竹笛这件乐器上以各种演奏技法进行表现。乐曲既描绘了江南春景、万物繁盛之态，又符合上海这座兼具传统性与现代性的国际都市的城市风情。作品以单乐章形式，在较小的篇幅内用七个不同速度的段落作为音乐叙述逻辑。曲中使用了梆笛、曲笛这两种常用竹笛，结合传统南北派竹笛演奏技巧与风格特征，扩大了作品音域，增强了竹笛声部的表现力。该作品在单乐章内运用了技术性较强的当代作曲技法，尤其是从创作层面打破了传统竹笛演奏的基本模式与表现方式。但在音响上，作品又保证了其作为中国民族器乐作品自身在听觉层面的地域属性与文化属性的传统意味。

9.《跳乐》（为中阮与交响乐队而作）

作品首演于2015年"上海之春"专场——"上海音乐学院作曲系教师交响乐新作音乐会"，由周湘林创作。作品以彝族人的"烟

盒舞"音乐为基本素材,并在作曲家自身民族音乐创作理念的指导下,尽可能保留中国传统音乐音调的原始呈现。作曲家在此基础上对原始素材做了七声综合化的和声配置,并在结构、配器等各方面围绕原始素材进行展开、打造,使短小、单薄的原始素材在音乐会、音乐厅的环境与场域中适合乐队演奏,从而于另一重意义上焕发新的生命力。作品通过中阮这件乐器,转借了彝族的四弦琴,并力求新作品中原生民族音乐特征的"天然"表现,故而在作品第一部分中设置了3分钟的中阮连续弹挑,在极力展现其原始音调特征的同时,也将弹拨乐的演奏技巧与乐队音响关系放置于整体层面,寻求两者之间的共性表述。

(三) 乐队

1. 民族管弦乐

(1)《龙腾虎跃》(民族吹打乐)

《龙腾虎跃》是上海音乐学院李民雄教授于1980年创作并于1991年重新编配完成的一首打击乐合奏曲,由香港中乐团首演。该曲以浙东锣鼓《龙头龙尾》为基本音乐素材,全曲气势磅礴、情绪高昂。多年来,该作品凭借其精巧的旋律声部与打击乐声部组织关系,以及震撼人心的音响效果,一直作为打击乐队的重要曲目发挥着影响力。作品在乐器上使用了20世纪60年代研制的排鼓,该乐器可以调音定音,在保留传统堂鼓音色特点的基础上,展示空间更加灵活、广阔。李民雄在作品中加入了长大的鼓群表演段落,首次让鼓群演奏成为近代民乐合奏作品的主体。作品中领奏排鼓以及其他鼓类、锣类等打击乐器群以各类结构型、节奏型组织呈现,同时吸收如苏南十番锣鼓的演奏技法,使传统锣鼓音乐在专业创作改编与大乐队音响效果的双重支持下,情绪的渲染和音响的复杂程度均达到了新的高度。

(2)《达勃河随想曲》

作品创作于1982年,也是何训田较早期的作品之一。该作品取材于四川西北部白马藏族的《酒歌》等民歌音调。这支白马藏族生活在达勃河畔的山野之中,那里不仅有着原始的自然风光,还有着悠久的歌舞传统。作品在结构上使用了综合曲式结构,将变奏体与循环体两个经典曲式相结合。作品表意部分也可分为两大部分,第一大部分为变奏体,由四个段落组成,采用了"酒歌""圆圆舞曲"、长短型附点节奏等素材,展现了达勃河夏日黄昏的美好景象。第二大部分为循环体,以一个主题乐段为贯穿要素,不断引出新的音乐材料,让音乐表现内容得到扩充。《达勃河随想曲》在当时的民乐创作中有着重要地位,该作品获得了包括全国第三届音乐作品(民族器乐)评选一等奖在内的多个奖项,并在数十个国家上演。

(3)《听江南》(大型民乐队)

作品由叶国辉创作,首演于2007年,并获得第十五届全国音乐作品(民乐)评奖管弦乐作品三等奖。作品将表现题材聚焦于江南,并以具有标志性的苏州弹词过门片段为核心动机,以改变音序、时值或转换宫调、扩充与紧缩乐汇等手法,在全曲层面进行极富空间感的主题传递。作品虽然以大型民族管弦乐队为载体,却没有依托大乐队天然的对音量、气势的优势,也削减了传统民乐队作品中的块状声音诉求,转以通过线性的音乐表述,在乐队的不同声部音色、音响之间寻求彼此的支撑与呼应,并以颇具室内乐特点的音响逻辑,细腻地调配着不同音色与各自的独立语汇,使乐队音响达到充分的融合与平衡。作品在三部结构中,首尾呼应,渐进展开,通过模仿复调与支声复调的结合,让丰富的线性元素能够在乐队丰富的音色中描画出听觉与视觉合感相通的江南声景。

(4)《三言二拍》

民族管弦乐组曲《三言二拍》由徐坚强创作,首演于上海音乐

厅"上海音乐学院作曲系教师民族管弦乐新作品(首演)音乐会"（2012）。作品由五首小曲组成，分别为"惊""醒""喻""通""恒"，每首小曲均不超过3分钟。在这些小曲中，作曲家运用当代作曲中对传统"结构""形式"的反思与出离，发掘非常规结构在音乐形象与情感上的表达。在乐队写作上，作品给予了演奏者较大空间以进行即兴表现；乐队音色也被作曲家充分挖掘，如锣框与扬琴码外的刮奏音相结合，营造紧张情绪，定音鼓在手指轻轻叩击下，与琵琶、竹笛的特殊演奏法相结合，产生慵懒之感。作品以五个短曲，表现明代传奇小说"三言二拍"，五个曲目作为"对象"虽然相异，却也有着以音乐语言相贯通的内在关联。

(5)《森林之灵·雨·光影》

陆培的民族管弦乐《森林之灵·雨·光影》，首演于上海音乐厅"上海音乐学院作曲系教师民族管弦乐新作品(首演)音乐会"（2012）。作品副标题为"夜读《聊斋》偶记"。作曲家将自己对传统故事中精灵的理解通过独特的和声、配器等现代技法表现出来，以模糊、朦胧的音乐性格展示了《聊斋》扑朔的故事内容。作品大量运用三度叠置和弦，并通过色彩性变音三和弦的并置，一定程度上协调了民乐队的转调问题。高音笙与扬琴两件乐器作为主题陈述，埙、钟琴、颤音琴等乐器则调和整体色彩。乐队并没有强调数量的气势，而是重视各声部音色的展示。各声部交相叠织，使乐队在错落参差的音色交替中产生亦真亦幻的不稳定性与迷离感。对音响与色彩的着重突出，令民族管弦乐队的特性得以极大程度显现。

(6)《天启》(为笙与交响乐队而作)

《天启》由苏潇创作于2014年，原为笙与交响乐队而作，后改为笙与民族管弦乐队形式。作品在乐器选择上，使用了37簧笙。该笙拥有完整半音列，音域也更加宽广。作品在宏观结构上参考了西藏佛教祭祀仪式程序，并将其中的音乐素材转化为具有个人

特色的核心动机。在乐队的协奏中,可见作曲家对乐器与声部的精准把控。与此同时,笙的演奏技巧得以充分开发,如在以打击乐主奏的高潮段落中,演奏家进行情绪激昂的即兴演奏,施展着笙的传统技术与现代音响。交响乐队版本与民族管弦乐队版本均有特色,前者以磅礴的气势营造出如法号齐鸣的庄严氛围,后者则在丰富的声部色彩中让音乐有新的表现空间。

2. 室内乐

(1)《田头练武》

丝弦五重奏是胡登跳开发创作的一种新的民乐重奏形式,如果其组织雏形(琵琶、大三弦、月琴、二胡、扬琴)是一种具有偶然性的碰撞,那么在胡登跳反复尝试后,最终确立的以胡琴(二胡、京胡、高胡)、扬琴、中阮(柳琴)、琵琶、古筝五件乐器组成的固定形式,则在音乐层面具有了一定的经典性,加之胡登跳为该组合写作的一系列作品,也使得"丝弦五重奏"作为一种体裁在民族室内乐范畴中具有了里程碑式的意义。《田头练武》是胡登跳的第一部丝弦五重奏作品,创作于1964年。在该作品中可初见作曲家对该体裁"中西融合"的创作构思。作品以10小节的曲调为核心主题,并在全曲范围内通过配器、织体等不断变化进行主题变奏。作品一方面延续了中国传统音乐的展衍、变奏与合尾等旋律、结构手法,一方面又没有遵循传统的渐进发展,转以模仿打击乐段落引出主题模进展开段落,使之在结构上有了对比—再现三部性的结构特点。这首在作曲技法上不算十分完善的应时之作,无意中启迪了胡登跳对"丝弦五重奏"这一重要民族室内乐体裁的思考,从作品的整体呈现中,也可初见该体裁贯通古今、博采中西的源发端。

(2)《夜深沉》(鼓与京胡曲)

"夜深沉"出自昆曲《思凡》中的唱段《风吹荷叶煞》的"夜深沉,独自卧",后被京剧名家谭鑫培、梅雨田改编为京胡伴奏曲曲牌,又

经历代琴师不断加工,在京剧《霸王别姬》虞姬舞剑的应用中达到高峰。李民雄博采〔夜深沉〕诸多改编版本之长,并让该曲在中国打击乐上得以呈现。作品以大鼓、高音小堂鼓与南梆子作为核心打击乐器,并充分发挥乐器各自的音响性能,如大鼓在极弱与极强之间细密的力度变化,以及慢板中大鼓以稀疏的节奏音型与旋律乐器京胡相配合。中板部分吸收了传统京剧中的"三通鼓",技巧性部分则借鉴了苏南十番锣鼓中的"中鼓段"节奏组织。作品末处运用了民间吹打音乐中的"螺蛳结顶"结构,使音乐情绪逐渐紧张,并在磅礴的高潮中结束。李民雄基于其丰富的演奏经验以及大量的分析成果创作的这首中国打击乐作品,在延续传统的基础上,大大开阔了打击乐在创作作品中的表现天地。

(3)《跃龙》

作品创作于1986年,是胡登跳为母校浙江宁海中学建校六十周年校庆典礼而作。该作品在丝弦五重奏体裁中有着新的突破,且真正意义上突破了过往中、西音乐创作技法的视域,在"传统"与"现代"命题上,将两者于作品中化合为一。作品的宏观结构依然使用了与聆听预期相符的传统结构,不同速度组织下的多段连缀令音乐在松散的直觉感官中,又呈现出统一完整、逻辑严密的整体性。作品旋律上淡化了过往对音调确定的旋律的偏好,而是以一个二度音程为核心动机,并以此引领整部作品的行进展开。音色和节奏也因为旋律线条的弱化而在全曲的展开动力上发挥着重要作用。作品在首尾处运用了人声帮腔,在中间部分使用了大鼓,不同音色、音响的加入,让作品的色彩层次更加丰富、多元。该作品也是民族室内乐创作中融合中西方传统与现代音乐两者创作技法的典范之作。

(4)《天籁》(筝、中阮、梆笛、竹笛、三弦等)

作品是何训田于1986年为7位演奏家创作的民族室内乐。

曾在上海音乐厅进行首演,何训田亲自指挥。作曲家在该作品中实验性地运用了自己发明的"RD 作曲法",其中 R 代表任意律,D 代表对应法。前者是对音高组织材料的最大发挥,后者则以新的组织方式对任意律进行构建。① 作品中 7 位演奏家共须使用 39 件乐器,作曲家也对部分民族乐器进行过设定与改装,使作品能够应用 7 种律制。如笛为 1170 音分的五平均律,筝为 2106 音分的九平均律。作品在特殊律制与非常规音色组织中,挑战了传统表意性音乐的逻辑叙述规范,在整体性音响层面直击聆听者的内心律动。作品一方面是东方式的即兴表述,一方面是作曲家严密的复杂构思。作曲家也因该作品在 1990 年被美国国际新音乐作曲家比赛委员会授予了 1989—1990 年度唯一的杰出音乐成就大奖。

(5)《秋三阕》(民乐小室内乐队)

《秋三阕》是贾达群于 2000 年为民乐小室内乐队创作的一首作品。这首作品汲取了中国传统文人精神养料,并将其转化为音乐创作的逻辑思路。作品中的乐器包括笛、箫、笙、扬琴、琵琶、筝、三弦、打击乐器。全曲共三个乐章,分别为:《戏韵》《逸兴》《醉意》。第一乐章源于作曲家母语文化的川剧韵白以及高腔帮腔,乐章中应用川剧打击乐器、筝的近山口演奏模拟高腔吟唱性唱腔等,体现了川剧风情。第二乐章取材自古曲,乐段通过乐器演奏技法、音色、节奏变化形成情感上的对比张力,又以旋律性与非旋律性的音乐语汇交替,使音乐画面神秘而梦幻。第三乐章则出自琴曲《酒狂》,并以不同节奏的频繁转换营造出倾倒摇晃、步履蹒跚的酣醉形象。

(6)《阿哩哩》(弹拨乐合奏)

民族室内乐《阿哩哩》是王建民于 2005 年创作的弹拨乐合奏

① 郭树荟.探索与困惑:20 世纪下半叶上海民族室内乐为我们带来了什么[J].音乐艺术(上海音乐学院学报),2007(4):89.

作品,2007 年由上海音乐学院"金豆组合"首演于 CCTV 民族器乐电视大赛。作品的原始素材来自云南纳西族的同名民歌《阿哩哩》,"阿哩哩"在原始民歌中为衬词,即无实意的歌唱用词,常为语气词、感叹词、象声词等。作曲家在作品中大部分使用人工音阶,该音阶为非八度循环,且具有一定的民族与地方风格。结构上《阿哩哩》使用了基于传统"散—慢—中—快—散"速度布局之上的"散—慢—中—快—急"结构,乐思在横向的发展中表现出复杂的结构模式,但同时其自身又具有合理的叙事逻辑。王建民的这首弹拨乐合奏创作,体现了作曲家本人一贯的创作观念,并在音乐可听性、技术性与艺术性几者之间追求着平衡。

(7)《菩提Ⅳ》(箫与室内乐队)

《菩提Ⅳ》是徐孟东应 2005 年亚洲国际音乐节委约而作的一部室内乐作品,其编制为箫与八件乐器。作品首演于日本"爱知世界博览会·亚洲之风作品音乐会"(2005)。作品的创作素材来自浙江筝曲《高山流水》。在现代派作曲的技法与理念下,作品无论是结构组织,还是基本音乐语汇与陈述逻辑,均贴近于中国传统音乐,这也使得这首现代作品有着较鲜明的属性与风格。作曲家通过箫与长笛、单簧管、小提琴、中提琴、大提琴等西方乐器的组合,不仅使乐曲在音乐形式与聆听直觉上有着古典室内乐的优雅与精致,同时通过特殊演奏技法、乐器音色组合等手法,令音乐在情感与风格基调上有着中式"琴箫合奏"般的文人音乐意蕴。作为纯器乐作品,乐曲没有具体的表意与叙述,却在古、今、中、外的思考中进行着默契与和谐的音乐表达。

(8)《日落阳关》(民乐七重奏)

《日落阳关》是叶国辉于 2005 年创作的民族室内乐(民乐七重奏)作品。作品中使用的乐器包括新笛、箫、笙、古琴、中胡、古筝、琵琶 7 件民族乐器及各类打击乐器。作品在结构上以音色为线索

进行前后连接,并有意弱化了音调要素上的结构信息。三段式的音色陈述转化契合着起承转合的传统叙事逻辑,使作品于"无形"的结构设计中达到了"有形"的听觉逻辑架构。作品着力于音响空间的构建,并将主要手段诉诸不同乐器声部的横向线条铺展。作品核心音调为琴曲《阳关三叠》中提炼的 E(羽)音,并做持续音表现,各乐器在此基础上分别展开陈述。如:曲首新笛、古琴、中胡的交替叠奏,不断传递核心音调;打击乐与琵琶刮品、古琴拍弦、古筝刮弦等,为作品提供了点状支撑。线性的音响空间与点状的张弛控制,令作品呈现出张力十足、音色丰富的空间场景。

(9)《蚂蚁搬家》(琵琶四重奏)

该作品是瑞士籍华裔作曲家温德青创作的琵琶四重奏,2006年首演于上海音乐学院附中音乐厅全国高等艺术院校附中室内乐音乐节。作品中作曲家使用"隐藏的主题材料与变奏曲式",将音乐主题——福建水吉童谣《蚂蚁请客》素材进行压缩、分解,使其在听觉上变为"隐性存在"。与此同时,音乐的结构转化痕迹也被作曲家尽量抹除,仅以声部厚度、节奏材料组织变化等特征隐约提示具有变奏曲式特征的音乐结构。在核心动机处理上,作品以"微音程"技法隐喻原曲标题中"蚂蚁"的微小世界。作曲家将琵琶的 4 根弦都换为老弦,并将一个全音六等分用作定弦,使每根弦之间仅差 1/6 音。作品建立在各声部音高上微小的间隔以及节奏型丰富的对比之上,使得音响效果细密凝聚。该作品不仅在技术上具有实验性,而且在现代作曲范畴中通过"拟象"的方式传达着宏观与微观的思考。

(10)《跳弦》(为 12 把二胡而作)

《跳弦》创作于 2009 年。作曲家周湘林为 12 把二胡写作了这首颇具实验性的室内乐作品。作品中以苗族飞歌为原始素材并提取核心动机,在特性动机的贯穿下,全曲的不协和性也显得别有风

味。12把二胡分别使用了5种不同的定弦方式,又在弦材上分为丝弦与钢弦两种,使作品在音色、音调上形成极大的对比。在演奏技法上,除了囊括二胡全部常规技法外,作曲家还写作了微分音、极限音高、最快速乐汇等演奏指示,全曲无处不显示着先锋的音乐创作理念。作品大量使用微复调织体,并且弱化了二胡的歌唱性线型语汇。在丰富的力度和节奏变化中,作品的结构在宏观上具有一定的张弛与律动。该作品的实验性突破与尝试,在民族室内乐领域中有着典型意义。

(11)《水想Ⅱ》(古筝、二胡)

作品是朱世瑞为古筝与二胡这两件极具标识性的乐器而作,创作于2010年。作品共四个乐章,采用了具有对称特征的结构形式。全曲采用"慢—快—慢"的速度布局,并通过速度过渡使音乐结构呈纺锤形。作品四个乐章之间的关联近似于当代音乐观念中的"开放结构",彼此之间具有一定的"自由性"与"随机性",并没有紧密衔接的叙事逻辑线索,这也暗合了作品主题对"无形之水"的象征。作曲家充分发挥两件乐器的润腔韵味,强调了单音密集滑动这一特殊音色。二胡在传统揉弦吟韵技法之上又融合了"颤音""滑音""泛音"技巧,形成了作曲家所谓"揉—颤—滑—泛"技巧音响。全曲在两件乐器黏着的线型音响与留有余韵的点状音响组合中,展现着摇摆多变、无形无常的音响形象。

一大批以上海音乐学院的作曲家、演奏家为创作主体、于不同的历史发展时期产生的民乐新作品,一定程度上也可视为中国近现代民乐作品发展道路的一个缩影。民乐作品的创作者,从早期的演奏者与创作者二重身份,转变为有相关演奏基础的作曲专业者或无演奏基础的作曲专业者,这些在民乐创作领域的"新入者",基于各自的学习经历、思维理念、技术追求,让民乐于各阶段、各体

裁中始终有着源源不断的新作品。

这些作品有着不同的创作目的,并上演于不同的场合。其中有诸如应乐团委约创作,以广泛大众听赏为目标、展示民族乐队音响特征、体现相应乐团技术水平的作品。此类作品在大乐队编制写作中,侧重乐队色彩的调和以及声部间组织、交替等方面的技术难度,同时也照顾听众在听觉上的共鸣,而让音乐表述具有一般逻辑,甚至产生联觉与画面。也有作品更加体现作曲者对单一乐器或乐队组织的既有样式的突破,在现代作曲的浪潮与影响下,作曲者们的个人创作越来越难以被清晰划分、归纳到某一流派或某几个流派的结合。对于单一乐器声音、乐队组合的极限挑战,在一部分作品中着意突出。而另一部分作品,则在形而上的哲学思辨之下,以音乐表演、创作技法作为音乐表述的支点,使作品形式本身即具有深层的内容表述含义。也有部分作品,其本身以创作内容的表现为目的,其内容或为哲思,或为画面,或为情节性故事,又或仅是一种情感的触动,复杂的内容源头最终统一指向了具有跨载体性的音乐的表达。面对如何用切实的音乐的技术、语汇,通过抽象的听觉艺术传递作曲家的内心情境与世界这一问题,不同的作品所给出的答案均不相同。其中有颇多因素取决于作曲家自身,然而不可否认的是,民乐多元的色彩、多变的技法、丰富的传统语汇以及不落窠臼、保持创新的音乐生态,给了作曲家们极大的施展空间。

二、民乐表演

在20世纪中国音乐转型的种种原因与结果当中,"专业化"与"学院体系"都在其中构成极为重要的参与因素,并一直将作用与

影响延续到了当下。在 20 世纪的中国音乐环境中,上海音乐学院作为近代中国第一所专业音乐学府,民族音乐在其教学体制与系统中的角色与位置,极大程度上反映着当时音乐领域中主流的态度与认识。从另一方面看,国立音乐院 1927 年建校,作为一所综合类专业音乐学府,其吸纳民乐作为最初的专业之一,认同民乐作为专业化音乐教育的价值与意义,也有其历史背景与特殊语境。

1927 年,国立音乐院组建之初便聘请了平湖派琵琶名家朱英担任琵琶、竹笛讲师,并对外招收民乐演奏方向的学生。朱英培养了丁善德、谭小麟、樊伯炎、杨少彝、程午嘉、杨大钧等琵琶英才,加上拉弦乐演奏的蒋风之、陈振铎、王沛纶、吴伯超、甘涛等人,共同组成"国乐组",完成了国立音乐专科学校以弹拨乐、拉弦乐为基础的民族音乐演奏的初步建设。一系列课程与师生团队的成果,也标志着当时中国民乐教育事业的高峰。

上音民乐表演及教学事业,在 20 世纪上半叶校内外前辈们的努力下,打下了较好的基础。这一前期积累带来的直接影响,则是 20 世纪中叶尤其是新中国成立初期百废待兴之际,中国民族器乐延续前期积累稳步发展,并迅速在全国范围内形成专业化的教学、研究系统。上海音乐学院在这一时期于民乐表演上聘用前期培养的专业演奏家们任教,并于教学体系、方法上多有琢磨。另一方面,在贺绿汀院长的倡导和主张下,丁喜才、王秀卿、赵玉凤、孙文明、朱勤甫等在各自行业、领域中有突出才能的民间乐人被引进学院,并影响了林心铭、吴之岷、吴赣伯、李民雄等多位民乐演奏家、教育家。

1956 年,民族音乐系在贺绿汀院长的支持下成立,首任系主任为沈知白。沈知白(1904—1968)自幼学习音乐,青年时期即参与音乐活动。沈知白的音乐活动兼及中、西音乐理论与创作,其中国音乐研究论述有《中国戏剧中的歌舞与演技》《元代杂剧与南宋

戏文》《论昆腔》等中国传统音乐历史及类种研究,以及《怎样改革旧戏的音乐》《中国乐制与调的演变》等传统音乐理论及其创作发展研究。

作为首任系主任,沈知白集作曲家、音乐学家、教育家、翻译家于一身的身份特征,在其设计的民族音乐系教育方针中可见一斑。在民乐人才培养上,沈知白认为学生应学好两个"四大件",即中国传统音乐的民歌、戏曲、曲艺、民族器乐,以及西方作曲理论的和声、复调、配器、音乐分析。"综合性"的民乐人才培养模式,一定程度上显现着贺绿汀与沈知白对"民族音乐"这一概念的认知,以及对当时及其后中国民族音乐人才的需求、定位的判断。建系之初,明确的"三合一"建制确立,将民族音乐作曲("民作")、民族音乐理论("民理")与民族器乐("民器")三者并行合一,形成齐头并进的合力之势。

"三合一"的建制配备着强大的师资团体。在民乐演奏上,贺院长聘用卫仲乐为民族音乐系首任副系主任。卫仲乐(1908—1998)于1978年任系主任,并主持民乐演奏的教学。卫仲乐是国乐领域的大家,精通琵琶、古琴、二胡演奏,在民乐界享有极高的声誉。他进入上音任教,教授琵琶演奏,同时整理了琵琶、古琴曲目作为专业教材。这一时期的民乐系教师队伍人才济济,有陆修棠、王巽之、金祖礼、刘景韶、李乙、王乙、陆春龄、陈俊英、项祖英、杨雨森、赵松庭、项祖华、曹正等。这一批杰出的民乐演奏家,为上音专业民乐演奏家的培养,接续提供了起点颇高的坚实支撑,并为全国各院校以及国际民乐演奏舞台输送了大量的民乐人才。

1956—1986年间的学生有颇多成为日后的一方大家,如民族音乐系首届学生中的李民雄、叶绪然、刘国杰、夏飞云等12名学生,以及乐队训练班中的戴树红等23名学员。其后又有如赵佳梓、费师逊、沈洽、陈应时、项斯华、孙文妍、成公亮、朱晓谷、陆在

易、徐超铭、黄允箴、王昌元、闵惠芬、居其宏、朱良镇、应有勤、顾冠仁等在演奏、创作、理论研究等领域有过突出贡献的音乐家们。

在20世纪80年代前后,多元化的音乐理念与作品风格,对民乐演奏的客观技术水平提出了新的要求。演奏家们不仅要熟识民歌、民器、戏曲、曲艺等传统音乐原生语汇,同时也要应对逐渐丰富、细化的律制系统以及作曲家建立在现代作曲技术之上的非常规演奏与微分音、人工调式甚至乐器的改装、改造。民乐演奏的诸多师生在"文华奖""金钟奖"等重大比赛中频频获奖,加之包括日韩、欧美国家在内的世界各个国家交流、演出事项的繁兴,上音民乐演奏延续着一贯以来的对全国民乐的影响,并保持着领先的地位。进入21世纪以来,上音民族器乐各分支学科更加深入发展,在继承传统的基础上,成立了弹拨、拉弦、吹管、作曲、重合奏五个教研室。截至2019年,演奏专业包括二胡、琵琶、古筝、竹笛、唢呐、笙、古琴、板胡、中阮、柳琴、扬琴等十余个方向。再加上2005年被划入现代器乐与打击乐系的中国打击乐专业,上海音乐学院的民乐演奏系统在吹、拉、弹、打完备的建设基础上,充分调动校内资源,进行大型民族管弦乐队以及各类室内乐队组合,并形成创作、演奏、理论三者结合、相生相成的良性互动。这种状况或也一定程度上是早期"三合一"建制在当下环境中的一种影响。

下文将侧重于上音民乐表演在新中国成立后的发展历程,从弹拨乐、拉弦乐、吹管乐、打击乐四个方面叙说。

(一) 弹拨乐演奏与教学

1. 琵琶

琵琶在中国民间有着较长的独奏历史,并有着一定的独奏曲目和理论积累。在往日里南北"分庭抗礼"的局面下,南派琵琶以无锡人华秋苹(1784—1859)及其《琵琶谱》为标志,一度成为中国

琵琶独奏的核心甚至唯一派系。围绕着"无锡派"这一南方传统琵琶流派,江南环太湖区域又分别衍生出了以李芳园与"南北十三套大曲"为代表的浙江平湖派(平湖派),以及上海的浦东派、崇明派与汪派(又称"上海派")等几大主要琵琶流派。其中后三者集中于上海地区,从中可见上海的琵琶演奏传承与传统。

朱英(1889—1954)是国立音乐院的办校教师之一,是民族器乐进入专业音乐学府的见证者。他于1905年起就读于李芳园的私塾,"先随李氏大弟子吴伯钧习琵琶,后因得到李氏赏识被亲授'南北十三套大曲',成为平湖派琵琶在近代最为重要的传人"①。1927—1937年,朱英培养了颇多国乐人才,其中主修琵琶者有程午嘉、丁善德、周祖荫、谭小麟、杨大钧、樊伯炎、陆修棠等人,另有选修琵琶的贺绿汀、刘雪庵等。

如前所述,卫仲乐于1956年起任民族音乐系副系主任,并于1978年起任系主任。卫仲乐曾师承郑觐文、柳尧章、汪昱庭等国乐名家,有着极高的民族器乐演奏技艺,他以琵琶最为擅长,同时也精通竹笛、箫、二胡、古琴等乐器。他修订传统琵琶独奏曲《十面埋伏》《阳春古曲》以及琴曲《醉渔唱晚》,同时他在教学与任职期间,对上音民族音乐的课程设置以及教师聘请、教学大纲制定、教材编写、传统曲目整理等方面做了大量贡献,这对于整个民族音乐教育事业有着奠基意义。与卫仲乐同时期,曾随朱英学习琵琶的樊伯炎于1959年任教于上音,专授琵琶。其后孙雪金、叶绪然、周丽娟、李景侠、张铁、舒银、汤晓风等也进入上音,延续着琵琶的教学之路。

2. 古筝

自20世纪50年代开始,古筝教育家、理论家、演奏家曹正

① 肖阳.朱英其人其事及其贡献:朱英在国立音乐院—国立音专十年间对国乐表演和教学经验的总结与思考[J].音乐艺术(上海音乐学院学报),2016(4):74.

(1920—1998)为古筝演奏走进高等学府做出了巨大贡献。① 50 年代后期,曹正赴上海音乐学院兼课。在他的组织与倡议下,1959 年上海音乐学院起草了《召开民族器乐专业(筝、琵琶、二胡)会议建议书》,并于 1961 年在西安主持召开了全国音乐院校古筝教材座谈会。② 在 50、60 年代之交的几年中召开的数次会议,为专业筝乐的教材大纲、指法审定、必修与选修曲目等做了初步建立,这不仅促成了古筝正式走进学院,也为其长远发展做出重要贡献。

与曹正先生同一时期,浙江筝派的代表人物王巽之(1889—1972)于 1956 年进入上海音乐学院,教授古筝与三弦。王巽之的古筝开蒙于杭州国乐研究社蒋荫椿,后于 1925 年加入程午嘉创办的"上海俭德储蓄会国乐团",担任国乐指导。1945 年他又与程午嘉、郑石生等人成立了华光国学社,该社在上海及周边地区颇受好评。进入上海音乐学院任教后,他秉持浙江筝派传统,积极编订浙江筝曲曲谱与演奏技法,编成了上音首套古筝系列教程,并开创了扫摇、移柱转调、左右点子、大指推弦、复调与和弦伴奏等演奏方法。王巽之在古筝形制改革上亦影响深远,他与上海民族乐器一厂徐振高合作创制的 S 型 21 弦筝,成为日后普及全国的标准筝形制。

孙文妍(1940—)于 1955 年考入上海音乐学院附中学习古筝演奏,并在 1965 年上音本科毕业后留校任教。孙文妍无论在演奏还是教学上均成果斐然,1972 年她和吴之珉等人组成了民乐四重奏组,后孙文妍与吴之珉、郭敏清、张念冰、叶绪然参与胡登跳的丝弦五重奏组,并在国内外演出近百场。1986 年起,孙文妍配合

① 郭树荟.转型期的中国器乐专业音乐与当代社会发展现象分析[J].音乐艺术(上海音乐学院学报),2011(3):92.
② 王中山.纪念古筝大师曹正先生[J].中国音乐,1998(2):78.

叶栋的唐代筝谱《仁智要录》解译工作,并为其进行古筝试奏,后该研究成果在海内外进行了音乐会展示。1989年孙文妍与丈夫何宝泉共同建立了上海音乐学院筝乐团,这也是中国第一个筝乐团。

何宝泉(1939—2014)自幼受山东擂琴、古筝大师王殿玉古筝启蒙。后又随曹东扶、罗九香、王巽之等筝家学习。1976年,何宝泉调入上海音乐学院任教。自20世纪60年代起,何宝泉专注研发新型转调筝,后与上海音乐学院乐器工厂合作,试制了一批经过改良设计的转调筝,因其外形如蝴蝶,所以命名为"蝶式筝"。蝶式筝一定程度上解决了筝的自由转调问题,并在1981年获得了国家文化科技成果二等奖,该奖项也是新中国成立以来民族乐器改革所获的最高奖项。[①]

这些璀璨的成果奠定了上音筝演奏与教学的基调,其后进入的如郭雪君、王蔚、祁瑶等人,无不在各自的筝乐生涯中践行着这些可贵的传统。

3. 古琴

古琴音乐在中国民间的长期发展中,形成了一整套丰富而完整的传统琴学文化体系。尤其是历史上诸多以琴为核心的琴家事迹,往往在正史中占有一席之地,这层历史渊源是其他民族乐器所难以比拟的。上海音乐学院的古琴教学在建校初的资料中也可见迹,如《国立音乐专科学校校刊》第一号第二乐器学分表内即有古琴。

1956年上音民乐系建系之初便设立了古琴专业,上音是全国最早设立该专业的音乐学院。卫仲乐广集民乐名家进校教学,当时进入上音进行古琴教学的第一任古琴教师是梅庵派琴家刘景韶(1903—1987)。此外,广陵派琴家张子谦(1899—1991)也在上音附中与大学部教授古琴。川派琴家顾梅羹(1899—1990)以及沈草

① 孙文妍.何宝泉与蝶式筝[J].天津音乐学院学报,2016(1):7.

农(1892—1972)、吴振平(1907—1979)等琴家也曾于上音短期兼授古琴课程。上音在这一时期招收了李禹贤、龚一、刘赤城、林友仁、高星贞等学生。当时的古琴教学采用"多师制",通常一届仅有一名古琴学生,由当时在校的多位古琴教师共同授课。与此同时,当时的作曲系学生也必须进行为期一年的古琴课程学习,由卫仲乐授课,学生有许国华、朱晓谷等人。

20世纪70年代后期,张子谦供职于上海民族乐团,但是作为外聘教师继续在上音授课。此外,从上音毕业的龚一、林友仁等也在上音教授古琴,还有包括姚丙炎在内的20世纪后期的上音多位古琴教师均为外聘。陈金龙、陈雷激、戴晓莲、戴微、纪志群是20世纪后期上音为数不多的古琴专业学生。当时龚一进行了《长征组歌》《映山红》等多首曲目的编创,同时《潇湘水云》(龚一首演)、《大江东去》(林友仁首演)等古琴协奏曲、室内乐作品也进入古琴教学与表演视野。

进入21世纪之后,上音的古琴专业由戴晓莲教授全力主持教学工作。这一时期上音古琴附中、本科学生相较以前更多,包括留学生、第二专业,以及选修学生在内共有近百人。在此期间,戴晓莲编选的四本古琴教材《古琴重奏曲集》(2013)、《古琴考级曲集》(2014)、《戴晓莲教学演奏琴谱》(2016)、《古琴重奏曲集(二)》(2018)在上音及外校被作为古琴专业教材使用。在演奏与教学上,戴晓莲也迎合时代需求,更加强调课堂教学与舞台实践的结合,并在训练与实践当中尝试着"静听琴说"[①]等新型音乐会形式。

① "静听琴说"系列音乐会是由上海音乐学院"泠然音生古琴乐团"为主体组织的音乐会系列,该音乐会结合古琴与戏曲元素,运用多媒体与新型舞台美术技术形成的创新型音乐会形式,首演于2018年。该古琴乐团由戴晓莲教授与上音古琴专业学生于2017年组成,并已开展过"渔樵问答""丝竹更相和""当代古琴音乐周"等一系列古琴音乐传承与创新活动。

4. 柳琴、阮

柳琴一度是中国民间戏曲音乐中重要的伴奏乐器，在山东、安徽等地的民间音乐生活中十分流行。早期柳琴音域较窄，乐器稳定性也较差。20世纪50年代后，许多人进行过柳琴改制的工作。70年代起，柳琴的基本声音问题得到了一定程度的解决，同时可以作为高音声部参与进大型乐队的演奏。在这样一个相对较好的生态下，柳琴的专业化教学也得到了快速推进，从70年代起，山东、辽宁、上海等地先后开设了柳琴专业。

上海音乐学院于1978年开设柳琴本科专业，其第一任教师为高华信，其后梅雷森、顾锦梁、吴强等人也进入上音从事柳琴教学。高华信、梅雷森等人作为柳琴专业的开拓者，在演奏与教学中摸索着学科建设的道路。

阮的形制在长期的历史发展中表现为多变的特性。在20世纪之后的民族器乐转型浪潮中，阮也被国乐志士关注，并运用到新型乐队的建设中。1933年上海明星影片公司拍摄的纪录片中，卫仲乐领奏、9人合奏的《春江花月夜》是最早可见的阮影像记录。新中国成立后，张子锐一直致力于阮的改制，并在进入苏州民族乐器厂后投产了他此前设计的系列阮。王仲丙在前人基础上，将月牙形音孔改为圆形，并将品增加至24个，初步确立了现代阮的形制。上海音乐学院对阮的本科专业教学开始于1982年，并于2007年开始招收阮专业硕士研究生，其专业教师先后有诸新城、吴强等。

吴强于1978年考入上音附中，跟随梅雷森学习柳琴，1987年毕业后留校任教，担任柳琴与中阮专业教师，并于1999年攻读上海音乐学院民乐指挥专业硕士研究生，师从指挥家夏飞云。吴强的演奏与教学成果斐然，她首演的《剑器》（徐昌俊）与《跳乐》（周湘林）等作品，显现着专业学院教育出身的柳琴、中阮演奏家演奏技

艺的一流水平。她的学生以及她担任指挥的上海音乐学院民族管弦乐团,均在诸多重要比赛中斩获大奖。

5.扬琴

在上海地区的传统乐种"江南丝竹"中,扬琴有着不可或缺的地位。1911年成立的文明雅集已运用了扬琴。扬琴作为一件外来乐器,至少在清代的许多民间器乐合奏中已占有一席之地,其中包括广东音乐、江南丝竹和山东琴曲等。扬琴在我国经过几百年的流传和演进,不论在乐器制作、演奏艺术还是乐曲创作上,都已具有我国传统特色和民族风格,并与各地民间乐种相结合,形成了多个具有突出的地方性和乐种性特点的流派。这件本身来自西方的乐器,在复声部演奏方面有着十分便利的演奏条件,早期常为二胡等乐器进行伴奏,逐渐发展成有着自身独特音乐意味的中、大型独奏、协奏乐器。上海音乐学院的扬琴教师有洪圣茂、郭敏清、彭璐(附小)、应皓同(附中)、成海华、牛矾琼等,其中多位至今仍在扬琴教学的一线岗位。

(二) 拉弦乐演奏与教学

上海音乐学院的拉弦乐演奏有着较长的历史传统,其以二胡演奏为核心,同时开设过板胡、坠胡等拉弦乐演奏专业。至2017年,上音拉弦乐演奏主要有二胡与板胡两个专业。

二胡演奏在上音的建设于1927年建校之时便已发端。吴伯超(1903—1949)是首位受聘的二胡演奏教师,同时兼授钢琴。吴伯超是江苏常州人,曾跟随刘天华(1895—1932)学习二胡与琵琶,1926年于北京大学音乐传习所毕业,1927年受聘为国立音乐院助教。在他入职的同一年,蒋风之(1908—1986)作为上海国立音乐院第一届学生考入,并跟随吴伯超学习。蒋风之在1924年向刘天华的学生储师竹请教二胡演奏技巧,研习刘天华的作品,后北上跟

随刘天华学习。吴伯超、蒋风之等上音初期的二胡专业师生,很大程度上延续了刘天华以二胡为典型开创的新时代民乐体系,也让刘天华对民乐发展的早期尝试得以于专业音乐学府之中延续发展。

20世纪50年代初,二胡专业的演奏与教学已经恢复。当时有"二胡圣手"之称的陆修棠(1911—1966)调入中央音乐学院华东分院,其后王乙(1919—2002)、项祖英(1926—1999)等曾受教于陆修棠的二胡演奏家也进入上音进行二胡教学。另一方面,1958年,曾在新中国成立前以街巷拉二胡为生的孙文明(1928—1962),因高超的二胡演奏技艺而受到贺院长的重视,作为外请教师聘入上音,聘期一年。

此后,上音又聘任了杨雨森、吴之珉、刘树秉、卢建业、林心铭、陈大灿、王永德等数名二胡教师。改革开放以后,霍永刚、陈春园、王莉莉、刘捷、邢立元、汝艺、陆轶文等教师进入上音二胡教师队伍。他们中大部分由上音培养,有的早期即在上音附中、附小进行二胡学习。接续不断的教师队伍,秉持着上音二胡演奏的学脉与传统。

板胡在20世纪50年代开始逐渐进入专业院校,上音在深厚的拉弦乐教学传统积淀下,也关注到了板胡这件乐器。板胡这件相对江南土壤而言颇具异地色彩的乐器,在新中国成立后的上音民乐发展中延绵存续,并逐渐形成自己的特色。在50年代,上海音乐学院已聘任殷国田教授板胡和二胡课程,并开设坠胡专业。60年代早期,年轻的唐春贵毕业留校,他自幼接触不同类型的民间音乐,曾跟随王乙先生学习胡琴,又跟随周皓学习江南丝竹音乐,并对河南、河北等地的梆子腔音乐颇有感触。唐春贵长于二胡,同时也对板胡、中胡、京胡、高胡等胡琴乐器有一定的演奏造诣。90年代初留校任教的霍永刚在1978年即考入上海音乐学院

附小,跟随王汉成、唐春贵学习板胡演奏,后又跟随林心铭学习二胡。其胡琴演奏博采众长,在中学时期他就赴天津随王玉芳学习板胡,又在本科阶段跟随项祖英学习二胡的同时,赴北京向刘明源学习板胡。1991年留校任教后,他承担二胡与板胡两个专业的教学工作,并将这两件分别深含南、北地域性血脉的乐器,在他的教学中以"地域性风味"和"专业化演奏"相结合的标准融会贯通。

(三) 吹管乐演奏与教学

1. 竹笛

竹笛专业化教学在20世纪初民乐转型化进程之初便已开始。1927年国立音乐院成立之初便开设有竹笛课程,1929年第二乐器课程中也设有竹笛课程。新中国成立后,竹笛经过民间较长时间的传统积累与转型探索,加之社会经济发展,民间的竹笛艺人作为初代表演艺术家登上舞台,进入学院,并留下了诸多早期的经典作品。20世纪50年代之后,在民间职业或半职业艺人的精彩表现中,中国笛乐南派与北派的格局作为专业领域概念被广泛认识。南派竹笛的代表人物陆春龄、金祖礼等民间丝竹乐大师,成为上海音乐学院早期竹笛教育的主要教师。80年代,南派竹笛另一位大师赵松庭也受聘进入上音兼课,教授竹笛。在他们的培养下,真正意义上的第一代专业竹笛学生毕业,并进入各专业院校任教,其中部分留在了上音,继续着竹笛教学,如谭谓裕、俞逊发、戴树红等人。现今上音竹笛的主要教师詹永明、唐俊乔也曾受教于陆春龄、赵松庭等大师,继续为上音竹笛培养优秀的演奏与教学人才。

2. 唢呐

唢呐在中国民间有着十分广泛的运用,尤其在中国北方民间,唢呐作为各类礼俗活动中的重要乐器,发展出了十分复杂的演奏技巧。山东的唢呐演奏家任同祥(1927—2002),曾在1953年北京

举办的第一届全国民间音乐舞蹈会演舞台上以《百鸟朝凤》名震乐界。他于1954年进入上海歌剧院担任唢呐独奏员,后来又进入上海音乐学院任教。他的到来对上海音乐学院的唢呐专业教学有着奠基性意义,他所编创的《百鸟朝凤》《一枝花》《婚礼曲》等经典曲目,也被编入专业音乐院校的教材长期使用。唢呐演奏家刘英自幼学习唢呐、笙、管、笛等乐器,1978年他考入上音附中,1982年考入上音,跟随张恒山、杨礼科学习,与此同时,刘英一直保持着民间采风学习的传统,即使踏上了教学岗位,他也一直坚持向各地优秀的民间乐人学习地方唢呐音乐与演奏技法。刘英培养了许多优秀的唢呐人才,如刘雯雯等人也留在上音任教,继续发展着上音的唢呐教学。

3. 笙

上海音乐学院的笙教学起步于20世纪50年代后期。1959年,因学校学科建设需要,就读于上音附中的徐超铭从二胡专业改换为笙专业,成为包括附中在内的整个上音的第一批笙专业学生之一。他先后师从上海民族乐团的张新民与上海实验歌剧院(上海歌剧院前身)的赵凤印两位老师。1962年,他免试进入上音民乐系本科,继续学习笙专业,并于同年进入上音附中进行教学实习。1967年,徐超铭正式留校任教。徐超铭对笙学科建立做出了重要贡献,他与牟善平、肖江一起编著的《笙练习曲选》是专业笙教学保留教材。1977年,笙演奏家翁镇发也受聘进入上音,教授笙专业。1984年,由牟善平、翁镇发、徐超铭联合研发的37簧笙,在国内外笙专业演奏者中颇受青睐,成为多所高校的指定用笙并得以在乐团当中广泛使用。

(四)打击乐演奏与教学

20世纪60年代,广泛存在于我国南北民间的打击乐也逐渐在

种种机遇下进入音乐院校。有"江南鼓王"之称的朱勤甫(1902—1981)自幼在道乐班中学习、合奏,17岁时便已满师,并精通多种乐器,在地方上颇有名气。1965年他到上海音乐学院进行了为期一年的教学,后在1978年再次返回上音任教。音乐理论家、作曲家、民族器乐演奏家李民雄(1932—2009)教授在60年代的采风中结识朱勤甫,也是他着力邀请朱勤甫进上音授课。在朱勤甫进入上音教学的同时,上音开始招收中国民族打击乐演奏专业的本科生,并由李民雄担任该专业的任课教师。上音的"民打"专业某种程度上来说也是以李民雄先生为发端建立的。李民雄是上音民族音乐系第一届学生,他器乐演奏经验丰富,并有着民间采风的经历。他吸收众长,为民族打击乐创作了《夜深沉》《龙腾虎跃》等经典作品。其后薛宝伦、罗天琪等人也进入了上音民族打击乐演奏教学岗位。

三、民乐理论

对民族音乐理论进行深挖是上音一直以来的传统。在20世纪50年代初,贺绿汀院长便已组织夏野、于会泳、胡靖舫、邱望湘四人进行民族音乐的研究工作。1953年,贺绿汀院长主导成立了"民间音乐研究室",当时的组织人员包括夏野、于会泳、胡靖舫、邱望湘等,教研室成立时又调入黎英海、高厚永、韩洪夫,后又调入于忠海,由贺绿汀兼任主任。研究室的主要研究对象是以民歌、民族器乐、戏曲音乐、曲艺音乐为主的中国民族民间音乐。采风、观摩、收集、记录、分析是当时研究室的主要工作内容,其中便包括浙东锣鼓等诸多器乐乐种。1953年冬,研究室更名为"民族音乐研究室"。1956年,研究室被并入刚成立的上音民族音乐系,又以原研究室为基本框架,在民族音乐系下设立民族音乐理论教研组,并陆

续吸收江明惇、李民雄、滕永然等人为研究人员。

上音民族音乐系民族音乐理论教研组由夏野、于会泳主持,并先后编写了民间曲调综合研究、民歌、器乐、戏曲音乐、曲艺音乐等理论教材,在国内外产生了很大影响。上音的民族音乐理论也在与"四大件"并行的基础上进行着研究与教学。虽然理论家们有着各自擅长的学术领域,却长期秉持着"三合一"式的民族音乐教学思维,在采风、聆听、实践中分析、研究民族音乐,同时将其与创作相结合。

上音在民乐理论与研究方面的有建树者不局限于专门的民乐理论家与民乐演奏家,如音乐学泰斗钱仁康(1914—2013),他在20世纪80年代发表的关于中外曲式共同规律的两篇文章《论顶真格旋律》①和《音乐语言中的对称结构》②以"曲式"为线索,对中外曲式在大量分析的基础上进行例证与对比。文章《〈老八板〉源流考》③从中国传统器乐中具有普遍性的"八板体"入手,从旋律、结构等方面考证这一源远流长、影响广泛的"母体"渊源。

本部分主要择取上海音乐学院民族器乐理论方面有突出成果的理论家,并简述其主要民族器乐理论成果,观见上音民族器乐理论研究的主要脉络与路径。

夏野(1924—1995),1949年进入中央音乐学院华东分院音乐教育专修班,跟随沈知白学习中国音乐史;1950年毕业后留校任教;1953年进入初组建的民族音乐研究室,主要从事地方戏曲研究;1963年担任民族音乐理论教研组组长;1982年任音乐学系第一任副系主任。④ 夏野的民族器乐研究与他的中国古代音乐历史

① 钱仁康.论顶真格旋律[J].音乐艺术,1983(2-3).
② 钱仁康.音乐语言中的对称结构[J].音乐艺术,1988(1-4).
③ 钱仁康.《老八板》源流考[J].音乐艺术,1990(2):9-23.
④ 洛秦.写在《乐史曲论——夏野音乐文集》出版前:纪念恩师夏野先生逝世十周年[J].音乐艺术(上海音乐学院学报),2005(4):36-39.

与乐律研究紧密关联,其在此基础上研究古代各乐器的律调问题,发表有《关于"瑟调"的调式及陈仲儒"奏议"的校勘问题》①、《"苏祇婆琵琶调"新解》②、《论燕乐音阶与古代琵琶之关系》③等。这些民乐律调研究,反映了当时的民乐研究的整体热点、难点,也将古代文献中的器乐音乐转为音响再现的实践进程向前推进了一步。

叶栋(1930—1989),1948年跟随上海音乐专科学校杨嘉仁教授学习音乐理论,1949年考入国立音乐院上海分院理论作曲系音乐理论专业,师从邓尔敬、丁善德、桑桐等教授。1956年毕业后留校任教,后跟随钱仁康教授进行曲式与作品分析课的教学与研究工作。前期的作曲学习与理论研究,为叶栋后期的民乐研究提供了基础,也奠定了基本方向。1963年,叶栋开始将研究重点从外国音乐转向民族音乐,在两年多的时间内前往山东、陕西、河北、浙江、江苏等省,对山东鼓乐、陕西鼓乐、河北吹歌、浙东锣鼓、苏南十番锣鼓等民间丝竹、吹打合奏乐进行了深入的采风考察,并向各地民间乐人请教、录音、记谱、制作分析卡片。1965年,他在前期调研、分析的基础上,编著了《我国近现代器乐曲曲目与分析》(民族器乐创作改编部分)、《民族器乐形式》(合奏部分)、《民族民间器乐作品参考谱》等教材和研究资料,涉及器乐曲近千首,总字数达数十万字。后又在20世纪70年代编写了《中国器乐曲分析》(民族民间器乐曲部分,15万字),以用作"中外音乐作品分析"和"中国民族民间器乐"课的教材。1979年他编著了25万字的《民族民间器乐曲的体裁与形式》,作为民族音乐理论作曲专业三年级本科生

① 夏野.关于"瑟调"的调式及陈仲儒"奏议"的校勘问题[J].音乐研究,1984(2): 109-113.
② 夏野."苏祇婆琵琶调"新解[J].中国音乐,1985(1): 47-48.
③ 夏野.论燕乐音阶与古代琵琶之关系[J].南京艺术学院学报(美术与设计版),1985(2): 83-86.

使用的教材。1983年他的民族曲式学专著《民族器乐的体裁与形式》①出版，这是他经十余年的采访、考察、分析之后沉淀而来的重要学术成果。该著作对民族传统器乐与基于传统的创作作品的曲式问题进行了专门的学理论述。该书也被称为"中国传统音乐形式与内容之标准教材"。

1964年，叶栋在陕西考察时，对千余首鼓乐谱进行了结构分析，并试图从陕西鼓乐入手，研究《敦煌曲谱》问题。在20世纪70年代，他认真研究林谦三等学者的敦煌曲谱研究成果，在民族器乐课教学之余进行敦煌曲谱研究。1979年，他在林谦三、任二北等学者的研究基础上，确定了敦煌曲谱三组乐曲的三种定弦方法以及定弦与调式调性的关系，并在1980年解译出全卷《敦煌唐人大曲琵琶谱》。1982年，《敦煌曲谱研究》②发表，引发学界热议。同年，他与叶绪然、高占春合制了仿唐四弦四相曲项琵琶，并同胡登跳着手编配《敦煌唐人大曲·琵琶谱》的民乐合奏，这些作品在同年5月的第十届"上海之春"上演出，其中也有叶栋的填词作品，如《又慢曲子西江月》。叶栋的民乐研究领域主要在于中国传统合奏音乐、创作类合奏音乐的曲式研究，以及敦煌曲谱的解译研究。叶栋通过大量的收集、分析工作以及长期的案头钻研，将研究成果最终以文论、乐器甚至音乐创作的形式呈现，践行着从民间到学院的传统音乐科研道路。

高厚永（1932—2018），1951年被保送至中央音乐学院华东分院"音乐干部专修班"学习作曲，1953年结业后留校进入民间音乐研究室工作。1956年，他与沈知白、卫仲乐创立了上海音乐学院民族音乐系，任行政领导。高厚永的民族器乐研究成果主要是以

① 叶栋.民族器乐的体裁与形式[M].上海：上海文艺出版社，1983.
② 叶栋.敦煌曲谱研究[J].音乐艺术，1982(1)：1-13.

江南丝竹为主的民间合奏乐种研究。他在1960年时赴沈阳音乐学院支援教学,讲授民族音乐课程,并编写了《民间歌曲概论》与《民族器乐概论》两部教材。1964年,他被借调至北京,同时在中央音乐学院与中国音乐学院开课,讲授"民族器乐概论"课程,填补了两校当时在民族器乐课程方面的空缺。1974年,他调入南京艺术学院,并率先在该校招收音乐研究生,其学生有沈洽、杜亚雄等人。高厚永从20世纪70年代起先后发表《别具风格的江南丝竹》[1]、《气势磅礴的吹打乐》[2]、《声动天地 悲歌慷慨——谈武板大曲〈十面埋伏〉》[3]、《再谈江南丝竹的曲式结构》[4]、《曲项琵琶的传派及形制构造的发展》[5]、《美不胜收的〈春江花月夜〉》[6]、《谈马尾胡琴》[7]、《从"中和之美"谈到江南丝竹的审美情趣》[8]等文章,从扎实的音乐与分析出发,结合具体乐种、曲目、乐器的历史与音乐特征做学术论述,有着鲜明的技术性民族音乐理论风范。他在1981年出版的专著《民族器乐概论》[9]为当时全国范围内的先驱之作。该书分为"导论""分论""专论"三个部分,从介绍历史的源流、沿革,到对

[1] 高厚永.别具风格的江南丝竹[J].南京艺术学院学报(美术与设计版),1978(1):130-142.
[2] 高厚永.气势磅礴的吹打乐[J].南京艺术学院学报(美术与设计版),1980(1):102-118.
[3] 高厚永.声动天地 悲歌慷慨:谈武板大曲《十面埋伏》[J].音乐爱好者,1984(1):6-8.
[4] 启明.再谈江南丝竹的曲式结构[J].音乐研究,1985(3):89-96.
[5] 高厚永.曲项琵琶的传派及形制构造的发展[J].中国音乐学,1986(3):34-41.
[6] 高厚永.万古文明的见证:高厚永音乐文集[M].上海:上海音乐学院出版社,2009:168.
[7] 高厚永.万古文明的见证:高厚永音乐文集[M].上海:上海音乐学院出版社,2009:163.
[8] 高厚永.万古文明的见证:高厚永音乐文集[M].上海:上海音乐学院出版社,2009:84.
[9] 高厚永.民族器乐概论[M].南京:江苏人民出版社,1981.

吹打、丝竹、鼓吹、弦索、锣鼓五个不同器乐合奏类种进行具体论述。专论部分更是从传统民族器乐的标题运用、旋律特点、乐队配置、曲式结构四个方面,宏观上对传统民族器乐的音乐特点做专题讨论。该书长期在中央音乐学院、中国音乐学院、上海音乐学院、沈阳音乐学院、南京艺术学院等音乐、艺术专业院校作为教材使用。

李民雄(1932—2009),自幼受家人影响,接触、学习乐器,并在自然的生活环境中掌握了民间曲调、曲牌的演奏。1950年他进入文工团工作,后又进入越剧团,专门负责乐队演奏。1956年考入上海音乐学院,是上音民族音乐系第一批学生之一。1958年,还在就读的李民雄被破格调入民族音乐研究室工作,1961年毕业后正式留校任教。李民雄长期从事民族器乐的研究、教学、创作工作,同时精通打击乐演奏,有着"南鼓王"的称号。李民雄在上音开设"民族器乐概论""中国打击乐""民族器乐专题研究"等民族器乐理论专业课程,使上音成为全国率先开设此类课程的高等院校。李民雄作为民族器乐领域的大家,留下了颇多重要著作,其主编有《中国民族民间器乐曲集成·上海卷》《江南丝竹音乐大成》《中国打击乐图鉴》等,还有《怎样打锣鼓》[1]、《民族管弦乐总谱写法》[2]、《传统民族器乐曲欣赏》[3]、《民族器乐知识广播讲座》[4]、《中国民族音乐大系·民族器乐》[5]、《中国打击乐》[6]、《民族器乐概论》[7]、《青

[1] 李民雄.怎样打锣鼓[M].上海:上海文化出版社,1965.
[2] 李民雄.民族管弦乐总谱写法[M].上海:上海文艺出版社,1979.
[3] 李民雄.传统民族器乐曲欣赏[M].北京:人民音乐出版社,1983.
[4] 李民雄.民族器乐知识广播讲座[M].北京:人民音乐出版社,1987.
[5] 李民雄.中国民族音乐大系·民族器乐[M].上海:上海音乐出版社,1989.
[6] 李民雄.中国打击乐[M].北京:人民音乐出版社,1996.
[7] 李民雄.民族器乐概论[M].上海:上海音乐出版社,1997.

少年学民族打击乐》①、《民族打击乐演奏教程》②、《探幽发微——李民雄音乐文集》③等。这些著作中的《民族器乐概论》等被国内外多所音乐院校作为教材使用。

李民雄的民族器乐理论研究涉及诸多领域,既有宏观层面的认识与思考,如《民族器乐研究》;也有针对具体器乐类种的研究,如《论中国民族乐队》《试论打击乐的继承与发展》《中国打击乐的昨天、今天和明天》《中国司鼓艺术》《古琴打谱浅释》;还有针对具体曲目生发的器乐音乐问题的讨论,如《京剧曲牌〈夜深沉〉》《从〈雨打芭蕉〉的演变得到的启迪》,以及作为教育家的他对民族器乐的教学研究,如《中国打击乐教学的十大关系》《谈我国高校本科中国乐器演奏专业的教学》。其中最为核心的,是他对民族器乐高屋建瓴又细致入微的音乐形态分析研究,在他的著作《民族器乐概论》(1997)第二编"传统民族乐器研究"部分,用六个章节以具体实例分析和理论逻辑框架,从"标题与标意性""旋律发展原则及手法""套式结构类型""记谱法"以及"民间器乐合奏织体写法""民族打击乐的特性、构成和写作手法"六个方面,分析了民族器乐从命名、谱式到旋法、结构等方面的典型特征。在其个人文集第一篇《探幽发微——谈中国传统器乐创作规律三则》中,李民雄身为演奏家、理论家、作曲家的综合性身份清晰可见,其理论研究始终与表演、创作实践紧密结合联系,从不空谈理论。这或许也是早期上音民族音乐理论前辈们的典型特征,而这份"学统"也在他们的教学、讲授中不断传承与延续。

陈应时(1933—2020),1956年考入上海音乐学院附中作曲专

① 李民雄.青少年学民族打击乐[M].上海:上海音乐出版社,2000.
② 李民雄.民族打击乐演奏教程[M].北京:人民音乐出版社,2006.
③ 李民雄.探幽发微:李民雄音乐文集[M].上海:上海音乐学院出版社,2007.

业,1959年免试进入上海音乐学院民族音乐系,跟随沈知白、于会泳、夏野等老师学习民族音乐理论。1964年毕业后留校任教。陈应时从早期开始关注民族器乐音乐,他在60年代发表的几篇文章主要集中在传统器乐结构、标题等方面,如《关于琵琶曲谱〈霸王卸甲〉的分段标目》①、《关于我国民族民间器乐曲的曲式结构问题》②《在民族曲式结构研究中如何对待西洋音乐理论——与罗传开同志商榷》③等。虽然其从20世纪80年代开始主要精力都集中在乐律学、古谱学研究方面,但民族器乐的结构、标题问题也未曾完全丢弃,如其发表的《〈二泉映月〉的曲式结构及其他》④。

 从20世纪80年代开始,陈应时的主要研究领域便集中在了古谱学和乐律学,在民族器乐方面,古琴与琵琶的古谱与乐律,是他主要关注的两大领域。如从《论姜白石词调歌曲谱的"ㄣ"号》⑤、《论姜白石词调歌曲谱的"■"号》⑥已可见其古谱研究迹象;从《解译敦煌曲谱的第一把钥匙——"琵琶二十谱字"介绍》⑦、《论敦煌曲谱的琵琶定弦》⑧这两篇文章可见他对琵琶谱的译谱、弦法的关注;

① 陈应时.关于琵琶曲谱《霸王卸甲》的分段标目[J].人民音乐,1962(8):31.
② 陈应时.关于我国民族民间器乐曲的曲式结构问题[J].人民音乐,1963(2):25-28.
③ 陈应时.在民族曲式结构研究中如何对待西洋音乐理论——与罗传开同志商榷[J].人民音乐,1964(5):11-13.
④ 陈应时.《二泉映月》的曲式结构及其他[J].音乐艺术(上海音乐学院学报),1994(1):6-15.
⑤ 陈应时.论姜白石词调歌曲谱的"ㄣ"号[J].南京艺术学院学报(美术与设计版),1982(1):84-89.
⑥ 陈应时.论姜白石词调歌曲谱的"■"号[J].南京艺术学院学报(美术与设计版),1982(1):84-89.
⑦ 陈应时.解译敦煌曲谱的第一把钥匙:"琵琶二十谱字"介绍[J].中国音乐,1982(4):43-44.
⑧ 陈应时.论敦煌曲谱的琵琶定弦[J].广州音乐学院学报,1983(2):25-39.

从《琴曲〈广陵散〉谱律学考释》①、《琴曲〈碣石调·幽兰〉的音律——〈幽兰〉文字谱研究之一》②、《琴曲〈碣石调·幽兰〉谱的徽间音——〈幽兰〉文字谱研究之二》③可见,同一时期,陈应时的古谱与律学视野也照应着古琴音乐。他在20世纪80年代后期的两篇文章《敦煌乐谱新解》④和《敦煌乐谱新解(续)》⑤,针对敦煌古谱提出了"掣拍说",对敦煌古谱中的节奏问题进行了更为合理的解释,也引发了国际上的热议。此后他一直深耕古谱与乐律,对古琴与琵琶的研究贯穿他的整个研究生涯,所发表的相关文章有《存见明代古琴谱中没有纯律调弦法吗?》⑥、《三论琴律的历史分期》⑦、《存见明代琴谱中的律制》⑧、《中日琵琶古谱中的"、"号——琵琶古谱节奏解译的分歧点》⑨、《论〈东皋琴谱〉的琴律》⑩、《宋代琴律理论中的"自然之节"论》⑪。直到21世纪第二个10年,陈应时对琵琶、古琴的乐律与古谱研究也未曾停下,其中还包括大量外文文

① 陈应时.琴曲《广陵散》谱律学考释[J].中国音乐,1983(3):38-41.
② 陈应时.琴曲《碣石调·幽兰》的音律——《幽兰》文字谱研究之一[J].中央音乐学院学报,1984(1):16-22.
③ 陈应时.琴曲《碣石调·幽兰》谱的徽间音——《幽兰》文字谱研究之二[J].中央音乐学院学报,1986(1):12-16.
④ 陈应时.敦煌乐谱新解[J].音乐艺术,1988(1):10-17.
⑤ 陈应时.敦煌乐谱新解(续)[J].音乐艺术,1988(2):1-5+11-22.
⑥ 陈应时.存见明代古琴谱中没有纯律调弦法吗?[J].中国音乐学,1992(4):22-30.
⑦ 陈应时.三论琴律的历史分期[J].音乐艺术,1992(4):4-10.
⑧ 陈应时.存见明代琴谱中的律制[J].南京艺术学院学报(音乐与表演版),1993(1):56-64.
⑨ 陈应时.中日琵琶古谱中的"、"号:琵琶古谱节奏解译的分歧点[J].音乐艺术(上海音乐学院学报),2002(1):11-15.
⑩ 陈应时.论《东皋琴谱》的琴律[J].黄钟(武汉音乐学院学报),2003(2):116-120.
⑪ 陈应时.宋代琴律理论中的"自然之节"论[J].音乐艺术(上海音乐学院学报),2014(2):94-99.

章的发表,让中国音乐研究在国际平台得到了很好的交流。《琴律学》《敦煌乐谱解译辨证》等著作成果,也受到国内外相关领域的高度评价。

林友仁(1938—2013),曾随夏一峰、刘少椿、卫仲乐等多位琴家学习古琴演奏。1963年毕业于上海音乐学院古琴专业,受学于刘景韶、顾梅羹、沈草农等琴家,后就职于上海音乐学院音乐研究所,进行中国古代音乐史以及古琴音乐的研究与教学工作。林友仁的民族器乐研究集中于古琴音乐,其发表了多篇颇具新意的古琴研究论述,如《七弦琴泛音手法探新》①、《七弦琴与琴曲声、韵发展的我见》②、《琴乐考古构想》③、《二十世纪东西方文化冲突与交融中的中国古琴艺术》④、《对二十世纪中乐的思考》⑤。林友仁的古琴研究既立足于传统琴学深厚的基础,又不拘泥于过去的琴学论调。他将琴乐放置于音乐领域,运用文献、形态分析以及演奏实践等现代音乐学分析理论,侧重关注古琴的乐器性、音乐性与琴学研究的发展。

金建民(1955—2016),20世纪70年代进入上海音乐学院学习,并在学习过程中受李民雄教授指导,进行民族器乐研究。1978年末,他随李民雄前往山西太原、忻县(今属忻州)、大同、应县(今属朔州)、朔县(今属朔州)、神池(今属忻州)等地采风,后完成并发表当地器乐研究论文《大同民间器乐调查》⑥。其著作《中国民族器

① 林友仁.七弦琴泛音手法探新[J].音乐艺术,1980(3):53-54.
② 林友仁.七弦琴与琴曲声、韵发展的我见[J].音乐艺术,1982(1):48-56.
③ 林友仁.琴乐考古构想[J].音乐艺术,1985(4):7-15.
④ 林友仁.二十世纪东西方文化冲突与交融中的中国古琴艺术[J].南京艺术学院学报(音乐与表演版),1990(3):13-22.
⑤ 林友仁.对二十世纪中乐的思考[J].音乐艺术(上海音乐学院学报),1995(4):12-16.
⑥ 金建民.大同民间器乐调查[J].音乐艺术,1981(3):58-64.

乐概论》2017年由上海音乐学院出版社出版。该书于1981年同李民雄先生合著,后于1983年、1986年、1992年三次修改,并在2016年由金建民再次修订、增补后正式出版。1983年,金建民担任叶栋教授助手,协助他研究古谱和中国古代音乐。1987年,在叶栋的指导下与其合译并考释《仁智要录·高丽曲》,历时一年,将31首古谱译为五线谱。该成果后由何宝泉、孙文妍演奏,胡登跳、朱钟堂编配民乐合奏,中国唱片公司上海公司录制发行。金建民将他和叶栋教授的研究资料进行整理、深挖,发表研究论文《〈仁智要录·高丽曲〉解译与考释——兼论古代朝鲜和外族的音乐文化交流》①。

郭树荟(1963—),1986年进入上海音乐学院音乐学系,1991年直升研究生,1993年毕业后留校任教。郭树荟对民族器乐音乐的研究延续了上音对音乐文献、音乐本体的深度掌握与分析,同时她也在21世纪的民乐发展新局面中,关注着中国传统音乐的深层美学原理与当代转型。文章《从民间到专业化改编与创作中的竹笛艺术》②、《探索与困惑——20世纪下半叶上海民族室内乐为我们带来了什么》③、《转型期的中国器乐专业音乐与当代社会发展现象分析》④、《当代语境下的中国民族器乐独奏音乐——传承与创作双向路径与解读》⑤、《融合与分离:主奏乐器在乐种中的

① 文章原名为"《仁智要录·高丽曲》解译与考释——兼论古代朝鲜和中国、日本、渤海、西域的音乐文化交流",并在纪念叶栋教授逝世一周年时进行公开报告,后发表于《音乐艺术》1990年第3期。
② 郭树荟.从民间到专业化改编与创作中的竹笛艺术[J].音乐艺术(上海音乐学院学报),2006(2):76-80.
③ 郭树荟.探索与困惑——20世纪下半叶上海民族室内乐为我们带来了什么[J].音乐艺术(上海音乐学院学报),2007(4):85-93.
④ 郭树荟.转型期的中国器乐专业音乐与当代社会发展现象分析[J].音乐艺术(上海音乐学院学报),2011(3):88-96.
⑤ 郭树荟.当代语境下的中国民族器乐独奏音乐——传承与创作双向路径与解读[J].星海音乐学院学报,2013(1):33-43.

艺术经验体现——以丝竹乐、弦索乐为例》①等,从传统民乐合奏、独奏,当代的民族室内乐等方面,结合历史、作品、乐人、现象,对民乐的传统及当代问题做了学理阐释。文章《来自丝绸之路的回响——杨立青的中胡与交响乐队〈荒漠暮色〉初探》②、《诗境　乐境　意境——杨立青〈唐诗四首——为女高音、打击乐与钢琴〉初探》③、《"单音"所营造的创作手法与音乐精神——关于秦文琛的〈际之响〉》④等以扎实的传统与当代音乐分析技术,以传统音乐观照当代作曲家所创作作品的时代、传统音乐记忆,以及传统音乐的素材、美学意识在各自作品中的显现与勾连手法。文章《对古琴音乐美学思想特征的再认识》⑤、《唤起声音的记忆——音声构成的生态美学及表现意义》⑥、《规约　感知　想象——以陆春龄、闵惠芬二度创造的审美取向为例》⑦立足于中国传统美学体系,对以审美为线索的传统音乐及其在当代的发展、转型问题进行了回溯与探讨。

在中国音乐研究领域,研究者们或多或少都在中国音乐"整体性"研究现状中,他们在耕耘自身主要研究领域的同时,也在一定

① 郭树荟.融合与分离:主奏乐器在乐种中的艺术经验体现——以丝竹乐、弦索乐为例[J].中央音乐学院学报,2016(3):25-32.
② 郭树荟.来自丝绸之路的回响——杨立青的中胡与交响乐队《荒漠暮色》初探[J].音乐艺术(上海音乐学院学报),2001(4):56-63.
③ 郭树荟.诗境　乐境　意境——杨立青《唐诗四首——为女高音、打击乐与钢琴》初探[J].音乐艺术(上海音乐学院学报),2004(1):36-40.
④ 郭树荟."单音"所营造的创作手法与音乐精神——关于秦文琛的《际之响》[J].人民音乐,2005(1):32-33.
⑤ 郭树荟.对古琴音乐美学思想特征的再认识[J].人民音乐,2002(3):39-42.
⑥ 郭树荟.唤起声音的记忆:音声构成的生态美学及表现意义[J].音乐研究,2011(4):6-14.
⑦ 郭树荟.规约　感知　想象——以陆春龄、闵惠芬二度创造的审美取向为例[J].南京艺术学院学报(音乐与表演版),2014(1):20-25.

程度上涉及民族器乐的研究。如沙汉昆(1926—)的《〈春江花月夜〉的结构特点与旋法》①、叶纯之(1926—1997)的《"民族器乐的创作与发展"系列讨论之五——从创作角度看中国民族管弦乐队的前景》②等。又如以音乐翻译研究为主的罗传开(1932—2013),曾于1963年以《三六》曲式结构③为主题发文讨论。他也发挥了专业优势,进行中日器乐音乐的比较研究,如20世纪90年代的文章《日本的段结构与中国的定格68板》④等,对上音东方音乐研究的建设起到了积极作用。刘明澜的主要研究领域在昆曲、词调音乐以及中国音乐美学,她以此为核心,写作了古琴、器乐节拍与古诗词等研究文章。⑤ 还有赵维平的唐代乐器、敦煌乐器以及东亚和丝绸之路乐器研究⑥,洛秦早期的钟乐、方响研究以及古琴谱式研究⑦,戴

① 沙汉昆.《春江花月夜》的结构特点与旋法[J].音乐艺术,1980(3):40-49.
② 叶纯之."民族器乐的创作与发展"系列讨论之五——从创作角度看中国民族管弦乐队的前景[J].人民音乐,1997(4):9-12.
③ 罗传开.《三六》的曲式结构特点及其他:试谈有关民族器乐曲式结构分析的两个问题[J].人民音乐,1963(7):9-11.
④ 罗传开.日本的段结构与中国的定格68板[J].交响(西安音乐学院学报),1993(1):34-35.
⑤ 相关文章包括:《论广陵琴派》(《音乐研究》1982年第2期)、《道家音乐观与中国古琴音乐》(《音乐艺术》1986年第4期)、《中国古代琴歌的艺术特征》(《音乐艺术》1989年第2期)、《中国传统器乐的节拍与古诗词曲音乐》(《音乐艺术(上海音乐学院学报)》1996年第2期)、《琴歌〈胡笳十八拍〉的悲音美》(《音乐艺术(上海音乐学院学报)》1997年第1期)、《琴曲〈离骚〉的诗化》(《音乐艺术》(上海音乐学院学报)2000年第3期)。
⑥ 如《唐传五法琵琶谱二字音位及定弦的我见》(《音乐艺术》1986年第4期)、《历史上的龟兹乐与新疆十二木卡姆》(《音乐研究》1988年第3期)、《丝绸之路上的琵琶乐器史》(《中国音乐学》2003年第4期)等。
⑦ 如《从声响走向音响——中国古代钟的音乐听觉审美意识探寻》(《音乐艺术》1988年第2期)、《方响考——兼方响所体现的唐俗乐音响审美特征》(《中国音乐》1989年第2期)、《谱式:一种文化的象征——古琴谱式命运的思考》(《中国音乐学》1991年第1期)。

微的古琴音乐研究①,等等。这些上音的学者们在各自的研究领域,通过民族器乐研究体现着当下学术领域多元学科、方法的研究现状,让民族器乐理论在一个更广阔的视野里得到学界的认识与关注。

四、乐器制作设计

20世纪,中国民族器乐处于转型时期,新的平台、演奏环境、演奏技法、音乐作品,以及人们对民乐的认识和定位,均发生着改变。传统民族乐器大多对地方戏曲、曲艺有着较强的依赖性,作为"合乐"或"伴奏"而存在,而单一乐器性能和表现力相对有限。传统的乐器制作工艺,也使得乐器生产的稳定性不一,即使是同类乐器之间也容易存在较明显的声音差异,这一点不利于大型乐队合奏以及专业演奏员的长期大量使用。因此,专业民族乐器在律制、音域、音量、音准等方面的全国性统一标准显得尤为重要与迫切。乐器改革事业也便成了当时音乐家们的重要关注对象。虽然乐器改革或"改良"的提法与实际活动在民间或个人行为中时有发生,如刘天华的二胡改革,但是学界通常认为,1954年由中国音乐家协会、中央音乐学院民族音乐研究所乐改小组等机构主导的全国性民族乐器改革,乃是全国各地民族乐器改革的一个标志性事件,

① 如《江浙琴派溯流探源》(上海音乐学院2003年博士学位论文)、《浙派古琴的兴起、发展与嬗变》(《浙江艺术职业学院学报》2003年第2期)、《绍兴琴派的历史寻踪》(《浙江艺术职业学院学报》2004年第4期)、《明代女性琴人史料之考订与若干问题研究》(《音乐艺术(上海音乐学院学报)》2013年第3期)、《〈龙吟馆琴谱〉与〈梅庵琴谱〉所收同曲之谱本析微》(《音乐艺术(上海音乐学院学报)》2016年第4期)、《宋代女性琴人史料初考》(《音乐艺术(上海音乐学院学报)》2019年第4期)等。

各地的民族器乐改革活动也在此之后呈现出集中性强、数量大、涉及面广的一时热潮。

上海作为新中国成立后专业民族音乐教育、民族乐团建设的领先城市,加之周边优良的民间器乐生态,在多方因素作用下,乐器改革需求较高,基础条件也较好。此外,上海的民族乐器改革也颇有历史背景。在 20 世纪前期,上海地区的郑觐文创立了"大同乐会",该乐团的宗旨是"以研究中西音乐归于大同"。在这种中、西参照式的宗旨的指引下,大同乐会进行了民族乐器的改革工作,并组织了各类型编制的乐队演奏活动。大同乐会的一系列民乐行为也在当时的上海乃至全国引发了热议,成为当时最负盛名的民乐团体。①

在这样的背景下,上海音乐学院的师生们也积极参与了乐器改革的进程,在中国民族乐器改革事业中发挥着重要作用。通过与学校乐器厂、上海民族乐器一厂、苏州民族乐器厂以及上海民族乐团的合作,上音的师生个人或团队设计、生产了 S 形 21 弦筝、蝶式筝、37 簧笙等乐器。这些乐器有些或已被历史尘封,退出了历史潮流,但更多的改革民乐器成了后期该乐器得以继续改革的基础,也有许多改革民乐器打开了该乐器在历史上的新篇章,推行到了全国,至今仍被各地院校、乐团广泛使用。

(一) 筝

筝在我国有着悠久的历史传承,但是我国古代历史上对筝形制记录的文献材料有限,甚至没有较早期的筝器考古物件出土,这给学界研究早期筝乐带来了极大困难。但是从仅有资料看,至少在明清时期全国已有筝普及的现象。伴随着各地筝的存在功能、

① 陈正生.郑觐文与大同乐会[J].乐器,1994(2): 37 - 39.

使用场合的不同以及各地民间音乐基础的差异,筝在20世纪进入学院专业化发展时,其形制仍然因地域而存在一定差异。这种差异无疑会为包括筝乐系统教学、新作品创作、民族乐队建制在内的各方面专业化发展造成阻碍。

王巽之与上海民族乐器一厂的缪金林(1905—1963)、徐振高(1933—2019)创制的S形21弦筝,对传统筝普遍以13至15弦为基础弦数做出了拓展,增加到21根弦,每弦一音。另一方面,他们从竖琴等乐器上吸收经验,并将筝的尾岳部分改为S形。在弦材上,早期筝弦通常是丝弦或金属弦,前者太柔,音量小,后者则太刚硬。在王、徐等人带领下,上音学生魏宏宁与上海民族乐器一厂戴闯合作,研发设计出了尼龙钢丝弦,这种弦是以钢丝为弦芯并在外缠绕尼龙丝而制成的,弦材韧性较强,音色也较好,也成为此后筝的主要用弦。

1958年S形21弦筝的出现,让当时筝界的需求在一定程度上得到了满足。尽管它或许仍存在诸如转调不够方便等问题,但在当时而言,S形21弦筝形制无疑是筝的形制改革历史上最为重要的成果。

S形21弦筝相较于过去的传统筝而言,无论在音域、音量还是音色上,都发生了改变。在音域方面,S形21弦筝音域为D—d^3,共四个八度,超过了此前的三个八度。弦数增加、面板加宽、加长,势必使筝体共鸣箱加大,并通过内部音柱等细节设计,加大了新型筝的共鸣音量。另外,演奏面板的弧度增加设计,也使得演奏相对更加方便。另一方面,尼龙钢丝弦的弦材变化,不仅使筝的音量更大,而且音色也更为凝聚,泛音清晰长度适中。改制过后的筝在制作上稳定性较高,音色也根据工业化标准的要求有着较高的统一性,21根弦的张力和强度可以接受较多样的人工定弦,改变了过去的筝在传统曲目中形成的五声音阶定弦基础。新筝的出

现,让多架筝的协作变得更为可行,从而一定程度上弥补了筝在曲中多调转调问题的缺憾,演奏家和作曲家们能够更为大胆地为筝创作曲目,而大乐队的编制也可让筝更多参与其中。王巽之曾在《海清拿天鹅》中使用了双筝编制,用五声定弦和七声定弦两种弦制的筝组合进行"双筝演奏",并由项斯华在1962年的"上海之春"上演出。

缪金林、王巽之、徐振高创制的 S 形 21 弦筝,因出色的音量、音域及稳定性,使筝乐拥有了更宽广的表现空间。新的筝形让筝乐无论是在曲目空间还是在演奏技巧性上都达到了一个新的层面,这对于古筝这件乐器而言,是具有划时代意义的。新的筝制,不仅让浙江筝派自此在中国民乐领域确立了无法忽视的重要地位,对中国筝乐艺术而言,也起到了极大的推进与助力作用。

1978 年,何宝泉和上音乐器工厂合作,试制了一批新筝,因其两侧为双弧形,演奏者坐在中间,故取其形状如蝶,称"蝶式筝"。

蝶式筝面板中间为岳山(中介梁、中岳山),琴弦分别排布于中岳山两侧,每根琴弦下各有活动琴码。蝶式筝在基本原理上类似于将两架筝组合在一起,两侧琴体相通,并分别设有固定音梁和可调音柱。蝶式筝在"每个八度音域内,中介梁两侧各加一个'半音岳山柱',以五声音阶对称交错补加音位的结构形式,构成十二半音的音位排列","低音区三个八度内(D~d^2)设置了脚踏制音器","左侧琴弦下前方的面板上装有变音弦勾,以便于不改变传统演奏技法情况下的常用五声调的转调"。[①]

从理论上来讲,蝶式筝十二平均律的排弦设计,基本实现了筝面上的自由转调。49 根尼龙钢丝弦、12 个音列音位的设计,让蝶式筝在具备通用筝基本乐器性的情况下,能演奏许多七声作品,甚

① 何宝泉.蝶式筝[J].乐器.1981(2):14.

至包括巴赫临时变化音较多的平均律作品。何宝泉也为蝶式筝移植、改编了许多作品,如刘文金的《阳关三叠》、刘天华的《光明行》、李焕之的《春节序曲》等脍炙人口的中国作品,还有柴可夫斯基的《四小天鹅》、圣-桑的《天鹅》、巴赫的《巴赫平均律Ⅴ》等外国作品。另外,作曲家们也为蝶式筝创作了乐曲,如陈良的蝶式筝独奏曲《漓江之歌》、徐仪的《虚谷》(新笛、云锣、蝶式筝)、朱晓谷的蝶式筝与乐队协奏曲《红楼梦》等。

蝶式筝的出现,不仅解决了筝器的自由转调问题,同时也是20世纪50年代以来,筝界在转调筝研制上的一个杰作。过去的转调筝往往注重琴弦张力、踏板装置等方面,但普遍存在琴体结构复杂、体积大、质量重、弦材损耗大、稳定性较低等问题。尽管如此,蝶式筝的应用与传播仍然属于小众,并未真正意义上获得普及。首先,蝶式筝在演奏上有一定的特殊性,如"刮奏"技法,在左侧D宫调以外的调上则区别于传统刮奏技法;其次,蝶式筝在音色上也与传统筝不同,由于较短的共振弦长,其按弦做韵的腔音较短,音质显得较"干"。种种因素影响了蝶式筝的传播与普及,但这难掩其在筝乐改革上的贡献。

(二)扬琴

扬琴作为一件外来乐器,其进入我国的时间相对较晚。在明代万历年间,扬琴在文献中得以记录,其当时的存在方式主要是被用于为人声歌唱的伴奏。早期的扬琴形制上有蝶形与梯形两种,面板上为两排码条,每排有7个琴码,以木槌敲击发声。早期主要用丝质琴弦,后为了扩大音量,改为铜质琴弦。早期的双码扬琴声音清脆,作为人声伴奏有着较好的辅助性。但是如果用于专业化独奏需求以及乐队合奏,则其又暴露出了音域不够宽广、音量较弱、琴体共鸣性差的问题,同时传统扬琴的转调困难、击弦余音无

法控制、滑轴跑弦等问题也极大程度上限制了扬琴的运用场合。在乐器改革浪潮的推动下,1960年前后,三排码的改制扬琴已经出现,改变了传统两排码扬琴的基本样式,拓展了扬琴的音域,其设计思路也和过往的增加单排码的码数不同。扬琴的改制不仅需要拓展音域空间、增大音量,使音质清晰,并具有较强的乐器稳定性,同时也要让音位排列更为合理,便于转调与演奏。

20世纪七八十年代,上海音乐学院的洪圣茂、郭敏清等人用时两年多,在原有的设计思路基础上设计出了一种适合四排码扬琴的音位排列,力求改善与解决"快速转调扬琴"半音不全、音位不固定、变音槽临时升降半音进行转调等问题。该音位排列让扬琴的音域有四个八度($G—a^3$),且半音齐全。该种音位排列也更加便于演奏,它的排列基本保持了传统扬琴的特点,四排码纵向上全部为大二度关系,横向为纯五度关系,传统扬琴演奏者可以更加容易上手,"对于首调概念较强的演奏者来说,只须用一种演奏规律(手法),就能演奏各调"①。此种音位排列,取消了原有的变音槽设计,让所有的音位固定不变,以使演奏者在演奏中可以用五线谱进行统一的固定调演奏。该音位在第二与第三排码的上方增加了同音异位的"二位音",然后将第四排码上方增加的异位同音移到第一排码的左侧,这也使其在演奏上更加方便。

后来在上海民族乐器一厂的协助下,这种新型的音位排列扬琴投入生产。这种四码十二平均律的扬琴又被称为"81型扬琴"。1984年12月6日,在上海文艺会堂举行了81型扬琴的介绍演奏会,演奏会由中国音乐家协会上海分会(简称"中国音协上海分会")、上海音乐学院、上海民族乐器一厂联合举办,胡登跳先生介

① 洪圣茂.适用于四码扬琴的十二平均律音位排列[J].乐器,1980(2):8-9.

绍了其基本研发过程,设计者洪圣茂则介绍了其独特的音位排列与演奏特点。演奏者为上音附小、附中及大学部的学生、教师、进修生、留学生,演奏形式包括独奏、重奏、合奏等,曲目既有传统曲目如《闯将令》,也有创作作品如《海燕》《蝉之舞》《渔岛月夜》《小溪》等,此外还有《晓风之舞》(根据丁善德同名钢琴曲改编)、《游击队之歌》(根据贺绿汀同名歌曲改编)等改编曲目。多样的曲目与音乐形式,展示了新型扬琴的演奏技巧与表现空间。北京、上海等地举行了多场81型扬琴专题音乐会,其音位排列法也获得了文化部科技成果奖。

(三) 笙

中国近现代的笙改革主要集中在20世纪50年代以后,此前的常见笙为17管13簧,后为独奏需求改制成了17管17簧。后又根据新曲目中的音高需求,扩展为21簧、23簧直到32簧等不同簧数,这类笙的形状主体仍为传统笙的圆形笙斗,排列法也主要为"马蹄形"音位排列。与此同时,为适应大型乐队以及现代半音系统作品的需要,半音笙的需求也越发突出。多种30多簧的全键半音笙或加键半音笙应运而生,但是在半音能力增强的同时,改革笙的音位排列且使之与传统笙能相统一的尝试仍在继续,此举也是为了让演奏者能够以一套基本的演奏指法,以适应并演奏不同形制的笙。在这个阶段,椭圆形、方形笙等笙斗形状都被更多运用,并在音位排列上使用了多排对仗的排列方式,继承了传统笙的部分演奏指法,但因为笙斗的变化,也使得这些笙有了新的演奏局限。

1984年,牟善平、翁镇发、徐超铭三位笙演奏家、教育家联合研发了"马蹄形"音位、圆形笙斗的37簧笙。该笙保留了传统笙的圆形笙斗造型以及传统笙大部分的骨干音和音位排列。这种改制

笙的音孔分为高音按孔、中音按孔和低音键,使其在演奏上可以使用所有的传统笙演奏技法,也解决了演奏高音时按孔与找音过程中存在的演奏问题,并且使得十二音均可以演奏。37 簧笙音域达到三个八度($g—g^3$),并可以自由转调。

37 簧笙因为加装扩音管,减少了笙苗间距,控制了笙斗的体积以及笙整体的重量,使演奏者仍可以较好地手持演奏。新笙的音窗也将此前的直开式单键改为了横开式复键,大大提高了笙按键的灵敏度,同时削减了金属键击时产生的演奏杂音。37 簧笙凭借着良好的乐器性能、齐备的半音演奏能力,加上演奏家成熟的技巧掌握,使得它在独奏与乐队演出等各种场合中均可较好胜任演奏任务。

37 簧笙优秀的器乐表现力,也给了作曲家较大的创作空间,如陈铭志 1988 年创作的笙赋格曲《远草赋》以及赵晓生在 1989 年运用其"太极作曲系统"中的"三、二、一寰轴"创作的《唤风》等曲目,充分发挥了笙乐器清晰的多声部特征,对复调思维在中国乐器上的展现发掘出了新的可能性。这些作品的产生,一方面展示出 37 簧笙优秀的音乐表现能力,另一方面也是将笙放置于现代音乐创作之中,给这件古老乐器在当下辟出了又一条前行的道路。

(四) 竹笛

竹笛是中国民间的常用民族乐器,早期的传统竹笛以 6 个音孔为主,基本音域为十六度,通过演奏技法调整可以再吹奏高小三度的音。六孔笛可以通过"指法调"系统,以不同音孔作为主音演奏的不同调式,但须采用"叉孔""半孔"等演奏方法演奏半音,这对演奏者的技艺要求较高,演奏的音色与音准的控制难度也较高,民间常用的调式通常为 5 种左右。为了扩大竹笛的音域,并使其具有更高的乐器稳定性以及转调能力,竹笛从业者们长期以来一直

关注着这个问题。

笛乐大师赵松庭(1924—2001)一生醉心笛乐,不仅进行演奏,同时也制作竹笛、创作笛乐。他对竹笛的乐器理论也有较深入的研究,并写作了《横笛的频率计算与应用》①、《温度与乐器音准问题》②等文章。赵松庭在20世纪60年代制作了2 000余根竹笛。他研制了一种竹笛模式,称之为"排笛"。排笛由二至四根不同调的竹笛按最外侧的最长、最内侧的最短的顺序依次向内排列后扎在一起,其中仅外侧的最低音区的竹笛保留装饰性笛头,各笛吹口相互靠近,竹笛间以纯四度或纯五度的调关系排列。此法扩大了竹笛的音域,保留了六孔笛的指法,并有利于同指法的转调,而且不受"辅助孔"的限制,音色更加丰富。但是排笛没有完全解决竹笛十二音的完整性问题,更换竹笛吹奏时也需要时间,这使得它无法做到快速转调演奏的自然过渡。赵松庭的《采茶忙》《婺江风光》《西皮花板》等曲目均可用排笛演奏。赵松庭曾在90年代研制出了弯管笛,这种弯管笛又称为"L型倍低音笛"。此前的低音笛因为加长了笛身,使得演奏时头部容易倾斜从而影响演奏。赵松庭在竹笛前端加装了一段弯管,使竹笛成为"吹管""弯管""音管"三段结构,拓展了竹笛的低音音区。

此外,赵松庭还在80年代设计出了一种同管双笛的竹笛乐器,又名"雁飞篪"。这件乐器是赵松庭根据骨笛与古代文献中的篪研制而成的,其吹孔在管身中间,演奏时双手掌心向内。雁飞篪与传统横笛相比,其音孔更多,音域范围更大。其左右两侧近似于"双笛"的乐器结构,也会使人产生听觉上的叠奏立体感。雁飞篪的设计,不仅是横向吹管乐乐器的丰富,同时也是失传古代乐器仿

① 赵松庭.横笛的频率计算与应用[J].乐器科技简讯,1973(2):28-42.
② 赵松庭.温度与乐器音准问题[J].乐器科技,1978(1):54-62.

制事业上的一项重要成果。

上海音乐学院的应有勤研究员也曾在20世纪70年代设计出一款加键竹笛。这款竹笛以11孔竹笛为基础,吸收了长笛盖形键与圆形键结合的形制,为竹笛设计了5个按键,分别由双手大拇指与小拇指控制。各组单元结构中的盖形键也被装到笛身下方,以避免密集的11孔造成的误触问题。该笛保留李永乐传统竹笛的6个基本音孔,降低了竹笛的演奏与学习难度。与此同时,该款加键笛可以演奏十二个调与半音阶,且在五六个调内无须使用叉口指法,一定程度上改善了传统竹笛的转调问题。

(五) 胡琴

20世纪以降,随着新型、大型民族管弦乐队的建立,中国传统乐器组中缺乏低音声部旋律性乐器的特点也逐渐变得突出,并成了乐队建设中民族乐器群的一项短板。尤其是早期参照西方管弦乐队的民族化乐队建设思路,使管弦乐队中的大提琴、倍大提琴在民族乐器中无法找到同类或合适的替代乐器,对于该"漏洞"的填补也变得十分必要。

上海音乐学院二胡教师杨雨森主导研制了革胡,以在较大程度上解决民族管弦乐队中低音弓弦乐器缺失的问题。杨雨森,辽宁沈阳人,曾师从蒋风之、蓝玉崧等老师学习二胡演奏,1949年考入鲁迅文艺学院学习二胡演奏,1956年调入上海音乐学院任教。他长期专注于研发民族低音乐器"革胡",并于1960和1961年在上海音乐学院与上海音乐学院附中相继开设大革胡专业,为全国范围内大革胡专业教学之首创。

杨雨森在20世纪50年代做出了第一把革胡,其名取自"改革的二胡",后又根据研发年份相继推出了64型、77型、79型大革胡。他在1979年与上海民族乐器一厂合作完成的79型大革胡以

77型大革胡为基础，覆盖膜不用蟒皮，而用带有扁球面突起的木板，琴码的前、后、右三侧各有一块振动板，因此这款大革胡又称为"79型全板协振式大革胡"。这款大革胡保留了传统二胡的灵芝式造型，以C、G、d、a四个音定弦，有效音区达到四个八度有余。指板为上细下粗的扁柱体，共鸣箱下方安装了两条琴腿。当前后板振动时，振动可以通过长腿的杠杆作用传递到右振板，以此增强低音的厚重感与穿透性。其音色可以基本与传统二胡保持统一，外形也与胡琴类乐器相协调，演奏上可以使用大提琴的全部技巧。经过多年发展，革胡已经形成了一个完整的乐器体系，而杨雨森的一次次研发试制，为革胡乐器的推广与使用奠定了扎实的基础。

此外，上海音乐学院的殷国田、曾和耘等教师与学生，也曾就坠胡做过改革尝试。自20世纪60年代以来，他们数次改革坠胡形制，如使用铜质的圆筒蒙以蛇皮作为共鸣箱，并将琴弓也改成了双弓毛，使得坠胡的音色有更强的共鸣性。原先作为共振使用的琴弦也被用于旋律演奏，拓展了坠胡的音乐表现空间。改制坠胡不仅继承了传统坠胡的全部演奏技法与音乐语汇，同时将定弦调整为d、a、d^1，使常用音域上提升到三个八度，并可通过演奏技法的处理，让实际音域达到四个八度（d—d^4）。双弓毛设计也让双音演奏成为坠胡的常用技法之一，不同音程的双音演奏让坠胡更具音乐表现力。

第二章
上海民族乐团：民乐传播的生力军

上海民族乐团的建团过程始于1952年。新中国成立以后，活跃在城市中的各类雅集与民乐团体在政府的引导下进行整合。1951年成立的上海国乐团体联谊会，将原有的中国管弦乐团、上海国乐研究会、今虞琴社等组织起来，服务于社会主义群众文艺工作。当时，由卫仲乐担任主任委员。上海国乐团体联谊会成立后，众多的音乐家也在考虑成立统一的、较为专业的民族乐团。

一、建团之初

1952年，由上海市文化局指派，刘中一协同许光毅等人开始筹备上海市的民族管弦乐队。同年9月，由上海市人民政府批准，成立"上海市人民音乐工作团民间管弦乐团"，开始招收当时的民间音乐家作为首批团员。早期的团员有：卫仲乐、许光毅、陆春龄、凌律、刘中一、周惠、周荣寿、马圣龙、曹序震、曹进甫、许冠亚、周洪钊、周焕铭、王范地、马祺生、马林生、郭鹰、苏海山、高健君等。他们大多是丝竹爱好者，并且有着长期的艺术实践经历与能力，而其中也不乏早期流派艺术的传人。乐团无论是在独奏还是合奏领

域都有着良好的基础。乐团建立之初,所上演的基本都是江南丝竹或是由大同乐会、中国管弦乐团等前团体积累传承下来的曲目,如《三六》《行街》《春江花月夜》《小放牛》等。次年,"上海人民音乐工作团"更名为"上海乐团",同时担负起民乐的传统曲目整理、演出与辅导业余乐社的重要任务,并将作品的创作纳入乐团的工作当中。乐团开始正常的排练、演出,1953年参加了欢迎波兰马佐夫舍歌舞团的文艺晚会等演出。特别是在12月13日,乐团在上海艺术剧场(今兰心大戏院)举行了专场音乐会,这是建团以来第一次独立的演出。乐团除了到多个国家与地区进行随访演出之外,还积极对业余团体进行业务辅导,同时开展大量的采风活动。这一传统为日后乐团新作品的不断涌现奠定了良好的实践基础。①

1956年11月,乐团全称改为"上海乐团民族乐队"。由于上海乐团机构逐渐庞大,各艺术形式的发展方向不同,民族乐队作为其众多分置的乐团之一,于1957年1月成为独立的乐团,并于同年4月更名为"上海民族乐团",与上海交响乐团、上海合唱团、上海管乐团一起,为繁荣上海城市乡村的文化事业而努力。1957年1月,上海市文化局任命孙裕德、何无奇、许光毅为上海民族乐团副团长,何无奇兼任党支部书记。当年还成立了乐团首届艺委会,主任由孙裕德担任,副主任由董源担任,艺委会秘书为凌律,委员为何无奇、许光毅、许青彦、项祖英、陆春龄。此时的上海民族乐团编制共有64人,包括:行政人员9人、勤务5人、业务人员50人。业务人员包括:指挥2人、创作(兼教员)4人、演奏员44人。编制内的常规乐器有:打击乐、唢呐、笙、笛、箫、中胡、低胡、二胡、大

① 上海市档案馆.报送上海市人民音乐工作团人员编制请审核备案由[A]. B172-1-721.

胡、板胡、三弦、小阮、中阮、大阮、扬琴、琵琶、古琴、古筝等。

事实上,乐团在成立早期,就一直强调采风活动,就已经考虑到在便于创作和交流的同时形成乐团整体艺术风格的问题。突显江南地区、上海地区的艺术特色当然是乐团的首选。在当时的历史背景下,如海纳百川的上海一样,乐团一方面继承并发扬民族音乐的优良传统,挖掘江南艺术之美、海上艺术之美;另一方面,又积极向国际靠拢,借鉴西方音乐的艺术形式与创作方法,制定了当时的7条工作路线。这7条路线包括:其一,抢救、发掘、整理以江浙地区为主的民间与古典音乐,并研究其演奏经验;其二,整理、改编、创作反映人民现实生活的作品;其三,演出江浙及其他地区的民间与古典优秀曲目,同时完成电影配音、电台录音、灌制唱片、招待外宾等工作;其四,建立民歌独唱小组;其五,以工人、农民、青少年为对象,进行民族器乐的辅导工作;其六,出版一定数量的整理、改编、创作乐曲曲谱及演奏法和其他民乐理论性资料;其七,进行乐器改良工作,并与中央及各省市有关单位建立联系,交流经验和资料。①

对于乐团的演出来说,作品的开发与选择是十分重要的,其标志着一个乐团的新鲜活力。在上海民族乐团既有的丝竹与传统合奏乐基础之上,只有不断地有新的优秀作品出现,才能使其表演受到大众的关注与欢迎。上海民族乐团1956年参加在北京举办的第一届"全国音乐周"时,当时其新创作品特别是合奏作品的数量已经居于全国所有专业民乐表演团体的首位了。而这主要缘于乐团初建时的理念。早在1953年3月的时候,由凌律、周惠、周荣寿、许冠亚、苏海山组成的民间音乐采风小组,就开始了民间音乐的采集、整理与创编工作,其影响面扩展至全国多个省市地区。当

① 《上海民族乐团大事记》(内部资料)。

时整理与编配了大量的用于舞台艺术的作品,如:管子曲《洛子》(1953)、《太平歌》(1955),竹笛曲《蒙古牧歌》、合奏《霓裳曲》(1957),浙江民间音乐《妒花》《花头台》(1957),苏南吹打《百花开》(1958)。由顾冠仁在1962年根据《弹词三六》改编的弹拨乐合奏《三六》等直到今天还在不断上演。这种创作方式使得乐团不断巩固着从民间来到民间去的发展理念。1959年之后,形成了以许青彦、曾加庆、马圣龙、顾冠仁、瞿春泉为主的创作小组。乐团借助上海及周边地区的各种演出机遇不断完善自身。这其中就有自1957年5月起中国音协上海分会集中全市专业和业余音乐团体在文化广场举行的"星期音乐会"。1957年6月,苏联哈萨克斯坦国立库尔曼喀则民间乐队到访上海,上海民族乐团副团长何无奇将苏联音乐家安德列耶夫编曲的《月光变奏曲》改编为民乐队合奏曲进行演出,使该曲成为当时颇受欢迎的一部作品。1958年5月下旬,乐团由何无奇带领,赴江苏、安徽进行巡演,受到了安徽第一纺织厂等单位的一致欢迎。

始于1959年的"上海市音乐舞蹈展演月",1960年5月改名为"上海之春"音乐节,2001年调整更名为"上海之春"国际音乐节。其最早是由时任上海音乐家协会党组成员的贺绿汀、丁善德等人发起的,是当时国内最早的音乐节事。在1960年的"上海之春"音乐节上,上海民族乐团就演出了马圣龙、顾冠仁作曲的合奏乐《东海渔歌》,曾加庆、许青彦、何无奇作曲的合奏乐《"天仙配"序曲》,陆春龄作曲的吹打乐合奏《闯将令》,何无奇编曲的高胡、扬琴、古筝三重奏《春之歌》,潘妙兴、张世瑞、顾炳泉编曲的柳琴独奏《小河淌水》等作品。

早期的乐团运营,如今天的舞蹈团体一样,还配备有相关专门的课程,在排练演出之余,有政治、乐理、基本功训练(简称"基训")等课程供学员学习。在招考演奏家之后,还担负着辅导和培养青

少年民乐接班人的一部分工作。1960年,受上海市文化局委托,上海民族乐团开始附设学馆。在这里学习的学员,经过三年学习并通过毕业考试后,可被分配到上海的文艺单位岗位上工作。[①]早期担任教师的有孙裕德、张子谦、周惠、陆春龄、马圣龙、项祖英等。所设置的学科也较为完善。

根据《上海民族乐团附设学馆教学计划要点》,其主要的培养目标是为充实专业团体的需要,培养具有一定专业水平、能参加乐队的民族器乐演奏人才。学制不等。主要开设有拉乐班(二胡、板胡、中胡、革胡)、弹乐班(三弦、琵琶、扬琴、阮)、吹乐班(竹笛、笙、唢呐)。要学习的课程有:政治课、文化课、专业课、音乐基础知识课和基训课。政治课(每周两次共约4小时,专业课每周两次共约5小时,文化课每周两次共约4小时,音乐基础知识课每周两次共约4小时,基训课每天3小时。初设时专业课的师资情况为:拉乐班5人,弹乐班4人,吹乐班4人,音乐基础知识课1人。文化课、政治课由上海市文化局安排教师统一兼课。学馆学员起初随乐团学员一起,都在位于新华路的上海民族乐团学习。后来在淮海路上海越剧院对面、石门一路333号和华山路幸福里等处学习。

上海民族乐团陆续培养出俞逊发、汤良兴、孔庆宝、萧白镛、潘妙兴等蜚声国际的演奏家,而乐团严格的建制,使其成为当时国内专业艺术水平较高且影响力极大的乐团。在一定程度上可以说,其不仅承担重要的民族音乐表演任务,同时还在一定程度上承担着培养与塑造人才的职能。乐团还大量邀请民间艺人来团交流。1959年,乐团邀请民间艺人孙文明前来乐团传艺,当时由二胡演奏家周皓对其演奏的曲目进行记谱。1960年,乐团邀请浙东洞头

① 袁志钟,郑月明.中国笛子艺术大师俞逊发传[M].新北:花木兰文化出版社,2015.

人民公社业余文工团前来乐团参与新年音乐会的专场演出,其表演的浙东吹打乐《海洋丰收》引起了强烈的艺术共鸣;之后,当时的创作组成员马圣龙、顾冠仁等即赴浙江舟山体验生活。二人根据《海洋丰收》的基本素材并结合当地民歌,创作了《东海渔歌》这一乐团首部大型民族管弦乐作品,并于1960年在"上海之春"上首演。

20世纪60年代初"文艺八条"发布之后,结合在"双百"方针指导下形成的良好的文艺创作环境,上海民族乐团对轻音乐发展进行了有效的探索。如1961年的"上海之春"上演了大量的轻音乐专场。之后为了让中国音乐走出国门,在当时的历史发展背景下又推出了亚非拉专场音乐会。1962年底,亚非拉专场音乐会北上巡演引起空前的轰动。该场音乐会上演了大量的改编和创作作品,包括陆春龄的竹笛独奏《渔夫曲》、弹拨乐合奏《几内亚舞曲》、合奏《印度尼西亚民歌两首》、合奏《星星索》、合奏《朝鲜民歌》、合奏《幸福生活》、合奏《玻利维亚民歌》、合奏《万岁,阿尔及利亚》、合奏《我的巴西》、合奏《曼德里山峰》、合奏《斑马与友谊之路》、合奏《埃及舞曲》、合奏《阿富汗舞曲》、合奏《戛拉瓦力》、合奏《全民团结》、合奏《胜利赞》、合奏《宝石歌》,以及柬埔寨西哈努克亲王作曲的合奏《亲爱的》《嘲弄》《美丽的白马市》等作品。

1964年开始,上海民族乐团组织分队与其他剧团一起下乡服务基层,在把乐团新颖的音乐带回民间的同时,也向民间继续学习。所以,在建团之初,上海民族乐团就朝向创作新作品、推新人的发展方向前进。在1964年的"上海之春"音乐节上,上海民族乐团上演了顾冠仁作曲的合奏《春耕锣鼓闹生产》,二胡独奏《椰林新歌》,许青彦、何无奇作曲的合奏《战斗在炉前》,曾加庆作曲的弹拨乐合奏《收割忙》,瞿春泉编曲的《山蓝田头庆丰收》《叮咚舞曲》等新作品。而在1965年的"上海之春"音乐节上,上海民族乐团又上演了合奏《社员欢唱新气象》、竹笛独奏《夺丰收》等新作品。

二、砥柱中流

1966年之后,乐团根据国家要求将团员派往基层工厂、公社进行劳动学习。在这些日子里,众多的演奏家与基层的劳动人民生活在一起,更加深刻地了解了基层民众的生活疾苦,同时也理解并影响着这些民众的精神文明需求。虽然1972年上海民族乐团被撤销建制,但是并不代表演奏家、作曲家就此停止了演奏和创作。上海民族乐团的音乐家们后来大部分进入当时的样板戏创作组,服务于上海京剧院、上海交响乐团、上海合唱团、上海人民艺术剧院、上海杂技团、上海人民淮剧团、上海歌剧院、上海人民沪剧院、上海市木偶剧团等院团,继续着自身的艺术生涯。

在动荡年代结束之后,中断了十年的上海文联、音协举办的活动开始逐渐复苏。上海民族乐团于1978年复建,当时在其他艺术团体的演奏家纷纷回归。当年5月,上海民族乐团在上海音乐厅举办了三场音乐会,演奏了马圣龙、谢天吉、陈旧、张晓峰编曲的合奏《毛主席,我们心中的红太阳》,顾冠仁作曲的合奏《喜报献给华主席》,许青彦作曲的合奏《跃进战鼓》,王昌元作曲的古筝独奏《战台风》,汤良兴改编的琵琶独奏《绣金匾》等作品。上海民族乐团也参加了当年的"上海之春"的演出。

在前几年逐渐成长起来的优秀演奏家龚一、闵惠芬、王昌元等于此时加入乐团,为乐团增添了新的力量。同时,乐团附设的学馆再次开设,培养相当于具有中专学历的优秀人才。这一时期众多的学员后来成为上海乃至国际舞台上耀眼的民乐红星。其中包括:瞿建青(扬琴)、王国伟(二胡)、赵剑华(二胡)、徐行(二胡)、徐育华(二胡)、万年芳(二胡)、陈新(二胡)、邓伟民(二胡)、周韬(琵

琶）、杨惟（琵琶）、沈国钦（打击乐）、李裕祥（笙）、王力钧（笙）、魏国范（阮）、孙惠英（阮）、丁迅（唢呐）、闫海刚（唢呐）、马晓兰（古筝）、沈亚薇（柳琴）等。还有专业音乐学院输送的杜冲、徐凤霞、马晓晖、刘波等人加入乐团，乐团的实力大大加强。

　　编制齐备的上海民族乐团，在此时承担了不同性质的演出任务，其中包括：欢迎墨西哥国防部长的文艺晚会、1979年上海市政协春节联欢会、欢迎波士顿交响乐团访问上海的演出等。1979年5月，乐团还赴杭州市工人文化宫演出，此为复建乐团之后的首次商演，并由浙江电视台实况转播。演出的繁荣带动了创作的跟进，况且上海民族乐团本身就有着优良的创作传统，在七八十年代相交之际，为乐团创作的大型体裁作品不断问世，其中不乏到今天还在上演的作品。这些作品无论在技术层面还是艺术层面，都有着较高的艺术设定与审美标准。

　　在1979年乐团上演了顾冠仁创作的民族管弦乐组曲《春天组曲》之后，大型民族管弦乐合奏、协奏曲层出不穷，《新婚别》《花木兰》《汇流》《满江红》《潇湘水云》《胡笳十八拍》《将军令》《月儿高》等作品，成为日后大型民族管弦乐团和独奏乐器久演不衰的作品。1979年，乐团先后为俞逊发和闵惠芬以及萧白镛举办了独奏音乐会，以展现乐团强劲的演奏家水准，后又将1980年"上海之春"首演的《花木兰》《胡笳十八拍》《新婚别》《潇湘水云》等民族管弦乐和协奏曲新作灌录唱片，由中国唱片上海分公司出版发行，这张唱片至今在业界仍然具备广泛的影响力。乐团还首演了《长城随想》《达勃河随想曲》等在当时具有探索创新意义的作品，带动了以西方作曲法模式培养出的技术技能为中国音乐所使用的新的音响探索。多元化的艺术发展空间，使得乐团当时还进行了古乐探索与小型室内乐性质的作品创作与演出。1984年，乐团推出了以古曲编配和古诗词题材作品为主的"神州古韵"音乐会。除去经常上演

的江南丝竹、广东音乐之外，乐团还编创了弹拨乐合奏《驼铃响叮当》《我把世界来周游》等。

1979 年，上海民族乐团赴南斯拉夫参加第三十届世界青年音乐节。上海民族乐团从 1987 年开始致力于开拓海外市场，并取得了良好的成绩。1987 年，乐团赴香港、澳门演出 6 场；当年 10 月，乐团受德国演出经纪人邀请，赴联邦德国 13 个城市巡回演出，此次演出也是新中国成立以来中国专业民乐表演团体的首次国外商演。当年 11 月，乐团受时任新加坡副总理王鼎昌、新加坡宗乡会馆联合总会邀请，赴新加坡进行 5 场商演。乐团在海外的商演受到了海外观众的赞誉，并在 1987 年底围绕商演的成果举办了"振兴民族音乐"系列活动。1989 年初，演奏家龚一、孔庆宝、周韬、王国伟等受邀赴美国、加拿大巡回演出。1991 年，顾冠仁带领乐团 12 人赴澳大利亚进行交流访问演出。1995 年，顾冠仁与乐团演奏家随上海市政府代表团赴美国旧金山参加"上海周"的活动。随着改革开放的不断深入，乐团进入辉煌时期。

作品方面，从 1985 年前后上演的曲目来看，瞿春泉创作的五重奏《无题二首——献给民乐新秀》、改编的《月儿高》，顾冠仁的《激流》《路——献给开拓者》，周成龙的《翔——献给青年朋友》，俞逊发创作的《形·影》，闵惠芬、瞿春泉创作的《音诗—心曲》等作品是乐团不同力量对探索新的中国音响模式的尝试。另外专业学院音乐创作领域的高为杰、关迺忠、赵晓生、瞿小松等作曲家的作品，如《蜀宫夜宴》《拉萨行》《第一二胡协奏曲》《高胡、二胡及双重民族乐队协奏曲》《听琴》《绿腰》《两乐章音乐》《诗魂》等也在乐团演出。这种模式直接与今天的委约模式相连接。乐团在这一时期还改编、移植了大量的外国作品。瞿春泉首次将《在中亚细亚草原上》这部西方交响乐作品移植为由民族管弦乐演奏。改编、移植的还有舒伯特的《小夜曲》、柴可夫斯基的《胡桃夹子》以及我国的管弦

乐作品《黄河》《火把节》等。民族器乐发展在这一时期达到了一个高潮。

演奏家方面,1986年,赵剑华在"上海之春"首演闵惠芬与瞿春泉合作创作的二胡与乐队作品《音诗—心曲》;1987年,杨惟在民族管弦乐专场音乐会中演出了瞿春泉配器的琵琶与乐队作品《天鹅》,同年在访问新加坡的商演音乐会上演奏琵琶协奏曲《西双版纳的晚霞》;1991年,瞿建青在"上海之春"首演瞿春泉编配的扬琴协奏曲《黄河》。1986年,在上海音乐厅举办的上海民族乐团青年获奖者演出音乐会上,杨惟、周韬、杜冲、徐凤霞等当时的青年演奏家都有不凡表现。1990年5月,在上海艺术节推出的上海民族乐团青年演奏家专场音乐会,瞿建青、马晓兰、赵剑华、刘波等演出独奏、重奏以及协奏新作品。1992年2月,乐团上演了上海民族乐团青年演奏家独奏音乐会协奏曲专场,由刘波、马晓兰、李永良、王国伟等上演《水操台随想》(1988)、《塞外音诗》(1991)等协奏曲作品。

指挥家方面,乐团在1985年与新加坡指挥家郑朝吉合作专场音乐会之后,开始邀请海内外著名指挥家执棒专场音乐会,如何司能、阎惠昌、陈燮阳等,以此来激发不同艺术处理与审美要求的乐团表现张力。

上海民族乐团在积极构建较高的艺术水平作品之后,所面临的主要问题就是传播。其从1994年开始,配合上海市的文化艺术建设,每年都有专门面向中小学、社区、农村、高校等不同单位和人群的普及性演出,几乎每年都超额完成演出任务。1994年1月至5月,在上海文华实业总公司、上海市艺术教育委员会、上海东方电视台联合主办下,乐团在曲阳文化馆演出43场,在浦东新区以及南市、杨浦等区演出约130场,在闸北、普陀、徐汇等区进行普及演出150场。此次普及音乐会系列活动的听众达11万人次之多,

演出受到了广大市民的高度评价。1995年4—10月,乐团与上海市文化局、上海市农委、上海文化发展基金会、上海东方电视台主办,在松江、嘉定、金山、奉贤、闵行等地演出74场,观众达8万多人。与演出同期进行的还有闵惠芬、陈金龙等演奏家进入学校举行的音乐会和民族音乐讲座等普及性活动。1995年全年共完成演出场次达226场。1996年,乐团与上海市的12个文化、新闻、教育等单位合作,开展"民乐会知音"高校展演活动,时任上海市委副书记陈至立为本次活动题词,时任上海市副市长龚学平担任组委会主任,9月在华东师范大学举行隆重的开幕式演出,这次活动遍布上海20余所高校,举行音乐会、讲座等活动63场。1997年,乐团在建团45周年之际和上海文化发展基金会推出"民族音乐走向21世纪暨上海民族乐团建团45周年展演月"活动,赴高校巡回演出,举办一系列的普及演出活动。1998年,乐团以"'98民族音乐与青少年"为主题展开巡演,并赴浦东演出,共30场。1999年,乐团以"校园四季歌"为主题,面向高校进行巡演,共演出17场。2000年,乐团以"校园四季歌"为主题,面向高校普及演出12场。

三、多元畅想

进入21世纪以来,随着信息化时代的发展,越来越多的艺术形式彼此交融,人们所能接触到的各种文化逐年丰富,这对中国的民族音乐发展来说,带来了不小的冲击,特别是和市场经济密切相关的演出团体,在这一时期又呈现出新的发展模式。2001年,上海东方广播民族乐团并入上海民族乐团,上海广播交响乐团指挥家王永吉就任重组后的上海民族乐团的艺术总监。此时乐团所上演的音乐作品包括国内知名作曲家如徐景新、金复载、王建民、赵

季平、何占豪、金湘等人创作的优秀作品。在表演呈现方式上，除传统民族管弦乐队大型合奏、协奏以及地方乐种的各类组合和不同室内乐编制之外，出现了和流行音乐体系相结合的女子组合"民乐三女杰"、男子流行民族器乐组合"亚洲豹（BAO组合）"等。这些组合的诞生，在一定程度上增加了民乐表演的视觉效果和偶像效应，迎合了一部分年轻观众的审美需求，不可否认的是，在当时取得了一定的效应与成功，但同时也引发了理论界激烈的讨论。

"民乐三女杰"是在2001上海APEC会议大型文艺演出上，因一曲《欢乐歌》而一演成名的中国唯一的女子民乐三重奏组合，由三位女性音乐家组成，她们分别是二胡演奏家马晓晖、古筝演奏家罗小慈和竹笛演奏家唐俊乔。三位颇具实力的资深演奏家的组合，使得上海民族乐团在大团、小团各种组合共同发展的方针上，获得了空前的成功。三位演奏家的艺术魅力在当时是音乐会与演出成功的有力保障。在之后的时间里，"民乐三女杰"还拍摄了音乐电视《东方畅想》，并举办多次组合音乐会。从一定意义上来看，这个民乐组合更大层面上倾向于三位有着较高水准的演奏家的联袂演出，而并不是一个要走商业化演出的组合发展模式。所以，时至今天，虽然三人已经不常在一起演出，但是，只要是其中的任何一位出现，还是会被称为"三女杰"。

与"民乐三女杰"不同的是"亚洲豹（BAO组合）"组合，这个组合自一开始就伴随着红极一时的组合商业化营销。2004年9月，日本著名雅乐师东仪秀树策划并创立了这个跨国界和音乐风格的男子器乐组合"东仪＋豹"（TOGI＋BAO）。其中TOGI是东仪秀树，而BAO则由上海民族乐团的钱军（竹笛）、姚新峰（二胡）、俞彬（琵琶）、汤晓风（琵琶）、赵磊（二胡）和金锴（竹笛）组成。东仪秀树出生于日本雅乐世家东仪家族，世代在日本皇室宫廷演奏雅乐，主要使用一种叫筚篥的乐器。该组合自2004年秋天在日本东京成

功演出之后，2004年12月应邀参加澳门回归祖国五周年庆典演出，2005年2月至3月又参加了上海新春团拜文艺演出和日本TBS电视台、NHK电视台以及东芝EMI唱片公司的演出，2005年5月应"上海之春"国际音乐节组委会邀请在上海演出，之后应日本TBS电视台邀请再次赴日本全国8个城市作为期50天的巡演。2005年2月，该组合首张CD《春色彩华》在日本发售。2009年BAO组合还参加了CCTV民族器乐电视大赛。连同东仪秀树在内的这几位青年演奏家，都拥有帅气的外形和扎实的演奏基础。这一组合在当时完全是市场化的运作，从作品的演绎到形象的塑造、宣传等均有专门的商业服务链条，成为市场经济下民族音乐发展的一块实验田。当然，在一段时间内也取得了空前的成功，在中日两国的影响力都非常大。对于上海民族乐团来说，这也是一次全新的合作尝试。

在这一时期，音乐会的策划和设计出现了较为整体化的主题设计，于是有了各种主题性的音乐与整体作品的问世，其中包括赵季平、吴大江、金湘等作曲家专场音乐会中的作品等。上海民族乐团于2001年农历春节亦奔赴维也纳，成为国内第三支到金色大厅举行中国新年音乐会的中国民族乐团，并在2003年春节再度赴金色大厅举行春节音乐会。

2005年，应上海文化体制改革的需要，上海民族乐团划归新成立的上海大剧院艺术中心管理，并面向全球公开招聘团长，最终决定由指挥家王甫建担任乐团团长。王甫建于2007年接替王永吉同时担任乐团艺术总监。乐团招聘了相关宣传、管理方面的专门人才，成立了宣传策划部和社会发展部两个部门。自此，在艺术总监的率领之下，开始与国际职业乐团的管理与演出接轨，逐渐形成音乐季制度。乐团2005年首创专业演出季。2006年，与其他的大型乐团一样，上海民族乐团将所有专场音乐会作为乐季的组

成部分。2006年,乐团推出"2006音乐季",并在上海大剧院艺术中心艺术发展基金的资助下,演出了开幕音乐会"上海回响",委约叶小纲、杨德麟、刘长远、常平、赵石军、姜莹等作曲家创作了一批新作,并在此乐季进一步规划了数场专场音乐会,如"竹弦清谈""土地、人与生命的赞歌""火祭"等。2007年,乐团首次进行跨年音乐季的设计。乐团按照不同的节庆节日、音乐体裁和主题进行规划,将上一个乐季的"上海回响"部分曲目进行更换并再度上演,"锦绣中华"主题则集合了少数民族题材的民乐作品和歌舞,还有以打击乐为主要演奏形式的"打动天下"专场以及继续2006年以弓弦乐器为主要形式的"弦在烧"专场,同时还有"火红中国年"以及旨在推出年轻优秀音乐家的"青春飞扬"等专场。[1]

2015年,乐团将曾于2008年上演的《大音华章》音乐会进行了重组,在中国上海国际艺术节期间上演于上海大剧院。2016年10月,乐团首次以多媒体跨界的艺术概念,创作并上演了音乐会《海上生民乐》专场演出,作为上海国际艺术节的开幕演出。2016年,委约青年作曲家宋歌创作整场音乐会《冬日彩虹》;2017年,委约戴维一、纪冬泳等四位作曲家创作了主打流行音乐风格的音乐会《栀子花开了》;在2017年委约德国作曲家克里斯蒂安·佑斯特(Christian Jost)创作大型民族管弦乐作品《上海奥德赛·外滩故事》等主题音乐会。

2016年,第十八届中国上海国际艺术节的开幕音乐会《海上生民乐》是由上海民族乐团打造的一场精品音乐会。其以综合视听语言呈现"乐和天下"的主题,展现了海派民乐在当下融合、创新的最新成果,之后其几经调整以音乐会、音乐现场等不同的表现形式展现在观众面前。特别是2017年12月9日晚,原创民族音乐

[1] 李昂.上海民族乐团历史与变迁研究[D].上海音乐学院,2020.

会《海上生民乐》在上海大剧院上演,以当代海派民乐为上海民族乐团65周年庆生。当晚的音乐会,对"海上生民乐"部分音乐和视觉效果做了调整,更加精益求精。音乐会由上海民族乐团演奏家龚一、罗小慈、马晓晖等联袂,特邀配音表演艺术家乔榛、舞蹈家黄豆豆、昆剧演员张军等加盟,彰显出跨界艺术的综合实力。此次演出,乐团采用整体的艺术构思,无论是音乐作品的创作还是服饰与展现的手段上都力求能够做出整体音乐的效果。从乐队的编制到演奏家在舞台上的方位,乃至演奏姿势都做出了艺术化的设计与改编,彰显出上海自近代以来就存在的思变潮流。2018年2月,《海上生民乐》音乐会版赴欧洲英国、法国、比利时、德国四国八城开启了为期20天的巡演,受到国外观众的一致好评。

上海民族乐团始终坚持推广新人新作和群众性音乐活动的传统,热情弘扬中华民族音乐艺术,同时,积极吸收世界优秀音乐文化,大力推动中外艺术交流,努力丰富人民群众的精神文化生活,促进文化的大繁荣、大发展,给上海市民和海内外来宾献上一场场民族音乐文化的饕餮盛宴,营造浓郁的城市音乐氛围,塑造上海音乐舞蹈文化品牌。但与此同时,我们也应当看到时下所面临的主要现实问题。如何在文化多元发展的今天,在众多的音乐形式中脱颖而出,聚拢自己的观众群体,是乐团发展中需要考虑的重要问题。

2014年,习近平总书记主持召开全国文艺工作座谈会并在谈到文艺创作时指出:"推动文艺繁荣发展,最根本的是要创作生产出无愧于我们这个伟大民族、伟大时代的优秀作品……我们必须把创作生产优秀作品作为文艺工作的中心环节,努力创作生产更多传播当代中国价值观念、体现中华文明精神、反映中国人审美追求,思想性、艺术性、观赏性有机统一的优秀作品……既要有阳春白雪,也要有下里巴人……只要有正能量、有感染力,能够温润心

灵、启迪心智,传得开、留得下,为人民群众所喜爱,这就是优秀作品。"20世纪对中国音乐带来最大影响的,就是作曲法的概念及法则。经过几代作曲家的不断学习和发展,在今天,越来越多的作曲家关注到中国音乐的独特风格,在中西音乐领域逐渐构架起一道桥梁,使得中国音乐在新时代有着多元化的发展可能。而在这其中中国元素的使用,其主要来源便是中国传统音乐。事实上,这种探索在20世纪就有不断的尝试。早期,刘天华在其创作和演奏中就不断融入西方元素;"广东音乐"的兼容并收,作曲者的身份介入;胡登跳的丝弦五重奏创作,在中国传统音乐旋法的基础上,加入西方的创作法则,试图寻找两者的平衡点;顾冠仁先生则在江南丝竹的基础上,将其乐队编制扩大,增强其音响厚度;等等。这类对传统音乐的音响模式的构建,均是建立在传统模式和传统审美基础上的,更多的是一种改编或模仿传统的创作。中后期,则有作曲家谭盾、刘索拉等人,将中国传统音乐重构或直接"拼贴"进自身的创作中,在对撞中体现音乐的新可能,也使得中国音乐不断为世界所认知和接受。在这样的历史条件下,中国"新音响"的构建势必会受到西方创作方法的影响,即便是在民间,这种影响也在不断渗透。换一个角度来说,受西方作曲法教育模式影响的中国作曲家,间接或直接参与了新时代民族音乐的传承过程,使得中国所固有传承的传统音乐在不同程度上受到影响且有了自身新的发展。而所构建的新音乐模式越来越具有中国范式,中国风格的"新音响"在逐渐尝试中形成并发展起来。

第三章
今虞琴社：旷古正声鸣今韵

琴是一件在中国古代文献与历史文化系统中深深扎根的乐器,自先秦时代起,文人、士大夫阶层就对"琴"这件乐器有着特别的偏爱。至少在东汉时期,古琴"七弦十三徽"的形制已基本确定。到南北朝时期,古琴已经采用文字谱来记录。古琴作为高度集中于知识分子这一少数群体的历史背景,也注定了它在传统社会中颠沛动荡、波折起伏的生命发展历程。一边是厚重的文本著说下,不可更动的器型、曲境,另一边却是伴随着历代王朝更迭,国运兴衰,士大夫聚散流离过程中琴乐的几度兴衰濒亡。从有限的历史资料来看,唐宋时期与琴有关的佳话颇多。从明清时期大量琴谱的刊印,可见琴乐在当时的兴盛状况。清末动荡之时,许多琴人一度以个体为单位,在有限的生活区域内以孤独者的姿态守卫着琴器琴乐的血脉存续。在民国初期的军阀纷争与连天战火中,历时千年、在历史上荣耀无双的古琴音乐在时代的边缘凋敝残喘。

晚清至民国初期,各地的琴人群体们也发起了以古琴为主的琴乐复兴运动,其中便包括王燕卿、王露(王心葵)以及查阜西等人。1917 年,王燕卿进入南京高等师范学校,并在该地确立了以个人风格为典型特征的梅庵琴派。1919 年,王露在蔡元培的邀请下进入北京大学音乐研究会,引发数千人围观听琴的盛景,并在北

大掀起了一股学习国乐的热潮。在当时，复兴古琴成了全国琴人群体的共识，这也为20世纪20年代起全国范围内的多场琴会"盛况"以及1936年以弘扬琴乐为共同目标成立的"今虞琴社"做下了铺垫。

20世纪20年代前后，各地"琴会"在有志之士的召集下逐渐展开，在上海及其周边地区比较集中。苏州商人叶希明发起在1919年8月举办"怡园琴会"，北京、上海、浙江、四川等地的琴人受邀而至。33位琴人在苏州怡园内进行琴学讨论，并有14位琴家轮番抚琴。一天的琴会内容后来被详尽记录下来，并用木版刊行了《怡园会琴实记》。怡园琴会打开一时风气，琴人们对此类琴事活动也更加积极，并对此类活动寄予了复兴琴乐的希望。

1920年，上海的报商史量才与宁波的盐商周庆云、徽州茶商汪自新联合发起了"晨风庐琴会"。这场琴会持续了3天，共邀请了十数个地区、30余位琴人，如杨时百、彭祉卿、顾梅羹、王燕卿等琴家，共计百余位宾客，其中还包括4位美洲女士。晨风庐琴会的举办一度成为当时的佳话，极大地振奋了当时的琴人，增强了他们对古琴音乐的热忱与信心。晨风庐琴会上的曲目包括《龙翔操》《梅花三弄》《潇湘水云》《离骚》《普庵咒》等数十首经典琴曲。琴会上不仅演奏古琴，郑觐文、叶璋伯、王仲皋等人还就琴学问题切磋讨论。此外，还有钢琴演奏与昆曲演唱等活动。琴会的盛况被民国十一年（1922）刻印的《晨风庐琴会记录》详尽收录。

上海这座城市自近代以来，于全国而言，其经济、政治地位发生了巨大变化。中、西文化在这里碰撞、交流，新兴文化产业也在这里崛起、兴旺。工业、商业、文化行业、教育行业等不同类种的行业并行发展，为当时的各类文化进入、交流提供了极佳的生长环境，同时也为知识群体创造了大量适合他们的岗位，让他们能在基本生存得到保障的情况下，继续施展才华，推动文化发展。这些地

域条件和文化环境与背景,为"今虞琴社"在上海的发展提供了现实基础与保障。

1936年今虞琴社在苏州成立。其主要组织者为近代著名琴人查阜西(1895—1976)。琴社成立之初,琴社社员大多居住在上海,后琴会主体也迁至上海进行活动。据数据显示,无论是1920年的晨风庐琴会,还是1956年的全国古琴普查,上海的琴人数量都为最多。琴乐重心转移的现象及其影响一直延续至今。这或许也是今虞琴社在上海乃至整个近代琴乐历史上有着重要地位和意义的原因之一。

今虞琴社不同于此前的"琴派"概念,其社员并不完全因地缘走到一起,也没有清晰的师徒传承脉络。今虞琴社的成立改变了过往地域性、师承性琴派的局限。它更加包容,不拘社员们的流派与籍贯;它更加广博,不同琴派的琴家将所学琴曲、琴学带到琴社与社员们分享,不同出身、专业背景的社员们发挥着自身优势,进行琴学讨论,拓展了对古琴问题的思考深度。

一、琴社初立时期

1. 创立琴社

今虞琴社是民国时期成立的全国诸多琴社之一,但它更是极少数直至今日几乎没有长期中断的一个古琴社团。今虞琴社的成立,以及它数十年来对中国古琴音乐的影响和意义,与上海这座中国近代以来的经济、文化中心城市息息相关,上海这一平台吸引大量琴人汇聚于此,进入琴社。另一方面,琴社的许多琴人又以上海为基点,从上海走向世界各地。

1936年3月1日,在苏州周冠九的觉梦庐中,今虞琴社举行

了成立会以及第一次雅集。当时与会者包括"陈世铎、陈天乐、吴成梁、郑若苏、王巺之、王云九、程午嘉、查阜西、彭祉卿、张子谦、徐少峰、黄则均、庄剑丞、王仲皋、吴兰荪、周冠九、郭同甫、樊少云、陈慰苍、诸祖耿、王謇、吴宗沂、卫露华、伍勋等二十四人,其中上海社友占半数"①。由此可见以上海为居住地的社员在今虞琴社的比例,这些人或是上海本地出生、成长,又或是后来由其他地方迁至上海生活、发展,上海作为当时全国为数不多的开放性大城市,同时继承了自古以来吴越、江南地区富饶的经济基础与文化积淀,它吸引着全国各地、各行业的人们的到来。换句话说,今虞琴社在很短的时间内从苏州迁至上海,或许也正反映着上海这座当时的新兴大都市,在文化上的成长性与凝聚力。

今虞琴社成立后一年之内相继举办了数次琴集,并均有记录,足见该琴社活动之频繁,且每次活动也具有一定规模。今虞琴社的活动数量、体量、质量,在当时全国范围内有着代表性与领先性意义。

全面抗战爆发后,今虞琴社在苏州、上海的活动一度被迫中断。1937年11月,上海成了英、法国家控制中相对安全的"孤岛",并得到了"孤岛"内的安定与发展。今虞琴社于1938年起,又开始继续他们振兴琴乐的活动。

2. 初期社员构成

今虞琴社最初的社员人数为28人,分别为:周冠九、黄培根、李子昭、吴兰荪、郭同甫、王仲皋、徐少峰、王云九、王巺之、程午嘉、

① 戴晓莲.上海古琴百年纪事(1855—1999)[M].上海:上海音乐学院出版社,2020:73."与会二十四人中,查阜西、彭祉卿、张子谦三人均在上海工作定居(查阜西在苏沪两地均有寓所);陈世铎、陈天乐父子为上海大同乐会成员;吴成梁、郑若苏、王巺之、王云九、程午嘉等五人为上海华光乐会成员;徐少峰为李子昭弟子,广东人,在上海开牙科诊所(故于1960年7月);黄则均(名中),时任上交通银行总处秘书;以上共十二人。"

黄则均、吴宗沂、卫露华、陈慰苍、王心庵、樊少云、汪星伯、诸左耕、沈草农、李明德、李芷谷、张涤珊、周渭渔、庄剑鸣、庄剑丞、张子谦、彭祉卿、查阜西。

查阜西，今虞琴社的主要倡导者，江西修水人。少年时曾向私塾先生学习琴歌，后自学古琴。1920年后，查阜西在长沙、上海与沈草农、彭祉卿等人结交，相聚研究琴乐、琴学，并渐入无词纯器乐琴曲的学习。1935年前后，他在南京主导成立青溪琴社，1936年又在苏州发起创立了今虞琴社。1937年后他迁居云南昆明，1945年侨居美国，1946年返回上海，1948年起长居北京。查阜西一生漂泊，但这同时也使得他能够博学诸家、广结好友，为他将来的多项重要琴乐活动以及其个人的琴学成就打下了基础。与此同时，查阜西也是今虞琴社重要的捐款人，琴社主要的活动经费大部分源自查阜西的捐款。查阜西对今虞琴社的重要性，不仅在于他倡导成立、主要捐助，更在于他积极活动，广邀琴友，让今虞琴社破除门户成见，在琴学观念、琴学深度上，均成为中国近代琴社中的领风者，使今虞琴社的创立在中国琴史上具有了里程碑意义。

张子谦（1899—1991），原名张益昌，幼年时曾跟随其私塾老师、广陵派琴家孙绍陶学琴，并深得其琴艺精髓，加之自身的兴趣与努力，10多岁时已能演奏多首名曲。23岁时，张子谦到上海谋生，与查阜西、彭祉卿结识，几人经常以琴相聚，交流琴学、琴艺，在当时被称为"浦东三杰"。张子谦因善弹《龙翔操》，被人称为"张龙翔"。此外，《梅花三弄》《平沙落雁》等琴曲也为张子谦所擅长。1936年，张子谦和查阜西、彭祉卿共同结社，是今虞琴社的主要发起人之一。1936年底，因为今虞琴社社员在上海者较多，每月往返苏、沪两地进行琴集不便，故成立沪社，最初的社址即在张子谦春江路的住处。1937年，张子谦与查阜西、彭庆寿等人编印了《今虞琴

刊》。1938年,今虞琴社因战火停滞的活动重新恢复,由张子谦和吴景略共同主持。张子谦曾在琴社活动期间,与社友们共同合作,创作、改编了如《春光好》《梨园秋思》《精忠词》等琴歌,并给《渔歌》等琴曲打了谱。自1938年起,张子谦开始了他的《操缦琐记》写作,记录到1963年这二十几年中的上海以及全国琴坛状况,为后人研究20世纪中叶前后的琴乐、琴史提供了重要的历史资料。

庄剑丞(1904—1953)是今虞琴社多次月集的主要召集人,他出身世儒家庭,曾从家乡江阴到上海、无锡、苏州等多地求学,1927年迁居苏州,后曾供职于伪江苏省政府成立的省立图书馆、文献馆。新中国成立后于江苏高等法院、上海新裕纺织公司第一厂工作。他曾学习过琵琶和昆曲,1935年起又随查阜西学习古琴。今虞琴社成立后,庄剑丞担任社务工作。他去世后,查阜西写下"从余习琴最有成就者,剑丞一人而已",可见其个人琴学成就及与查阜西的师徒情谊。

吴景略(1907—1987),江苏常熟人。吴景略少年时即学习琵琶、三弦等乐器,1930年跟随王端璞学习琴乐,1936年由李明德介绍加入今虞琴社,并担任司社职务,处理琴社日常事务。1937年今虞琴社因日军加紧侵华而暂时停止了活动。1938年,今虞琴社在上海恢复活动,此时由张子谦与吴景略共同主持。在吴景略主持期间,他本人一直客居于上海,并和张子谦、沈草农等社员共同维持琴社日常活动,坚守琴社创立时的初衷,努力保持社友们的琴曲交流、研习、公演等活动。吴景略同时也会斫琴、修琴,为琴友们修斫古琴,并尝试了钢丝弦在古琴上的应用。自30年代起,吴景略便教授学生习琴,其学生众多,如王吉儒、谢孝萍、熊淑婉等人。吴景略善弹《梧叶舞秋风》《忆故人》《墨子悲丝》等琴曲,曾给许多琴曲打谱,如《梅花三弄》《潇湘水云》《秋塞吟》《胡笳十八拍》《阳春》《白雪》等曲,颇受琴界认可。吴景略琴风清雅飘逸,既有吴声

的柔美抒情,又不乏跌宕转折之处。他也因为其精妙的古琴技艺以及卓越的琴乐领域的贡献,被认为其开创了近现代琴乐的新流派——"虞山吴派"。1953年起先后任中央音乐学院民族音乐研究所通讯员、民族音乐系教授等。1980年起任北京古琴研究会会长。吴景略的古琴打谱、教学、琴学研究,以及对今虞琴社的主持,均为琴界做出了重要贡献。

3.《今虞琴刊》

《今虞琴刊》是今虞琴社编辑刊印的一本古琴刊物,刊行于民国二十六年(1937),其中记录了今虞琴社自1936年成立后一年内的诸多事项以及琴社社员围绕古琴的学术讨论。该书也是近现代唯一一部以古琴为主题的社刊,具有重要的古琴研究价值。《今虞琴刊》的发刊与内容,以今虞琴社的社旨为基础,某种意义上来说,《今虞琴刊》是今虞琴社意志的集中体现,同时也是研究以上海今虞琴社为代表的,中国近代琴乐发展新时期的重要参考。

《今虞琴刊》全书共300余页,其中包含"发刊辞""图画""记述""论说""学术""考证""曲操""记载""介绍""艺文""杂录""编后语"共12个部分。琴刊收录了当时数次重要琴会的照片,是重要的琴乐影像资料。同时收录了如"愔愔琴社""德音琴社"等其他地方琴社的历史资料,以及全国范围内琴界名家们的琴学论述和活动报告,甚至收录了当时全国众多琴家的基本资料以及古琴乐器的普查活动。

《今虞琴刊》的出版,不仅为中国近代古琴音乐世界留下了唯一一本琴学专刊,同时其内容的丰富程度,也是过去众多琴学论著、琴曲谱集所不能相比的。《今虞琴刊》让当时的琴人以及古琴在他们的生活中的实态得到了一定的呈现,同时它的学术与讨论部分,是为近代琴学之精华集结。《今虞琴刊》的内容,向世人展示了20世纪30年代的古琴音乐在中国的生存境况,它是重要的历

史与研究资料,同时也是琴乐、琴学、琴界在上海生长壮大的历史见证。

二、新中国成立前后琴社活动

1. 在战火中艰难维系(1938—1948)

今虞琴社在 1937 年下半年的战火中受到很大影响,最主要的体现是琴人们四散流离,查阜西、彭祉卿去往云南,程午嘉去往湖北,等等。琴人们的四散加之时局的动荡,使今虞琴社一度停止所有活动。直到 1938 年 8 月,在张子谦、吴景略的努力奔走下,今虞琴社在上海恢复了月集活动。沈叔逵(沈心工)、黄玉鳞等人加入琴社。与此同时,张子谦开始写作《操缦琐记》,记录当时包括会琴、抚琴、习琴、访琴在内的各类琴事活动,以实现"琴人终不散,琴事终不衰"的愿景。

根据戴晓莲主编的《上海古琴百年纪事(1855—1999)》[①](下文简称《纪事》)记载,今虞琴社在 1938 年至 1941 年间保持了月集活动,同时也开展了如编创琴曲、社员招收学生等琴事活动。1942 年上半年,受局势影响,月集一度暂停。同年 10 月,琴社搬迁至新地址,并决定每月第一个周日为月集时间。1943 年,月集、星集活动虽然正常进行,但是混乱局势下,琴人四散,经常来宾多于社友。到 1945 年 1 月的星集时,社友仅到孙裕德一人。

1946 年查阜西从美国归来时,琴社活动已经停止。但是在沪的社友与琴人们仍在进行着琴事活动。是年 5 月,张子谦、沈草农、孙

① 戴晓莲.上海古琴百年纪事(1855—1999)[M].上海:上海音乐学院出版社,2020.

裕德等人在徐少峰的诊所进行雅集,荷兰汉学家高罗佩也参加了此次琴集,并弹奏了琴曲《长门怨》。同年 9 月、10 月均有琴集活动。同年末,查阜西和张子谦也在为恢复今虞琴社活动进行准备。

1947 年 2 月,庄剑丞、查阜西、张子谦等 7 人开会讨论今虞琴社恢复活动的事宜,并计划调查琴人状况,修改章程。但在此后一年时间内,虽然琴人仍有琴会雅集与演出抚琴活动,甚至于 12 月有以今虞琴社名义受邀的演出活动①,但琴社的正常运转仍未恢复。

1948 年 5 月,今虞琴社在暂停月集两年之后,又在上海市凤阳路 428 号江阴同乡会(今海军军医大学长征医院内)举行活动,共 30 多人参加。

2. 于新中国成立初期缓慢恢复(1949—1963)

1949 年 5 月 27 日,上海解放。战火连天的时期已经过去,上海及今虞琴人的古琴活动也在逐步恢复中。如是年 8 月,张子谦、吴振平、樊伯炎、庄剑丞、孙裕德等今虞琴人在张子谦寓所琴集。解放初期的上海,感受着新时期的脉动,政府的宣传、倡导以及组织的活动,也对琴社与琴人产生着影响。

1950 年,今虞琴社没有进行月集活动。当年 4 月,吴景略赴沪时希望恢复琴社。5 月,张子谦、吴景略、庄剑丞、徐少峰等今虞琴人进行雅集活动。11 月,在张子谦寓所雅集。同月,清心中学举行文艺晚会,张子谦、吴景略、庄剑丞等今虞琴人弹奏了琴曲《鸥鹭忘机》《梅花三弄》《平沙落雁》。

1951 年 2 月 25 日,今虞琴社恢复琴集活动,地址在延安东路

① "(1947 年)12 月 12 日,今虞琴社应邀在上海京沪铁路局大礼堂演出,节目有阜西洞箫独奏《鸥鹭忘机》,吴景超琵琶独奏《平沙落雁》,庄剑丞、吴振平、查阜西、张子谦、吴景略琴箫瑟合奏《普庵咒》,庄剑丞、查阜西、张子谦、吴景略琴箫瑟合奏《梅花三弄》,是晚并有著名小提琴演奏家马思宏、马思芸兄妹之小提琴独奏《西班牙舞曲》《墨西哥小夜曲》。"(摘自戴晓莲主编的《上海古琴百年纪事》第 96 页)

954号的无锡同乡会（今已拆除），该场琴集由张子谦、吴景略、吴振平、庄剑丞、樊伯炎等今虞琴人组织联络，到会者30余人。6月，今虞琴社又受邀前往震旦大学大礼堂举行古琴演奏会。同年9月，上海市文化局将今虞琴社、中国管弦乐团、上海国乐研究会等10余个国乐团体组建为上海国乐团体联谊会，由卫仲乐任主任委员。是年11月，今虞琴人举行琴社的月集活动。2月与11月的两次月集，是1951年仅有的月集活动。但也正是从1951年开始，琴社几乎每年均能够展开月集活动，以琴社为单位的今虞琴人以及上海琴人活动的逐渐稳定，或许也一定程度上说明了上海地区琴乐环境的逐渐恢复。

从1952年到60年代初，今虞琴社在断续的月集活动中维持着往日琴社的基本活动状态，但从资料中可以清晰看到，月集、星集活动日渐稀少，难以保持每月一次、每周一次的固定频率。另一方面，今虞琴社在日常集会之外，演出与排练的记载也逐渐变多。月集的减少与演出、排练的增加，或许可以视作今虞琴社在这十年左右时间内的发展或转型的体现。

今虞琴社1952—1961年月集、星集活动

时间		活动内容及到会者
年	月	
1952	9	吴景略、沈草农、吴振平、张子谦、樊伯炎、王吉儒等
	11	社友30余人
	12	吴景略、陶德滋主持，社友20余人
1953	1	月集
	2	社友40余人
	5	吴景略、吴振平等10余社友
	6	吴景略、吴振平、陶德滋等

(续表)

时间		活动内容及到会者
年	月	
1953	8	月集
	12	孙裕德五十岁生日,社友18人
1954	1	社友30余人
	2	张翰胄、樊伯炎、吴景略等
	4	吴景略等
	5	张子谦等
	6	月集并招待詹澄秋、徐立孙、杨荫浏等人
	7	月集并欢迎招学庵来访
1955	6	星集并内部观摩演出
1957	3	社友10余人
	4	社友10余人
1958	1	恢复月集
	2	月集
	3	月集
	4	星集,沈仲章、王吉儒、吴振平等
	6	星集,凌其阵等
	7	星集,刘景韶、刘赤城等
	8	星集
	10	月集,社友十二三人
1959	5	月集,社友20余人
1960	5	社友30余人
	6	社友10余人
	7	社友10余人
	8	社友10人

(续表)

时间		活动内容及到会者
年	月	
1960	9	社友10人
1961	1	社友7人，奏五六曲而散
	2	月集
	9	月集

从上表可以看出，1952—1961年的十年中，琴社最传统的"月集"活动呈现出"几番兴衰"的变化形式。其变化规律往往表现为长时间的月集、星集活动停滞，随后开会商议恢复，再因各种缘故到会者渐少，而后暂停。仅以月集、星集来看，今虞琴社的社团活力似乎在走下坡路。但是如果将此类活动视作传统琴社的典型活动的保留与延续，再对比同时期今虞琴人的其他活动，则又会是另一番景象。

在新中国成立初期，今虞琴社虽然传统意义上的定期集会表现为频率不定、日渐衰弱，但是自新中国成立后，上海范围内的琴事活动却在资料中明显增加。其中主要包括三个方面。

第一，新的演出形式对琴界的影响，使得新曲创作、改编以及重奏、合奏等新的演出形式，在今虞琴人的相关记载中逐渐变多。如1951年吴景略弹奏了新改编的《梧叶舞秋风》，并将其名改为"胜利旗帜处处飘"，颇能体现琴乐对时代需求的紧密关系。此外还有吴振平根据《东方红》改编的《曙光操》，琴社合奏的《大步步高》、少数民族音乐风格的琴曲《新疆好》等。

第二，新的音乐表演形式和时代需要，改变了过往今虞琴人们各操古曲、分别独奏，辅以琴箫、双琴合奏的基本奏乐形式。"排练"成了琴人上台前尤其是演奏新曲前的必要环节。这一时期，今

虞琴人们的演出活动明显增多,录音工作也多次展开,这其实一定程度上增加了琴人们琴乐活动的频率和时间总量,但显然已不同于之前各自习琴、集会交流的形式了。

第三,上海民族音乐团、上海音乐学院民族音乐系等社团、院系的成立,让琴人的身份发生了变化。1953年起吴景略先后任中央音乐学院民族音乐研究所通讯研究员、民族音乐系教授等;1954年,查阜西在北京成立"北京业余古琴研究会",后于1956年更名为"北京古琴研究会";1956年5月,刘景韶、吴振平进入上海音乐学院从事古琴教学;1956年11月,张子谦第一次参加上海民族乐团的演出工作,独奏了古曲《平沙落雁》《梅花三弄》,后于12月正式调入乐团;1958年10月起,张子谦在上海音乐学院附中兼课,1960年10月起兼职为本科生上课。身份的改变使这些琴人可以更加着力于琴乐事业,不论是琴乐研究、演奏,还是教学,都有了更加稳定的平台给予他们支持和支撑。

新中国成立后,上海在琴乐建设方面无疑是走在前列的。新中国成立后的上海每年都有许多国乐演出机会,各类国乐协会的成立,国乐发展研讨会的进行,以及新型民族乐团、专业院校古琴专业的设立等,让今虞琴人们能够较顺利地适应时代发展,以符合时代的形式继续琴乐活动。这与今虞琴社成立时"对准时代需求"的初心在某种机缘下达成了一致。这或许也是以今虞琴人为代表的上海琴人在新时期保持琴乐活力的重要原因之一。

3. 经历挫折与转型(1964—1999)

今虞琴社的活动在"文革"期间一度停滞,且相关资料记录也十分稀缺。从记载来看,1964年春,查阜西赴沪,今虞琴社举行了琴集。此外60年代未再有今虞琴社的活动记录。

至70年代后期,上海琴界开始复苏,琴人活动也慢慢变多。琴人们常聚集在零陵路645号张子谦寓所或福州路姚丙炎寓所举

办琴集。

1980年5月22日,今虞琴社复社,并请贺绿汀担任名誉社长,卫仲乐、许光毅任顾问,张子谦任社长,沈仲章任副社长,社员约有90人。同时以琴社名义参加了第九届"上海之春",举办了"古琴专场音乐会"。张子谦、吴景略、姚丙炎、龚一等社员分别演奏了《普庵咒》《渔樵问答》《屈原问渡》等曲目。此外还有沈德皓根据《梧叶舞秋风》配合舞剑形成的琴剑节目《秋风剑器》。

自此,今虞琴社正式恢复琴社活动,开始了新时期的琴乐振兴事业。今虞琴人们往往会加入音乐会,承担一个或数个节目,或是以琴为题,组织一整场的古琴专题音乐会。如1982年5月,第十届"上海之春"中举行的"今虞琴社古琴音乐会",即以今虞琴社为单位,由社友们合力完成全场音乐会演出,音乐会上曲目多样,如小合奏《新疆好》《飞鸣吟》,由古琴、箫、三胡、中音三胡、埙、扬琴、笙、中阮、方响组成乐队,可见其内容和形式上较之过往琴集的扩大。

此外,琴社及社友们的琴乐、琴学研究以及国际学术交流也日益增多。1981年,日本音乐学家三谷阳子于4月到沪,向张子谦、樊伯炎、姚丙炎调查古琴钢丝弦问题,并在樊伯炎寓所举行琴会;5月,美籍华人音乐家荣鸿曾来上海随姚丙炎学习琴乐,他也参加了今虞琴社的月集活动,演奏了琴曲《乌夜啼》。同一时期,哈佛大学音乐系教授赵如兰也来到上海对琴人们进行采访、录音与录像。1984年,社员梁在平之子梁铭越(美国马里兰大学音乐系教授)、香港树仁大学刘楚华等故人与学者对琴社进行访问、考察等。

今虞琴人对琴乐重要的打谱工作亦未曾松懈,打谱工作与相关研究一直是今虞琴社的重要琴学活动之一。1982年6月,今虞琴社理事会决议开展打谱研究活动,凌律、龚一走访姚丙炎,并决定选《阳春》(《神奇秘谱》本)、弦歌《浪淘沙》、《子夜吴歌》(《东皋琴

谱》《和文注琴谱》本）三首印发给社员打谱，并就打谱技巧做了探讨与研究。后琴社社员有颇多打谱成果，如 1983 年凌律的《碣石调·幽兰》打谱与小乐队改编、龚一的《泛沧浪》打谱与合奏改编、沈德皓的《关雎》《鹿鸣》打谱等。这些打谱活动增添了琴界的活力，琴人们也在古曲的形式改编、创新中，拓展着琴乐在新时代生命力的延续空间。

此外，今虞琴社联络琴界的琴事活动也在 80 年代恢复琴社后一直保持着。社员们一直保持着参与全国性琴事活动的传统。与此同时，北京、天津等地也均有今虞社员进行琴事活动。张子谦于 1988 年定居天津，并在天津故去。从这一点看，在今虞琴社的历史传统中，从来未局限于地域，而始终是以苏州、上海社址为主体的全国性琴人社团。今虞琴人们分布世界各地，但共同的琴人身份、琴乐爱好，共同的理想，让他们一直带着今虞的理念，为古琴的事业而努力。

今虞琴社复社后曾试图延续当初《今虞琴刊》的事业，并于 1981 年、1982 年、1984 年、1989 年以及 1992 年共发布了五期《今虞琴讯》。刊物内容保持了《今虞琴刊》的传统，内容丰富，包括一段时期内的琴会、琴集、打谱工作、琴史资料、琴事活动等诸多内容，交代了今虞琴社的主要活动与事迹，同时也是全国范围内的重要琴事记录集锦。

梳理今虞琴社数十年的发展，不仅有助于对古琴音乐在上海地区数十年的发展有大致的把脉，同时更是以今虞琴社为缩影，对古琴从 20 世纪初至今的发展的一个总体观照。今虞琴社在靠近虞山的苏州成立，并以吸收诸家、振兴琴坛的一代琴宗严天池为敬仰楷模，其立社之初，便有着不论派别、不拘地域的社员构成，这极大程度上让当时的琴人们形成了强大的凝聚力。新中国成立后，

特别是改革开放以来全国音乐文化领域观念、氛围的变化，给予了琴乐、琴学新的平台与发展方向。2006年，上海音乐学院举办了"2006上海国际琴学专题研讨会暨今虞琴社成立70周年纪念大会""今虞回响——今虞琴社七十周年社庆音乐会"，2016年，由上海音乐学院戴微教授策划的"七弦清音八十载——今虞琴社八十周年纪念音乐会"在上海音乐厅举办。研讨会、音乐会的参与者大多为今虞琴社的社员或社员子弟，他们有的依然是在主职以外有一层琴学的渊源，也有的社员自幼习琴，后进入专业院校学习古琴，毕业后在音乐学院等专业院团致力于古琴志业。初代今虞人的梦想使得"今虞琴社"的创立成为可能，而历代今虞人对今虞琴社理念的坚守——与时俱进、发扬琴乐，或正是对初代琴人"振兴琴乐"的宏愿的最佳回应。

第四章
民乐流派：海上枢纽地

在中国近代乐谱发展历史上，不可忽略的便是琵琶谱在新中国成立前后的刊行与其背后所代表的流派艺术的发展。琵琶流派产生于明清时期，与诸多的古琴传谱一样，1818年江苏无锡华秋苹开始编纂琵琶乐谱，并于次年刊行。之后，陆续有平湖李芳园的《南北派十三套大曲琵琶新谱》、浦东沈浩初的《养正轩琵琶谱》等问世。这些琵琶谱几乎每一本都有自身对琵琶演奏艺术的见地，所以其背后逐渐形成近代中国著名的琵琶流派。在这些流派之中，直接诞生于上海的是浦东派、崇明派、上海派（汪派），而平湖派虽然是诞生在浙江平湖，由于其上海学员众多，且著名的平湖派大家朱英在上海国立音乐院建院之初就受邀在校内任教，培养了一大批学生，所以说，也与上海有着密切的关系。值得注意的是，连同后来产生的浙江筝派一起，这些流派艺术都经由上海这片海纳百川的土地走向全国与世界，从而使得上海这片沃土成为诸多流派艺术的重要故乡与枢纽。

一、浦东派琵琶

浦东派琵琶是由清朝乾隆嘉庆年间浦东南汇（今属上海浦东

新区)的鞠士林所创立的琵琶流派。鞠士林(1793—1874)在当时的浦东享有着极高的声誉,被称为鞠琵琶。其晚年居住于沪上半淞园,对浦东派琵琶的发展与传承起到了重要的作用。在其一脉的艺术体系中,比较优秀的就是他的侄子鞠茂堂。鞠茂堂家虽是行医世家,却有着很高的琵琶演奏水准,其学生程春堂、陈子敬后来也成为一代琵琶宗师。

鞠士林之后,陈子敬逐渐继承了浦东派琵琶的演奏与传播重任,又教授出曹静楼、倪清泉、王惠生、戚竹君、张步蟾等学生。这几人当中的倪清泉是当时的南汇二团人,其又将技艺传给了沈浩初。沈浩初(1889—1953),南汇黄家路(今属上海浦东新区惠南镇)人,行医为生。深得浦东派艺术精华。其人较为豁达宽厚,经常与其他流派的琵琶演奏家交流,互相学习。其在1926年刊印了浦东派琵琶技术与乐曲合集《养正轩琵琶谱》。在这份乐谱中,为了杜绝如早期《华秋苹琵琶谱》一样记录过于简洁,使演奏者不明所以的问题,作者将浦东派演奏指法与要领、乐曲内容及意义分别用文字进行详细的阐述,特别是对曲谱的记写尤为精细,创作态度十分严谨。

同样,沈浩初在工作之余也大量收徒教艺,跟随他学习琵琶技艺的学生有徐印飞、龚印心、林石城、唐乐吾等人。在这些学生中,对浦东派琵琶的传承贡献最大的无疑是林石城。林石城(1922—2005)出生于南汇横沔镇(今属上海浦东新区康桥镇),少年时期跟随父亲林玉如学习二胡、琵琶等乐器,掌握了大量的江南丝竹乐曲。1941年毕业于上海中国医学院,开始其行医生涯,并向沈浩初学习琵琶演奏技艺。1948年后做过上海市浦东电气公司国乐队、永泰公司国乐队、广慈医院(今瑞金医院)国乐队、上海第一医学院(今复旦大学上海医学院)学生会民乐队、春秋集团乐社等的

成员。1956年调入中央音乐学院任琵琶教师。① 林石城在60年的教学生涯中,一方面致力于将浦东派优秀的琵琶艺术进行理论整理与乐谱传习,一方面培养了大量优秀的琵琶教育、演奏人才。他整理出版了《养正轩琵琶谱》,将原来的工尺谱翻译成五线谱,1983年由人民音乐出版社出版。他还整理出版了《鞠士林琵琶谱》,该书是根据唐乐吾收藏本、蔡之炜收藏本、金缄三收藏本进行勘误、修订而成的,1983年由人民音乐出版社出版。② 曲目方面,他还挖掘整理了曹静楼擅长演奏的《婆媳相争》等乐曲,并编创了多首江南丝竹作品。

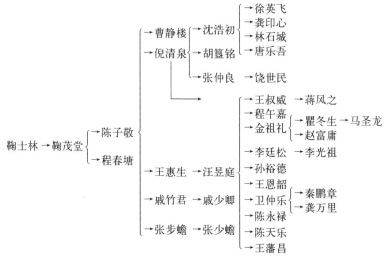

图 1　浦东派琵琶传承谱系图③

① 杨淑芳.林石城艺术生涯[J].当代音乐,2018(7):6-8.
② 吴慧娟.浦东派与汪派琵琶艺术的传承[J].中国音乐,2008(3):196-200.
③ 林石城.浦东派琵琶初探[J].广州音乐学院学报,1982(1):88.

浦东派琵琶武套大曲演奏时十分注重力量的训练，大气而壮阔。为了达到这样的效果，以"扫、拂"为例，其合理运用大臂的推拉力量，将两个动作的水平倾斜度减低，尤其是"拂"弦，横向拉动的效果使得声音更为饱满，避免"扫、拂"两声不均匀的感觉；文套又讲究细腻，对右手的触弦点要求甚高。根据作品旋律发展的需要，右手演奏的位置或上或下，将由琴弦张力不同所带来的不同音色彰显得淋漓尽致，有着自身独特的艺术魅力。

《养正轩琵琶谱》的序"顾曲须知"对琵琶的历史进行了简要介绍，其与古琴谱的题解一样，对作品所反映的内容、定弦、重要演奏指法、演奏风格要义进行了解说，充分体现着浦东派琵琶演奏的流派艺术精华。由于目前《养正轩琵琶谱》原版于市面上较为少见，本书特将近代作曲大家谭小麟遗赠给上海音乐学院馆藏的乐谱版本进行点校，力图呈现浦东派琵琶的原生态艺术风采：

文套《夕阳箫鼓》用小工调，全套为箫鼓相间之声，以双音为鼓声，单音为箫声，而以末段挑缠拨子之搭音为橹声也。或又名《浔阳琵琶》，以起音一段散拍名夕阳箫鼓，起拍后一段名花叶散回风。《武林逸韵》用小工调，全套十段，每段六十八拍，共六百八十拍。此系闺情，故其音饰有如怨如慕之意，或又名《塞上曲》。凡用低半音之乙字，子缠二弦在第二相位，中弦在第二品位，我师陈栩园先生曾将首段思春填入秋思一词颇觉协婉，今亦附录于后。《月儿高》或名《霓裳曲》，旧用四字调，今翻从小工调。音节雅淡，若在中秋夜月下弹之，真是有声有色，可谓二难并矣。其高壑泉流、空山猿啸、深林滴露、远寺鸣钟四段刻画入神。坊间所传之谱俱无此音响，夫明月之妙，本不能形诸弦上，由此四段点染陪衬，方将炯炯蟾光一时显露，正如画家烘云托月之意也，尚有《小月儿高》一曲不入大套。《陈隋》用四字调，此系宫中行乐之音，故其音节和婉协畅，聆之可以开郁解愁。相位中老双飞要挑拨得双音飞舞为妙。

武套《将军令》用小工调,二以子中二弦同声,欲其音之威武耳,故无论弹与轮,总得双音不可,单弹子弦与中弦也尚有《满将军令》,曲情平庸,故不附录。《十面》一名《淮阴平楚》,用小工调。全套于战阵之事,谱得井井有条,洵为佳品。其吹打、开门一段为军营中之细乐,宜长轮到底,若遇缓处,得颤声者方妙,败走一段用勾打泛音以见楚军零落,不能成阵之意。鼓角声一段或远或近,其声隐隐以见四围尽属汉军,乌江末拍收声将四弦虚按一齐撇,进俾划然一响而无余音,为自刎之声也。《霸王卸甲》用小工调,一或又名《郁轮袍》。与十面同属一事。惟十面为得胜之师,卸甲为败军之众,故初时音节颇觉雄壮,后至楚歌一段,则声调悲凉矣。其鼓甲声正在败走之际,扫双音为敌军之鼓角,绞子中为败军之甲声,无乌江自刎一段者,谱败军之音壮气已消,故讳言之也。末端众军归里,直是逃散耳。手法十面之难,难在长轮带挑里弦时,子弦仍要轮得圆满;卸甲之难,难在双勾打,盖双勾打须清健而快,如滚之紧凑方妙。《平沙落雁》一名《海青拿鹤》,又名《大平沙落雁》,尚有《小平沙落雁》一曲不入大套。用小工双调一,全套凡挑缠弦,按音须将弦在品上摆动,使盎然一声,有如燕唼也,第五段后,翻弹六五六五凡尺工尺工时,宜将左手食指按住子弦六字,与中弦尺字位,而已中指连点子弦五字,如颤音然,则成六五六五,次以中指连点中弦工字,亦成尺工尺工,后掠草平沙内,弹中弦尺工尺工或上尺上尺等俱仿此,他若轮子弦带轮六凡或五六等音者,亦只须在轮时略带一音,以中指在下一点为妙。又掠草平沙二节,原系散拍,今虽点拍,乃略示紧慢,不必太拘。凡相品之间,如带轮子弦之尺上弹中弦之合四等,分注相品,则不胜其烦,故概归相上,以免琐碎。

大曲《普庵咒》于大曲中最称佳妙,因其独出心裁,与他曲不同也。用小工调。旧谱以尾声一段将子弦放低二音,为工字,今将音饰改正不必放低矣。《阳春白雪》用小工调通套快板,要弹得紧凑

方妙。《灯月交辉》用小工调与《水龙吟》《将军令》等同为锣鼓曲，每奏一曲则打锣鼓一番，故俗名"杂番锣鼓"。《将军令》用唢呐，《水龙吟》用笛，惟《灯月交辉》用琵琶，故又名"琵琶锣鼓"也，今将锣鼓声一并谱入弦内。①

 浦东派琵琶武套大曲有着自身独特的艺术魅力，其演奏时十分注重力量的训练，大气而壮阔；文套又讲究细腻，对右手的触弦点要求甚高。林石城先生一生培养的学生无数，包括叶绪然、刘德海、李国魂、邝宇忠、陈泽民、吴俊生、程俊民、潘亚伯、李文英、徐正英、吴蛮、高虹、章红艳、杨淑芳、曲文军、吴葆娟、郝贻凡、敖丽卡、林嘉庆、周丽娟、林德兴等。② 虽然现在的学习方式不像之前有流派门户之分，但是在国家重视传统音乐文化传承的今天，流派艺术的演奏又被纳入综合性音乐院校的教学体系当中。在专业的音乐学府和民间这两种不同的机制环境中，浦东派琵琶演奏艺术得以继续发扬光大。琵琶艺术（浦东派）是国家第二批非物质文化遗产项目，传承人是林石城的儿子、中国歌剧舞剧院的琵琶演奏家林嘉庆。上海市非物质文化遗产项目"浦东派琵琶演奏技艺"代表性传承人为上海音乐学院的周丽娟教授。近年来，惠南镇作为浦东派琵琶的发源地，致力于推动浦东派琵琶的传承与发扬，通过举行琵琶音乐会、举办名家论坛等，让更多居民群众了解、喜爱这一非遗文化。2016 年 7 月，惠南镇文化服务中心浦东派琵琶传习所成立，之后每年举办学员汇报演出、传承人讲座等活动。此外，惠南镇文化服务中心还在惠南镇第二小学、上海工商外国语职业学院附属小学、上海慧欣艺校、上海浦东新区鑫淼艺术团等单位建立了琵琶传习基地，截至 2018 年 10 月底，已培养出了上百名具有一定

① 据 1948 年谭小麟遗赠上海音乐学院馆藏的沈浩初编《养正轩琵琶谱》点校。
② 杨淑芳.林石城艺术生涯[J].当代音乐，2018(7)：6-8.

演奏水平的浦东派琵琶爱好者。

二、崇明派琵琶

崇明派琵琶艺术是与一个人的名字分不开的,他便是沈肇州(1858—1929)。沈肇州,名其昌,祖籍崇明,生于海门陈三和桥。崇明岛邻近海门,在清代晚期就有关于王东阳、卢明章、蒋泰等音乐名士的记载。在沈肇州少年时期,父亲从崇明请来擅长琵琶、二胡的老师,教授其学习。而其中的黄秀亭就是教习琵琶的老师,其师傅就是蒋泰。

崇明派琵琶艺术的传播又与一本乐谱集有着密切的关系,这便是1916年沈肇州编纂的《瀛洲古调》。这一年沈肇州应江苏省代用师范学校(今南通师范高等专科学校)之聘担任国乐教师,将黄秀亭所传的手抄谱首次刻印,收录有《飞花点翠》《十面埋伏》等乐曲40余首。在乐谱的序中其这样言道:"今学校重国乐,士大夫亦间有喜古音节者,就乎所得,公诸同好,庶使曲有所本,法有所取,流传以不坠也与。"①中国古代的"瀛洲"多指代的是传说中的仙岛,这里指的是崇明。从沈肇州编辑的琵琶谱开始,人们逐渐也称呼崇明派琵琶为"瀛洲古调派"或"瀛洲派"。1936年,沈肇州的学生徐立荪又根据沈的讲授,重新编辑了《瀛洲古调》,又被称为《梅庵琵琶谱》。

沈肇州后在南京高等师范学校、河海工程专门学校等处任国乐教师。他的学生除了徐立荪之外还有程午嘉与刘天华。程午嘉1917年在江苏第一工业学校就读时,业余跟随沈肇州学习琵琶。

① 严晓星.古朴绮丽 瀛洲技艺 沈肇州传[J].音乐爱好者,2010(8):48.

刘天华则是在1918年的夏天来南京学习《瀛洲古调》的。沈肇州曾在1918年秋到上海，为孙中山演奏过，得到孙中山的称赞。1920年，上海英姿百代公司为沈肇州灌制了三张唱片，即《汉宫秋月》《昭君怨》《十面埋伏》。①

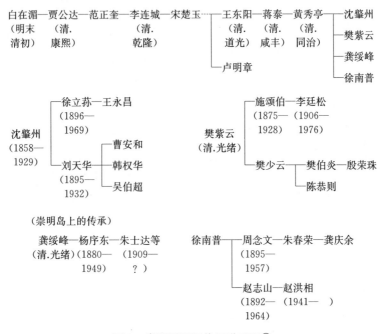

图2　崇明派琵琶传承谱系图②

1916年沈肇州编写的《瀛洲古调》一共收录了45首乐曲，其中慢板22首、快板17首、文板5首、武板1首。分别是慢板《飞花点翠》《美人思月》《梅花点脂》《月儿高》《小银枪》《后小银枪》《蜻蜓点水》《寒鹊争梅》《狮子滚绣球》《雀欲回巢》《缠珠帘》《鱼儿戏水》《苏堤春晓》《三潭印月》《柳弄春晖》《美女春思》《三仙桥》《秋月穿

① 严晓星.古朴绮丽　瀛洲技艺　沈肇州传[J].音乐爱好者,2010(8)：49.
② 任媛媛.《瀛洲古调》研究[D].上海音乐学院,2010：8-9.

波》《娇花映日》《临风柳翠》《梅梢月》《玉如意》；快板《诉怨》《鹂鸣深树》《矮子上扶梯》《脱红袍》《双躲》《扳散手》《小十面》《金桥勒马》《一马双驼》《金湖龙》《平沙拨浪》《三通鼓》《云里雁》《平沙落雁》《天鹅反掌》《沙湖撩石》《双飞燕》；文板《思春》《昭君怨》《泣颜回》《傍妆台》《汉宫秋月》；武板《十面埋伏》。之后由杨荫浏、曹安和编纂的《文板十二首》，就是二人根据刘天华所授的瀛洲古调编辑刊印的。

崇明派的演奏技艺讲究"捻"法与"轮"法，捻法要疏而劲，轮法要密而清，两者相间。在乐曲的处理上要慢而不断，快而不乱。对于乐曲的加花，其认为花音不是不能加，要加得得当。加得得当可增加乐曲的情趣，如果不当就走腔了。实际上，从瀛洲古调乐曲的名称上就可看出，乐曲大多表现的是自然美景与淡泊的心态，演奏的重点也在于繁简得当、心气平和。技法上，上出轮与下出轮都有使用，以下出轮居多，但整体上对轮指的使用比较克制，使用夹弹较多。

1984年，崇明琵琶派传人樊伯炎、陈恭则、殷荣珠整理了《瀛洲古调》中的20首乐谱，以简谱的方式由人民音乐出版社出版。2008年6月，琵琶艺术（瀛洲古调派）被列入第二批国家级非物质文化遗产名录传统音乐类，传承人是殷荣珠。上海音乐学院王臻老师为中国非物质文化遗产"崇明派·瀛洲古调"上海市传承人。崇明派琵琶在民间的传承主要是崇明和南通两地。在崇明岛上，20世纪40年代，崇明瀛洲古调派传人杨序东、周念文、赵志山技艺超群，并称为"琵琶三杰"，蟠龙镇的杨序东善于演奏硬弦，马桥镇的周念文善于拢捻，向化镇的赵志山善于唱念古谱，其孙赵洪相可以演奏33首《瀛洲古调》。南通一脉，徐立荪曾教授的王永昌是目前可以演奏45首古调的唯一传人。现在两地均成立了相关保护机构，使崇明琵琶在专业的音乐学府和民间都能受到保护、得到传承。

三、汪派琵琶

在众多与上海有着密切关系的琵琶流派当中,汪昱庭先生所创立的流派曾被直接称为"上海派"。汪昱庭(1872—1951),名敏,安徽休宁人。1885年到上海,在棉花庄当学徒,居住在王家码头街。汪氏自幼喜欢音乐,1900年从浦东派琵琶传人王惠生学艺。汪昱庭博采众家之长,他也曾向浦东派倪清泉、陈子敬,平湖派殷纪平与崇明派倪家桓、施颂伯学习琵琶演奏技艺。

汪昱庭在曲目改革方面发挥了重要的作用,他将旧版《阳春白雪》中的10段改为7段,末端移高八度进行演奏;对平湖派《浔阳琵琶》进行加工润色,改名为《浔阳夜月》,20世纪30年代,其学生柳尧章就是依据此版乐谱,对该曲进行丝竹式的编配,改为民族器乐合奏形式,并再度更名为《春江花月夜》。1920年,汪昱庭应大同乐会郑觐文邀请在该会教授琵琶,培养了大量的学生。汪昱庭的主要传人有叶寿臣、卫仲乐、王叔咸、王恩韶、孙裕德、李廷松、李廷栋、李振家、张云江、张萍舟、吴桐初、陈天乐、陈永禄、杨大钧、郑卫国、金祖礼、柳尧章、姜光昀、浦梦古、程午嘉、蔡之炜等。[①] 在这些传人之中,卫仲乐曾在大同乐会长期演出,1949年起受聘于中央音乐学院华东分院,后担任民乐系主任,同时也是民乐系的创始人之一。其子卫祖光跟随他学习琵琶艺术,从而成为汪派传人之一。琵琶演奏家孙裕德师承汪昱庭,20世纪50年代加入上海民乐团,同时还在上海音乐学院任教,培养了大批的琵琶演奏人员。

琵琶演奏家李廷松青年时代就随詹启宏、施颂伯、吴梦飞学习

① 吴慧娟.浦东派与汪派琵琶艺术的传承[J].中国音乐,2008(3):199.

琵琶,之后经人介绍拜汪昱庭门下,深得汪派琵琶精髓。20 世纪 50 年代,李廷松被聘为中国音乐研究所特约演奏员,并先后受聘于中央音乐学院、天津音乐学院、沈阳音乐学院、哈尔滨艺术学院、吉林省艺术专科学校等院校,培养了孙树林等具有代表性的汪派琵琶演奏家。其子李光祖也追随父亲学习琵琶演奏技艺,1972 年在中央乐团担任演奏员,并出版了《汪派琵琶李廷松演奏谱》,后侨居海外,一直从事演奏宣传活动。张萍舟曾在中南音乐专科学校(今武汉音乐学院)任琵琶教师。陈天乐 1953 年入中央歌舞团任琵琶独奏演员,后进入贵州民族学院(今贵州民族大学)任教。陈永禄 1954 年入中央新影制片厂民族乐团,后任教于广西艺术学院。金祖礼 20 世纪 50 年代在上海音乐学院任教,毕生为琵琶与江南丝竹的教学做贡献。程午嘉长期任教于南京艺术学院。秦鹏章也曾在上海音乐学院任教,后赴北京,是中央民族乐团的创办人之一。①

从上述汪派子弟的学习与工作经历来看,汪派的很多学生后来都进入专业的表演团体和高校,这在一定程度上成就了汪派琵琶技艺的传播。加之汪派琵琶的技艺本来就是博采众家之长。其对"上出轮"的广泛使用,成为今天琵琶轮指演奏的主流。所新创和改良的"凤点头""哆嗦指"别有意蕴。汪派注重基本功的训练,要求弹、挑、扫、拂具备坚实的指力,轮指要点密集中,整体演奏简洁淳朴、气势磅礴。

四、浙派古筝

浙派古筝作为纯粹的筝乐流派来说,是诞生在上海的。但其

① 吴慧娟.浦东派与汪派琵琶艺术的传承[J].中国音乐,2008(3):199.

文化底蕴却与杭州地区的传统音乐乐种和语言有着密切的关系。浙派古筝早期音乐的来源主要是杭帮丝竹与杭州摊簧。而本身这两者就存在着密切的联系。1928年一批致力于国乐研究的文人在杭州的金衙庄成立了国乐研究社,所收会员有王巽之、吴毅丞、朱又雪、王云九等,都是当时丝竹界的高人。这其中的王巽之自1921年开始就向杭州的丝竹乐艺人蒋荫椿学习古筝,故而对江南丝竹与弦索十三套颇有演奏心得。1925年之后王巽之进入上海国乐界活动,于1956年开始在上海音乐学院任古筝教师。王巽之在任教期间,整理了大量的杭州传统音乐,逐渐构架起新的"浙派"古筝系统。①

王巽之所整理的古筝乐曲有《孟姜女》《蒙古舞曲》《三十三板》《击鼓催花》《康胜》《灯月交辉》《高山流水》《四合如意》《云庆》《将军令》《月儿高》《海青拿鹤》《霸王卸甲》《普庵咒》《浔阳夜月》《小霓裳》等。同时,他开始借鉴其他筝派乃至乐器的演奏手法与理念,进行艺术创作。这其中既有应用于教学的基础练习曲,也有《林冲夜奔》等乐曲。在编创乐曲的同时,王巽之还对古筝进行了改良。其与上海民族乐器一厂合作,研发了S形21弦筝,增加弦数,改良琴弦,演奏时手指缠戴义甲。这种形制的古筝与演奏基础一直延续到现在。

浙派古筝技艺的主要特点在于,将摇指转变为两个指头的合作演奏、改进了快四点的演奏组合使用等。其主要是在江南秀丽的风格基础上,改进了技法,为之后古筝技法的发展做了良好的铺垫,使得很多新技术的开发与新作品的实践有了良好的演奏基础。王巽之先生的学生王昌元、项斯华、孙文妍、范上娥、郭雪君、张燕

① 郭雪君.王巽之和浙派古筝[J].中国音乐,1993(2):40-41.

等又将浙派筝艺带向新的高度。① 其嫡女王昌元就是在这样的基础上,于 1964 年创作并演奏了著名的古筝独奏曲《战台风》。而由张燕借鉴西方音乐创作思维改编的《草原英雄小姐妹》则充满着复调的写法。2015 年,上海市非物质文化遗产名录对外发布,上海音乐学院申报的浙派古筝艺术名列其中,上海音乐学院的孙文妍老师为代表性传承人。

　　流派艺术是中国民族乐器受诸多历史原因影响所形成的。流派的产生往往和地域、乐谱、人物以及信息发展都脱离不了关系,同时还要形成较为稳定的艺术审美倾向,以及较为稳定的传承。从音乐的本体角度来看,对一个作品的不同解释与演绎使得中国音乐在风格上出现了繁花似的变化,同时也是流派艺术所带来的最直接的艺术享受与魅力。自近代中国开设高等音乐教育学校开始,学校的培养模式使得身为教育家的老师,要逐渐建立学校教育的培养计划与方案,随着学习人数的增加,传统的因材施教势必会受到挑战。而如何吸取众家流派之长,又不使学生在有限的时间里只学习一种方向,一直以来是中国民族乐器教育所面临的两难。同时,高等学府往往还伴有向前展望的科研任务,如何创新又是一道难题。三重困境下,中国优秀的流派艺术应当何去何从?

　　上海音乐学院建院之初,平湖派琵琶演奏家朱英就应蔡元培院长之邀担任琵琶教师。朱英出生于平湖,早年曾就读于李芳园所创办的"李氏私塾",师从李芳园与吴伯君。② 其在上海音乐学院教书期间曾教授了谭小麟、丁善德、蒋风之、樊伯炎、陈恭则、杨少彝、江容琛、程午嘉等人。对平湖派琵琶的发展做出了卓越的贡

① 郭雪君.王巽之和浙派古筝[J].中国音乐,1993(2): 40 - 41.
② 朱平生.朱英与平湖派琵琶[J].音乐探索,2012(3): 60 - 62.

献。在这些人当中,除杨少毅后来辗转至西安音乐学院将平湖一脉继续发展之外,其他以演奏为主要工作的学生已经开始掌握各家琵琶流派之长,并开始改良乐器和乐曲,以适应学校教育的模式了。随着时间的流逝,越来越多的新作品诞生,在西方作曲技法影响巨大的近现代,流派艺术开始逐渐失去其生存的外部环境。所以,在一段时间内流派艺术逐渐被模糊,以至于很多流派不太上演的作品逐渐失传。

自20世纪末开始,中国优秀的传统文化艺术又逐渐得到重视,伴随着国家非物质文化遗产保护工作的展开,流派艺术逐渐回归人们的视野。在民间,开始抢救保护与宣传流派艺术所在地的文化传统;在高校,开始逐渐制定有特色的流派传承内容,逐渐重视流失的流派艺术并将其应用起来。上海的崇明、浦东等地开始对本地的乐谱、乐人进行调查与走访,采取各种普及教育模式进行保护与传承。以上海音乐学院为首的高校与专业音乐团体则将民间音乐家请入院团进行交流,并挖掘老一辈艺术家与前辈教师所遗留下的传统,将表、教、研三者进行结合,开始保护并发展流派艺术。相信在这样的多重保障机制下,流派艺术会拥有一个灿烂的明天。

第五章
丝竹锣鼓：生活与民俗中的金石乐声

上海地处吴越、江南文化区，其周边城市如苏州、湖州、嘉兴等地，均为历史上的经济、文化重地。上海亦不例外，自元代起，上海地区就有江南"文秀之区"的称誉。江南地区在明清时期丰富的戏曲、曲艺生态以及兴旺的民间器乐活动，在上海有着显著的体现。上海历代的府志、县志与明清文人笔记中，有颇多关于民间器乐以及戏曲、曲艺的记载。明代晚期，弋阳人进入松江，为上海带来了弋阳腔。上海的潘允端(1526—1601)，官至四川右布政使，他在上海修建了豫园，并从苏州买来唱演昆曲的戏班，促成了昆曲在上海的传播与流行。此外，清代初期苏州的清音传入松江，在乾嘉时期广泛流行于上海各地，并在文献资料中频繁出现"十不闲""十样景"等文字记录。

近代以来，上海地区作为民乐改革的先锋地区，有大同乐社、今虞琴社等民间乐社相继成立，为上海的民乐发展带来了新的生机。一方面，上海传统民间乐种从早期的多剧种中流出，并逐渐在民间以纯器乐形式进行着交流与融合，以吹打组合的形式出现于上海地区的传统节庆庙会与各类仪式活动中。另一方面，新型乐团的成立与对改良乐器的探索，影响了人们对器乐音乐的观念与认知，使得上海地区的娱乐性、非营业性、非仪式性的器乐活动达

到高潮，也是在这一阶段，上海的江南丝竹与琵琶音乐得到了极大的发展。

从目前的资料来看，上海在20世纪80年代全国性的普查中，累计得到各类民间器乐曲2 000余首，其中丝竹乐曲谱1 039首，吹打乐和锣鼓乐曲谱132首(套)，各类民间音乐社团1 170个。由此可见上海地区民间合奏乐的丰富程度。但是也可以看到，上海城市和乡村之间有着较为清晰的"音乐"分界线。近代开埠以后，大量的外来人口与文化进入上海，其中自然也包括音乐文化。这些外来音乐文化在特殊的历史时期中，对上海本土的传统音乐产生了较大的冲击，这种冲击在上海紧跟现代化的都市范围中尤其明显。但是在上海农村中，传统的合奏类器乐仍然是人们在生活娱乐以及各类婚丧嫁娶、节庆庙会等民俗活动中不可缺少的重要构成部分。

从当下的传承与调查状况来看，上海民间的民俗类器乐合奏种类主要包括江南丝竹、十番锣鼓音乐与吹打音乐。三者的历史渊源或许存在某些交叉，甚至存在一定程度的"基因"近似因素，这和上海这座城市海纳百川的文化发展进程、江南地区集中、繁荣的音乐生活，以及各类音乐品种在较长的历史时期中互相交流、碰撞、吸收、借鉴关系密切，其中既有以曲目为单位的地域性流行化与互通现象，也有以乐人为单位的音乐资料转移情况。正是这种历史的交流与彼此化合，才形成了江南地区特有的地域性音乐内容及音乐风格。从"丝竹""锣鼓"与"吹打"三者的发展路径、应用场合以及各自的曲目构成、乐队形式、音乐特征等方面来看，它们着实又在各自的道路上有着持续而长足的发展，并各自形成了独立的音乐品种。

从整体上来看，三种器乐品种的独立发展，恰如其分地反映着上海地区的音乐环境与社会结构的动态、规律与特征。尤其是新

第五章 丝竹锣鼓：生活与民俗中的金石乐声

中国成立以来，"江南丝竹"在各类文艺汇演中的展示，以及随后成立的各类以丝竹乐为主体的乐团、社团，将上海的"丝竹音乐"以"江南丝竹"为名推向了世界舞台。上海的锣鼓音乐特点在于其有较强的传播印迹，其音乐结构中的数列逻辑以及乐器变化的序列规律，与江浙一带十番锣鼓有着极高的一致性。上海十番锣鼓的传承性特征，使其一开始就确立了作为独立乐种的传播与应用领域，它广泛地流传在上海各地，其中又以边缘地区如松江、崇明、嘉定、宝山等地最为繁盛。十番锣鼓不但在节庆庙会等民俗活动中时常运用到，上海的道教仪式中也会使用十番锣鼓。上海传统的吹打乐与十番锣鼓有着一定的相似性，它们在新中国成立后的生存空间与场域主要集中在各类民俗与宗教活动中，并且其延续与演奏主体通常以职业性班社为单位。但是吹打乐班社显然更加平民化，其音乐形式也更具变易性和开放性。吹打乐班社大多为自发结成，他们以吹打坐乐为生，在农村中的社会地位也相对较低。上海的吹打乐班又常称为"打唱班"。因为其灵活的组织形式与民间需求的高度依附结合关系，吹打乐班往往善于吸收不同时期的戏曲、曲艺等流行音乐元素，如早期的京剧、昆曲到后期时兴的滩簧音乐，都能较快地进入吹打班社的音乐内容当中，以此得到普通大众的喜爱，更好地服务于人们的生活需求。

站在当下回望上海地区器乐合奏品种发展的历史，尤其是它们在新中国成立后的发展，是对上海这座城市数十年来民间音乐生态发展、变化的集中体现。同时，由于这些器乐品种与上海民间各阶层之间的关联，对它们数十年的状态进行回溯，亦不啻从另一视角认识上海地区民间社会数十年的状态变化。这些器乐合奏品种一方面连接着历史，照应着新中国成立前后社会环境的改变；另一方面也勾连着地域与文化，反映着江南区域整体背景中江浙与上海之间的音乐交流，以及上海这座城市因其特殊的地理、经济、

社会条件与基础,对江南地区音乐风格的延续与独特创造。

(一) 江南丝竹

1. 历史沿革

丝竹音乐在江浙沪地区有着较长的盛行历史,其名"丝竹"来源于中国传统乐器分类的"八音"系统,乐器根据发声材质分为"金、石、土、革、丝、木、匏、竹"八类,其中"丝"为丝弦乐器,起初专指丝弦弹拨乐,后也纳入了拉弦乐器;"竹"则主要是竹制吹管乐器。在唐代即有"千室绮罗浮画楫,两州丝竹会茶山"的诗句,记述了江南地区的丝竹演奏景况。此后文人笔墨中多有丝竹记载,在明清笔记中更为常见,如明人张岱的《陶庵梦忆》中记有虎丘中秋夜"鼓铙渐歇,丝管繁兴,杂以歌唱",描绘了锣鼓乐、丝竹乐、声乐的表演顺序。

丝竹音乐在江南各地生长,同时也受到不同地方民歌、戏曲等音乐种类的影响,展现出了地域上不同的音乐风格及发展轨迹。从丝竹在上海地区的传播与发展来看,近代以降,上海逐渐成为华东地区重要的经济中心,并吸收了其他省市人口向上海迁移。其中不仅有上海周边的江浙籍贯的人,以广东为代表的外籍人口数量也颇为庞大。各地外来人员将家乡的丝竹乐带来上海,在上海成立地方丝竹乐社,如演奏广东音乐的"松柏丝竹会""中华音乐会""精武体育会粤乐部"等。这些外来丝竹音乐与从前在上海地区流行的江南地域性丝竹音乐发生交流,主要体现在曲目、风格、演奏法等方面,并形成了上海地区独特的丝竹音乐风格。上海的"丝竹音乐"也因为其自身的特点成为本地的代表性乐种。

早期上海乃至江南的丝竹音乐均没有特定的乐种名称,常被称为"丝竹"或是"国乐""清音"等。直到 1954 年,"上海音乐界民间古典音乐观摩演出"以及上海国乐团体联谊会筹备委员会主办

的"国乐观摩演奏会"在节目单上将其题名作"江南丝竹",该名称才被通行应用。

江南丝竹有着较强的娱乐性,上海地区的人们常在婚丧嫁娶以及节庆庙会等场合中运用江南丝竹。早期的江南丝竹乐也被分为"清客串"与职业班社两种类型,其区别在于是否为营利性演奏。"清客串"又被称为"跑客串",主要由有丝竹雅趣者自发结社,为亲友们演奏助兴,或奏丝竹以自娱,不收取钱财。

进入20世纪之后,丝竹音乐在上海地区迅速传播,覆盖面也更广。上海市各城区县镇均有关于丝竹乐班社活动的记载。在上海城区,丝竹乐主要以雅集乐会的形式由发起人组织。1911年,在上海成立了丝竹乐班社"文明雅集",由陶章元担任负责人(本地称为"局头")。文明雅集以自娱和娱人为主,活动时间为每周周末,所用乐器包括竹笛、二胡、琵琶、扬琴、三弦、箫、笙、鼓板等。常奏曲目包括《三六》《云庆》《行街》《欢乐歌》《苏合》《六板》等。文明雅集的组织成员为不固定形式,常参与丝竹乐演奏的乐人有杨志刚、袁诵尧、许仙、张志翔等。文明雅集这种固定频率但不固定成员的丝竹集会形式在当时颇具普遍性,而雅集中的常用乐器、曲目、音乐技巧、音乐风格等也是当时上海丝竹乐会的基础模式与内容。此外,1917年由马菊生发起的"钧天集",也沿用了"文明雅集"的活动形式与基本内容。

1918年,周石僧组织了"国声社",并编著了《国声集》,其中收录许多丝竹乐谱,对丝竹传播起到了重要作用。这一时期上海城市的丝竹乐还有如1919年的综合性国乐社团"国乐研究社"(其下分为"国乐组""昆曲组""京剧组""弹词组")、1920年成立的"友声旅行团国乐组"、1925年成立的"霄霓乐团"、1927年成立的"云和国乐学会"等。

1940年,"紫韵乐会"的陆春龄、凌律等人主张突破丝竹乐"八

大曲"的局限,广泛吸收各地包括戏曲音乐在内的优秀乐曲,并将社团更名为"中国国乐团",对丝竹乐发展起到了积极的影响。1941年"友声旅行团国乐组"更名为"上海国乐研究会",由孙裕德任会长,该会除演奏少量传统江南丝竹曲目外,主要演奏《普庵咒》《浔阳夜月》等国乐合奏或独奏曲目。

另一方面,当时的上海郊区也有十分频繁的丝竹乐活动,如南汇县(今属上海浦东新区)的"清音班"、嘉定县(今上海嘉定区)的"太平桥丝竹班"、崇明县(今上海崇明区)的"五潋牡丹亭班"、宝山县(今上海宝山区)的"义务国乐社"等。郊区的丝竹乐活动大多由地方的丝竹演奏行家参与并主导,同时与地方的节庆、民俗活动联系较为紧密,在演奏曲目上除了传统的丝竹乐曲外,也吸收当时的流行曲目、戏曲音乐等。由于活动场合的需要,郊区的丝竹乐也常吸收吹鼓手进入,加用锣鼓乐器,演奏大型套曲,风格更加粗犷、热烈。

2. 音乐特征

上海地区的江南丝竹因为演奏的环境、场合不同以及听者需求、层次不同,其风格也表现出相对的差异性。这种风格的差异,又主要可以分为上海市区风格与上海郊区风格两类。前者演奏场合大多在相对安逸的宅社厅堂或是城市茶楼之中。乐人们彼此间以乐会友,在固定的场合中定期与不同的乐人们交流、往来,彼此间切磋技艺,交流心得,互相学习对方的优点,以强化自身音乐的表达。城市茶楼厅堂中的江南丝竹音乐,往往有着悠扬、婉转的曲风,其音乐语汇也更加细腻、精致。他们的乐队构成通常每种乐器只有一件,合奏中各乐器声部清晰。乐人们通过"嵌档让路"的支声叠奏方法,让丝竹合奏达到了柔和而和谐的音响效果。江南丝竹在上海郊区则主要在室外演奏,其音乐风格也更加热烈、欢快,以迎合听者群体对场景氛围的需要。因此,这些地方的丝竹音乐

往往同类乐器会用两件或两件以上,合乐音量也更大,而与城市中的"嵌档让路""你繁我简"相比,在这种氛围里,更加强调领奏与齐奏之间带来的强烈音响刺激。

上海的江南丝竹除了城市与郊区的风格差异外,也具有颇多在地域层面的共性特征。在演奏曲目上大多以传统的"八大曲"为核心,即《中花六板》《慢六板》《三六》《慢三六》《行街》《云庆》《四合如意》《欢乐歌》,不同地区、班社对"八大曲"演奏的具体内容有一定差异,但大多均在《六板》《三六》等母曲系统当中。"八大曲"的出现与认定一方面有民间乐人们自发的"约定俗成"的因素,即各区乐社中的江南丝竹中常奏、主奏这几首乐曲。另一方面,"八大曲"也在江南丝竹乐种中,经过各地、各阶层的乐友加工、发展,有着较精致的音乐形式与内容,因此在自娱性演奏场合中更受丝竹乐人推崇。"八大曲"的名称在1936年薛孝慈举办的丝竹活动中,由爱好者从准备好的曲目中自行选择参与合奏,当时即准备了前文所述这八首乐曲①,此后也就逐渐流行开"丝竹八大曲"的称谓。除"八大曲"外,上海江南丝竹的其他曲目也数量繁多,曲目来源也有不同,如有曲牌音乐《柳摇金》《柳青娘》等,以及从其他戏曲、器乐品种中吸收的曲目。

上海江南丝竹的演奏乐器主要包括"丝弦类""竹管类""打击类"三类。丝弦乐器主要有二胡、京胡、琵琶、三弦、扬琴、秦琴,也可外加板胡、高胡、柳琴、月琴等乐器。其中二胡常用定弦 $d^1—a^1$,如果有两把二胡,第二把则为 $b—{}^\sharp f^1$ 或 $a—e^1$。二胡常用把位只有一个,多在五度、六度、八度中跳进;琵琶定弦为 A—d—e—a,演奏技法较独奏时相对简单,多用左手推、拉、泛音与右手夹弹、双

① 见《上海江南丝竹学会庆祝成立一周年会刊》,当时《三六》又称为《梅花三弄》,《中花六板》又称为《熏风曲》。

弹、轮、半轮等技巧。琵琶演奏音区也多在中音区;扬琴在丝竹合奏中常起支撑与调和音响作用。新中国成立前的扬琴音量较小,余音也较短,因此常用均匀的节奏型乐汇对其他声部作衬托。扬琴常用技法有同音反复的"双打"与从高到低的八度跳进。

竹管类主要有竹笛、箫、笙等吹奏乐器。江南丝竹中的竹笛多为曲笛,定调为小工调(筒音为 a^1,1=D)。竹笛音色圆润、醇厚,常用打音、叠音、赠音、指颤音等演奏技法。曲笛的音色也是江南丝竹地域性风格构成的重要因素之一。笙凭其独特的和音特色,在江南丝竹中也有重要作用。传统丝竹乐队多用13簧小笙,它的音色较细腻,音量也不会过响。其演奏技法多为旋律骨干音的四、五、八度和音叠加。笙的加入也让江南丝竹的乐队音响更加丰满。

打击类主要有板鼓、怀鼓(又称荸荠鼓)、木鱼、铃等。江南丝竹的打击类乐器并不多,尤其在城市的丝竹雅集中,通常仅用拍板、板鼓或荸荠鼓作为乐曲拍节板眼的确定作用。在节庆礼俗等户外场合中,打击乐器往往起到音响的强化作用。"彩盆"是上海奉贤、南汇(今属上海浦东新区)、川沙(今属上海浦东新区)等地的特色乐器,有单击、双击、轮音、滚奏四种常用技法。其声音清脆、灵活轻巧,给丝竹音乐增添了独特的风格色彩。

在音乐的横向结构上,形成套曲结构的丝竹乐演奏已经较为常见,通常是由不同的曲牌连缀而成。如以"八大曲"为素材形成的《行街四合》,由〔行街〕〔快六板〕〔柳青娘〕〔快六板〕〔行街尾〕几支曲牌连缀而成,也有版本以〔小开门〕〔玉娥郎〕〔行街〕〔行街尾〕为序连缀。在单曲范围内,"板式变化"是江南丝竹最基本的结构发展手法。乐人们通过"放慢加花"的旋律发展手法,将一首乐曲作为"母曲",进行结构上的成倍扩充或缩减,通常做法是改变母曲中一个单音的时值,再用具有地方特色与乐器演奏特色的音乐语汇为这个音进行素材填充。这种通过"放慢加花"对母曲进行"板

式变化"的处理方式,既可以存在于一首乐曲的前后段落之间,形成对比,如《欢乐歌》《鹧鸪飞》等;也可以变化成独立乐曲,如基于《六板》"母曲"的《中花六板》《慢六板》都是这样发展而来的。

在合奏时的纵向关系上,其又表现为以演奏曲目的骨干音为基准,各声部在保障横向进行流畅的基础上,于不同的句段中分别由一件乐器作骨干谱上的加花展示。这种加花处理既是个人性的器乐语汇表达,同时也受到乐曲的旋律进行以及合奏整体的制约。"个人展示"与"合奏效果"在这种多声部的器乐合奏中得到某种平衡。乐人们有着"你繁我简""你多我少""你进我退"的口诀与宗旨,通过"嵌档让路""加花垫补"的合乐演奏手法,在让每位乐人都能在每一次的合乐中找到变化与乐趣的同时,让合乐的整体音响效果充满细腻的变化,且在声部的此起彼伏中连绵不断,余韵无穷。

3. 新中国成立后的发展

20世纪初至50年代,上海地区可查得的丝竹乐班社有428个。其中357个班社成立于50年代以前,50年代成立的班社有71个。① 从该数据可见,传统的班社型丝竹乐大概是20世纪上半叶在上海地区达到其发展高潮;也可看出,就传统江南丝竹乐种而言,上海地区一定程度上受到周边苏浙地区丝竹乐传统的影响,而且随着上海近代以后经济、政治地位的变化,传统丝竹乐也逐渐进入上海,并在上海成为最主要的民间乐种活动。但是不可忽略的是,在20世纪民乐转型期,从乐器形制到民乐曲目、表演、教学等方面的改革变化,形成了一条自城市知识与精英群体而周郊大众的传播路径。文人与知识分子们主动改革,并不断推广,丝竹乐活

① 李民雄.江南丝竹述略[M]//《中国民族民间器乐曲集成》全国编辑委员会.中国民族民间器乐曲集成:上海卷.北京:人民音乐出版社,1993:241.

动也势必受到全国性民乐转型的影响。尤其在上海地区,自20世纪20年代"大同乐会"以来,民乐的革新与传统在上海长期共存,并潜移默化、互相影响。

1949年中华人民共和国成立后,丝竹乐人与乐社非常快速地适应了新时期、新时代的转变。新中国成立初期,不少上海丝竹班社为参军入伍、公益募捐等活动奏乐。1954年,上海成立了"江南丝竹研究会",1955年成立了"江南丝竹整理研究组",促进了江南丝竹的资料整理与表演专业化进程。在后来的农村改造等阶段,乐人们将主要精力投入社会建设工作,民间专门合乐的活动则在数量上受到影响。加之一段时间中对民俗文化判断的失误,导致与民俗关系密切的民间丝竹乐活动一度式微,几近绝响。自70年代后期,上海地区的江南丝竹班社与演奏的曲目有了扩大和丰富之势,音乐整体的技艺水平也有了一定提高。从80年代来看,上海举办了数场大型的丝竹活动,其中包括:

(1) 1980年10月19日,于上海音乐学院礼堂举行了上海、苏州、无锡、南京、杭州等地江南丝竹交流演出,参加者达700余人。

(2) 1983年5月20日,中国音乐家协会上海分会在南市(今属上海黄浦区)城隍庙湖心亭茶楼,组织了有150余人参加的江南丝竹交流演出。

(3) 1985年1月11日,在文艺会堂,由中国音乐家协会上海分会、上海市群众艺术馆和上海人民广播电台联合举办"上海市江南丝竹交流演出(市区)"。参加交流演出的专业和业余的团体有21个,220多名丝竹乐手,其中年龄最大的86岁,最小的6岁,老、中、青、少四代同堂,共献技艺,一片繁荣景象。

(4) 1987年1月20日,成立了上海江南丝竹学会。学会自成立以来,在繁荣演出、发掘整理丝竹乐乐曲、学术研究、对外交流和培养新生力量等方面做了许多工作,使上海地区江南丝竹的发展

有了组织保证。

（5）1987年5月,由中国音乐家协会上海分会主办的"首届海内外江南丝竹创作与演奏比赛"参赛团体共有39个,盛况空前。这次比赛评出了一批优秀演奏团体和优秀作品,推动了江南丝竹演奏和创作的发展。上海地区获创作一等奖的作品有:《绿野》（顾冠仁曲）、《江畔》（胡登跳曲）、《寺院行》（彭正元曲）。[①]

此外,上海在解放以后也出版了多本江南丝竹乐谱集,其中包括1949年8月出版的丝竹名家金筱伯编著的《中国古乐曲谱集成》,其中收录了他的"平生集成专精之曲26首"。新中国成立之后则出版了《上海民间器乐曲选集》[②]、《江南丝竹音乐》[③]、《江南丝竹传统八大曲》[④]、《中国民族民间器乐曲集成·上海卷》[⑤]等。

在上海的江南丝竹活动重新兴起的同时,专业作曲家群体以及成熟的新型民族乐团也逐渐成了上海地区音乐生活中音乐作品的主要创作者与传播者。自20世纪20年代起,在上海以大同乐会为代表的文人乐社,以新的国乐的组成形式,改编了许多传统曲目,如根据琵琶文曲《夕阳箫鼓》移植改编的丝竹乐曲《春江花月夜》,在当时一度被视作新编乐曲,又被习称为"新丝竹"。以《春江花月夜》为典型代表,上海地区针对"江南丝竹"在不同程度上的"创作"似乎从未停止。这片土地上的原生音乐及其独特的音乐风

[①] 李民雄.江南丝竹述略[M]//《中国民族民间器乐曲集成》全国编辑委员会.中国民族民间器乐曲集成：上海卷.北京：人民音乐出版社,1993：248.

[②] 上海群众艺术馆.上海民间器乐曲选集[M].上海：上海文艺出版社,1960.

[③] 甘涛.江南丝竹音乐[M].南京：江苏人民出版社,1985.

[④] 周惠,周皓,马圣龙.江南丝竹传统八大曲[M].上海：上海音乐出版社,1986.

[⑤] 《中国民族民间器乐曲集成》全国编辑委员会.中国民族民间器乐曲集成：上海卷[M].北京：人民音乐出版社,1993.

格,在融上海江南水土与海派文化于一身的音乐表达中,又有着其自身源远流长、精密别致的构成形式,并以此吸引了不同时期的文人与创作者们以它为母题进行编汇、创作。这些创作作品在经过历史与丝竹乐人的筛选、应用之后,又不乏《春江花月夜》这样由"新编创作"逐渐沉淀为"传统曲目"的例子。从这一点上看,针对"传统",突破了既有的内容以后,在不断的构筑中沉淀、吸纳、化合,在传统允许的范畴内自我完整、丰盈,或许也是原生民间音乐的历史发展规律与宿命。

(二) 上海十番锣鼓

1. 历史沿革

上海的十番锣鼓一度流行于上海各地,除过去的城区外,还有崇明、松江、宝山、嘉定等郊区县镇也均有十番锣鼓乐种活动。从现有资料来看,十番锣鼓至少在清代道光(1821—1851)年间已经在上海的七宝地区盛行;在光绪(1875—1908)年间崇明地区也有了较为丰富的十番锣鼓活动。

崇明建设乡(今上海崇明区建设镇)的李鸿才曾在20世纪80年代提供一本手抄谱本《民间乐谱》,该谱上记录的谱本为"1976年抄1940年本"。谱本中共有20首锣鼓曲牌以及一些文字注释。李鸿才自言,该曲谱是其祖父李东序于1905年向当地的杨锦章、龚玉厅学习丝竹乐和十番音乐时使用的曲目,后李鸿才根据自己所学,在1940年时将其祖父当时所留下的不完整的抄本重新誊抄、整理,使整本乐谱较为完整,且有系统性。

七宝镇的《松竹梅》是当地流行的十番锣鼓音乐,据当地人琚墨熙讲述,《松竹梅》曾在道光年间被当地两位著名的道士徐裕福、张耐夫加入了"风雨雪",其音乐也变得更为丰富。

虽然从资料来看,上海地区有明确的十番锣鼓音乐记载是在

清代道光年间,但是从历史与地域两方面因素考虑,十番锣鼓在逻辑上应该在更早时间已在上海地区传播。在明清时期,苏南、浙北地区的锣鼓乐活动十分活跃,水系发达的苏南地区通过画舫、楼船等工具,将戏曲与锣鼓音乐带到了周边各地,甚至随着官府人员与商业活动的流动,十番锣鼓在京津地区也一度十分流行。在清代乾隆(1736—1795)年间,苏州的十番音乐便已传入天津。上海在地理位置上与苏州接壤,其历史行政区划上也同苏州渊源深厚。另一方面,上海的十番锣鼓在音乐上与苏州的十番锣鼓有较强的同宗性,因此从各方面看,上海的十番锣鼓应该有更早的历史基础。

上海十番锣鼓在音乐上具有较清晰的"基因"与渊源特征。其锣鼓曲目中的音乐结构与组织规律,同江浙地区长期流行的"十番锣鼓"有着较强的一致性,如音乐句幅数列变化以及乐器音色变化的序列等。但是上海的十番锣鼓也因为在上海地方的传播与生长,形成了它自身的一些音乐特征,如在演奏方面上海锣鼓突出"轻打细敲",并且在曲目构成与结构样式等方面也有地域性特点。为区别于江南其他地方的十番锣鼓,其命名定为"上海十番锣鼓"。此外,民间乐人们也会将上海十番锣鼓称作"粗乐板""细锣鼓""次扑汤"等。从这些民间的俗称也可以看出上海十番锣鼓在音乐风格上活泼明快的特征。

上海十番锣鼓主要运用于各类民俗场合、民间的婚丧嫁娶等仪式活动,以及节庆庙会等庆典活动中。此外,上海十番锣鼓也被道士们应用于上海地方的道场仪式中。上海十番锣鼓也有自娱性的应用场合,如在上海西部的华漕镇,人们在农闲时有演奏十番锣鼓自娱坐乐的习惯。上海十番锣鼓音乐虽然广泛流传于上海各地,且彼此间使用的乐器、曲谱,以及所演奏锣鼓音乐的结构、序列、套式、风格等均有许多相同或相似之处,有着较为

明确的同宗性,但是早期上海各地区的锣鼓乐班社之间的分隔情况较明显,地方与地方之间或是乐社与乐社之间彼此没有音乐上的交流,且班社间也不能相互串演。因此即使在上海内部,各地的十番锣鼓音乐的内容、应用场合以及演奏者的身份也有各自的特点。如早期崇明的十番演奏者多为理发师,他们常在工作之余聚在一起敲打锣鼓,既可以用于群体间的自我娱乐,也可以用于地方的婚丧、灯会、庙会等礼俗、节庆场合中,并收取一定费用以营利增收。

上海十番锣鼓和江南其他地方的十番锣鼓类似,也可以根据其乐器构成不同,分为丝竹锣鼓与清锣鼓两大类,前者兼有吹、拉类旋律乐器,后者则完全为打击乐器。如松江地区的《十锦细锣鼓》,其曲目与曲谱源自光绪年间的手抄昆曲曲谱《曲如山海》。松江地区的民间音乐班社"阳春堂"成立于1787年,为松江地区历史最悠久的吹打合奏乐班社。"阳春堂"将《曲如山海》中的【十锦】单独用于坐乐演奏,并抽取了折子戏中的旋律音调,加入常用的锣鼓段落,磨合发展为《十锦细锣鼓》。《十锦细锣鼓》中使用的旋律乐器包括曲笛、二胡、阮、三弦、琵琶等,打击乐器如小锣、小铃、木鱼、板鼓、堂鼓、大锣、京锣、柴锣、中钹、小钹等。[①] 其中又以锣面有一个破洞的"柴锣"最具特点。其乐器运用与苏州的十番锣鼓有许多重合之处,但也有自己的特点。《十锦细锣鼓》因为与昆曲音乐以及江南丝竹乐种的深厚联系,其音乐上也兼具了昆曲唱腔旋律性与丝竹乐精巧的器乐声音的层次感。

上海十番锣鼓的"清锣鼓"主要流行于崇明、嘉定、宝山、闵行等地,当地人也会将其称为"十番锣鼓"或"上海小锣鼓"。这

① 曾敏.从《曲如山海》看上海松江地区民间音乐融合与变迁的若干现象[D].上海音乐学院,2010.

种名为"小锣鼓"的清锣鼓音乐,以轻打细敲、清新雅致的音乐风格凸显其上海十番锣鼓的地域性特征。在七宝地区,小锣鼓的演奏者主要为道士群体,他们基本采用苏南十番锣鼓的演奏程序。在华漕镇的范家桥地区,小锣鼓的演奏者主要是当地农民。他们吸收了七宝小锣鼓的音乐风格,以自娱为目的,强调锣鼓演奏中的随意性。小锣鼓的乐器主要为板鼓(或堂鼓)、大锣、汤锣、大钹、小钹、小木鱼等,其打击乐数量和种类较苏南十番锣鼓更少,也因此凸显了它丰富多变的音乐特征以及自我娱乐的音乐功能。

2. 音乐特征

上海十番锣鼓的常用演奏乐器以打击乐为主,如板鼓、战鼓(小堂鼓)、大鼓、汤锣(月锣)、令锣(小锣)、小钹、齐钹(小镲)、大钹、大锣、木鱼、绰板、碰铃等。乐队中板鼓和大锣的音色较为特别,也是构成上海十番锣鼓独特音乐色彩的重要因素。

板鼓在乐队中往往承担"领奏"或"指挥"的功能。上海十番锣鼓的板鼓为单面蒙皮制成,皮膜通常为猪皮。传统十番锣鼓中使用的板鼓鼓心较京剧中的板鼓鼓心更大,鼓心直径约11厘米,演奏的鼓扦也更加细长。这种板鼓的敲击声更加浑厚、软糯,相对音高较低。且经过鼓师在鼓心、鼓边等不同部位以及落扦姿势、力度等方面的变化处理,板鼓可以发出十分丰富、多变的声音,在合乐中有很强的声音表现力。

上海十番锣鼓中的大锣通常选用膛子较大、调门较低的锣。锣槌不会包裹布条,而是用铜钱或算盘珠固定在锣槌头部,并用附有硬质材料的锣槌敲击锣面,使敲击所得的音色更加清脆,音量也在一定程度上得到了控制。

上海十番锣鼓的乐队形式较为多样,其中既有不同地方班社的习惯差异,又有人数、乐器种类及数量不一等客观原因。在上海

崇明地区有两种较为典型的组合形式：一种是由六人组成的乐队，所用乐器为板鼓、令锣、小钹、大钹、大锣、碰铃；另一种是八人乐队，乐器有板鼓、汤锣、令锣、小钹、大钹、大锣、小木鱼（兼绰板）、碰铃，每人执一件乐器演奏。此外，上海十番锣鼓还有使用小钹、小锣、堂鼓（兼绰板）、大锣五件乐器的四人乐队形式。

20 世纪 80 年代收集的上海地区锣鼓音乐共有 40 首，其中不重复者 34 首，分别是：《松竹梅》《鸳鸯斗》《小冰梅》《大冰梅》《只只段》《九龙抢珠》《闹盘会》《抢球》《套头》《一二三板》《一串珠》《叠罗汉》《老荷叶》《新荷叶》《蛇脱壳》《普通荷叶》《荷叶扑水》《荷叶包花》《合八金橄榄》《金橄榄》《橄榄》《风摆荷叶》《蜻蜓点水》《头吐》《荷叶包蟹鸳鸯板》《如意头》《冷洒金》《包头洒金》《宁波锣鼓》《大圣乐》《刘海闹元宵》《暗花七加走马》《无名锣鼓曲》和《双和合》（又名《双鸳鸯》）。①

在音乐上，上海十番锣鼓与苏南十番锣鼓有着一定的相似性，如乐曲结构中句幅逐层递增或递减的等差数列原则，以及数列次序灵活变化的手法等，通常一个核心锣鼓素材即可发展成为一首完整的锣鼓曲。在记谱上，上海十番锣鼓的谱面基本只记录第一层的核心材料，并由乐人在奏乐过程中根据乐曲注明的数列依次完成演奏。另一方面，上海十番锣鼓同苏南十番锣鼓一样，以"七三五一"为基本句幅长度记数，并由此形成四、三、二、一拍的乐句长度。如四拍七字则可作：✕✕✕✕ ✕✕ ✕；三拍五字则作：✕✕ ✕✕ ✕。依此类推，单位拍内的节奏型可作丰富变化。

上海十番锣鼓曲中的常用数列变化以递增和递减为主，如"七五三一"的递减：

① 李民雄.江南丝竹述略[M]//《中国民族民间器乐曲集成》全国编辑委员会.中国民族民间器乐曲集成：上海卷.北京：人民音乐出版社，1993：1231-1232.

$$
\begin{array}{c}
×× \quad ×× \quad ×× \quad × \\
×× \quad ×× \quad × \\
×× \quad × \\
×
\end{array}
$$

"三五七"的递增：

$$
\begin{array}{c}
×× \quad × \\
×× \quad ×× \quad × \\
×× \quad ×× \quad ×× \quad ×
\end{array}
$$

"一三五七五三一"的先增后减：

$$
\begin{array}{c}
× \\
×× \quad × \\
×× \quad ×× \quad × \\
×× \quad ×× \quad ×× \quad × \\
×× \quad ×× \quad × \\
×× \quad × \\
×
\end{array}
$$

"七五三一三五七"的先减后增：

$$
\begin{array}{c}
×× \quad ×× \quad ×× \quad × \\
×× \quad ×× \quad × \\
×× \quad × \\
× \\
×× \quad × \\
×× \quad ×× \quad × \\
×× \quad ×× \quad ×× \quad ×
\end{array}
$$

"鱼合八"式的横、纵向组合数列，横向为八字，纵向分别作递

减与递增：

```
×× ×× ×× ×  |  ×
   ×× ×× ×  |  ×× ×
      ×× ×  |  ×× ×× ×
         ×  |  ×× ×× ×× ×
```

另外，上海十番锣鼓也有自己的乐器演奏序列，通过乐器的序列式转换，实现音乐音响上的丰富色彩。乐器序列与段落的句幅数列相互结合，使得锣鼓音乐始终处于变化发展当中。常用序列主要有两种。

一种是"七、乃、同、丈"序列，即小钹、令锣、大鼓、大锣。如《鸳鸯斗》的大四段，每一段均有"七一五一三一一"的递减数列，第一大段音色序列为"七一台一同一丈"，第二段则为"台一同一丈一七"，以此类推，第三段为"同一丈一七一台"，第四段为"丈一七一台一同"。

另一种是常见于崇明地区的"只、追、采、齐、当、长"序列，分别为：板鼓、令锣、小钹、大钹、汤锣、大锣。当地《荷叶扑水》的四大段中，每段均有六件乐器分别轮换演奏。

在实际的演奏中，上海十番锣鼓的句幅结构数列与乐器音色序列之间的组合也更加复杂，并逐渐形成了民间的多种结构性与规律性的认知。如传统的"各吐""轮吐""先轮后吐""双吐"与"合吐"等组合性的序列与结构进行。如《松竹梅》的第二大段中"一一三一五一七"以"多"领奏，第三大段的"七一五一三一一"则转为"台"字领奏，这种形式称为"各吐"；《鸳鸯斗》这种每次增减均转换乐器的为"轮吐""花吐""蟹爬吐"；《荷叶扑水》这类每层增减均换领奏且每次轮换顺序相同的，称为"先轮后吐"；如果每次句幅都演奏两次，再作增减变化，则可称为"双吐""双和合""双鸳鸯"；在结

尾的高潮中,乐人们常将所有乐器作齐奏,此时的句幅变化则称为"合吐"。

强大的理性逻辑和演奏序列规律,制约、规范着上海十番锣鼓音乐的每一次演奏,同时也让它在基本的结构与规律中相对稳定而得以长期传承。乐人们在严格的系统中施展着自己的音乐才华,将曲目加花、润饰,让音乐在一次次的制约与即兴中长久活跃于人们的生活娱乐与各类民俗活动之中。

3. 新中国成立后的发展

上海十番锣鼓虽然有着比较广泛的传播,但是仍不免像其他较多依附于民俗、宗教活动的器乐乐种一样,在"文革"时期受到较大程度的打击,以至于上海十番锣鼓的班社、演奏者均数量稀少,几近绝响。20世纪70年代以后,上海各地民俗活动逐渐复苏的同时,政府及社会各界对这类民俗乐种的重视程度也在加强,并于70年代后期开始进行大规模普查活动,也因此让地方十番锣鼓音乐有了较好的保存平台。

因为乐人以及对谱本、传承脉络等资料相对较早较及时的抢救,2000年以后非物质文化遗产的保护工作在上海地区的十番锣鼓上得到了较好的落实。如上海松江地区,自1986年成立了专门的工作小组与编辑室,到乡镇各地走访、收集音乐文化资料,为当地传统的"小青班""吹打班"等留下了重要资料。

上海闵行的华漕镇与徐泾相邻。这里寺庙、道观香火鼎盛,历史上的名士、望族颇多。其民俗、节庆以及宗教礼仪场合更是繁盛,这里也曾是上海地区的十番锣鼓活动的重镇。但是近代也同样遭受重创,维系艰难。2007年诸翟关帝庙成立了一支"上海小锣鼓队",共有八人。主要由金全余道长负责教学与传承工作。当地十番锣鼓过去主要有道士传承与农民传承两条脉络。如今小锣鼓队的传承模式某种程度上与当地十番锣鼓的传统传承模式达成

了默契。小锣鼓后被列入"上海市非物质文化遗产",当地机构也加强了对小锣鼓的保护。如今的小锣鼓已不再是纯粹的民俗活动的组成部分,不再依赖为民俗仪式提供奏乐服务获得钱财,以此维持生计。近年来,各类电视、电台节目以及现场实地的舞台演出成为小锣鼓重要的奏乐平台,而国家与地方政府的各项支持经费,也成了小锣鼓活动经费的主要来源。

松江与闵行的锣鼓乐在如今的发展模式与生存方式,或许也在一定程度上代表了整个上海地区的十番锣鼓音乐。十番锣鼓这种曾经在江南地区极度盛行,并在全国传播、流行的器乐乐种,在上海地区形成了其独特的地域性音乐语汇与表达形式。但在如今,随着各类音乐媒介、音响设备的不断出现、更迭,人们对音乐生活中许多曾经需要锣鼓乐队才能实现的需求,已在各种层面上找到了更具时代性与功能性的替代者。但是十番锣鼓在其长期积累中,由历代乐师不断加工、完善的音乐表达手法、逻辑系统以及人们对打击音乐的质朴的需求、理解与精密的操作、修饰相融合,它饱含着往日人们对生活的热爱以及对音乐、音响的审美与智慧。

(三) 吹打乐班

1. 历史沿革

在上海地区,从事纯吹打音乐演奏的班社较少,更多的是集"吹""打""唱"于一体的职业班社,民间又有"打唱班""待客打唱""堂名班""鼓手班"等称谓。这类吹打乐活动形式灵活,使用场域广泛,在民间的婚丧活动、节庆庙会活动以及宗教仪式活动中均有应用。

吹打乐从何时进入上海、何时在上海有正式职业性班社组建,目前的文献资料中无法追溯到其源头。可以确定的是,至少在明代,吹打乐已经在上海地区广泛运用。《正德松江府志·风俗篇》

(1506—1521)中记载,"二十八日东岳诞辰,里人聚鼓乐、旗幡骑盖,迎神于东岳庙。"此后的诸多明清地方志中均有吹打乐活动的记载,而且吹打乐通常也与民俗活动相结合。如《崇祯松江府志》卷七载:"十三日关帝诞辰,郡民以旗帜、剑盾骑从,鼓乐迎神奔走塞道。"《光绪嘉定县志》卷八"岁时"载:"元宵击锣鼓曰闹元宵……曹仁虎诗曰:'盼到元宵赏物华,十番粗细合笙琶。粉团捏就圆于月,灯盏装成巧如花'""双桥天半落晴虹,十万桅樯广泽中。画鼓急催黄帽雨,彩旗斜飐绿杨风。升平行乐声如沸,老病逢人鬓似蓬"。① 在这些记载与描摹文字中的吹打乐,其形式、内容、场合、功能等多方面,都与近现代考察中的民间吹打乐有很强的相似性,足见它们之间的渊源与传承关系。

清初上海人叶梦珠在《阅世编》中写道:"吴中新乐,弦索之外,又有十不闲,俗讹称十番,又曰十样锦。其器仅九:鼓、笛、木鱼、板、拔钹、小铙、大铙、大锣、铛锣。人各执一色,惟木鱼、板以一人兼司二色,曹偶必久相习,始合奏之,音节皆应北词,无肉声……其音始繁而终促,嘈杂难辨,且有金、革、木而无丝竹,类军中乐,盖边声也,万历末与弦索同盛于江南,至崇祯末,吴闾诸少年,又创新十番,其器为笙、管、弦。"②

从这段文字能较好看出明末清初时文人对丝竹、吹打与广义的"十番"音乐之间的考源与认识。在明代万历(1573—1620)年间,仅由竹笛与打击乐组成的"十不闲"吹打形式已经在江南地区盛行。后来这种音乐逐渐发生变化,乐队中不再使用丝竹,而仅用

① 转引自李民雄.吹打乐述略[M]//《中国民族民间器乐曲集成》全国编辑委员会.中国民族民间器乐曲集成:上海卷.北京:人民音乐出版社,1993:938.
② 转引自李民雄.吹打乐述略[M]//《中国民族民间器乐曲集成》全国编辑委员会.中国民族民间器乐曲集成:上海卷.北京:人民音乐出版社,1993:938.

金属、皮革、木材等制成的打击乐乐器演奏。因此从广义的十番看来,至少明代江南的多乐器合奏都有此称谓,"十不闲"的吴语方言也有向"十番"过渡与转化的趋势。另一方面,这种音乐形式又属于"吹打"的范畴。这也就区别了现代一般称谓的"吹打音乐"与形成确定曲目与音乐体制的器乐乐种"十番锣鼓"。

吹打乐班社基本均是职业性团体,班社及其成员以吹打乐为生,因此乐人们的社会地位大多较为低下,与民众的依附性关系较强。在长期的发展中,这样的主从关系很大程度上影响了吹打乐及其班社在音乐内容上的稳定性与一致性,而通常表现为贴近时代流行审美与不同功能需求的特征。从近代以来的一些资料中看,上海地方的吹打乐班社所演奏内容元素颇多,京剧、昆曲、滩簧等一度流行于上海的音乐品种,不拘其来源地域,也不论其雅俗属性,均可被吹打乐人们纳入自身的表演内容当中。乐人们演奏来源各异的曲牌,同时也会演唱不同声腔、剧种中的唱段,以这种方式扩展乐社的表演空间,提升表演能力,并最终谋求最大限度贴近大众的喜好。常见的曲牌包括〔水龙吟〕〔大开门〕〔朝天子〕〔哭皇天〕等京昆曲牌。此外还有〔八拍队鼓〕〔龙头胖脚〕〔五龙船〕等特有曲牌或曲调。开放、包容的生长方式,让上海吹打乐在长期的活动与发展中,融入了不同时期周边地区流行的音乐元素,从而使吹打乐自身也发生变化。另一方面,在不同的演奏、用乐场合中,根据各自的需求调整传统吹打音乐曲目与风格的现象也十分频繁,如道教仪式中,往往将传统曲牌在曲调、速度、节奏等音乐要素上做处理,使其更加适合道场环境。这些在每一次表演和活动中均可能存在的小变化,经过长时间的叠加、累积,某种程度上也使得吹打乐在各领域有着更深入、更长久的生长空间与生命力。

2. 音乐特征

吹打乐与演奏群体、时代、场合等有着较深的关系,甚至对它

们有较强的依附性,导致吹打乐经过长期、多次的变化,而最终在历史的不同阶段中均较之前发生了较大改动,具有较强的表意性特征。李民雄曾总结出造成该现象的三点原因:"1. 由于过去口传心授的传艺方法,遗漏和错误是难免的。特别是在这次普查中,老艺人由于长期不演奏了,记忆的不全和差错更是不可避免。2. 有的班社虽存有工尺谱本,是这种手抄本对板眼符号的记写常常不太讲究,这样的谱本必然使音乐走样。3. 艺人们为适应不同场合的表演需要作即兴发挥。久而久之,产生了各种变体。"①李民雄从教学、谱本、演奏三个方面做出的总结,如今看颇为中肯。许多曲目经历代吹打乐人的加工发展,与"母曲"之间的关联已变得非常微弱,仅能以标题或曲牌作为线索,详细分析比对后方能识别。

综合上海各地吹打乐的音乐构成、表演内容,大致可以发现它们之间的一些共性特征。在常用乐器和乐队组合方面,吹打乐往往吹、拉、弹、打类乐器配备齐全,吹管乐器包括:唢呐、竹笛、笙、号筒,也有部分用弯号、海螺等乐器;拉弦乐器包括:二胡、京胡、板胡,以及四胡等;弹拨乐器包括:琵琶、三弦、月琴、秦琴等。打击乐器是各吹打乐的重要组成部分,常用的有:板鼓、堂鼓、大锣、小锣、月锣、小铛锣、马锣、云锣、大钹、小钹、京钹、水镲,以及板、碰铃、木鱼、南梆子等。

不同地方及班社使用的乐器受到地方习惯、演奏乐曲等条件的影响,根据吹管乐器的使用以及打击乐器组合的不同,又可以大致分为粗乐与细乐两大类。粗乐往往用唢呐负责主要的旋律部分,打击乐器也通常在五件以上,如青浦的《水锣经》(唢呐、板鼓、

① 李民雄.探幽发微:李民雄音乐文集[M].上海:上海音乐学院出版社,2007:389.

小铛锣、水镲、小钹、大锣、京钹)以及松江的《将军令》(唢呐、板鼓、堂鼓、大锣、小锣、小钹、京钹)等。细乐一般不使用唢呐,而主要用竹笛演奏吹管乐旋律部分,并配以二胡、板胡等拉弦乐器,打击乐部分体量也相对较小,如金山的《苦黄连》(竹笛、二胡、板、钹)等。细乐还可扩大乐队,演奏一些较大的曲目,如崇明的《苏扬桥》(竹笛、箫、扬琴、琵琶、三弦、京胡、二胡、中胡、大胡、板鼓、月锣、小锣、大锣、小钹、大钹、碰铃)。

上海吹打乐的特点体现为其结构体式上的灵活多变以及吹与打两者的结合。首先,许多吹打乐在结构上主要是旋律音乐的横向结构,打击乐主要是配合作用。这种形式下,打击乐的独立性相对较低,其节奏与音响通常和旋律声部组成"嵌合",为音乐旋律作节奏性支撑的同时,以打击乐音色填补旋律的长时值部分。如青浦的《送花》。

但是,在一些较大型的吹打乐中,锣鼓部分也有数列结构与音色序列应用。如嘉定《万花灯》中的《金橄榄》①。

① 李民雄.吹打乐述略[M]//《中国民族民间器乐曲集成》全国编辑委员会.中国民族民间器乐曲集成:上海卷.北京:人民音乐出版社,1993:943.

(一)	西		甲		扎		丈		八拍固定句	
(二)	西西西		甲甲甲		扎扎扎		丈丈丈		同上	
(三)	西西 一西西		甲甲 一甲甲		扎扎 一扎扎		丈丈 一丈丈		同上	
(四)	西西 一西 一西西	甲甲 一甲 一甲甲	扎扎 一扎 一扎扎	丈丈 一丈 一丈丈	同上					
(五)	西西 一西西		甲甲 一甲甲		扎扎 一扎扎		丈丈 一丈丈		同上	
(六)	西西西		甲甲甲		扎扎扎		丈丈丈		同上	
(七)	西		甲		扎		丈		同上	

这首《金橄榄》以"西、甲、扎、丈"为音色序列,句幅上按"一—三—五—七—五—三—一"先增后减进行。这首《金橄榄》中音色序列相比苏南十番锣鼓的"七—内—同—王"固定句排列更加灵活多样,且与唢呐曲牌交替轮奏。

另一方面,吹打乐因为对节庆、礼仪等民俗、宗教活动的依附关系,其音乐整体的完整性与独立性也相对较低。这种组织与表演形式虽然有助于吹打乐的灵活变化,但是也使其整段音乐的结构大多较短,且单一乐段中的音乐结构相对单薄。在实际演出中,吹打乐班往往在一段时间内使用单一曲牌或曲调不断重复演奏。在单一曲牌基础上,有些地方也发展出了套曲形式,如崇明新河镇的吹打乐结构为:

锣鼓段—《竹三木》(笛曲)—锣鼓段—《小朝天子》(笛曲)—锣鼓段—《飞步》(笛曲)—锣鼓段—《飞步》(笛曲)—锣鼓段—《家如在》(唢呐曲)—锣鼓段—《一贯千》(唢呐曲)—锣鼓段—《大开门》(唢呐曲)—锣鼓段—《黄莺》(唢呐曲)—锣鼓段—《小朝天子》(唢呐曲)—锣鼓段—《倒如立》(唢呐曲)—锣鼓段

这一套曲是竹笛、唢呐的旋律性曲牌与打击乐锣鼓点交替形式,但是锣鼓段的音乐形态相对简单,由一对基本音色与节奏序列型反复演奏而成,其本身不具有音乐上的表意性,仅在整首套曲中作为结构之间的连接功能使用。

吹打乐的锣鼓谱常以锣鼓经记录,锣鼓谱字与通行的京剧、昆

剧锣鼓谱字有较高的一致性。20世纪80年代的普查中，专业工作者曾对大量没有乐谱的吹打乐进行记谱，使用谱字也以京剧、昆剧锣鼓中的常用谱字为主。

大　板鼓单楗击

八　板鼓左手单楗击或双楗同击

嘟　板鼓双楗滚击

拉　板鼓双楗滚击的落音

冬　堂鼓单楗击

龙　堂鼓单楗轻击、长音时作双楗滚击

当　月锣单击

台　小锣单击

令　小锣轻击

七　小钹或水镲单击（水镲又称次钹、次镲，故又有记写"次"字）

才　京钹单击（有的乐曲用大钹也记作"才"）

赤　小钹闷击

扑　京钹闷击

仓　大锣单击或大锣、小锣、小钹、京钹同击

顷　大锣轻击或大锣、小锣、小钹、京钹同轻击

匡　大锣单重击、放长音

乙、个　休止

3. 新中国成立后的发展

吹打音乐因其与民俗、宗教的密切联系以及其自由、灵活的形式特征，在新中国成立前后均有较为普遍的应用。在20世纪80年代民族民间器乐曲集成编纂的普查工作中，近现代上海10个郊县共查得184个班社，可见吹打乐在上海地区的广泛运用。但是随着新中国成立后一系列生产、改造运动的开展，主要活动于农

村、城郊、县镇的吹打乐人也大多转行，从事其他工作。如川沙严桥塘东村卢家吹打班，原是当地颇有名气的吹打班社，并被当地人美称为"吹打卢家湾"。该班社原为官府服务，后转为民间婚丧仪式演奏。他们的演出曲目大多为昆曲曲牌，如《朝天子》《山坡羊》《傍妆台》等。该班社有百余年的发展历史，并保留着祖传的吹打乐器。在40年代时，卢家班开始衰落，新中国成立以后，原成员大多转业且数十年不事吹打，过去的乐曲也已遗忘。

另外嘉定地区1938年由道士们自发组织的新庆堂，最初为18名成员，又称为"十八弟兄"。该班社曾经有十分广阔的活动范围，宝山、青浦等地均会请他们去演出。嘉定地区每年的元宵节等活动，也会请该班社演奏吹打音乐。在民俗活动之余，该班社更重要的是从事各类道场活动，活动结束后，道士们也常会应主家之请，为他们再演唱、演奏几曲，以作为"余兴"活动，并请参加法事的亲友们围观娱乐。

上海的吹打乐与清末民初的军队音乐关系密切，因此也有"队鼓"的称谓。在20世纪30年代，仍有班社在恢复和沿用"队鼓"的表演。这种队鼓形式和昆剧、京剧音乐一同，构成了近代早期上海吹打乐的音乐基础。随后上海周边的滩簧以及沪剧的兴起，为吹打乐提供了新的音乐素材，如《庵堂相会》《买桃子》等沪剧剧目中的唱段音乐。多元的音乐来源渠道，丰富了上海地区吹打音乐的曲目数量与表现空间。20世纪40年代至50年代初，上海的吹打乐活动达到了高峰。

80年代后，上海各地民间音乐抢救性的普查、收集、研究活动大规模展开，让许多封箱已久的吹打乐班社重新有了从事音乐活动的机会。但是由于乐人的离去以及对曲目的遗忘等因素，上海各地吹打乐的班社与曲目体量仍不能与四五十年代时相比。进入21世纪后，上海市及各区县也积极为民间的吹打乐进行非遗项目

申报。由于政府等官方机构的重视,区县相关部门也成了相关工作组与项目组,各地的吹乐班社从原先的完全依赖于民间活动转向了新型组合、创作曲目、舞台表演的新形式当中。从另一方面看,在上海尤其是上海边缘各区县中的吹打乐班,因为在80年代后与民间民俗、礼仪活动继续建立起密切的关系,而使得吹打乐人及班社也在其班社周边范围内拥有一定的"服务对象",并以此得到维持生活的经济支持。与此同时,因为吹打乐形式基因中的流行性与变易性特征,现代的吹打乐班们在掌握传统曲目的基础上,也须学会流行音乐曲目,以适应当代人对音乐的精神娱乐需求。

第六章
上海民族乐器一厂：
海上民乐发展的奠基石

上海的民族乐器制造行业可追溯至清代的乾隆、嘉庆年间。而最早的乐器铺子有名可考的是清代道光年间在城隍庙附近的马正兴乐器铺，其主要经营的是胡琴类乐器和鼓。进入20世纪以后，在城隍庙庙前大街(今方浜中路)一带，又有"姚永顺""姚永兴""胡立大""凤鸣斋""唐泳昌"等20余家乐器作坊。发展至1936年，逐渐聚集在五马路(今广东路)一带。据不完全统计，当时乐器从业人员达到400人之多，主要从事胡琴、笛箫、鼓的制作。不仅乐器制作本身在发展，伴随着作坊、店铺的增加，生产链条中的配套行当也逐渐产生。这其中有制作琴弦的恒春丝弦店、从事乐器油漆的品芳斋，还有经营蟒皮和马鬃的专门店铺。

新中国成立之后，伴随着各行业的兴起，乐器制作业也稳步发展。至1955年底，"同业公会"中国乐器组有会员61家，从业人员402人，分布在邑庙(今上海城隍庙)、蓬莱(今属上海黄浦区)等处。1956年，上海民族乐器业实行合作化，86户民族乐器制作作坊合并为7家生产合作社，归上海市手工业联社所属的文教用品联社领导，再下设若干生产小组。1958年，乐器行业归上海市轻工业局文教用品公司管理，改组成立了三家地方国营工厂，其中上

海民族乐器一厂被认定为制作吹、拉、弹、打四大类乐器的综合性民族乐器厂。在早期的创业阶段,上海民族乐器一厂大规模地进行自动设备引进与改良,致力于提高生产效率和产品质量。其中以俞培荣、陈川明所研制的"半自动琴轴铣楞机",周继甫、郭根祥、陆根泉研制的"笛箫自动铣孔机",陆根泉研制的"二胡琴梗铣型机"较为著名。1962年,民族乐器行业归口上海市手工业局工艺美术公司领导。1969年,为了扩大生产,上海民族乐器一厂从城隍庙旧址搬迁到当时地处郊区的上海县莘庄镇(今上海闵行区莘庄镇)。

在20世纪70年代,上海民族乐器一厂致力于品牌的发展和优良产品的推广,所生产的"敦煌牌"琵琶、二胡、古筝、笛、巴乌等产品,质量处于行业领先地位。1979年,为了加强上海全市的乐器行业管理,上海市手工业局将三家民族乐器厂从工艺美术公司划归文教用品公司领导。1990年底,上海文教用品公司民族乐器行业有上海民族乐器一厂和上海民族乐器二厂两家工厂。上海民族乐器一厂采用现代化的技术培训方式,培养了一支优秀的制作队伍,在全国性的制作比赛中屡获荣誉。1998年,在全国民族乐器古筝、琵琶制作大赛中,上海民族乐器一厂拿下了前三名12个奖项中的10个,包括古筝、琵琶制作的第一名。在1999年全国二胡制作大赛中,上海民族乐器一厂囊获了13座奖杯中的11座。2002年2月,上海乐器行业划归上海红双喜(集团)有限公司领导。

在古筝制作方面,20世纪50年代末,原大同乐会的古筝制作师缪金林进入上海民族乐器一厂工作,此后又培养出古筝制作高级技师徐振高。从此,上海的古筝制作得到了系统性和产业化发展。60年代,缪金林、徐振高等一批制筝师傅在曹正、王巽之、郭鹰等古筝演奏家的帮助下,制成了不同音域、功能、款式的21弦、

23弦、25弦、28弦古筝。60年代初,缪金林、王巽之、徐振高在"平头筝"的基础上,改进古筝的内部结构,研制出S形岳山21弦古筝,这种筝形成为全国通用的标准样式,形成了以上海敦煌筝为代表的全国制筝模式。1961年,徐振高等人首创了古筝"双鹤朝阳"图案,开启了古筝装饰花色的繁荣。上海民族乐器一厂除了致力于琴体本身的制作,还对古筝琴弦进行了改良。20世纪50年代之前,古筝上主要使用的是丝弦,随着古筝演奏界人士对扩大古筝音域、增加音量、提高声学品质等方面的要求,丝弦古筝已经难以满足演奏者的需求。因此,迫切地需要对古筝的琴弦进行改良。1961年,上海民族乐器一厂的技术人员在上海音乐学院教授王巽之、研究员戴闯以及其他师生的协助下试制钢丝尼龙弦获得成功。1972年,上海民族乐器一厂在钢丝尼龙弦样式的基础上,根据S形21弦古筝的特点对其规格进行了调整,1975年正式制定了一套S形21弦古筝A型弦的制作规格,此规格琴弦此后较长的一段时间都是全国古筝首选的琴弦之一。1977年,上海民族乐器一厂又在A型弦的基础上制作出张力较强的古筝B型弦,适合于专业演奏家演奏速度较快、力度较大的作品。发展至现在,上海民族乐器一厂已先后研制出包括"敦煌牌"铁马吟筝、钢丝筝、雁翅式筝、高音筝、低音筝、多声弦制筝等新型筝,并对敦煌牌古筝琴码的规格、穿弦孔的材料及穿弦板的形状进行了改良。自20世纪60年代起,随着古筝制作与销售形势的良好发展,徐振高一面斟酌至臻技艺,一面开始了制作工艺的传授工作,培养出袁昌明、胡国平、李素芳、田建峥等业界知名的制筝大师。

在二胡制作方面,早期在城隍庙一带乐器作坊中工作的张文龙、张龙祥、王根兴等制作师傅,在新中国成立后相继加入上海民族乐器一厂,继续从事二胡制作、传承工作。1957年,上海民族乐器行业标准早于试行的国家行业标准出台,二胡制作的标准也就

随之形成。20世纪60年代,上海民族乐器一厂利用扩大琴桶内腔的办法,有效增加了二胡的音量,并有效改善了南方二胡音色偏柔、发音不如北方二胡声音洪亮的缺点。2000年以后,上海民族乐器一厂将专业二胡所用的扁棱形琴杆应用于普及二胡琴头的设计,且日趋多样化,以更好地满足二胡市场发展的需要。2001年,上海民族乐器一厂试制和批量生产以其他动物皮和人造皮代替传统蟒皮制作的二胡,并在多方社会力量的支持下,对低音拉弦乐器进行了持续有效的研发和实践,相继制作出革胡、琶琴、拉阮等乐器,丰富了中国拉弦乐器的低音乐器类别。在张文龙、张龙祥、王更兴之后,制作工艺师还有张德其、张建平、龚耀宗、曹荣、蔡洪贤等人。2014年5月,上海民族乐器一厂成立了"张建平技师工作室",为制作技艺的传承与发展又开辟出一条新的路径。

在琵琶制作方面,早期起于著名的万氏家族琵琶制作师万子初。万子初于1958年进入上海民族乐器一厂,从事琵琶的制作改良与技艺的传授工作。他擅长制造各种弹拨鸣弦类乐器,尤其精于制作满足各种流派演奏家不同需求的独奏、合奏琵琶。他一心致力于研究琵琶制作工艺,所制作的万氏琵琶,在国内众多的琵琶教学、演出中享有较高的声誉。万氏琵琶造型线条流畅、音柱排列恰当、音梁位置适当,琴体表面光滑,能够在各种气候条件下保持良好的音响效果。万子初所在的琵琶制作团队制作的"敦煌牌"红木琵琶于1979年被评为全国轻工业优质产品,1984年获国家银质奖章,1989年获得首届全国乐器博览会优秀产品特等奖等。除万氏之外,上海民族乐器一厂还有高氏父子——高双庆和高占春。他们曾于20世纪60年代对琵琶制作进行了改良,他们在琵琶复手下的面板内尝试设置了一对倒八字的音条。这一重大发明使琵琶的声学品质达到了一个较高的高度。上海民族乐器一厂还拥有韩富生、张西宝、沈焕春以及陆敏全、周肇麟、钟明敏和李东浩等琵

琵琶制作大师。在琵琶琴弦的改良方面，1973年前后，上海民族乐器一厂设计了尼龙钢绳琵琶弦，尼龙钢绳是将若干根细钢丝拧成一根钢绳作为弦芯，外面衬蚕丝，再缠上压扁的银丝、铜丝或铝丝，并用压扁的尼龙丝包缠在最外边。这种尼龙钢绳琴弦在音量音色上均有改善，经过不断改良完善的"敦煌牌"尼龙钢弦成为现今琵琶演奏者的首选。同时，由于地区气候差异，上海及上海以南地方的琵琶被带到北方使用时，易发生开裂。为了解决这一问题，上海民族乐器一厂的琵琶制作团队经过多年研制，开发出防裂条装置，并于2006年获得国家专利保护，大大减少了琵琶因外界气候环境的变化而开裂的概率。

自2006年开始，上海民族乐器一厂开始致力于为乐器制作技艺项目申报非物质文化遗产准备材料。2008年底，"民族乐器制作技艺"成功列入上海市闵行区的非物质文化遗产保护名录。2009年，"民族乐器制作技艺"列入上海市第二批非物质文化遗产保护名录。2011年，国务院公布了第三批国家级非物质文化遗产保护名录，"民族乐器制作技艺（上海民族乐器制作技艺）"项目成功入选。此时的上海民族乐器一厂，已经形成了较为完善的非物质文化遗产传承保护体系，从国家级到市级到区级各文化传承人的努力，对于乐器制作人员的队伍的充实和壮大起到了重要作用。新时代的上海民族乐器一厂，对内注重传承保护，采取了企业办学、技能培训、收徒授艺、制作比赛、制度激励、文化教育等措施；对外注重进行静态展览、动态展览，采取了举办各式各样的音乐会演出、学术论坛，以及开拓教育传承阵地、赞助文化活动等手段。在市场化传承的前提下，有效利用经济运作，使得中国的传统器乐文化得到越来越多国内外人士的关注与喜爱，同时在一定程度上也大大加快了上海民族器乐文化发展的脚步。

伴随着市场经济的发展，上海民族乐器一厂开始在乐器的生

产之外，致力于民乐的传播工作。该厂于2005年筹建了民族室内乐团"敦煌新语组合"，开始委约创作和演出工作，在宣传本厂自身产品的同时，为民乐的发展注入了新的力量。2012年该乐团改名为上海馨忆民族室内乐团，团员全部来自上海音乐学院，是上海地区唯一的职业民族室内乐团。曾与上海音乐厅联合制作"玲珑国乐"音乐会等，在业界颇受好评。

上海民族乐器一厂在复古乐器制造与探索等方面亦有着良好的传统，在多方调研的基础上，其组织专家团队进行深入研究，为古乐复原贡献了突出力量。其所在地建有乐器博物馆，陈列古今乐器供市民参观。同时，还积极配合上海闵行区政府，为闵行区博物馆"中国民族乐器文化"展厅的建设贡献了大量的乐器实物。尤其是"乐器制作技艺"板块，通过展示中国当代乐器制作技艺水平和优秀技师，呈现了中国乐器文化传承与创新的精髓。

为了进一步推动企业实现高质量发展，上海民族乐器一厂经公司制改革变更为上海民族乐器一厂有限公司。在见证新中国成立后上海民乐发展历程的同时，其将继续在基层耕耘，为上海民乐事业保驾护航。

附　录
上海民乐团体与演奏家：
薪火相递　乐脉不息

整理上海民乐70年的发展，我们可以看清各类乐器与乐曲从诞生到传播的脉络，还可以窥探出其产生影响的历史背景与原因。时光荏苒，你方唱罢我登场，在上海这座中西合璧、多方集聚的国际大都市里，来来往往的音乐家实在太多，一时间很难将其悉数厘清。尽管现已是信息化高度发达的社会，但难免有些许资料存在遗失、错误或是缺乏更新的情况。这次辑录的演奏家名单资料，或是来源于相关官方网站，或是由其本人提供。录入的均是以上海为主要艺术活动地域的演奏家。整理这份名单，旨在为上海的民族器乐发展历史留下一份演奏家资料，未能周全之处，还望海涵。来日可期，希望这份资料以后能够慢慢得到完善。

上海民乐团体名录

1. 上海市徐汇区青少年活动中心学生民乐团

上海市徐汇区青少年活动中心学生民乐团成立于2010年，由徐汇区教育局直接领导，徐汇区青少年活动中心管理，是一支由区民乐艺术特长中小学生组成的学生艺术团体，现有在编团员75

人。乐团成立至今积极参加全国、上海市组织的各项音乐节、器乐比赛以及交流展演活动,曾获上海市首届学生音乐节小型多样乐队比赛一等奖,第四、第五、第六届全国中小学生艺术展演上海赛区一等奖,连续多次参加长三角地区民族乐团展演,荣获"优秀演奏奖"等,受到社会各界的高度好评。

2. 上海市虹口区学生民乐团

上海市虹口区学生民乐团是以弘扬民族文化、提高学生民乐素养为宗旨,丰富学生课外文化生活为目的,同时也为学生提供民乐实践的重要平台。民乐团自2014年成立以来代表虹口区参加各类演出及比赛活动并屡获佳绩,曾获全国第五、第六届中小学生艺术展演上海市活动民乐专场一等奖;上海市青少年特色乐队展演乐队专场区级组二等奖;"上海之春"国际音乐节青少年音乐精品专场评选银奖。民乐团曾参加"艺苑花红星星烁"民乐贺绿汀专场音乐会、虹口区青少年舞台艺术精品专场演出、自闭症儿童学校捐建夏季音乐分享会、虹口区"迎国庆"江南丝竹专场汇报演出、"我和我的祖国"——2019上海学生民乐联盟系列音乐会暨虹口区学生民乐专场音乐会等大型演出,有效提升了乐团的知名度,也为学生的锻炼和成长搭建了很好的实践平台。

3. 上海市黄浦区青少年艺术活动中心民乐团

上海市黄浦区青少年艺术活动中心民乐团是市级学生艺术团之一。在上海音乐学院、上海民族乐团以及区青少年活动中心的专业艺术教师的指导下,20余年来为学生创建学习优秀中华民族音乐文化、搭建艺术梦想的舞台。民乐团在历届全国中小学生艺术展演中多次荣获市级艺术团队一等奖,曾获"上海之春"国际音乐节展演一等奖,多次在贺绿汀音乐厅、上海音乐学院歌剧院、东方绿洲剧场等举办专场音乐会,并在澳大利亚悉尼歌剧院、瑞士巴塞尔、英国爱丁堡国际艺术节举行专场展演活动。

4. 上海市学生艺术团民乐二团(杨浦区少年宫民乐团)

上海市学生艺术团民乐二团在上海市教委、上海市科技艺术教育中心、杨浦区教育局的领导下,在上海音乐学院、上海民族乐团专家教授的指导下,已走过了30年历程。民乐团以"艺术领先、全面发展"为目标,开展形式多样的民乐教育教学活动,通过团队艺术实践,培养学生自主、自立、自信、自律的品质,为"树一流团风、创一流水准、建一流团队"奠定基础。多年来,民乐团在市级以上比赛中多次获得最高奖项,2007年至2019年连续荣获教育部主办的第二、第三、第四、第五、第六届全国中小学生艺术展演活动器乐一等奖。曾参加国庆50周年、55周年、60周年、70周年和建党80周年、90周年等重大演出活动,并受到党和政府领导的接见,这些都鼓舞着全团师生不断努力、再创辉煌。

5. 上海市学生艺术团闵行区青少年活动中心学生民族管弦乐团

上海市学生艺术团闵行区青少年活动中心学生民族管弦乐团作为闵行区唯一一支市级学生艺术团,自成立以来,常年坚持社会公益性演出,以传播和弘扬中国民族音乐、培养全面发展的艺术后备人才为办团宗旨,在创立区域艺术品牌的同时注重涵育学生的人文素养,培养学生的健全人格。乐团多次在国家级、市级比赛中荣获佳绩。2015年被评为上海市学生艺术团,多次获得全国中小学生艺术展演上海市活动民乐(合奏)专场市级学生艺术团一等奖、"上海之春"国际音乐节青少年音乐精品(器乐)专场评选金奖、"长三角"民族乐团展演活动优秀演奏奖等,并于2017年初、2019年初成功举办"春申华韵 国乐少年"专场音乐会,以高水准、高质量的演奏,引起社会各界的强烈反响和广泛关注。

6. 上海市学生艺术团民乐一团

上海市学生艺术团民乐一团成立于1991年,由指挥家、教育

家夏飞云教授任艺术总监,曹慧萍任常任指挥。民乐团秉承"艺术育人、乐享音乐"的教育宗旨,在历任艺术指导的精心培育下,多次在"上海之春"国际音乐节、全国中小学艺术展演、"长三角"民族乐团展演中荣获佳绩。民乐团多次成功举办专场音乐会并录制专辑,被评为"上海市优秀非职业文艺团队""百支优秀市民乐队"。民乐团交流访问的足迹遍及世界各地,均获高度赞誉。

7. 上海市陆行中学南校民族乐团

上海市陆行中学南校坚持民乐特色教育23年,现为全国中小学中华优秀传统文化艺术传承学校、上海市艺术教育特色学校、上海非遗在社区示范点、上海江南丝竹保护传承基地。上海市陆行中学南校民族乐团创建于1998年,现有团员100人,为上海学生民乐联盟单位、上海音乐家协会民族管弦乐专业委员A级团体单位、浦东新区学生艺术团分团,曾获全国第二届中小学生艺术展演上海市活动民乐专场比赛一等奖,并连续参加了第一至第十六届"长三角"民族乐团展演,也曾先后出访新加坡、马来西亚、美国进行交流演出。

8. 上海市黄浦区青少年科技活动中心民乐团

上海市黄浦区青少年科技活动中心民乐团成立于2005年,经过十多年的努力,已打造出一个完整的现代民乐教育体系,制定了"业余爱好、专业教育"的教学目标,创建了一支高水准的民乐队伍。民乐团在精准继承传统文化的基础上进行了大胆改革,逐渐形成了自己特有的风格,探索出一条全新的民乐交响化道路。曾代表上海市获2009年全国第三届中小学生艺术展演器乐专场比赛金奖、2013年全国第四届中小学生艺术展演器乐专场比赛金奖。民乐团选拔优秀学员组成"慧玩"民乐组合,2016年包揽"华乐联盟"——第二届华乐室内乐比赛所设所有奖项:非职业组一等奖、新作品奖、表演奖和优秀教师指导奖;获2018"敦煌杯"中国

民族室内乐 & 乐团演奏比赛评委会所设唯一最高奖项:"非职业中小学组组委会特别奖",引起业界轰动。

9. 东华大学学生民乐团

东华大学学生民乐团成立于 2004 年,为上海市学生民乐联盟单位,是一支充满激情、活力和朝气的年轻团队。民乐团隶属于东华大学校艺术团,下设民乐队、古筝队、打击乐队。民乐团现拥有成员 30 余人,由来自东华大学 12 个学院的本科生、硕士生组成,集合了东华大学一批具有突出民乐特长的学生。乐团成员们怀揣着对民乐的挚爱,以音乐为桥,眺览千年山河底蕴,展现出礼仪之邦的风采和泱泱华夏的气魄。东华大学学生民乐团秉承传统,立足今日,引领未来,撒播正能量,传递中国好声音,为传承弘扬中国民族音乐,为祖国民族文化自信自强贡献了力量。

10. 复旦大学民乐团

复旦大学民乐团成立于 1997 年,是复旦大学艺术教育中心领导下的一个知名的学校艺术团体。乐团编制健全、专业完整,现有本科生、硕士生、博士生团员 60 余人。声部包括:扬琴、古筝、柳琴、琵琶、中阮、大阮、二胡、中胡、高胡、曲笛、梆笛、笙、唢呐、大提琴、低音提琴、打击乐等。复旦大学民乐团现任指挥为民乐指挥陈晓栋老师;指导老师为复旦大学艺术教育中心陈曦瑶老师。在专家老师们的指导下,民乐团多次于国内外参加演出、比赛,获得了不错的成绩,也受到了校内外领导专家的肯定。民乐团竭力传承经典民族音乐文化,在此基础上,也在向西方古典音乐、流行音乐方向研究拓展。民乐团近年来不断尝试一些新民乐的作品,并且融入电声乐器、爵士鼓等新元素。同时,民乐团与校弦乐团也合作举办了一场音乐会,音乐会上中西方乐器同台演出中外经典乐曲,在中西方音乐的交融上做出了有意义的探索。1999 年至今,民乐团每年参加复旦大学校庆庆典演出,举办专场音乐会。2007 年

2月,民乐团赴新西兰交流演出,获得了当地艺术家的热切肯定。2008年10月,民乐团赴日本早稻田大学交流演出。2009年7月,民乐团赴澳大利亚参加悉尼国际音乐节,登上悉尼歌剧院演出,获得"艺术贡献奖"。2010年7月,民乐团参加2010年上海世博会"年轻的世博之世界名校大联欢"活动演出。2011年5月,民乐团与马来西亚吾夏丝竹乐团联手举办"双城回响——中马华乐交流音乐会"。2011年12月,民乐团参加第七届"长三角"民族乐团展演。2012年2月,民乐团以民乐合奏《月儿高》荣获"第三届全国大学生艺术展演"器乐组全国一等奖。2012年6月,在上海音乐学院贺绿汀音乐厅举办了"弦歌卿云"复旦大学民乐团专场音乐会。

11. 上海交通大学笛箫协会

本着以丰富校园文化艺术生活,增加校园人文气息,弘扬我国优秀传统文化的宗旨,上海交通大学笛箫协会于2005年3月在闵行校区正式成立,是上海交通大学正式注册的学生社团。协会旨在团结笛箫爱好者,通过共同学习、互相交流,掌握笛箫等乐器演奏基本技巧,并安排组织校内演出以及校际交流,以达到促进校园文化发展的目的。

12. 上海学生民族乐团

上海学生民族乐团是由上海市教委体卫艺科处和上海民族乐团于2015年共同发起成立,由全市高校、中学、各少年宫等单位共同组成。乐团队员经严格考核后择优录取,旨在全面提升上海学生民乐艺术水准,力争建设中华民族传统文化的上海名片。上海学生民族乐团与上海学生民乐联盟成立于2015年7月。截至2019年,上海学生民族乐团已发展出157人的庞大乐队编制,并建立了32家市级联盟单位。依托乐团与联盟搭建的广阔平台,已有4500余名学生在民族音乐的舞台上绽放艺术才华,2万余名学

生受到民族音乐的启蒙与熏陶。上海学生民族乐团自成立以来，首创了学生乐团的季演出形式，乐团多次参与上海市学生夏季音乐节、上海学生新春音乐会等上海市学生重大演出项目。乐团每年还会举办出访交流项目等。

13. 上海飞云民族乐团

上海飞云民族乐团是一支酝酿多年、厚积薄发的公益性大型民族乐团，也是中国当前唯——支由著名指挥家夏飞云教授筹建并亲自执棒，由一批国内外著名演奏家、教育家自发组成的民族乐团。上海飞云民族乐团由夏飞云教授任艺术总监兼首席指挥，汇集了翁镇发、徐超铭、屠伟刚、罗守诚等著名演奏家。团员来自各专业音乐团体、音乐院校退休专家及部分在职中青年才俊，由民乐专业工作者和民乐高水平爱好者共同组建而成。上海飞云民族乐团积极投身慈善、教育和公益活动，促进和推广民乐的建设和普及，以业余的建制、专业的水准，打造一支在上海乃至全国具有较高影响力的民族乐团。

14. 上海馨忆民族室内乐团

上海馨忆民族室内乐团由上海民族乐器一厂于 2005 年 9 月组建，是上海唯一的职业民族室内乐团，乐团成员全部毕业于上海音乐学院，有着扎实的专业技巧以及丰富的表演经历。乐团 2011 年赴乌兹别克斯坦参加"东方之韵"国际音乐节并获得金奖。2009 年参加 CCTV 民族器乐电视大赛获传统组合类优秀奖。乐团积极打造各类音乐会品牌，曲目丰富、形式多样，曾与上海音乐厅联合举办"玲珑国乐"主题音乐会，并创作举办"海派的味道""敦煌国乐"等系列音乐会，在新年上演国乐贺春等系列音乐会。乐团 2007 年赴德国参加"中国国庆日"演出；2008 年奥运会期间在京举办为期一个月的展示演出；2010 年上海世博会期间举办为期 6 个月的展示演出。乐团多次出访国外开展活动：2010 年日本巡回演

出、2011及2012法国里昂领事节、2012年布拉格之春音乐节、2012年泰国孔子学院交流演出、2013年西班牙马德里文化中心揭牌仪式、2013韩国戏剧节、2014韩国旅游节、2014年加拿大中乐节、2014年美国华人春晚、2014中国塞舌尔友好建邦演出、2018俄罗斯及拉脱维亚"欢乐春节",并多次参加在新加坡、德国法兰克福、印度尼西亚举行的华乐展演。乐团以根植于传统文化的创新理念传承古老的敦煌文明,以多彩的语汇展示当代民乐的新精神。

15. 上海音乐学院唐俊乔竹笛乐团

上海音乐学院唐俊乔竹笛乐团成立于2013年初,成员来自上海音乐学院附中、本科、研究生等各个阶段的竹笛优秀在读学生,其中有多名成员是中国各大民乐专业赛事的金奖、三连冠、四连冠获得者。现有团员30名。乐团以"创一流学术氛围,打造前沿学术平台,推出顶尖笛乐新人,用音乐服务社会"为宗旨。乐团成立后,先后受邀以各种形式参演音乐会演出、文化交流和群众文化活动,艺术实践活跃,深受各界好评。尤其在2013年乐团受邀上海夏季音乐节推出的"老码头之夜——竹笛乐团建团首场音乐会"、2014年7月"上音唐俊乔竹笛乐团"新加坡和马来西亚国际巡演,以及2015年4月中华艺术宫唐俊乔教授&上音唐俊乔竹笛乐团专场讲座音乐会的社会公演,受到社会各界好评,影响深远。

上海演奏家名录

1. 弹拨乐

(琵琶)

孙裕德,江南丝竹名家,尤以洞箫、琵琶的造诣最深。他7岁进入私塾,后就读于私立务实中学及工部局育才公学。1917年进入永盛泰报关行。新中国成立后从事专业音乐工作。在报关行时期,孙裕德在城隍庙九曲桥畔被一位卖箫老人吹奏的箫声所吸引,

就买下箫、笛各一支,并得到一张民间小调的工尺谱,从此与音乐结下了不解之缘。他从邻居及理发师处学到了关于琵琶及笙演奏的启蒙指法,学得《快六板》《老六板》《阳八板》《悦乐》等曲。

1920年经同学介绍,孙裕德参加了国乐研究社,开始向金忠信学习洞箫,向许仙学习琵琶,学得了《老三六》《四合如意》等八首江南丝竹乐曲。后经李振家介绍,师从汪昱庭学习大套琵琶曲。20世纪30年代时,他的琵琶及洞箫演技已享有盛名。后因孙裕德(洞箫)与李廷松(琵琶)、李振家(二胡)、俞樾亭(扬琴)组合的演奏风格文静优雅,他们四人被誉为丝竹界"四骑士"。

1925年后"四骑士"以"霄霓乐团"(1935年改名为"霄霓国乐学会")之名活跃于乐坛,常演奏丝竹乐曲和南北琵琶十三大套曲中改编的合奏曲。各国驻沪领事馆、苏联驻华大使馆纷纷邀请他们去演奏,使他们备受中外听众的赞誉。1938年秋,孙裕德与卫仲乐、许光毅等一起参加了中国文化剧团,随同抗日演讲团去美国演出,他们的足迹遍及洛杉矶、旧金山、芝加哥、纽约和华盛顿等30多个城市,被美国报纸誉称为近代中国的音乐使者。其间,孙裕德还录制了洞箫名曲唱片《箫声红树里》《妆台秋思》。1939年5月,孙裕德受邀担任"上海友声旅行团"国乐组的辅导工作。1941年,国乐组取名"国乐研究会",后改为"上海国乐研究会",孙裕德被推选为会长,并在上海兰心大戏院举行首次国乐演奏会。

1947年,孙裕德率领上海国乐研究会部分成员再度访美,演出60场。1951年上海团体国乐联谊会成立,孙裕德为副主任委员。上海民族乐团成立后,孙裕德任第一副团长。

孙裕德有"箫王"的誉称,他用九孔箫与吴景略、张子谦合奏的《普庵咒》《梅花三弄》《潇湘水云》等琴曲,配合默契,扣人心弦。他对洞箫的演奏,要求高雅朴实,最忌花俗虚浮的吹法,既保留了传统的优良部分,又不断改进创新,逐步形成自己的风格。孙裕德的

大套琵琶曲文中有刚、武中有柔,尤擅长弹奏《浔阳夜月》《塞上曲》《青莲乐府》等文曲。

孙裕德运用传统手法整理、创作、改编了数十首琵琶曲子,如《老六板变奏曲》《凤阳花鼓》等独奏曲。他出版了中国第一本《洞箫吹奏法》,编写了《琵琶演奏法》,并为后人留下了丰富的音像资料。孙裕德曾在上海音乐学院兼课,并悉心指导上门求教者,培养出了许多优秀的琵琶演奏者。[1]

李廷松,少年时期便喜爱民乐,最初跟随施颂伯学艺,后拜入琵琶名家汪昱庭门下。琵琶界公认李廷松为"汪派"的代表人物之一。1924年,他参加了"上海友声旅行团",1925年又邀集一些志同道合者发起和组织了"霄霓国乐学会"并任会长。十余年中,他整理乐谱、改革并试制乐器、带领排练、组织音乐会,为继承发扬民族音乐做了大量工作。1937年抗日战争期间,他离开上海,辗转云南、四川参加义演活动,受到各地人们的欢迎。新中国成立后,李廷松于1952年举家迁居北京,被中央音乐研究所聘为特约演奏员,并先后于中央音乐学院、天津音乐学院、沈阳音乐学院等校任教。他曾参加中国音乐家协会组织的"中国民间、古典音乐巡回演出团",到全国各大城市进行表演。

李廷松的琵琶演奏以武曲见长,风格古朴深厚,刚劲挺拔。李廷松强调音乐的对比和变化,注重音乐中强、弱、快、慢的细腻处理。在文武曲方面,讲求文武曲风和技法的渗透、融合,使得其文武曲演奏刚柔并济、相得益彰。自20世纪50年代起,他与曹安和共同整理了他演奏的《霸王卸甲》《十面埋伏》《夕阳箫鼓》《青莲乐府》等传统古曲,并先后由人民音乐出版社出版。中国唱片社还将

[1] 田沛泽、孙文妍.民间音乐家小传·孙裕德[M]//《中国民族民间器乐曲集成》全国编辑委员会.中国民族民间器乐曲集成:上海卷.北京:人民音乐出版社,1993:1597-1599.

他演奏的一部分琵琶乐曲录制成唱片。

在教学上,李廷松强调因材施教,讲求实效,有针对性地提高学生的理解能力和艺术鉴赏水平。他热情善教、细心揣摩学生动态,能够很快抓住每个人的特点,再安排不同的曲目,有针对性地传授。提倡先学的同学帮助后学的同学,学得快的同学帮助学得慢的同学,既调动了学生们学习的积极性,又增进了同学间的感情,同时也加快了学习进度,取得良好的效果。李廷松还会教学生们如何识工尺谱,扩大学生们的知识面。

李廷松在琵琶演奏、教学之余,还写作了一些琵琶及民乐的研究性文章,如文章《传统琵琶的音律和音阶》,以琵琶为代表,讨论了民族音乐音律与音阶等相关问题,发表于《音乐论丛》1964 年 9 月第五辑。

卫仲乐,当代著名民族乐器演奏家、教育家。他出生于上海一个姓殷的码头工人家。因家境贫困,他在出生后不久就被卖给了一个卫姓寡妇,故改姓名为卫秉涛,后改名卫仲乐。儿时的卫仲乐十分喜爱民族音乐,自学了笛、箫、二胡等乐器。1926 年卫仲乐参加了"乐林丝竹会"和"邮务工会国乐组",并经常去城隍庙的湖心亭、得意楼等处观摩、参加、学习江南丝竹的演奏。1928 年,卫仲乐加入了由郑觐文等人创立的"大同乐会",并先后向郑觐文、柳尧章、汪昱庭等名师学习古琴、瑟、琵琶、小提琴等乐器,同时他仍坚持自学笛、箫、二胡、京胡、三弦、月琴等。

1932 年至 1934 年,卫仲乐先后在上海女子美术专科学校和上海美术专科学校兼课。其后,又到交大、复旦、同济等学府辅导学生业余国乐社团,为普及民族音乐做了许多有益的工作。1933 年,卫仲乐应邀参加大光明电影院的落成庆典,因演奏了琵琶曲《十面埋伏》而初露头角。从此,卫仲乐的琵琶技艺声名远扬。同年,卫仲乐又在世界社举行了中国近现代音乐史上第一场个人民

族乐器独奏音乐会。1935年,郑觐文去世,卫仲乐接替乐务主任的职务。1936年至1937年,卫仲乐应聘在南京中央广播电台音乐部任演奏员,定时演奏传统乐曲。1938年秋,他与孙裕德、许光毅等人参加了中国文化剧团,并赴美国演出,为中国难民和孤儿募集资金和药品。剧团在美国演出了7个月,足迹遍及洛杉矶、旧金山、芝加哥、纽约、华盛顿等30多个城市。美国媒体将他与号称世界小提琴之王的克莱斯勒相提并论,认为他是"音乐明星",是"世界上最优秀的琵琶演奏家"。

1940年,卫仲乐回到了正处于日本侵略者统治下的上海。经他的挚友沈知白介绍,卫仲乐到沪江大学音乐系任教,并在嵩山路大同乐会旧址门口挂出了"仲乐音乐馆"的牌子,提出了"提倡中国音乐,培植专门人才及介绍西洋音乐,使之融会贯通,以求改进并创造中国国乐"的办馆宗旨。乐馆教授的科目有古琴、琵琶、二胡、箫、笛、小提琴,沈知白则教授钢琴、理论、作曲。

1941年,卫仲乐与金祖礼、许光毅共同创办了"中国管弦乐队",卫仲乐任队长。乐队不仅排演《将军令》《月儿高》等传统曲目,还排演了聂耳的《金蛇狂舞》、沈知白的《洞仙舞》、阿甫夏洛穆夫的《游园》以及卫仲乐的《流水操》等新作品,成了当时影响最大的国乐团体。1949年夏,卫仲乐被聘为上海音乐学院授,并于1951年被选为上海国乐团体联谊会主任委员。1954年,卫仲乐随中国文化代表团前往印度、缅甸、印度尼西亚访问演出。1955年,卫仲乐和沈知白受贺绿汀委托,筹建上海音乐学院民族音乐系。1956年,上海音乐学院民乐系成立,卫仲乐任副系主任,后接替沈知白成为系主任,在任职期间为我国的音乐教育事业做出了很大贡献。

卫仲乐的演奏奔放洒脱,而又注重内在感情的抒发。他很讲究艺术表演上的辩证法,对轻与响、快与慢、动与静、整与散都有独

到的见解。他认为演奏琵琶曲要"武曲文弹、文曲武弹",刚柔相济,相得益彰。他主张演奏艺术应"基于法而又不拘于法,无法则乱,拘法则死"。所以,他既谦虚好学,能者为师,而又独辟蹊径,自成一家。①

林石城,出生在一个乡村医生的家庭,其父辈们热爱丝竹活动,使林石城自幼受到熏陶。从13岁起,他便随父亲学习二胡、三弦、琵琶、扬琴、笙、笛、箫等多种民族乐器。他19岁从上海中国医学院毕业后,在家乡行医。同时,林石城继续研习民族乐器,尤其醉心于琵琶演奏。20岁时,他拜入浦东派名家沈浩初门下,深得浦东派琵琶的艺术精髓,继承了我国南方琵琶四大流派之一——浦东派的演奏风格和技艺。

1956年,林石城赴中央音乐学院担任琵琶教师。他的演奏强调对作品的深刻理解,在音质与音色的对比变化,力度、幅度以及速度的控制转换,虚音、实音的交替配合等方面处理得十分细腻。他总结改进了许多浦东派传统文武套曲,如《思春》《夕阳箫鼓》《海青拿天鹅》《霸王卸甲》《十面埋伏》等,使曲中指法更加完善。他将"吟"的运用分成大、小、快、慢几种,通过这些技法调整,琵琶音乐有了极其特殊而感人的艺术效果。他还创造了许多新的指法,如"抚"、"滚、伏"四条弦、"人工泛音"等,丰富了琵琶演奏技巧和乐曲的表现力。

林石城改编、移植与创作了许多乐曲,如以江南丝竹为基础的《三六》《行街四合》等;根据古筝曲移植的《出水莲》《陈杏元和番》等;根据古曲整理的《苏武牧羊》《青莲乐府》《汉宫秋月》等;还有对民间曲调的移植改编,如《龙船》《山丹丹开花红艳艳》等;并创作有

① 金建民.民间音乐家小传·卫仲乐[M]//《中国民族民间器乐曲集成》全国编辑委员会.中国民族民间器乐曲集成:上海卷.北京:人民音乐出版社,1993:1601-1604.

《青春之舞》《歌唱大丰收》《豪情奔放》等乐曲。

　　林石城对江南丝竹有着深厚的感情。20世纪50年代,他在中央音乐学院开设了江南丝竹合奏课,整理了"八大曲"的各种乐器分谱。他还比较系统地总结研究探索琵琶艺术理论,并取得了卓越成果。继20世纪50年代由音乐出版社出版《琵琶演奏法》后,又由人民音乐出版社出版了《养正轩琵琶谱》《鞠士林琵琶谱》等浦东派琵琶曲谱,使该流派得以流传与发扬。他编著出版的著作还有:《工尺谱常识》(音乐出版社)、《琵琶练习曲选》《琵琶三十课》(人民音乐出版社)等专著;撰写论文有:《一份珍贵的琵琶古谱——〈高和江东〉》《浦东派琵琶初探》《谈谈琵琶演奏时的音质、音色和音量》《谈琵琶曲〈霸王卸甲〉的演奏》《琵琶左手基本指法"吟"》《从刘天华录制的唱片演奏中试谈〈飞花点翠〉的曲题意义》《试谈阿炳三首琵琶曲的演奏艺术》等。

　　樊伯炎,擅琵琶、古琴、京剧、昆曲。1956年起任教于上海市戏曲学校、上海音乐学院。晚年为上海文史馆馆员。樊伯炎的祖父与父亲均是瀛洲派琵琶的重要传承人,从幼年开始,樊伯炎就师从父亲樊少云,学习瀛洲派琵琶的演奏技法,悉心钻研瀛洲古调的曲目。后樊伯炎拜朱英为师,学习平湖派琵琶《李氏谱》。樊伯炎也被誉为平湖派琵琶的代表性传承人。1984年,他和陈恭则、殷荣珠整理、出版了《瀛洲古调选曲》,为瀛洲古调的传世起到了极大的推介作用。

　　叶绪然,琵琶演奏家,上海音乐学院教授。1953年师从林石城学习琵琶,1956年考入上海音乐学院。师从卫仲乐、孙裕德、程午嘉、杨少彝、樊少云等。1960年提前毕业并留校任教。1958年首次运用和弦多声部手法,将管弦乐曲《森吉德玛》改编成琵琶独奏曲。1960年创作琵琶独奏曲《赶花会》,几十年来多次在海内外出版乐谱和录制唱片、音带,成为现代琵琶曲的代表性作品之一。

改编琵琶曲有《晚会》《蝶恋花》《井冈山上太阳红》等。1982年首演叶栋解译的《敦煌乐谱曲》并录制音带。出版有《学好琵琶》《琵琶考级指导》《琵琶考级曲集》等,发表《卫仲乐的琵琶表演艺术》等论文。

周丽娟,琵琶演奏家,上海音乐学院教授,上海市非物质文化遗产项目"浦东派琵琶演奏技艺"代表性传承人,中国琵琶研究会长江流域联席会副主席,上海琵琶学会理事,上海市非物质文化遗产保护工作专家委员会委员。周丽娟自幼喜爱音乐,9岁起开始学习琵琶,师从林石城教授。1977年她以优异成绩考入上海音乐学院,先后跟随卫仲乐、叶绪然、孙裕德教授学习,其间曾在1980年"上海之春"首届全国琵琶比赛中荣获第二名,1981年毕业后留校任教至今。在2002年5月北京举行的琵琶泰斗林石城教授从艺六十六年音乐会及2006年11月第八届中国上海国际艺术节"纪念林石城浦东派琵琶音乐会"等重大演出活动中均曾担任独奏。先后于2004年上海人民广播电台经典音乐广播实况录制并播出了"周丽娟师生琵琶音乐会"专场节目,2010年11月在贺绿汀音乐厅举行"周丽娟师生琵琶音乐会"并由上海电视台艺术人文频道录制。先后赴日本、美国、加拿大、新加坡等国家和我国香港、台湾等地区演出。录制有《乌江恨》《丝弦女》等专辑唱片,出版《少儿琵琶集体课教程》《琵琶技能技巧训练》等。

李景侠,琵琶演奏家、教育家,中国第一位琵琶演奏艺术与教学法硕士学位获得者,上海音乐学院教授,中国音乐家协会会员,上海市文化人才认证中心特聘专家,上海音乐家协会理事,琵琶专业委员会理事,曾任上海音乐学院民族音乐系主任。李景侠于1977年考入中央音乐学院,1980年转入中国音乐学院,先后师从陈泽民、王范地。1982年任教于中国音乐学院。1984年考取中国音乐学院研究生,师从王范地、沈洽。1986年于中国音乐学院任

讲师。1989年,李景侠自费赴欧洲留学,先后在奥地利和德国研修音乐学、音乐教育和日耳曼语言文学。1998年10月回国任教于上海音乐学院。她曾向杨秀明、庄步联、程午嘉、樊伯炎、陈恭则、林石城、刘德海等名家请教。在继承传统的基础上,逐渐形成了自己的艺术风格。李景侠先后在德国、奥地利、日本、新加坡、法国、荷兰等国以及我国香港、台湾等地区举办音乐会,并先后担任如中国琵琶大赛、新加坡全国华乐比赛等国内外重要民乐比赛评委。出版多部音像制品,并发表《琵琶专业教学的主体工程设计》《琵琶演奏的基本技术动作》等多篇研究论文。

王臻,中国音乐家协会全国琵琶学会理事,中国民族管弦乐学会常务理事,上海音乐家协会琵琶学会理事,上海音乐学院附中琵琶专业讲师,国家级琵琶艺术考官、评委,中国非物质文化遗产"崇明派·瀛洲古调"上海市传人。自幼师从其母、上海音乐学院著名琵琶教育家殷荣珠教授学习琵琶演奏艺术,在上海音乐学院附中及上海音乐学院学习期间,又随国内各位名家深造。其演奏风格全面、博采众长、刚柔并兼,细腻而不失张力,刚毅而不失柔美,尤以演绎各派传统乐曲见长。王臻先后荣获唐氏奖教金、上海音乐学院附中校长奖、上海音乐学院贺绿汀基金奖一等奖及"上海之春"银奖,多次获得全国琵琶大赛优秀指导教师奖。

张铁,琵琶演奏家,上海音乐学院琵琶副教授,上海音乐学院附中琵琶教师、民乐科主任。1974年起在中央音乐学院附中学习,1979年起在中央音乐学院进行本科学习,1983年进入总政歌舞团工作,1987年至今任上音附中琵琶教师。曾出版琵琶独奏CD曲目《琵琶篇》《琵琶一枝花》《大浪淘沙》《相思风雨中》等,出版琵琶重奏曲《夏天的雷雨》《雪雁南飞》等。

周韬,上海民族乐团琵琶声部首席,国家一级演奏员,上海琵琶协会副会长,中国琵琶学会副会长。12岁开始跟孙裕德先生学

习琵琶。1978年考入上海民族乐团,先后得到多位琵琶大师的悉心指点。在全国和国际性的音乐比赛中多次获大奖,在国内外一系列演出中担任琵琶独奏、领奏和协奏等。录制了许多琵琶独奏专辑和大量影视音像作品。40多年的精磨细砺,其琵琶艺术日臻成熟,个人风格凸显。足迹遍及世界几十个国家和地区,并随乐团受邀为国内外各类重大活动以及众多来访的外国元首和政府首脑演出,获得众多的好评与赞誉。周韬的演奏音色有珠玉之美,技巧全面娴熟,气质沉淀秀丽,尤其在古典曲目的演绎上武套讲气势、文曲重韵味,具有独到的火候。

舒银,青年琵琶演奏家,上海音乐学院琵琶教师。6岁开始先后随徐栖鹏、陈大方老师学习琵琶。1996年考入中央音乐学院附中,2002年考入中央音乐学院民乐系。2006年保送攻读上海音乐学院研究生,在上海音乐学院学习期间师从著名琵琶演奏家章红艳教授。曾获中国音乐"金钟奖"琵琶大赛铜奖等国际国内奖项。曾与国内外多个乐团、指挥家合作,受邀出访瑞士、意大利等多个国家。

汤晓风,中国当代琵琶演奏家,上海音乐学院民乐系副教授,中国音乐家协会琵琶专业委员会理事,上海音乐家协会琵琶专业委员会副主任,上海市五四青年奖章获得者。6岁开始学习琵琶,先后就读于上海音乐学院附小、附中,本科学习期间师从殷荣珠、张铁、王臻、李景侠等教授。2009年考入中央音乐学院,师从张强。曾荣获2011年中国音乐"金钟奖"琵琶比赛银奖第一名;2012年首届辽源全国琵琶大赛金奖等诸多奖项。曾出访亚洲、非洲、美洲、欧洲、大洋洲的几十个国家和地区。2004年至2009年与日本雅乐名家东仪秀树先生共组Togi+Bao乐队,风靡全日本,发行《春色彩华》等多张专辑。《音乐周报》评价:"他成功把外在技巧内化为精神能量,演奏风格内敛,毫不浮夸,举重若轻,已达随心所欲

之境。"

俞冰,上海民族乐团琵琶演奏家,上海国际艺术节委约艺术家,月之源乐团创始人、艺术总监。毕业于上海音乐学院。1998年进入上海民族乐团,演奏功底扎实,情感丰富,个人风格极富感染力。先后获得过"上海之春"国际音乐节最高奖优秀表演奖、"天华杯"全国青年琵琶比赛二等奖、日本2005年度金唱片奖等。近年来勇于尝试跨界合作,推广琵琶技艺以及中国传统文化艺术,先后与上海交响乐团、上海歌剧院、汪明荃、叶小刚、扎西拉姆·多多等合作,曾受邀参演各类国际知名音乐节、国家级重要演出等,足迹遍布世界各地。2017年凭音乐剧场《霸王》获第十九届中国上海国际艺术节"扶持青年艺术家计划"委约作品,并先后获邀前往美国纽约和我国香港地区演出。

徐榕野,青年琵琶演奏家,上海大学音乐学院琵琶专业讲师,校级民乐团艺术指导,上海音乐家琵琶协会会员。本科师从上海音乐学院张铁教授、周丽娟教授;研究生师从中国音乐学院王范地教授。在学习琵琶期间曾受到上海音乐学院琵琶教育家、演奏家李景侠教授的悉心指导。在上海大学音乐学院期间,多次参加上海青年民族管弦乐团、上海民族乐团排练及演出活动,并受邀参加中央电视台等的演出活动;举办多场个人独奏及师生音乐会;曾多次代表国家和上海大学出访爱尔兰、法国、德国、意大利、奥地利、英国、美国、泰国等国家演出交流;参与多门核心通识课教材编写及授课任务,《民族器乐概论》及其课程获评上海大学优秀精品课程;2017年获得日本大阪国际艺术节专业成人组琵琶演奏金奖;多次指导学生获得国内外独奏和重奏的金奖;近些年潜心研究琵琶教育及演奏的理论知识。

施文卿,青年琵琶演奏家,上海馨忆民族室内乐团成员。1994年考入上海音乐学院附小,2003年以优异的专业成绩保送上海音

乐学院大学部，师从张铁老师。在大学期间，师从吴强教授学习二专中阮。曾获"中国青少年第一届民族乐器独奏比赛"少年组三等奖、中国文化艺术政府奖"文华艺术院校奖"——第二届民族乐器演奏比赛小型民族乐器组合金奖。受邀加入上海音乐学院"金昱组合"，荣获 CCTV 首届民族器乐电视大赛传统组合类金奖。与世界著名作曲家、指挥家谭盾保持长期合作，作为《敦煌·慈悲颂》的敦煌反弹琵琶世界首演者，还参与了谭盾为《王者荣耀》创作的五虎上将交响曲中《马超·琵琶神》的五弦琵琶录制。同时与韩红、彩虹合唱团等合作，录制了大量的影视、游戏配乐。

刘芳，青年琵琶演奏家，2012 年毕业于上海音乐学院音乐学专业琵琶演奏方向，硕士。1987 年出生于山东青岛，师从周丽娟教授，曾荣获第二届香港国际器乐大赛琵琶专业组金奖、第四届"文华艺术院校奖"传统组合类银奖、上海音乐学院优秀毕业生。长期担任朱家角水乐堂琵琶独奏。现任上海戏剧学院舞蹈音乐教研室民乐伴奏。

（古筝）

王巽之，14 岁进入两浙鹾务小学读书，17 岁毕业后进甲种工业学校读书。1921 年开始向杭州丝竹乐能手蒋荫椿学习古筝，是蒋荫椿一生中唯一的古筝学生，深得其真传。王巽之的古筝独奏和江南丝竹、弦索十三套等合奏都相当出色。1925 年，王巽之活跃于上海国乐界。1937 年，王巽之赴重庆等地就职，在重庆等地积极从事业余音乐活动。1942 年至 1943 年间，他多次去重庆嘉陵宾馆参加国宾的招待演出。1945 年回上海后，王巽之又与程午嘉、郑石生、吴成梁等人以银行职员为主体组建了"华光国乐会"，展开经常性的练乐及演出活动，并去佛音电台广播演奏《满庭芳》《小霓裳》《高山流水》《鹧鸪飞》等曲。

1956年上海音乐学院民族音乐系成立后,王巽之即被聘为专职教师,负责古筝专业教学工作。他与学生们协作,开始了浙江筝派曲谱和演奏技法较系统的整理、充实与发展工作。整理、编订曲谱包括《月儿高》《将军令》《海青拿天鹅》《霸王卸甲》等。1958年,在王巽之的构想及指导下,S形21弦筝在上海民族乐器一厂试制成功,扩大了古筝的音量、音域,丰富了古筝的音色变化。

何宝泉,筝演奏家、教育家、筝器改革家。上海音乐学院教授,曾任东方古筝研究会会长、上海音乐家协会理事。何宝泉9岁时随王殿玉学习二胡、古筝、竹笛,13岁以后专攻古筝,师承张为昭、曹东扶、罗九香、赵玉斋、札木苏、王省吾、王巽之等中国各大筝派名家。先后就读于中央音乐学院、天津音乐学院。1961年毕业后于天津音乐学院任教,后调入上海音乐学院,担任古筝专业教师。多次出访新加坡、马来西亚、日本等国家举办音乐会、学术讲座及担任比赛评委。设计研制了蝶式筝,并获中国文化科技成果二等奖。出版有《中国古筝基础教程》《中国古筝教程》《潮州筝曲集》等书谱10余册。发表有《制定古筝专业教学大纲的几点思考》《筝的演奏力学》等10余篇文章。

孙文妍,中国音乐家协会古筝专业委员会理事、中国民族管弦学会古筝专业委员会理事、东方古筝学会理事、上海国乐研究会负责人、浙江筝派代表人物。1955年考入中央音乐学院华东分院附属中等音乐学校古筝专业,1959年保送进上海音乐学院古筝专业,1965年毕业留校担任古筝专业教师。1986年起配合叶栋教授开展对唐代筝曲曲谱《仁智要录》的解译工作,先后共试奏了60余首唐代筝曲。孙文妍与吴之珉、郭敏清等人组合的"丝弦五重奏",在国内外演出近百场,这一演奏形式至今被保留在上海音乐学院的重奏课程中。曾先后赴日本、新加坡、马来西亚等国家和我国香港地区举行音乐会,并多次受邀赴我国香港、台湾等地区和新加

坡、马来西亚等国家进行古筝教学与学术讲座。出版有《少年儿童古筝教程》《幼儿古筝教程》《中国古筝教程》《中国古筝基础教程》等。发表有《介绍浙江筝艺流派奠基人王巽之先生——兼论浙江筝艺技法的形成与发展》《为丝竹事业鞠躬尽瘁——民族音乐家孙裕德》等文章。

项斯华，筝演奏家。早年专修钢琴，后师承浙江筝派名家王巽之，又随曹正、郭鹰等人学习其他流派筝乐。毕业后先后在北京电影乐团、上海乐团任古筝独奏演员，并任教于中央音乐学院、中国音乐学院。1981年后移居香港。著有《中国筝乐的源流及风格》《项斯华演奏中国筝谱》《项斯华每日必弹古筝指序练习曲》。

郭雪君，12岁起随郭鹰学习古筝，后师承王巽之，其间得到曹正、萧韵阁、林毛根、许守诚等古筝名家的指教。1965年于上海音乐学院毕业后进入上海民族乐团任古筝独奏员，后进入上海音乐学院任古筝教师。录制有《杨柳春风》《寒鸦戏水》《霸王卸甲》等曲目。出版有《古筝考级曲集》《古筝考级练习曲》。

王昌元，筝演奏家、作曲家。9岁起学习古筝，师从其父王巽之及潮州派筝家郭鹰。1969年毕业于上海音乐学院，先后担任上海歌剧院、上海乐团、中国艺术团、上海民族乐团等音乐团体的古筝演奏员。1984年赴美国肯特州立大学研究世界音乐并教授古筝。任"纽约海外中乐团"和"王昌元筝艺术中心"总监。作有《战台风》《洞庭新歌》等筝曲。

王蔚，古筝演奏家，教育家，上海音乐学院教授，中国音乐家协会员及古筝学会副会长、中国民族管弦乐学会理事及古筝专业委员会副会长、上海音乐家协会理事及古筝专业委员会会长，上海民族乐器一厂顾问、上海戏剧学院客座教授。自幼随父王刚强教授学习古筝，1978年进入上海音乐学院附中，1984年升入本科，师从何宝泉、孙文妍。1988年毕业于上海音乐学院并留校任教。曾先

后得到郭鹰、潘妙兴、赵登山、韩庭贵、曹桂芬、任清志、赵曼琴等名家的指点。先后与上海民族乐团、上海交响乐团、马可波罗交响乐团等国内外著名乐团合作演出并录制了大量筝乐作品。在亚洲、欧洲、美洲的多个国家及我国港澳台地区举行音乐会及讲座。担任中国音乐"金钟奖"、文化部"文华艺术院校奖"、央视"CCTV民族器乐大赛"等重大民乐比赛评委。出版有《蕉窗夜雨》《王蔚的古筝艺术》《孔雀东南飞》《丝弦女》等十多张个人专辑。创作独奏曲《畲山茶歌》等；主编《中国古筝考级曲集》《中国古筝考级曲集——演奏级》《中国筝曲》等并录制相配套的DVD；发表过多篇筝乐研究论文。曾获"上海之春"国际音乐节优秀表演奖、上海音乐学院"优秀青年教师奖"、文化部"园丁奖"等众多表演与教学奖项。

祁瑶，筝演奏家、作曲家、上海音乐学院教授、上海音乐家协会理事、华人女作曲家协会会员、中国民族管弦乐协会会员。1995年毕业于上海音乐学院筝专业，2009年获得作曲专业硕士学位。在全国重要音乐赛事中多次获大奖，如ART杯中国乐器国际比赛筝专业组第二名、"东方杯"全国青少年古筝演奏比赛青年专业组第二名等奖项，两度获得"刘天华奖"中国民乐室内乐作品比赛第二名，并在"金钟奖"——筝创作作品比赛、全国音乐作品比赛中得到优秀作品奖。曾先后赴德国、美国、法国、意大利、英国、日本、比利时、奥地利等国家参加众多重要音乐演出。多次与上海民族乐团、上海交响乐团、香港中乐团、法国德彪西弦乐四重奏组等国内外乐团合作。创作有《花篮谣》《江南春画》等筝独奏曲，以及钢琴曲《渔歌》、室内乐《对话集》系列、筝协奏曲《荼弥》等不同类型、体裁的音乐作品。其作品曾在国内外多次公演，并被上海音像出版社等录制为音像制品公开出版。撰写的论文与参编的教材有《建国以来筝音乐创作发展之研究》《古筝24首练习曲》等。

罗小慈，筝演奏家、国家一级演员、上海民族乐团团长、上海音

乐家协会副主席。7岁时在父亲的指导下习筝。13岁考入上海音乐学院附中,6年后升入上海音乐学院民族音乐系,先后师从郭雪君、何宝泉、孙文妍。曾获1989年"ART杯中国乐器国际比赛"古筝青年专业组二等奖、1995年"东方杯全国古筝演奏比赛"青年组三等奖。1997年从学校毕业进入上海民族乐团,先后到日本、意大利、乌克兰、德国、俄罗斯、法国、奥地利、罗马尼亚等国家及我国香港、澳门特别行政区演出,曾在巴黎香榭丽舍大剧院、汉堡国会中心等著名场馆演奏。

罗晶,上海音乐学院教授。师从何宝泉、孙文妍伉俪。毕业后进入上海民族乐团担任古筝独奏演员。现任香港中乐团筝首席,并任教于香港中文大学音乐系、香港浸会大学、香港教育学院及香港演艺学院。2003年成立"罗晶古筝艺术团"。自幼扎实的基础使罗晶积累了深厚的功底,深得浙江筝派精髓的同时也全面精熟于各大传统筝派。罗晶的演奏特质文秀而不纤弱,妍丽而不娇艳,淡雅而不单薄,空灵而不虚幻;显现出恬静闲适、清新雅健的艺术风格。

罗晶于1989年获ART杯中国乐器国际比赛少年专业组第一名。1993年起连续四届参加"上海之春"国际音乐节展演,并获音乐表演奖。1995年获文化部主办的东方杯全国古筝比赛青年组二等奖。1999年赴美国卡内基音乐厅举办独奏音乐会。2001年春在上海大剧院举办"筝鸣"古筝独奏音乐会,2007年及2012年在香港举办"罗晶的筝情世界""罗晶与香港中乐团"独奏音乐会。罗晶曾先后出访欧洲、亚洲、大洋洲、北美洲的二十几个国家和地区。1992年推出首张个人专辑《罗晶古筝演奏专辑》,其中首录的《茉莉芬芳》和《姊妹歌》深受好评。同年应邀以古筝重新演绎《临安遗恨》和《梁祝》,并由上海交响乐团协奏录成唱片。2001年首演古筝与乐队合奏《山水》。2006年在香港古筝节中首演古筝、竹

笛双协奏曲《牡丹亭》。2010年首演古筝协奏曲《西施》。

潘文,上海音乐学院附中古筝教师,副教授,现任上海音乐家协会古筝专业委员会副会长。

宋小璐,上海师范大学音乐学院副教授、硕士生导师,上海音乐家协会理事,上海音乐家协会古筝专业委员会副会长兼秘书长,中国音乐家协会古筝学会理事,中国民族管弦乐学会古筝学会理事。宋小璐自幼学习钢琴,在天津音乐学院附中就读期间师从王小月教授习筝,后考入上海音乐学院民乐系,师从何宝泉、孙文妍教授学习古筝;师从何占豪教授学习作曲;师从夏飞云教授学习指挥。习筝多年来曾受到曹正、林毛根、邱大成、曹桂芬等名家的指点。作为演奏家先后出访过美国、日本、法国等国家;参加国内各类大型演出;担任各类民乐赛事评委。先后出版有《古筝使用手册》《中国古筝考级曲集》《古筝怀旧金曲99首》《古筝流行金曲99首》《红歌汇:古筝演奏经典歌曲90首》《宋小璐·月光下的凤尾竹——古筝演奏专辑》《宋小璐·弯弯的月亮——古筝演奏专辑》等。

邱玥,上海大学音乐学院古筝专业副教授,文学硕士。中国音乐家协会古筝考级高级评委。第二、第三届"朱雀杯"古筝大赛园丁奖。2005年"鲍德温—金钟"杯陕西省第五届器乐比赛园丁奖;多次参加重要的大型演出,如"一带一路"高峰论坛大型民族音乐会、2017年第四届中俄交通大学校长论坛音乐会、2013年陕西秦筝学会成立30周年庆典音乐会专场演出等。

邓翊群,青年古筝演奏家,上海音乐学院古筝专业教师,北京中华传统乐会会员,第十一届中国音乐"金钟奖"得主。曾受邀赴德国、新加坡、土耳其、美国等地交流演出,并多次成功举办邓翊群个人古筝专场音乐会,获得一致好评。积极开展筝乐的创作与改编,作品有古筝协奏曲《定风波》、三重奏《智取威虎山》、筝与南箫《游子思归》。参与录制了《王建民古筝作品集》《"孔子颂"全国作

曲比赛民族室内乐优秀作品选》等 CD、DVD。

赵墨佳，青年古筝演奏家，中国音乐家协会古筝学会会员，上海馨忆民族室内乐团成员，上海音乐学院硕士。师承著名古筝演奏家、教育家、博士生导师王蔚教授。本科毕业于上海音乐学院，2015 年保送硕士研究生。曾荣获第十一届中国音乐"金钟奖"古筝比赛最高奖；香港第四届国际古筝比赛青年专业组金奖第一名；国际第四届中国器乐赛专业青年组特金奖等。作为独奏演奏家，曾于上海音乐厅、东方艺术中心及全国多地成功举办个人专场音乐会。曾与张国勇、张艺、张亮、林大叶、吴强、郭文景、陈致逸等指挥家、作曲家有过合作。合作乐团有上海爱乐乐团、上海音乐学院交响乐团、上海音乐学院民族管弦乐队、青岛交响乐团、深圳交响乐团等。作为一名职业室内乐团演奏员，共同参与制作、演出了"玲珑国乐""敦煌国乐""海派的味道""廿四节气"沪上知名音乐会品牌。曾受邀参加比利时布鲁塞尔中国文化中心揭牌仪式演出；受德国法兰克福孔子学院、德国汉堡孔子学院之邀举办民乐讲座。她的演出足迹遍布德国、美国、日本、韩国、新加坡、俄罗斯、比利时、埃及、拉脱维亚等多个国家。创作、改编作品有筝独奏《藓》、筝与钢琴《鱼戏》、筝与琵琶《春江图》、筝重奏《浏阳河》等。个人专辑《筝品》已在各大音乐网络平台上线。

陆莎莎，上海民族乐团古筝演奏家，上海音乐学院古筝硕士、作曲学士。17 岁始，连续荣获第五、第六、第七、第八届中国音乐"金钟奖"古筝比赛优秀奖及"金钟之星"观众最受欢迎演奏奖；文化部"文华艺术院校"古筝优秀演奏奖；"上海之春"国际音乐节古筝比赛、敦煌杯国际古筝比赛银奖；"翰雅杯"古筝传统流派、民间风格作品最佳演奏奖等。陆莎莎演奏的《晓雾》，其细腻、柔美、独到的演奏风格得到曲作者王中山老师的好评。多次担任古筝协奏曲《梁祝》的独奏，著名音乐家何占豪先生评价她：技巧全面，音质

优美，情感充沛，是一位很有潜力的青年古筝演奏家。进入上海民族乐团后，多次担任大型音乐会的古筝独奏，并随团赴欧洲多国及全国各地巡演。

伍洋，上海戏剧学院古筝专业教师。自幼习筝，启蒙于龚书老师。1995年，她考入沈阳音乐学院附属艺术学校，1999年以优异成绩考入沈阳音乐学院民乐系。同年，出席全国古筝研讨会，并作为代表在大会上演奏新作品。在沈阳音乐学院学习期间师从著名古筝教育家杨娜妮教授，并得到著名古筝演奏家王中山先生的悉心教导。伍洋在校期间各方面成绩优异，多次获得学校颁发的特等奖学金和"学习标兵"等荣誉称号。2003年，她以各科成绩均为全系第一的优异成绩毕业于沈阳音乐学院，并于同年考入中央音乐学院攻读古筝专业硕士研究生，师从著名古筝演奏家、教育家李萌教授，并随著名古琴演奏家李祥霆教授研习古琴演奏技艺。2006年硕士研究生毕业。2000年获湖南省首届"洞庭杯"民族器乐系列大赛银奖。2004年代表中央音乐学院参加东方青少年艺术明星大赛，连获北京赛区金奖及全国总赛区古筝专业组金奖。2005年获中国文化艺术政府奖"文华艺术院奖"——第二届民族乐器演奏比赛青年组古筝演奏铜奖。2006年由环球音像出版发行伍洋古筝音乐会现场实况DVD《筝韵心声：伍洋古筝独奏音乐会》。

鲁茜，毕业于上海戏剧学院舞蹈学院古筝演奏专业。现任上海戏剧学院舞蹈音乐教研室民乐伴奏、民乐队负责人，上海音乐家协会古筝专业委员会会员。鲁茜的专业学习已有20余年，师从上海音乐学院著名古筝演奏家、教育家王蔚教授。2004年考入上海音乐学院附属安师实验中学，师从青年古筝演奏家杜昀潞老师。2007年考入上海戏剧学院舞蹈学院，先后师从青年古筝演奏家伍洋老师、倪蕾老师。2009—2010学年荣获上海戏剧学院专业奖学

金三等奖。2011年参加由文化部民族民间文艺发展中心、中国民族管弦乐学会等联合主办的"中国古筝艺术周",荣获专业成人组优秀演奏奖。

(古琴)

张子谦,古琴演奏家,中国近现代著名琴人,曾任今虞琴社社长。张子谦幼年时曾跟随其私塾老师、广陵派琴家孙绍陶学琴,并深得其琴艺精髓,加之自身的兴趣与努力,于10多岁时已能演奏多首名曲。1930年后,张子谦到上海谋生,与查阜西、彭祉卿结识,几人经常以琴相聚,交流琴学、琴艺,当时被人们称为"浦东三杰",张子谦因其善弹《龙翔操》,有"张龙翔"之称。此外,《梅花三弄》《平沙落雁》等琴曲也为张子谦所擅长。1936年,张子谦和查阜西、彭祉卿共同创办今虞琴社,是今虞琴社的主要发起人之一。1936年底,因为今虞琴社社员在上海者较多,每月往返苏、沪两地进行琴集不便,故成立沪社。1937年张子谦编辑出版了今虞琴社的内部刊物《今虞琴刊》。1938年后今虞琴社因战火而停滞的活动重新恢复,由张子谦和吴景略共同主持。张子谦曾在琴社活动期间与社友们共同合作,创作、改编了如《春光好》《梨园秋思》《精忠词》等琴歌,并打谱了《渔歌》等琴曲。自1938年起,张子谦开始了他的《操缦琐记》写作,记录了近30年时间中的上海以及全国琴坛状况,为后人研究20世纪中叶前后的琴乐、琴史提供了重要的历史资料。

1955年张子谦调任上海民族乐团古琴演奏员,经常作演出及录音。他与孙裕德合作的琴箫合奏堪称珠联璧合。1959年起,他兼任上海音乐学院附中古琴教师,从教30余年。1961年,张子谦和查阜西、沈草农合著的《古琴初阶》由音乐出版社出版。1988年被天津音乐学院聘为名誉教授,为古琴音乐的理论研究、打谱和教

学做出贡献。

姚丙炎，古琴演奏家。姚丙炎曾自学二胡、三弦。1944年向浙派著名古琴家徐元白学琴。移居上海后，姚丙炎广泛试奏古谱，喻之为到各种古曲的意境中去"旅游"，并从中选择打谱曲目。他生前打谱曲目有《幽兰》《广陵散》《孤馆遇神》《屈原问渡》等。经他译奏的《酒狂》获得人们广泛赞扬，同时轰动了琴界乃至音乐界。姚丙炎的打谱曲分布于十几种谱本中，其中以明代的《神奇秘谱》和《西麓堂琴统》等为主，打谱曲目共40余首，成绩斐然。1959年于北京举办《胡笳十八拍》音乐会。1962年第三届"上海之春"民乐专场音乐会，弹奏自己整理的《楚歌》和《华胥引》。1986年上海音乐学院举办了"姚丙炎琴学成就"活动，纪念其逝世三周年。2005年、2007年香港恕之斋文化有限公司分别出版姚丙炎亲笔抄录的《唐代陈拙论古琴指法》及《琴曲钩沉》上卷，后者收录了姚氏的打谱作品10首，包括《屈原问渡》《酒狂》《小胡笳》《乌夜啼》《秋宵步月》《华胥引》《古风操》《楚歌》等，并附姚丙炎自弹该十曲的历史性录音，其录音今见《中国音乐大全·古琴卷·卷五》。

林友仁，著名琴家、理论家。林友仁于1956年开始习琴，启蒙于金陵派琴家夏一峰，师承广陵派刘少椿，在国乐大师卫仲乐指导下，于1963年毕业于上海音乐学院古琴专业。其间，他还曾先后受学于梅庵派琴家刘景韶、川派琴家顾梅羹、沈草农等先生。数十年来，他一直任职于上海音乐学院音乐研究所，在中国古代音乐史、古琴的研究与教学等方面都颇有心得，对中国音乐文化的内涵与特征等方面见地尤为深入。出版专辑《中有真味》《广陵琴韵》等。《二十世纪古琴文论目录》（与林晨合编）、《琴乐考古构想》等学术成果均为琴学研究的重要文献。

龚一，古琴演奏家，国家一级演奏员，国家级非物质文化遗产项目古琴艺术代表性传承人。曾任上海民族乐团团长、上海今虞

琴社社长,现任中国琴会荣誉会长。龚一于1954年开始学琴,15岁登台演奏古琴,获古琴名家查阜西先生好评,被誉为"小古琴家"。1957年考入上海音乐学院附中,1966年毕业于上海音乐学院民乐系古琴专业。曾随张正吟、张子谦、顾梅羹、刘景韶等12位琴家学琴,广泛学习了广陵、金陵、泛川、诸城、梅庵等多个琴派的风格,艺贯五个琴派熔各家于一炉,自成一家。1966年毕业后,他在上海电影乐团、上海乐团任古琴独奏演员。1978年调到上海民族乐团,后升任该团团长。除古琴演奏外,他还致力于打谱和新曲创作。其打谱作品包括:《大胡笳》《古怨》《幽兰》《酒狂》等20余首琴曲。他创作的新曲有《梅园吟》《春风》等。录有《平沙落雁》《山水情》等CD唱片、音带10余盘及《琴学入门》教学录像带;发表《琴乐散论》《对准时代之需要——我对发展古琴音乐的认识》等琴学论文数十篇。龚一曾多次举行古琴独奏音乐会,两度进入维也纳金色大厅演奏古琴,用他收藏的宋、元古琴,努力介绍中国古代优秀的音乐文化,是我国为数不多的享誉海内外的职业古琴家。

戴晓莲,古琴音乐家,上海音乐学院教授。文化部中国昆剧古琴研究会古琴专业委员会副主任、中国民族管弦乐协会古琴专业委员会副会长、上海市人类口头传承非物质文化古琴艺术传承人。其少年时期随广陵派古琴泰斗张子谦先生学琴,后得到吴景略、姚丙炎、吴文光等教导,又随龚一、林友仁等琴家学习多年,1985年毕业于上海音乐学院。戴晓莲至今已在国内外举办个人古琴独奏音乐会20多场,并多次与国内外著名音乐家、作曲家和知名的乐团(海德堡交响乐团、巴黎Aleph室内乐团等)合作。首演了古琴现代室内乐作品近10部(《马勒与古琴》《国风》《路尘》等)。她还成功策划、主办了第一届全国专业音乐院校教学以及古琴与其他乐器组合研讨会、"纪念古琴大师张子谦先生诞辰一百一十周年"研讨会,以及"渔樵问答"音乐会、古琴名家音乐会、"丝竹更相

和"——古琴重奏原创委约作品及音乐会等。编辑出版了《张子谦操缦艺术》音像专辑。戴晓莲多年来还撰写、发表了多篇学术论文。参与出版专辑《广陵琴韵》《古琴艺术》《涟漪——独奏专辑》《和畅——重奏专辑》、教学DVD《学好古琴》《经典名曲》、现代流行音乐《琴歌——醉花阴》《思君集——邓丽君音乐》等10余种。编写了国内首部《古琴重奏曲集》专业教材。

戴微,上海音乐学院教授,中国音乐史学会理事,中国昆剧古琴研究会理事,国际传统音乐学会(ICTM)终身会员,上海音乐家协会会员,上海市电影家协会会员,今虞琴社社员。1983年考入上海音乐学院附中民乐科,先后师从龚一、张子谦学习古琴。1986年起师从沙汉昆,兼学作曲。1989年保送上海音乐学院民乐系,同时考取音乐学系,先后师从洛秦、陈应时、陈聆群学习中国音乐史,师从林友仁、吴兆基学习古琴。1995年推免为硕士研究生。1997年考取博士研究生,师从陈应时。2000年起于上海音乐学院任教,2003年被聘为音乐学系讲师。2006年任中国音乐史教研室主任。2010年兼任民乐系古琴专业教师。曾获多个优秀论文奖及指导教师奖。著有《中国音乐简史》("两汉三国的音乐"部分)、《中国音乐文化简史》等,发表论文《传人·传谱·传派——广陵琴派的历史沿革和艺术风格研究》《浙派古琴的兴起、发展与嬗变》等。出版音像制品《GENUINENESS中有真味》《中国第一·箫吟神品》《琴箫专辑——阳关三叠》等。

陆笑姿,古琴演奏家,上海音乐学院古琴教师,中国民族管弦乐学会古琴专业委员会(中国琴会)理事、上海古琴研究会常务理事。2002年随戴晓莲习琴,2008年考入上海音乐学院,2012年以古筝、古琴双学士学位毕业。2016年古琴艺术硕士研究生毕业。曾获第六届"亚洲明日之星音乐大赛"中国大陆赛区古筝专业组金奖、中国器乐专业F组银奖,"上海之春"国际音乐节——"敦煌杯"

全国古筝大赛专业青年组优秀演奏奖,第七届中国音乐金钟奖古筝比赛复赛入围奖。2010年5月受谭盾邀约,为其《武侠三部曲——英雄协奏曲》担纲古琴独奏,全球首演于波兰克拉科夫音乐节,随后巡演于多个国家。

(柳琴 扬琴 阮)

周惠,1941年毕业于新中国医学院。1952年10月进上海乐团民族乐队任扬琴演奏员。1978年后从事民间音乐整理研究工作。其父亲周俊卿是江南丝竹前辈,周惠从小受到丝竹音乐的熏陶。他7岁开始跟父亲学习二胡,10岁学习琵琶,并掌握了江南丝竹"八大曲"及其他传统曲目。

1936年,周惠参加了他父亲周俊卿创办的"声扬国乐社",1940年加入"上海友声旅行团"国乐组,1941年加入由孙裕德创办的"国乐研究会"。1947年1月,周惠参加"中国文化剧社"赴美国旧金山、洛杉矶、芝加哥等10余个城市巡回演出,介绍中国民族音乐。回国后协同孙裕德扩组"国乐研究会",改名为"上海国乐研究会"。1958年,周惠整理的《三六》《行街》两首扬琴曲被选入杨竞明所编的《扬琴曲选集》。20世纪60年代初,周惠先后在上海民族乐团学馆、上海戏曲学校、上海音乐学院附中担任扬琴教师,并培养了郭敏清、丁言仪、庞波儿等扬琴教学、演奏人才。1983年,周惠将《三六》《阳春白雪》改编成扬琴独奏曲。1987年,由周惠等人整理的《江南丝竹八大曲》(合奏总谱)经上海文艺出版社出版,书中详细记录了江南丝竹中竹笛、二胡、琵琶、扬琴等主要乐器的演奏谱,为演奏和研究江南丝竹"八大曲"提供了资料。

周惠对江南丝竹中扬琴的传统演奏技巧有较深的研究,他把单弹轮、八度衬音、长轮音等技巧有机地使用到乐曲中,更突出了扬琴在江南丝竹合奏中的声部特点,使音响更饱满。在继承传统

的基础上，周惠还大胆地吸收其他乐种的演奏技巧。他改变了传统丝竹扬琴只用软琴扦以及只使用手指用力的演奏方法，改用较硬的琴扦以及使用手腕和手指相结合用力的演奏方法，扩大了扬琴在音量、速度等方面变化的幅度，音色也更为丰满、厚实。

褚光荣，自幼双目失明，14岁时经其兄褚金奎指点学习小三弦。后褚光荣以算命为生，曾与民间艺人孙文明一起合奏丝竹乐曲，是20世纪50年代初民间艺人中的好手。他经常演奏的曲目有《三六》《行街四合》等，也弹奏当时社会上流行的一些歌曲。他创作的曲目有《浪街》《树下琴思》《诉心曲》等。褚光荣所用三弦的鼓头中衬了一块木板，码子也较普通码子小巧，长1.7厘米，高0.9厘米，弦间距0.7厘米。该三弦发音尖锐清脆，音量大，适合室外弹奏。

高华信，1971年在上海进行柳琴演奏与教学，1978年进入上海音乐学院成为该校第一任柳琴专业教师。创作有《火把节恋歌》《南海金波》等乐曲。曾在日本、法国、澳大利亚、瑞典、芬兰、挪威、丹麦等国家进行柳琴演出。1985年研制了六弦柳琴。1988年在台北音乐厅举办"高华信与台北柳琴乐团"音乐会。

李乙，三弦演奏家、教育家，上海音乐学院教授。曾任中国民族管弦乐学会三弦专业委员会名誉会长。1944年参加新四军，并任三弦演奏员，随军向晋、冀、鲁、豫等地的民间艺人学习说唱艺术与民间音乐。1958年起在上海音乐学院教授三弦，并开设三弦专业。1959年在第七届世界青年与学生和平友谊联欢节上独奏三弦，后又赴奥地利、匈牙利等多个国家演出，传播三弦艺术。李乙是当代三弦独奏艺术重要奠基者，其培养学生包括朱体惠、张念冰、诸新诚、谈龙建、徐凤霞等大量演奏家。编撰有《大三弦独奏曲集》《大三弦演奏法》《大三弦基础教程》《大三弦练习曲》《大三弦音阶练习》等多本教材。

张念冰，三弦演奏家、教育家。中国音乐家协会会员、中国民族管弦乐学会三弦专业委员会副会长、新加坡华乐团艺术咨询委员。1953年进入上海音乐学院附中学习三弦，曾任上海音乐学院教师。出版多张CD与青少年学习教材。

梅雷森，月琴、柳琴演奏家、教育家。出身于京剧艺术世家，有着很高的月琴演奏艺术造诣。上海音乐学院民乐系招收的第一批学生之一。毕业后留校任教，并开始参与上海音乐学院柳琴专业学科的筹建工作，招收岑莉、吴强两位学生。在柳琴曲目匮乏的当时，移植与改编了《草原抒怀》《铁人之歌》、莫扎特《A大调小提琴协奏曲》等作品，并指导了徐昌俊的柳琴名作《剑器》的首演。

顾锦梁，柳琴、中阮演奏家、教育家。自幼酷爱音乐，学习二胡、月琴等乐器。曾受教于上海京剧院韩高笙以及柳琴演奏家高华信。1973年考入上海音乐学院。曾与交响乐队合作《恩情唱不完》，首开柳琴与交响乐合作先河。1977年毕业后留校任教，先后培养了刘星、岑莉、唐一雯、王艳、祝杭红等人，曾出版"青少年学柳琴"丛书。现任中国民族管弦乐学会理事、柳琴专业委员会副会长。

诸新城，三弦、中阮演奏家、教育家。1956年考入上海音乐学院，先师从单弦盲艺人王秀卿，后师从李乙，毕业后留校任教。曾任中国民族管弦乐学会三弦专业委员会和中阮专业委员会常务理事。培养的学生有唐国妹、徐凤霞、夏青、刘波、徐宜平、沈贝怡、唐一雯等人。整理、改编、移植多部三弦乐曲，1995年编有《阮考级曲集：小阮、中阮、大阮》。

刘波，上海民族乐团阮声部首席，国家一级演奏员，上海音乐学院客座教授。现任中国阮专业委员会副会长。上海音乐学院阮专业招收的第一个的学生。曾荣获第十四、第十五、第十七届等"上海之春"国际音乐节表演奖，上海宝钢高雅艺术表演奖等奖项。

录制了《火把节之夜》《叮叮当》《刘波与交响乐》等独奏专辑以及《弹好中阮》教学 VCD 等。首演了《临安遗恨》《塞外音诗》《阿尼玛卿山》等中阮协奏曲和多首独奏曲。曾赴德国、法国、比利时、马来西亚等国家和我国台湾、香港等地区演出,尤其是 2001 年在维也纳金色大厅,一曲阮独奏《丝路驼铃》引起了全场轰动。刘波的乐感出众,演奏深沉、细腻、极具感染力,为阮乐器的普及和提高起到了示范作用。

吴强,柳琴、中阮演奏家,指挥家、教育家。现任上海音乐学院民族音乐系教授,博士研究生导师,院学术委员会委员,上海音乐学院高峰高原首席教授,重合奏教研室主任,上海音乐学院民族管弦乐团团长,中国民族管弦乐学会常务理事,全国柳琴专业委员会副会长。1978 年就读上海音乐学院附中柳琴专业,1983 年进入上海音乐学院进行本科学习,1987 年毕业留校,1999 年师从著名指挥家夏飞云教授攻读民乐指挥研究生,2002 年获文学硕士学位,成为我国第一位民乐指挥专业硕士学位获得者。曾先后获得上海市优秀教师、上海市三八红旗手、上海宝钢优秀教师奖、上海市艺术人才奖。在柳琴及中阮演奏领域,吴强教授在 16 岁时就荣获文化部举办的首届全国民族器乐比赛最高奖。她所演奏的大量柳琴、中阮作品是业界内的演奏教学范本,是全国民乐演奏领域公认的标杆性人物。作为上海音乐学院民族室内乐学科负责人,吴强教授以创新性的思维与能力将该学科建设成为国内顶尖的一流学科,"民族室内乐教学成果"获得了上海市级教学成果一等奖。作为中国第二代民乐指挥家,吴强的指挥风格以简洁、精致、潇洒著称,有着鲜明独特的个人风格,是学院派指挥家中的杰出代表。她多次执棒指挥中央民族乐团、上海音乐学院民族乐团、浙江音乐学院民族乐团、天津音乐学院民族乐团登上国家大剧院、上海大剧院、台北中山纪念馆、捷克布拉格斯梅塔娜音乐厅等重要演出场

所,献演多场国家级重大演出,获得非凡赞誉。

岑莉,柳琴、古筝演奏家。1978年进入上海音乐学院附小学习,师从顾锦梁。进入大学后跟随梅雷森学习,并受教于王惠然。1991年在曹鹏指挥下,曾与上海乐团合作举办了柳琴协奏曲音乐会。在校期间,还向郭雪君、何宝全、孙文妍学习古筝。1992年在上海商城举办民族器乐(柳琴、中阮、古筝)独奏音乐会,轰动一时。

刘星,作曲家、中阮演奏家。音乐制作人,半度音乐联合创始人兼艺术总监。作品涉及New Age、交响乐、协奏曲、民乐、中阮等。1987年,在中国首届艺术节上首演了他创作的中阮协奏曲《云南回忆》,以其独特的革命性创作手法成为中阮的一个标志性作品。20世纪90年代初,开中国New Age音乐先河,并成为领军人物。1993年他发行了专辑《一意孤行》,广受乐友好评,十几年来经久不衰。曾为电影《鬼子来了》《麦田》等作曲,并创作《第二中阮协奏曲》等。

洪圣茂,上海音乐学院附中教师。曾对扬琴的音位排列进行改良,废除变音槽,使全部音位都按大二度关系排列,便于转换任何调。与郭敏清一起为创建上海音乐学院扬琴专业教学体系和改革81型十二平均律扬琴作出了贡献。

郭敏清,扬琴演奏家、教育家,上海音乐学院副教授,1985年至1986年,先后在北京和上海成功地举行了专场教学音乐会。曾赴日本、比利时、新加坡等国家和我国台湾地区演出和讲学,1990年至1992年两次赴美国演出讲学,并在加州大学举办了个人扬琴独奏音乐会。改编扬琴独奏曲《节日的天山》被广泛应用于国内外音乐会和比赛曲目。与洪圣茂一起为创建上海音乐学院扬琴专业教学体系和改革81型十二平均律扬琴作出了贡献。曾两次获得上海音乐学院颁发的"教学优秀奖"和"艺术表演优秀奖"。

成海华,上海音乐学院民乐系副教授,毕业于上海音乐学院民

乐系,长期从事扬琴艺术的演奏与教学,主张吸取外来演奏技术以提高民族乐器的演奏手法,汲取民族民间音乐养料以提高民族乐器的表现力,强调基本功的技能训练,以突破当今扬琴演奏技术。在教学中,对"我教你学,师傅带徒弟"的传统教学模式进行大胆的改革创新,注入了"互动式"的全新教学理念,构建起互动的师生关系、教学关系,改变了单纯的"接受式的学、灌注式的教"的传统教学法,强调师生互动,发现学习、研究学习、互动学习,让学生的潜力得以充分发挥。曾获全国江南丝竹比赛一等奖、全国小型管弦乐作品演奏一等奖。出版有《中国扬琴考级曲集》《中国扬琴考级:音阶与练习曲(1—10级)》等书及配套VCD光盘;多次赴美国、日本等地演出。

应皓同,上海音乐学院附中教师。1989年考入上海音乐学院附中,师从洪圣茂教授。在校期间,参加了由洪圣茂组建的上音附中"丝弦五重奏组",并多次参加校内外各种演出活动,为以后的专业发展积累了大量经验。1995年考入上海音乐学院民乐系,师从郭敏清、成海华两位老师,在校期间多次获得专业优秀奖及奖学金。1999年以全系专业第一名的成绩毕业并留校担任上海音乐学院附中扬琴专业教师。任教期间,在原有教材基础上,重新编写了教学大纲,使学生基本功和演奏水平有了很大提高。在教学中不断提高自己的演奏水平,参加上海现代国乐团,任扬琴独奏。多次受邀赴德国、新加坡、马来西亚、澳大利亚、加拿大等国家和我国香港进行演出、交流和讲学。2000年获上海唐氏教育基金会奖教金二等奖。2003年随上海市青年联合会赴新加坡参加亚洲青年领袖研讨会的演出。2003年至2009年举办多场上海音乐学院附中扬琴师生音乐会。2004年因教学工作突出,获上海音乐学院附中校长奖。

牛矾琼,上海音乐学院扬琴教师。先后就读于上海音乐学院

附中、上海音乐学院、中央音乐学院,得到吕临、应皓同、成海华、黄河等老师指导。2012年获首届中国扬琴艺术节青年教师A组"金奖",所演奏的作品《梦》,获得"优秀作品演奏奖"。

张晓东,弹拨乐演奏家,上海大学音乐学院教师。毕业于上海音乐学院,师从赵维平教授,是上海音乐学院培养的第一位中阮艺术硕士,2018年获得中国古代音乐史方向博士学位。张晓东以理论与实践的双重考量活跃在世界音乐理论研究领域。主要从事汉唐音乐历史、弹拨类乐器研究,并关注民族音乐的传统与当代发展。曾获"龙音杯"中国民族乐器国际比赛青年专业组优秀表演奖。多次参加文化部、中央音乐学院、上海音乐学院、台北艺术大学、东盟音乐周组委会、国际传统音乐学会(ICTM)、欧洲中国音乐研究基金会(CHIME/磬)等主办的国际会议,并主持省部级科研项目研究。曾受邀在上海音乐厅、日本京都市立艺术大学开设讲座。学术论文与乐评被多家权威期刊刊登,并被收入相关论文集出版。

沈贝怡,上海馨忆民族室内乐团青年演奏家,集柳琴、中阮、三弦于一身,是当代中国民族乐器领域出色的弹拨乐演奏家之一。先后师从上海音乐学院顾锦梁、梅雷森和吴强教授。其演奏基本功扎实,音乐表达感情对比强烈,音色松弛自然,具有强烈的爆发力和感染力,对各种不同风格的作品有着卓越的驾驭能力。因其优异的演奏技术与丰富的表现能力,曾获中国民族乐器独奏及民族室内乐比赛等国内外重要赛事的多种奖项。其中包括:2005年中国文化艺术政府奖"文华艺术院校奖"——第二届民族器乐演奏比赛小型民族器乐组合金奖、2007年首届CCTV民族器乐大赛传统组合类金奖、2015年第十届中国音乐"金钟奖"弹拨类大赛优秀奖(中阮组第二名)等。作为青年弹拨乐独奏艺术家与民族室内乐演奏家,其多次受邀赴我国香港等地和法国、西班牙、捷克等国家

举办个人独奏与室内乐音乐会并与多个知名乐团合作等。

近年来，沈贝怡以活跃在世界音乐领域的优秀弹拨乐演奏家和室内乐演奏家身份，参与国内外各类知名音乐节与政府外事活动，出访了美洲、非洲、欧洲、亚洲的几十个国家和地区，为构架中西方音乐交流桥梁做出了重要的贡献。

唐一雯，中国当代优秀的柳琴、中阮演奏家，被业界誉为"中国柳琴公主"。上海首位柳琴专业文学硕士，全国柳琴大赛金奖获得者，曾获首届CCTV民族器乐电视大赛、"文华奖"等组合类金奖，当代民族器乐领域最具代表性的青年演奏家之一。现为上海民族乐团演奏家，上海师范大学音乐学院特聘专业导师。她极具天赋和乐感，对音乐有着与生俱来的领悟力，技术娴熟精湛且收放自如，音色细腻且极具灵气。师承著名柳琴演奏家顾锦梁、吴强教授。唐一雯始终致力于柳琴、阮专业的创新与发展，2010年首演作曲家胡银岳的柳琴与马林巴作品《俏》；同年演奏作曲家张昕的中阮与手鼓作品《〈卧土听风〉——为中阮和达甫而作》；2012年委约首演了张昕的柳阮重奏作品《思·云》，作品荣获第十届中国音乐金钟奖优秀作品；2013年委约首演了著名作曲家张朝创作的柳琴协奏曲《青铜乐舞》，该作品荣获文化部"文华奖"，唐一雯也因出色的演奏获得"上海之春"国际音乐节"新人奖"和新剧目展演"新人奖"；2014年委约首演了作曲家、指挥家王甫建创作的大型柳琴协奏曲《柳依》，该作品是柳琴发展历程中首部古典三乐章协奏曲，具有里程碑式的意义，并于2015年在上海交响乐团音乐厅成功举办了《柳依》个人专场音乐会；2017年委约首演了作曲家李玥锦的柳琴协奏曲《苏堤漫步》，并在陕西省文化厅第三届民族器乐作品比赛中荣获"民族管弦乐与协奏曲一等奖"；同年，委约首演了作曲家马懋玄的中阮协奏曲《扎西德勒》；2018年在民族交响史诗《英雄》中首演了作曲家李博禅的中阮协奏曲《仓颉》。近年来她作为

青年独奏家受邀演出于欧洲、美洲、亚洲、非洲的几十个国家和地区的重要音乐节,深受全球爱乐者的好评与喜爱。

张碧云,上海音乐学院民乐系柳琴、中阮青年教师。2002年考入上海音乐学院附中柳琴专业。2008年就读于上海音乐学院民乐系柳琴专业,2012年进入上海音乐学院研究生部中阮专业。师从著名指挥家,柳琴、中阮演奏家,音乐教育家吴强教授。曾获第十届中国音乐金钟奖全国民乐弹拨组金奖,第四届"文华奖"全国青少年民族乐器演奏比赛青年组弹拨乐器独奏类演奏奖(最高奖项)。作为"金豈组合"的成员之一参加了2007年CCTV民族器乐电视大赛并获得传统组合类金奖。2009年作为"金豈组合"成员在上海举办"璀璨之夜"专场音乐会。多次代表上海音乐学院出访德国、法国、捷克等地演出。

曹蕴,上海民族乐团扬琴声部首席,国家二级演奏员,亚洲扬琴协会理事,上海音乐家协会民族管弦乐学会专业委员会理事。2000年毕业于上海音乐学院,并荣获"上海市高校优秀毕业生"称号,曾先后师从郭敏清、洪圣茂、成海华、项祖华等名师。在多年合奏、重奏的舞台实践中,她积累了丰富的舞台经验,同时不断精炼演奏技能,扩大曲目积累,以自如的演奏技巧和意境深远的音乐感染力,演绎出诸多感人的富有张力的扬琴独奏作品。曾移植改编多部外国经典作品,部分作品现已出版并被选为专业教材曲目。2006年,参加由中国音乐家协会民族管弦乐委员会主办的首届海内外江南丝竹邀请赛并荣获一等奖。2008年3月,在上海东方艺术中心举办名为"扦舞·弦吟·心韵"的个人扬琴独奏专场音乐会。2013年参加由文化部主办的中国民族器乐民间乐种组合展演,获得最佳演奏奖。此外,她多次赴新加坡、奥地利、德国、法国、美国、日本、墨西哥、澳大利亚等国家演出,广受赞誉。

陶奕,青年扬琴演奏家。出生于上海音乐世家,5岁习琴,师

从张文禄老师。2007年以扬琴第一的成绩考入上海音乐学院,师从成海华副教授。毕业后入职上海民族乐器一厂旗下敦煌·上海馨忆民族室内乐团,担任扬琴的演奏、教学、研究、鉴定及发展工作。现为中国民族管弦乐协会扬琴专业委员会委员、上海市闵行区音乐家协会会员。曾荣获得第二届敦煌杯民族器乐大赛第二名、国际江南丝竹团体展演邀请赛金奖、"上海之春"江南丝竹邀请赛铜奖,在校期间曾多次获得奖学金。2011年在上海东方艺术中心举办"扬琴声飘处处闻"陶奕扬琴独奏音乐会,2018年在上海音乐厅举办"扬扬得奕"扬琴主题音乐会。2017年参与录制上海电视台艺术人文频道《纵横经典》之《敦煌国风》。曾协助成海华副教授一同改编《中国花鼓》。

桂好好,上海师范大学音乐学院器乐系扬琴专业教师,上海师范大学青年民族管弦乐团艺术指导,青年扬琴演奏家,晨光学者;上海音乐学院扬琴专业硕士,中国民族管弦乐协会扬琴专业委员会理事。曾获第七届上海高校青年教师教学技能大赛一等奖、第28届"上海之春"国际音乐节海内外江南丝竹邀请赛金奖、第九届中国音乐"金钟奖"优秀奖;荣获第四、第五届中国文化艺术政府奖"文华艺术院校奖"演奏奖(传统器乐合奏组与扬琴独奏组)。

2. 吹管乐

金祖礼,童年时起就爱好江南丝竹。1920年,在敬业中学求学期间就跟随叔父金寿泉学吹竹笛,并经常随叔父去豫园春风得意楼听老一辈合奏丝竹,耳濡目染,兴趣日浓。1922年进入裕丰纱厂。1924年参加"乐林国乐社",受到许仙的指导,习得江南丝竹八大曲:《三六》《慢三六》《中花六板》《慢六板》《行街》《云庆》《欢乐歌》《四合如意》。他曾到浦东塘桥、川沙长桥的农村丝竹班,向地方乐人学习,以提高自身技艺。1926年,他跟随张志翔先生学习琵琶、扬琴、二胡等乐器。1928年进英商惠罗公司。1935年

他又向金忠信学习洞箫、三弦、二胡,并向汪昱庭学习《将军令》《阳春古曲》《青莲乐府》《郁轮袍》《淮阴平楚》《灯月交辉》《寿亭侯跨海征东》《浔阳夜月》《普庵咒》《月儿高》《陈隋》《神传妙谛》等大套琵琶曲。1955年转入上海第一百货商店乐器部。1956年秋,金祖礼调上海音乐学院民乐系从事江南丝竹教学工作。1964年秋他调到北京,进入中国音乐学院民乐系执教江南丝竹。1965年底返回上海,继续在上海音乐学院任教,1968年4月退休。

金祖礼擅长琵琶套曲、古曲,精于江南丝竹音乐,对于江南丝竹合乐中的吹、弹、拉、打乐器件件皆精,尤擅竹笛、洞箫,功底深厚,音色优美。

长年合乐、演出,使金祖礼积累了丰富的演奏经验。他曾在1939年7月参加由上海邮务工会国乐组发起组织为劝募救济难民的一次电台国乐丝竹播音大会;1948年参加华明烟草公司大百万金空中书场举办的每天一小时,持续20天的民族音乐节目演奏;1951年与"云和国乐学会"一起在上海首次演出琵琶齐奏《阳春白雪》;1954年后,多次参加中国音乐家协会上海分会组织的丝竹演出活动;1979年10月,参加庆祝新中国成立30周年的江南丝竹演奏等。演奏作品除江南丝竹"八大曲"外,洞箫独奏曲《银箫引》、竹笛独奏曲《雨雪》《思凡》《朝元歌》《妆台秋思》、琵琶曲《浔阳夜月》《月儿高》《陈隋》等都是他经常演奏的拿手曲目。

金祖礼毕生致力于江南丝竹活动,曾任"云和国乐学会"顾问、主任委员,上海国乐团体联谊会常委委员,曾与许光毅合办"礼毅音乐研究室"并担任许多业余民乐团体顾问及指导,晚年时期还任"天山国乐会"顾问,中国管弦乐团副团长,上海江南丝竹学会名誉副会长。

在上海音乐学院和中国音乐学院工作期间,金祖礼曾精心整理江南丝竹"八大曲"曲谱,并编写说明,作为教材。其晚年仍致力

于江南丝竹的史料整理研究工作,撰写了《上海民间丝竹音乐史》《丝竹史话》等,为后人研究江南丝竹提供了珍贵的资料。

杜国琴,11岁起跟随其伯父学吹笛、箫等乐器。16岁已在当地各类节庆、庙会场合参加演奏活动。杜国琴会演奏笛、箫、笙等各类吹奏乐器,其中以竹笛最为擅长,从传统曲牌到江南丝竹"八大曲"均能熟练演奏。新中国成立前,他主要在沪西地区的丝竹乐活动中客串表演。20世纪50年代,他参加了西郊文化馆的民族乐队,学习了许多新的曲目。杜国琴积极参加民乐活动,在七宝、龙华、真如、松江、青浦、城隍庙、周家桥等地区均展开过丝竹乐活动。同时他也经常参加皮影戏演出,并在业余演出队下乡巡回演出中承担竹笛独奏,也为沪剧、音乐、舞蹈作伴奏,杜国琴的竹笛演奏清新流畅,独具风格,以《行街》为代表曲目,韵味独特,具有较强的地域气息。

陆春龄,著名竹笛演奏家和音乐教育家。7岁时受伯父影响学吹笛,拜民乐高手、皮匠孙根涛为师。1934年在上海西藏路南京路口的一家商业电台第一次演奏。1937年参加"紫韵国乐社"。1940年参与发起"中国国乐团"。

新中国成立后,陆春龄于1951年与许光毅、凌律、刘中一,在巨鹿路市文联的花棚内成立民乐筹备小组。1953年在招待苏联芭蕾舞团艺术家的文艺晚会上,任上海民族乐团业务负责人及竹笛独奏员的陆春龄演奏了《鹧鸪飞》和《小放牛》。1954年,进入中央音乐学院华东分院兼职任教。1954年初,陆春龄在北京怀仁堂首次为毛主席演奏,曲目是他本人改编的湖南民间乐曲《鹧鸪飞》。1964年1月11日,陆春龄在北京人民大会堂再次为毛主席演奏。合影时,陆春龄被排在毛主席的左边。1976年,陆春龄自上海民乐团转调至上海音乐学院任教。1989年,陆春龄录制的竹笛独奏唱片《鹧鸪飞》获得中国首届"金唱片奖"。1992年,获国务院颁发

的"文化艺术事业突出贡献奖",享受政府特殊津贴。

陆春龄深耕于江南丝竹音乐,广泛学习、融会贯通,形成其个人的音乐风格。他擅长运用赠音、打音、倚音、震音等手法润饰旋律,特别注重音乐的传统韵味与抒情表达,是我国南方笛派的代表人之一。他整理改编的《鹧鸪飞》《小放牛》《欢乐歌》已成为传统笛曲的精品流传于世。他创作的《喜报》《今昔》《江南春》《水乡新貌》等乐曲拓宽了竹笛的表现题材,丰富了竹笛的艺术表现力。陆春龄的《陆春龄笛子曲集》于1982年由人民音乐出版社出版,其中收录了他整理改编的12首传统乐曲、9首外国民间乐曲和12首创作乐曲。他培养了大批学生,遍及全国。其中如俞逊发、孔庆宝、郑济民等人,也已成为竹笛乐坛重要的演奏家。

谭渭裕,上海音乐学院教授。上海音乐学院民乐系首届本科生,于1961年留校任教,1995年退休。曾先后向孙裕德、陈重等名家名师学习,任教期间主要负责竹笛、箫、埙、巴乌、葫芦丝演奏与教学。曾应法国、德国、意大利、瑞士等国邀请作短期讲学演出。发表论文《谈笛子改良中继承与发展的问题》。设计、制作了七孔加三按键的笛、箫、尺八,于1998年获国家发明专利授权。

俞逊发,著名竹笛演奏家,上海民族乐团一级演奏员。13岁求师于陆春龄先生,14岁时以优异成绩考入上海民族乐团,成为随团学员。1962年在第三届"上海之春"音乐会选拔中崭露头角。曾先后在上海乐团、上海京剧团、中国艺术团工作近八年。其间,他又先后求师于冯子存、刘管乐、赵松庭等竹笛名师。俞逊发为挖掘、开拓竹笛的演奏技巧,创造了10余种新的吹奏技术,1971年还研制发明"口笛",于1973年5月1日首次在上海体育馆登台演奏引起轰动。1984年至1985年他在中央音乐学院任教,后为上海音乐学院外聘教授。俞逊发创作、改编了20余首竹笛独奏曲,其中与彭正元合作的《秋湖月夜》于1984年获全国民族器乐作品

一等奖,《琅琊神韵》于1984年获"上海之春"优秀创作奖,《赤日》于1986年分获"上海之春"创作、演奏二等奖,《音韵》于1987年获首届海内外江南丝竹比赛创作二等奖。由俞逊发灌制的竹笛专辑《妆台秋思》于1992年获北京全国第二届金唱片奖并名列榜首。另外,俞逊发演奏的由朱践耳先生作曲的《第四交响乐》(为竹笛及22件弦乐而作的室内交响乐曲),于1990年荣获瑞士"玛丽·何塞皇后国际交响乐作品大赛奖",这是中国人有史以来首获该项大奖。书著《中国竹笛》于1991年由台湾丹青图书出版公司出版。2000年10月台湾琴园文化出版公司出版了俞逊发的竹笛曲集《玉笛雅声》。

戴树红,洞箫演奏家,上海音乐学院附中竹笛副教授,中国古琴会常务理事,上海国乐研究常务负责人,今虞琴社社长、理事,苏州民族乐器一厂技术顾问。戴树红于20世纪50年代末毕业于上海音乐学院,并留院任教。曾师从金祖礼先生学习江南丝竹名曲及昆曲道腔音乐。他深受老一辈琴家的熏陶,对我国传统古典音乐了解颇深。除从事竹笛教学,精于洞箫演奏外,古琴弹奏亦颇有心得,尤擅琴箫合奏,曾与已故广陵派古琴泰斗张子谦先生及当代众多古琴家龚一、林友仁、谢导秀、王永昌、戴微等琴箫合奏活跃于琴坛。出版有个人专辑《箫吟神品》。

詹永明,竹笛演奏家、教育家,国家一级演员,上海音乐学院民乐系教授、浙江艺术职业学院客席教授、新加坡竹笛学会会长、新加坡国立大学艺术中心华乐分级考试编委(竹笛教材主编)。詹永明自幼师承竹笛大师赵松庭,先后毕业于浙江艺术学校、中央音乐学院民乐系。他的演奏立足南派,取北派之精华,柔中带刚,声情并茂。他曾在20世纪80年代的全国民族器乐比赛中名列榜首(竹笛组第一名)。其后在众多国内国际比赛中频频获奖,并赴20多个国家演出、讲学,被誉为"神奇的魔笛"。其代表作品有《听泉》

《断桥会》《婺江欢歌》《西湖春晓》等。编著有《笛子基础教程十四课》《中国竹笛名曲荟萃》等。录有《喜相逢》《华夏新声》《西湖春晓》《听泉》等10多张CD唱片。近20年来,詹永明在海内外培养了一大批竹笛学生,为海内外的文化交流做出了很大贡献,1991年起享受国务院政府特殊津贴。

唐俊乔,上海音乐学院教授、博士研究生导师。曾任上海民族乐团竹笛首席、独奏演员。唐俊乔自幼随父亲唐德忠学习竹笛,1986年考入沈阳音乐学院附中,师从孔庆山教授。1992年进入上海音乐学院,先后师从竹笛名师赵松庭和俞逊发。1996年以优异成绩毕业并考入上海民族乐团。1998年,她担任上海民族乐团竹笛首席。2004年调入上海音乐学院工作。唐俊乔现为上海音乐学院一流学科首席教授,上海音乐学院贺绿汀中国音乐高等研究院中国竹笛艺术研究中心主任,上海市领军人才,上海市政协委员,上海音乐家协会竹笛专业委员会会长,中国音乐家协会竹笛学会副会长,中国民族管弦乐学会竹笛专业委员会副会长,国家艺术基金评审委员,国家教育部学位中心论文评阅专家,负责上海音乐学院民乐系、附中及研究生的竹笛教学工作,策划举办的学生独奏音乐会、师生音乐会、竹笛乐团音乐会、跨界融合作品演出等共百余场。作为独奏嘉宾她受邀参加过全球几十个国际音乐节、艺术节及数百场协奏曲与专场音乐会,不仅曾为30多位国家元首演奏过中国传统乐曲,作为中国现代竹笛作品的杰出演绎者,她亦是目前唯一一位受邀与纽约爱乐乐团、英国BBC交响乐团、伦敦交响乐团、德国班贝格交响乐团等世界著名乐团进行常年合作演出的民乐演奏家,演奏足迹遍布五洲四海。已指导上海音乐学院10多名竹笛学生获得全国顶级民族器乐专业比赛的大奖,在业界获得中国竹笛"梦之队"的美誉。她编写出版过数十部教材、专著及演奏专辑,由荷兰唱片公司在48个国家同步发行的《中国魔笛》是

全球第一张 SACD 竹笛演奏专辑。她的成就被收入《中国音乐家辞典》《中国民族音乐家名典》并入选英国剑桥国际传记中心编著的《世界名人录》。

王俊侃，著名青年笛箫演奏家，上海音乐学院附中竹笛专业教师，中央电视台"光荣绽放"十大青年竹笛演奏家之一，上海市教委上音附中民族音乐传承教育基地科室负责人，上海音乐家协会竹笛专业委员会副会长、副秘书长，中国民族管弦乐学会竹笛专业委员会理事，上海音乐学院唐俊乔竹笛乐团副团长，玉屏箫笛乐团副总监。师承著名竹笛演奏家、教育家唐俊乔教授及著名洞箫演奏家、教育家戴树红副教授。王俊侃2012年获文化部"文华奖"第四届全国民族器乐专业比赛青年组最高奖"演奏奖"，2012年获第三届CCTV民族器乐电视大赛职业组金奖，2009年获"上海之春"国际音乐节全国竹笛比赛青年专业组金奖。多年来他以独奏家身份活跃于国内外舞台，多次受央视音乐频道等媒体之邀录制个人独奏、重奏节目。2015年王俊侃受邀在全国10余个城市的音乐艺术院校成功举办其个人全国巡演笛箫专场音乐会，获得好评。他曾先后在中华艺术宫、上海大宁剧院、上海图书馆、宁夏大学等举办中国民族吹管乐专场讲座。

魏思骏，上海音乐学院竹笛教师，上海音乐学院唐俊乔竹笛乐团副团长，玉屏箫笛乐团艺术副总监。自幼学习竹笛，2002年考入上海音乐学院附小，师从庄志伟，并受俞逊发、蒋国基指导。六年级起随唐俊乔学习。2005年考入上海音乐学院附中，2012年考入上海音乐学院本科，2019年硕士研究生毕业后留校任教。曾获"第二届全国竹笛邀请赛"青年专业A组金奖、"香港国际竹笛邀请赛"专业中青年组金奖、第九届"金钟奖"民族室内乐比赛银奖、第五届全国青少年民族乐器演奏比赛竹笛独奏青年组银奖等奖项。

顾兆琪，竹笛演奏家，上海昆剧团首席笛师，国家一级演奏员。1959年毕业于上海戏曲学校，后进入上海昆剧团担任笛师。曾为俞振飞、梅兰芳、盖叫天、张君秋、言慧珠、梅葆玖、周传瑛、王传淞、沈传芷、华文漪、计春华、梁谷音、蔡正仁、汪世俞、岳美缇、张静娴等京昆名家伴奏，并从中学习，积累了大量折子曲目。2002年出版《兆琪曲谱》收录了许多此前没有出版的曲谱，并附有顾兆琪的舞台演奏经验。

戴金生，竹笛演奏家。上海歌剧院乐团竹笛首席，国家一级演奏员，中国民族管弦乐学会竹笛专业委员会顾问，中华笛文化研究所研究员，同济大学金音笛艺社艺术总监、教授。1960年考入上海民族乐团学馆，先后师从陆春龄、赵松庭、刘管乐、刘森等笛坛名师。1962年学馆毕业进入上海歌剧院，在10多部大型民族舞剧、歌剧和各类音乐会、舞蹈晚会中担任竹笛领奏和独奏。他不仅精于笛、箫演奏，亦能娴熟地演奏口笛、竖笛、排箫、埙等多种吹奏乐器。1982年春与著名唢呐演奏家任同祥等人合作在上海海文音像公司录制的《中国民乐》吹管乐名曲的专辑中担任竹笛独奏。1986年5月为参加"上海之春"音乐节创作了加键巴乌独奏曲《思念》，同年中秋节被上海广播电台选用并广播，后又被上海音像公司选用编入"中国乐曲名家名曲"中的《侗乡之夜——巴乌独奏》CD专辑。1987年为上海海文音像公司录制了《笛子独奏曲集》。1996年，他进入同济大学，负责"中国竹笛"和"中国竹笛演奏艺术"两门课程。1998年秋，任同济大学金音笛艺社艺术总监。

钱军，上海民族乐团竹笛演奏家，国家一级演奏员。上海音乐家协会竹笛专业委员会副会长，中华笛研究所理事。2003年在乌兹别克斯坦举行的世界民族器乐大赛中获"沙木尔汗政府"大奖。2007年在上海东方艺术中心和上海大剧院成功举办竹笛独奏音乐会。2007年被推选为"粉墨佳年华"上海优秀青年演员——年

度之星。2010年成功举办"敦煌之夜·雅韵竹成"——钱军竹笛独奏音乐会。

乔海波，上海民族乐团竹笛声部首席。中国竹笛协会专业委员会理事。8岁开始学习竹笛，11岁以优异成绩考入中央音乐学院附小，后直升附中、大学本科。师从著名竹笛教育家蒋志超教授。在校期间，乔海波成绩优异，并在箫、埙、排箫、巴乌、葫芦丝的演奏上颇有造诣。1995年出访新加坡时担任独奏，获得广泛好评。2000年在第二届上海国际艺术节小节目汇演中以琵琶、箫二重奏《和鸣》夺得最高奖。先后出访过新加坡、德国、奥地利等国家。他的演奏功底深厚、技巧娴熟、音色圆润动听，既能表现南方曲笛的灵动飘逸，又能驾驭北方梆笛的高亢豪迈。

金锴，上海民族乐团竹笛演奏家。毕业于中央音乐学院。曾受邀参加过多次世界性音乐艺术节，并多次在乐团的重大演出中担任竹笛独奏。2012年在乐团获得第四届少数民族文艺汇演金奖的剧目"锦绣中华"中，以协奏曲《飞歌》获得最佳演员奖。此外，他十分注重现代竹笛作品的尝试，2008年至2009年两度演奏"外国作曲家写上海"协奏曲作品《玩具》均获评第一名，并受作曲家之邀赴加拿大，与蒙特利尔交响乐团协奏上演该部作品。

姜妍，上海馨忆民族室内乐团竹笛演奏员，国家三级演奏员，上海市闵行区音乐家协会会员。

朱暎，青年竹笛演奏家、指挥。师从唐俊乔、夏飞云、戴树红等名家。现任上海馨忆民族室内乐团青年竹笛演奏员及指挥、上海音乐学院唐俊乔竹笛乐团副团长、中国民族管弦乐学会理事、上海音乐家协会竹笛专业委员会理事。曾获中国文化艺术政府奖"文华艺术院校奖"——第二届民族乐器演奏比赛优秀演奏奖；"国际青少年文化艺术节"之中日青少年表演大赛专业组新民乐组合金奖；2010香港·国际江南丝竹团体展演邀请赛一等奖；第28届

"上海之春"国际音乐节2011海内外江南丝竹邀请赛职业组铜奖;"美丽生活·精彩徐汇"2016年徐汇区文艺创作展演第一名。曾与唐俊乔、马友友、余隆、吴彤等著名音乐家合作进行全国巡演。曾于上海首演著名作曲家郭文景先生的竹笛三重奏作品《竹枝词》,获各界好评。

范临风,竹笛演奏家,中央音乐学院竹笛教师,上海音乐学院唐俊乔竹笛乐团副团长,"七弦情"上海音乐学院新锐民族室内乐团创始人。范临风先后毕业于上海音乐学院附中和上海音乐学院,获得学士与硕士学位。在她求学期间,曾师从著名竹笛演奏家、教育家唐俊乔教授,并得到笛界泰斗陆春龄先生的指点。2015年,受邀赴瑞士日内瓦音乐学院交流访学,在海外传播中国文化的同时也跟随著名巴洛克长笛演奏家Serge Saitta学习不同于民族吹管乐的演奏技巧。早在学生时期,范临风已是各大演奏比赛的常胜将军,她曾先后在CCTV民族器乐电视大赛、"文华奖"、全国竹笛邀请赛中荣获大奖。年仅28岁时,范临风的演奏足迹已覆盖美国、法国、日本、德国、瑞士、新加坡、马来西亚以及我国香港、澳门、台湾等国家和地区;合作过的乐团包括上海交响乐团、上海爱乐乐团、上海民族乐团、上海城市交响乐团、上海轻音乐团、澳门中乐团、深圳交响乐团、法国尼斯交响乐团。范临风还曾于2009年、2014年、2017年和2019年在上海贺绿汀音乐厅和东方艺术中心成功举办个人竹笛专场音乐会。除了以独奏演奏家的身份参与音乐会的演奏,专辑的录制,范临风在近年来也积极寻求科技与传统音乐演奏的结合,拓展着她的音乐领域。她曾受邀作为竹笛演奏家为德国音频应用公司Sonuscore录制竹笛与箫的音源采样。在2019年世界5G大会上,她作为中央音乐学院的代表,运用5G+4K技术呈现远程音乐互动教学,得到了工信部、教育部等相关领域部门和单位的高度认可。

徐尧，上海音乐学院研究生部教师，上海飞云民族乐团声部首席，中国音乐家协会竹笛学会排箫艺术委员会理事，上海市学生艺术团民乐一团助理指挥。本科和硕士均毕业于上海音乐学院，毕业后即留校任教。师从著名民族器乐教育家刘逸安先生，国家一级演奏员、上海民族乐团竹笛独奏家钱军先生，国家一级演奏员、著名管乐演奏家左翼伟先生，著名竹笛演奏家、教育家、上海音乐学院教授詹永明先生，著名民乐指挥大师、上海音乐学院教授夏飞云老先生。曾任上海音乐学院青年民族管弦乐团声部首席，并成功举办了"陌上花开"个人竹笛独奏音乐会。曾以竹笛、埙、箫、排箫独奏家身份参加上海"月之源"跨界新概念乐团，并多次出访国外演出。其演奏水平高超，多次与上海民族乐团、上海文广民族乐团、上海交响乐团、上海爱乐交响乐团等著名乐团合作，并与上海飞云民族乐团合作在 2015 年、2016 年飞云民族乐团新年音乐会中担任独奏，演奏《鹧鸪飞》与《挂红灯》。其近年来多次参加各类国内外重要器乐比赛，并多次获等金银奖等奖项，并且多次应邀以演奏家和指挥家身份赴挪威、德国、瑞士、日本、韩国等国家进行文化交流演出。

　　褚天翱，上海馨忆民族室内乐团竹笛演奏员，上海音乐学院唐俊乔竹笛乐团成员。2005 年开始学习竹笛，师从于启蒙老师蒋宁。后跟随沈阳音乐学院附中周波老师学习竹笛。2012 年开始跟随著名竹笛演奏家、教育家唐俊乔教授学习。2014 年以优异的成绩考入上海音乐学院民乐系。曾获得 2015 年第二届玉屏全国竹笛邀请赛专业院校 A 组银奖。2017 年作为上海音乐学院唐俊乔竹笛乐团成员代表上海音乐学院参加文化部主办的第六届全国青少年民族乐器教育教学成果展演，获得器乐组合演奏最高奖项。2018 年随上海音乐学院唐俊乔竹笛乐团在多地参演了跨界融合创新交响民族器乐剧《笛韵天籁》。

（唢呐）

刘英，唢呐演奏家、教育家，上海音乐学院教授、博士研究生导师、中国音乐家协会会员、上海音乐家协会理事、中国唢呐专业委员会副会长。1986年于上海音乐学院毕业后留校，1994年被评为上海"青年准十佳"优秀演员。1995年被评为"上海市优秀青年教师"。曾赴罗马尼亚、土耳其、日本、美国、波兰、法国、巴西、意大利、英国、爱尔兰、德国、奥地利、瑞士等国家访问演出。1998年荣获香港"霍英东教育基金会"优秀教师奖。2002—2010年于日本巡回演出百余场，受到日本各地音乐爱好者的欢迎。2003年在瑞士苏黎世"神女峰"国际音乐管乐比赛中荣获金奖第一名。出版有《中国唢呐十大名曲》《刘英唢呐艺术荟萃》《小放牛》《唢呐金曲14首》《中国唢呐名家名曲》《天乐》《梁山随想》《智取威虎山》《一枝花》《香乐飘飘》。

徐红兵，上海民族乐团唢呐演奏员、唢呐声部首席，国家一级演奏员。10岁学习唢呐，1980年考入河南省戏曲学校音乐班学习戏曲音乐。1985年毕业分配至河南省豫剧院一团，1986年考入中央音乐学院民乐系，师从陈家齐教授。在校期间参与《末代皇帝》《老井》《兰花花》等多部影视音乐的配音。1990年以优异成绩分配至上海民族乐团。1993年随上海市政府代表团访问友好城市比利时安特卫普时担任独奏。多次随乐团赴亚洲、欧洲、美洲和我国港澳台地区演出，获得极大赞誉。他的演奏声音松弛，音色纯正细腻、韵味地道，在多位著名作曲家的作品中担任唢呐独奏部分，是一位技术全面与演奏风格丰富的唢呐演奏家。

胡晨韵，上海民族乐团唢呐演奏员。上海音乐家协会理事、中国音乐家协会唢呐专业委员会理事。他精通唢呐、管子、萨克斯等各类吹管乐器的演奏，对传统、现代的各类作品都有准确的把握与完美的诠释。曾与上海交响乐团、法国国家交响乐团、法国广播爱

乐乐团等优秀乐团合作并担任独奏。2001年他所演奏的《百鸟朝凤》在"第14届荷兰国际管乐艺术节"中获得金奖。2007年演奏的唢呐协奏曲《上海》在"上海之春"国际音乐节中获得金奖。

王昆宁,青年唢呐演奏家,上海音乐学院青年教师、上海音乐学院首位唢呐表演专业硕士、中国民族管弦乐协会会员、上海音乐家协会会员、上海市优秀青年教师联谊会会员。王昆宁出生于河北省沧州任丘,自幼受民族民间音乐的熏陶,从小沉浸在河北梆子、豫剧、评剧、评书、民间歌曲、器乐的氛围中。六岁随舅舅(著名唢呐演奏家王文尧先生)学习唢呐、笙、管子等民族乐器。2001年考入河北师范大学音乐学院唢呐表演专业,师从著名唢呐演奏家王文尧、吴玉辉老师。2005年以优异的成绩考入上海音乐学院研究生部,师从著名唢呐演奏家刘英教授。2008年获硕士学位,同年留校工作。王昆宁积极拓宽艺术视野,不拘泥于一家一派,对唢呐艺术精益求精,竭尽所能遍访各派名家汲取艺术精髓,并得到著名唢呐演奏家周东朝、杨礼科,著名管子演奏家吴晓钟先生的悉心指导。王昆宁的演奏技术娴熟、全面、音色甜美,曾成功举办多场个人唢呐独奏音乐会。他勤奋好学,不仅认真钻研传统作品演奏,也乐于尝试现代作品,曾首演现代室内乐作品《相声》《三侠五义》《唢呐爵士风》《玄》等。

刘雯雯,青年唢呐演奏家,上海音乐学院唢呐教师。6岁跟随父母学习唢呐,2008年考入上海音乐学院本科,2013年考入上海音乐学院硕士研究生,师从刘英,2016年毕业后留校任教。

(笙)

翁镇发,笙演奏家,国家一级演奏员、中国著名笙演奏家、教育家、乐器改革家,中国音乐家协会会员,上海音乐学院、上海戏曲学院、上海师范大学音乐学院、上海大学音乐学院特聘教授。现任上

海飞云民族管弦乐团副团长。20世纪70年代曾代表中国出国访问演出并担任独奏。20世纪80年代提出在保留传统笙演奏技法和音色的基础上进行平均律改革,并与牟善平先生共同研制了37簧传统改良笙,解决了一人多笙的难题,且可无障碍演奏东西方音乐,并获得文化部颁发的科技进步三等奖。2015年成立了"上音翁镇发笙乐团"。2019年荣获由中国民族管弦乐学会颁发的"第八届华乐论坛杰出民乐教育家"奖。几十年来,翁镇发在国内多次重大器乐比赛中连获大奖,并与国内外著名唱片公司合作,灌录了各类音乐唱片近百张。现已出版的个人独奏专辑有《笙华》《小河淌水》《笙声慢》;与笙名家共同录制的《中国笙名家名曲》等。翁镇发巡演于世界各大洲,已与数十个知名乐团合作过。2015年成功首演德国作曲家施奈德为其改写的笙与国乐团协奏曲《易经》。

徐超铭,笙、芦笙演奏家,上海音乐学院教授。1958年考入上海音乐学院附中,1962年升入上海音乐学院民族音乐系,1967年毕业并留校执教。徐超铭是一位独树一帜的演奏家,几十年来一直活跃于国内外乐坛。曾赴日本、法国、意大利、巴西、爱尔兰等国演出,并先后在国内和法国巴黎录制笙、芦笙独奏专辑CD唱片四张。曾担任日本、英国、法国、哥伦比亚、韩国、新加坡、马来西亚等国访华音乐团体的专业导师。2001年与牟善平、肖江合作出版《笙练习曲选》一书。先后在《音乐艺术》等刊物上发表《笙的和音与结合音》《笙演奏技术的创新——现代笙曲提出的挑战》等论文。创作并出版了《吹起芦笙唱丰收》《送茶》《林卡月夜》等笙曲、芦笙曲十余首。

钟之岳,笙、古琴演奏家,作曲家,上海音乐学院高层次引进人才、民乐系副教授,上海高校"青年东方学者"。

钟之岳自幼学习音乐,师从上海音乐学院徐超铭教授学习笙演奏,本科期间师从广陵派传人、上海音乐学院戴晓莲教授副修古

琴演奏专业,并先后师从作曲家黄磊、徐坚强及罗伟伦学习作曲。2006年,钟之岳以优异的成绩破格提前一年毕业,并被推免保送为上海音乐学院首位笙硕士研究生,也是上海音乐学院民乐系历史上唯一一位双料殊荣获得者。其演出足迹及讲学经历遍布欧亚大陆十多个国家和地区,曾参加瑞士文化艺术节、奥地利萨尔茨堡现代音乐节、新加坡华艺节、"上海之春"国际音乐节(上海)等,并在德国汉堡戏剧大学、新加坡南洋理工大学等举办大师班或专题讲座。曾举办"龢岳"——钟之岳笙硕士毕业音乐会,并由香港龙音唱片公司出版发行现场实况DVD;2012年、2018年"琴笙阮语"系列专场音乐会。出版有《纸短"琴"长——古琴流行改编曲谱集》《新加坡古琴考级曲集》(The TENG Ensemble Ltd)等。

田鑫,青年笙演奏家,上海音乐学院青年教师,师从著名笙教育家、演奏家徐超铭教授。曾随团参加"旧金山—上海国际室内乐艺术节"等多场国际音乐交流活动。

张梦,一位集演奏、作曲、音乐制作于一身的青年音乐家,作为一位年轻的民族器乐演奏家,频繁在世界各地、不同场合的舞台上呈现出极具当代东方气质的卓越艺术表现力。他演奏的保留曲目不仅囊括了大量笙的传统经典曲目,同时组建过多支乐队,跨越了实验先锋、摇滚、爵士、电子、世界音乐等众多音乐风格。成功地为笙这件古老的中国吹管乐器赋予了国际化姿态和富有活力的声音表现。他充满魅力的笙乐曾传至奥地利、美国、瑞典、德国、西班牙、意大利、等世界多个国家。其毕业于上海音乐学院,笙演奏师承著名笙乐大师翁镇发先生,同时也受到过徐超铭教授、翁镇荣教授、牟楠教授等几位名家的悉心指导,同时随上海音乐学院著名作曲家王建民教授学习作曲。现任中国民族管弦乐协会创作委员会委员、笙专业委员会常务理事,上海音乐家协会民族管弦乐协会理事。代表作有《玄烟》《幻象Ⅱ》《水妖》等。

赵臻,上海民族乐团笙声部首席,毕业于上海音乐学院。中国民族管弦乐学会笙专业委员会会员,中国音乐家协会会员,上海音乐家协会会员。进入乐团工作至今,参演过千余场音乐会,演出足迹遍布东南亚、欧洲、美洲的多个国家和地区。参演过世界各地多个艺术节、音乐节,均担任独奏和领奏。曾随乐团组合获得海内外江南丝竹邀请赛一等奖、职业组金奖,第十届中国艺术节中国民族器乐民间乐种组合展演职业组金奖等。参与录制并出版过上海音乐学院《笙考级曲集》VCD、半度室内乐团专辑《曲一》等。

王鹏,青年笙演奏家。上海淮剧团、上海文广民族乐团笙演奏员。2008年考入上海音乐学院本科,2012年继续攻读硕士,师从资深笙、芦笙教育家、演奏家徐超铭教授。在校期间,成功举办两次硕士研究生个人独奏音乐会,曲目涵盖传统笙乐曲、现代室内乐、芦笙乐曲、键笙独奏曲以及大型笙协奏曲等,毕业时获得"上海市优秀毕业生"荣誉。多次与上海爱乐乐团、上海民族乐团合作演出,并随上海文广民族乐团赴丹麦巡回演出近20场,深受好评。2016年荣获"宏福杯"中国笙文化国际艺术节传统笙专业青年组金奖。

3. 拉弦乐

陆修棠,自幼学习竹笛、胡琴、琵琶等民族乐器,擅长拍唱昆曲。1926年考入了省立苏州中学师范科,向张季让学习二胡技艺。1933年至1935年于上海国立音乐专科学校,作为选科生师从朱荇菁先生学习琵琶等民族乐器及其他理论知识,还随刚从美国归来的声乐家应尚能先生学习声乐艺术。1936年底至1937年初,在江苏省电台首次举行了个人二胡独奏及独唱音乐会,演奏了《怀乡行》等曲目。1941年11月在上海"青年会"会堂举行音乐会,其演奏被同仁们誉为"陆派二胡"而名噪江南。1949年初,在上海法文协会(今科学会堂)举行了"陆修棠南胡独奏音乐会",获

得了文化界高度评价。1949年10月在上海市北中学任教。20世纪50年代初又兼任上海华东师范大学音乐系的国乐课,其间主编了《中国乐器演奏法》一书。1952年被华东师范大学音乐系特聘为副教授。1956年,在北京艺术师范学院执教二胡专业课。1958年春,从北京调入上海音乐学院民族音乐系任教研室主任。1961年参加了文化部在上海召开的全国高等音乐艺术院校二胡教材会议,并在会后参与选编了《二胡曲选》,推进了我国二胡教育的发展。

创作有《怀乡行》《风雪满天》《孤雁》《农村之歌》等。编著有《二胡曲集》《中国乐器演奏法》《二胡独奏曲八首》《高等音乐院校二胡教材——二胡曲选》《二胡曲十首——第四届"上海之春"二胡比赛新作品选集》《怎样拉好二胡》。

王乙,二胡演奏家、教育家。曾任上海音乐学院教授、中国音乐家协会会员、上海音乐家协会理事。童年受江南民间音乐熏染,酷爱二胡。1932年考取吴县县立乡村师范学校。1937年毕业后在吴县中小学任教。1946年到上海市敬业中学任教。王乙于1932年起向陆修棠学习二胡,其二胡演奏在一次广播演出中引起了上海国乐界人士的注意,从而与上海国乐界开始了广泛接触。1947年参加了孙裕德组织的上海国乐研究会。20世纪50年代初,上海国乐团体联谊会筹组,王乙当选为常务委员,主持学术工作。1956年调入上海音乐学院民乐系任教,1957年任上海音乐学院附中民乐科主任,1978年任上海音乐学院民乐系副主任。1984年获上海音乐学院颁发的任教40周年荣誉证书和银质纪念章。1987年上海音乐学院授予教学优秀奖状及教授职称证书。1994年获国务院颁发的"文化艺术事业特殊贡献奖",并享受政府特殊津贴。数十年来培养的学生有闵惠芬、王永德、卢建业、陈洁冰、沈蟠庚、严洁敏、马晓晖等。创作有二胡独奏曲《田野小曲》《丰收》。

项祖英,二胡演奏家、教育家。曾任上海音乐学院教授、中国音乐家协会会员、中国民族管弦乐学会理事、中国民族民间音乐集成艺术顾问、上海民族乐团乐队首席、上海音乐家协会理事等。他10岁登台演奏,先后师从陆修棠、蒋风之。20世纪40年代起,随卫仲乐、陆修棠、孙裕德等在江苏、上海开展音乐活动。1949年毕业于苏州东吴大学文学院,获学士学位。1956年入上海民族乐团任乐队首席、艺委会委员。曾在北京首届全国音乐会及历届"上海之春"音乐会中进行独奏、重奏演出。1993年赴无锡出席纪念阿炳诞辰100周年的国际学术研讨会,并担任二胡比赛评委。代表作有《二泉映月》《山村变了样》《拉骆驼》等,曾录制的唱片、磁带、录音专辑达数十种。整理编订过陆修棠、吕文成、孙文明、贺仁忠、朱介生等著名琴家的胡琴演奏谱,编著出版《吴平国乐曲集》《二胡乐曲选集》《怎样拉好二胡》《二胡基本训练教材》《二胡辅导教材十六讲》《孙文明二胡曲集》等。

杨雨森,乐器"革胡"发明人。师从蒋风之、蓝玉崧等人,1949年考入东北鲁迅文艺学院(沈阳音乐学院前身)学习二胡演奏,1959年至上海音乐学院教授二胡专业。1960年与1961年,在上海音乐学院及上海音乐学院附中相继开设大革胡专业。出版有《二胡常识》一书。

孙文明,又名潘旨望。自幼家庭清贫,4岁时因病致双目失明。12岁时父亲去世,孙文明只得以算命为生。1945年,孙文明至江苏高淳县,求教于当地艺人学习二胡,凭耳听、口念、心记,学习工尺谱,学得了《孟姜女》《梳妆台》《泗州调》《小开门》《哭皇天》等多首民歌和京剧曲牌。在学艺过程中,孙文明显露了出色的音乐才华,两年中已能掌握京剧音乐的一般演奏方法。孙文明后至溧阳学琴,学得了锡剧的过门、曲牌及无锡滩簧等。1949年,孙文明至南京,从民间学会了演奏广东音乐以及许多民歌小调。1951,

孙文明演奏于浙江一带茶馆,当时演奏的曲目已达一百六七十首。他在这一时期即兴创作了一首二胡曲《弹六》(又称《弹乐》),该曲糅合弹词开篇与江南丝竹《三六》音调。他将二胡千斤除去,使二胡有更好的泛音与共鸣,巧妙模拟弹词音乐中三弦的声音效果。1952年冬,孙文明创作《流波曲》,倾诉其流浪生涯,同年还创作兼具京剧和广东音乐元素的《四方曲》。在演奏时孙文明运用"带顿弓"("带弓"与"顿弓"的结合)、"碰弦""透波音"("透音"与"波音"的结合)等特殊技法。1956年12月,孙文明参加了江苏省民间音乐舞蹈汇演,凭借《四方曲》及《志愿军胜利归来》两首创作曲目,获得了大会颁发的奖状。1957年,他创作了《人静安心》,曲中采用双马尾双弦的拉法,产生了和音的效果,富有新意。1957年春,他创作了《送听》,乐曲融合吸收了广东音乐与江南丝竹等民间音调,采用八度定弦、双马尾双弦奏法,热闹非凡。

在一次演奏练习中,孙文明的胡琴因琴弓松香殆尽,发出了近似"洞箫"的特殊音色,令他大为诧异。经较长时间的探索,他学会了通过运弓力度技法获得这种音色,他将该技法命名为"托丝"。他的二胡曲《夜静箫声》即充分运用了"托丝"技法,同时采用八度定弦,不用千斤,在二胡上仿奏出了洞箫的音色。1959年,孙文明至上海民族乐团讲学,后又进入上海音乐学院授课,学生有吴之珉、林心铭、吴赣伯、刘树秉、胡祖庭、郑豪南等。孙文明在上海民族乐团接触到了钢弦二胡,并产生了浓厚兴趣。同年6月,他创作钢弦二胡曲《春秋会》。第二年春,又创作钢弦二胡曲《昼夜红》,以表现农村劳动竞赛的场面。1961年9月任教期满返家。为纪念音乐家孙文明,上海民族乐团为他的作品印了专集。香港上海书局也出版了《孙文明二胡曲集》。

周皓,曾任上海民族乐团二胡演奏员兼乐团江南丝竹组负责人。其父周俊卿是江南丝竹前辈,其兄周惠擅长扬琴,于江南丝竹

音乐颇有造诣。周皓自幼随父学二胡、琵琶、扬琴。10多岁时常随父亲和兄长出入诸丝竹团体，学习丝竹高手们的演奏技艺。后加入周俊卿领导的友声旅行团国乐组及孙裕德领导的上海国乐研究会。进入上海民族乐团后，曾任二胡首席、二胡声部长，后期主要在乐团从事江南丝竹演奏活动。多年来周皓对上海民族乐团江南丝竹的整理、演出做出了较大的贡献。周皓在专业工作之余还常到各茶楼与一些江南丝竹的业余爱好者们切磋交流琴艺。参与编著有《江南丝竹八大曲》的二胡琴谱、《江南丝竹八大曲》，录有《江南丝竹》专辑音带六盒，发表文章有《也谈江南丝竹曲式结构的一些问题——与姜元禄同志商榷》《发展·继承·创新——江南丝竹现状与展望》等。

林心铭，上海音乐学院二胡教授、中国音乐家协会会员、中国音乐家协会二胡学会常务理事、中国民族管弦乐学会胡琴专业委员会顾问、上海音乐家协会会员、上海音乐家协会二胡专业委员会常务理事，曾任上海音乐学院附中民乐科教研组长、科主任及民乐系教材组长。1957年考入上海音乐学院，师从陆修棠。1962年毕业于上海音乐学院民乐系二胡专业并留校。2001年5月和2002年5月，连续被聘为"上海之春"国际音乐节器乐组评委。1963年在上海文艺出版社编印的全国高等院校教材《二胡曲选》第一集中发表了林心铭创作的二胡曲《欢乐之夜》、孙文明的《流波曲》和《人静安心》，以及广东音乐《双声恨》等。1980年后根据孙文明创作的二胡曲录音，记谱、整理了八首乐谱，1986年在香港上海书局编印的《孙文明二胡曲集》中发表了《送听》《夜静箫声》《春秋会》及三重奏《流波曲》。2000年由香港龙音制作有限公司收录出版了孙文明全部遗音及今人演绎的音响。2004年编写《二胡入门教程》。论文《粤胡演奏中的加花与装饰》在《音乐艺术》1982年第1期中发表。

吴之珉，祖籍江苏吴县。1957年考入上海音乐学院，先后师从王乙、陆修棠、卫仲乐教授，以及民间音乐家孙文明等。1962年毕业后留校任教，历任民乐系教研组长、教改组长、副系主任、教授等。曾任上海江南丝竹学会理事，上海民族乐器一厂技术顾问。1963年参加第四届"上海之春"全国二胡比赛获三等奖第一名。20世纪70年代组建上海音乐学院第一个"丝弦五重奏"组。自20世纪80年代始多次参加重要演出并赴日本、新加坡等国家以及我国香港、台湾地区演出与讲学。创作有《音乐会练习曲》《节日》等。发表有《浅析对音色、音质、音量概念的认识与二胡演奏》《清秀委婉　优美抒情——二胡教育家陆修棠》等。

刘树秉，1958年考入上海音乐学院，师从陆修棠，同时也得到过杨雨森、孙文明等人的指点。1963年后毕业留校任教。1992年加入上海音乐学院东方音乐文化交流中心。创作有《杜鹃花开满山红》《献给小海霞的歌》《丰收序歌》等。

萧白镛，9岁起跟小叔学习二胡，12岁时向许光毅学习《良宵》一曲。14岁时师从陈宗辉学习小提琴。1957年参加浙江越剧二团工作，1959年加入浙江越剧一团，均任小提琴手。1959年考入上海民族乐团，从项祖英学习二胡，后向高健君学习板胡。1960年前往浙江义乌学习婺剧板胡演奏，师从剧团老艺人杨土旬。1961年前往北京向刘明源、谷达儒、张长城学习板胡。1963年参加第四届"上海之春"全国二胡比赛获二等奖和新作品优秀演奏奖。1968年参加上海京剧院《智取威虎山》剧组，担任板胡及中胡主奏。后调入上海交响乐团《智取威虎山》演唱会任板胡独奏及京胡伴奏，其间向蒋风之、卫仲乐、何彬等学习。1989年定居香港。2001年定居台湾。

闵惠芬，国家一级演奏员，生前享受政府特殊津贴。8岁时随父亲闵季骞学习二胡，1958年考入上海音乐学院附中，师从王乙

教授，1963年读高中时获第四届"上海之春"全国二胡比赛一等奖。1964年跳级升入上海音乐学院本科民族器乐系，师从陆修棠教授，1969年毕业。毕业后先后在中国艺术团、上海乐团、上海艺术团担任二胡独奏员，其间得到蓝玉崧、张韶、李慕良、刘明源等名家的悉心指教。1979年调入上海民族乐团。曾多次赴美国、朝鲜、法国、新加坡以及我国台湾、香港等国家和地区演出。1989年获中国唱片公司颁发的首届金唱片奖。闵惠芬先后举办独奏音乐会70余场，并经常深入到大、中、小学举办普及讲座。参与策划多场重大音乐比赛、演出、研讨、纪念活动，多次出任国内外重大二胡比赛评委。2003年12月25日、26日在上海举办了闵惠芬"艺海春秋五十载"二胡独奏音乐会及全国性学术研讨会。2006年7月25日在上海举办了"器乐演奏声腔化"二胡专场音乐会，闵惠芬任主奏。曾首演二胡曲《长城随想》《夜深沉》《新婚别》《川江》《绝谷探道》等。移植京剧唱腔音乐为二胡曲《逍遥津》《卧龙吊孝》《珠帘寨》等8首。改编并首演的作品有《老贫农话家史》《红旗渠水绕太行》《洪湖主题随想曲》。发表文章有《博大境界中的民族神韵——论二胡协奏曲〈长城随想〉的演奏艺术》《西北吹来秦川的风》《孤独的夜行者》等。

王永德，上海音乐学院教授，中国音乐家协会二胡学会副会长、中国民族管弦乐协会胡琴专业委员会副会长。12岁入上海音乐学院附中，始学钢琴，后转二胡，师从卢建业、王乙教授。1965年毕业于中央戏剧学院后留校任教。1987年首届海内外江南丝竹演奏比赛获一等奖。1991年5月任第十四届"上海之春"全国二胡比赛组委会副主任兼办公室主任。1992年任第二届海内外江南丝竹演奏比赛秘书长。1993年享受政府特殊津贴。1996年被上海市教委评为优秀艺术教师。2008年获中共上海市委宣传部优秀文艺人才基金奖。创作有《欢腾的水乡》《喜摘丰收棉》等二

胡独奏曲。编著有《青少年学二胡》《中国二胡考级曲集·演奏提示版(上下)》等教材。

汝艺,二胡演奏家、教育家,上海音乐学院民族音乐系教授。中国音乐家协会会员,上海音乐家协会二胡专业委员会副会长、秘书长。音乐制作人,录音工程师。自幼跟随著名二胡演奏家、山东省歌舞剧院首席张寿康学琴,并遍访名师学习琴艺。其演奏集众家优长,汇多方风格,形成独特的艺术气质和演奏风格,技术精湛、风格鲜明、刚柔相济,充满激情。大学期间师承著名二胡教育家吴之珉老师,研究生师承著名二胡教育家王永德老师。尤其深受二胡名师闵惠芬的青睐,得以悉心传授。曾多次在全国重大比赛中获得殊荣:1985 年北京二胡邀请赛二等奖,规定曲目《闲居吟》最佳演奏奖;1989 年"山城杯"首届全国电视大奖赛三等奖等。录制出版了众多演奏专辑,并与中央民族乐团、中国广播交响乐团、上海爱乐乐团、上海民族乐团等合作举办音乐会。

马晓晖,上海民族乐团二胡独奏家,国家一级演员。上海市政协委员、上海音乐家协会会员、上海市海外交流协会常务理事,美国多所大学的访问学者、客座教授。2007 年特奥会"爱心大使",2010 年上海世博会"申博文化大使",2012 年上海市统一战线先进个人,2012 年上海市三八红旗手。2013 年"上海市文化志愿服务宣传大使"。她先后被英国剑桥中心和美国传记研究院授予"20 世纪杰出人物""国际文化使者""国际杰出女性"等荣誉称号。先后参与录制了 40 余张 CD 唱片,录制独奏专辑 20 余张。

霍永刚,二胡演奏家。1978 年考入上海音乐学院附小,1991 年毕业于上海音乐学院。毕业后留校教授二胡、板胡专业。先后师从于张大成、王汉成、林心铭、王玉芳、项祖英、刘明源等。录制有《夜莺》《拉丁风情》等多部二胡作品。

王莉莉,上海音乐学院教授、硕士生导师,二胡演奏家、教育

家。自幼随父亲习琴,1978年考入上海音乐学院附小,1982年考入上海音乐学院附中,1988年以优异成绩被保送至上海音乐学院本科,1991年被上海音乐学院提前授予学士学位,并留校任教于附中。在校期间曾先后师从陈大灿、唐春贵、王乙、林心铭、吴之珉等教授。曾获第十四届"上海之春"全国二胡比赛专业组第一名。

陈春园,上海音乐学院教授、民乐系副主任,中国音乐家协会二胡学会副会长、中国民族管弦乐协会胡琴专业委员会副会长。上海音乐家协会二胡专业委员会副会长。1983年考入上海音乐学院附小,1986年直升上海音乐学院附中,1992年直升上海音乐学院民乐系本科,1996年被院方推荐直升本院研究生,是上海市第一位民乐硕士。在校期间师从王永德教授。1998年毕业留校任教至今。其教学风格以规范严谨,她教授的学生曾多次获得国内顶级赛事的各种奖项。曾获上海音乐学院2009、2011、2012、2013年度贺绿汀基金奖,首届全国二胡少儿优秀选手展演比赛优秀指导教师奖,2012年第四届"文华奖"园丁奖。

刘捷,青年二胡演奏家、指挥家。1985年考入上海音乐学院附小,师从卢建业。1988年考入上海音乐学院附中,师从王永德。1994年保送升入上海音乐学院民乐系。1998年毕业并留任上海音乐学院附中担任二胡专业教师及附中民族乐团指挥。

邢立元,6岁开始学习二胡,7岁登台独奏,1990年起师从马友德,1991年考入南京艺术学院附中。1998年考入上海音乐学院,师从王永德。2002年开展硕士研究生学业,并获闵惠芬、霍永刚的悉心指导,毕业后留任上海音乐学院。曾获两届"天华杯"全国二胡比赛一等奖。以独奏家、客卿演奏家的身份多次与上海民族乐团、上海交响乐团、日本金泽交响乐团、新加坡华乐团等国内外乐团合作。代表作品有《西秦王爷》《木偶》《苗山映像》等。

段皑皑,上海民族乐团二胡演奏员,国家一级演员,上海音乐

家协会二胡专业委员会会长。6岁开始在刘逸安的指导下学习二胡。1984年考入上海音乐学院附小,1987年升入上海音乐学院附中,1993年被保送上海音乐学院民乐系,师从王永德。曾获全国大学生文艺汇演专业组一等奖、"上海之春"国际音乐节优秀表演奖等奖项。应邀赴欧洲、亚洲、美洲、非洲、大洋洲的20多个国家和地区演出。在上海国际广播音乐节、"上海之春"国际音乐节开幕式等重大演出中担任独奏,并在多部电影、电视剧、话剧、大型现代舞剧中担任二胡独奏、领奏。先后录制了大量的CD并发行多张个人专辑。

李玮,上海民族乐团二胡演奏员、乐队首席,上海音乐家协会二胡专业委员会常务理事。6岁随李梁先生习琴,1978年考入上海音乐学院附小,开始接受正规的音乐训练,师从陈大灿老师,1981年升入上海音乐学院附中学习,1988年考入上海音乐学院民乐系,学习期间受到吴之珉先生的悉心指导,1991年毕业后进入上海民族乐团工作。2008年4月参加乐团的公开招聘考试后,正式担任上海民族乐团乐队首席。他的高胡演奏细腻传神,自然流畅。敏锐的乐感和对作品的独特见解使其音乐表演具有感人的艺术魅力。

徐正宏,上海音乐家协会二胡专业委员会常务理事,上海文广民族乐团管理部主任、二胡首席,上海飞云民族乐团常务副团长,国家一级演奏员。

姚新峰,上海民族乐团二胡首席、中国民族管弦乐学会胡琴专业委员会理事、上海二胡学会常务理事、陈振铎二胡艺术研究会会长。姚新峰自幼学习二胡,10岁即获无锡市二胡大赛二等奖并考入上海音乐学院附小,在校期间成绩优异,于上海音乐学院附中毕业后免试直升上海音乐学院民乐系。先后师从著名二胡教育家卢建业教授、王永德教授,并多次得到闵惠芬老师的悉心指点。毕业

后进入上海民族乐团工作,2005年起正式担任二胡首席。2003年起受日本NHK电视台邀请参加亚洲豹乐队,连续在日本巡演5年,举办100余场演出,备受关注。姚新峰先后出版唱片数十张,其中《春色彩华》获得2005年日本古典类唱片最高奖。先后在上海国际艺术节、阿姆斯特丹国际音乐节等各类重要活动中担任独奏;在上海东方艺术中心、上海音乐厅等地举办个人专场音乐会;多次受邀在上海交通大学、上海图书馆以及全国多地举办专题讲座及各类公益讲座。他以极富创造力的表演、兼具古典与现代的舞台风格和独特的演奏韵味蜚声乐坛。

朱宇虹,青年二胡演奏家,上海市闵行区音乐家协会理事。曾任上海馨忆民族室内乐团副团长。自幼学习二胡和钢琴,1994年考入南京艺术学院附中主修二胡时师承马友德教授、杨易禾教授、于汉教授、欧景星教授等名师,并跟随陈碧琴教授、王建民教授学习钢琴和作曲。1997年10月曾在南京艺术学院演奏厅举办二胡独奏音乐会。2001年9月考入上海音乐学院本科,师从霍永刚副教授,并副修了板胡、大提琴专业,其间获闵惠芬大师的精心指导。曾担任上海音乐学院青年民族管弦乐队队长,并于2004年10月受邀赴澳门参加第十八届澳门国际音乐节。2005年8月进入上海馨忆民族室内乐团,从事上海民族乐器一厂琴类鉴定、研发及教学工作。2006年10月受邀参加第二届徐州国际胡琴节担任独奏。曾赴美国、加拿大、法国、德国、西班牙、比利时、俄罗斯、日本、韩国、新加坡、印度尼西亚等地参加各类国际音乐节,并多次出访日本担任授课教师及音乐考级评委。

吴旭东,上海师范大学音乐学院器乐系讲师,上海音乐家协会二胡专业委员会副秘书长,上海音乐家协会民族管弦乐学会理事。2005年获中国文化政府奖"文华艺术院校奖"——第二届中国青少年民族乐器比赛二胡青年专业组铜奖。2009年获中国音乐"金

钟奖"二胡比赛优秀演奏奖。

李志卿,青年二胡演奏家,上海音乐学院文学硕士,上海音乐家协会会员,上海馨忆民族室内乐团成员。5岁启蒙于上海音乐学院林心铭教授。1999年考入上海音乐学院附中,师从王莉莉教授。2005年保送上海音乐学院本科,师从王永德教授,于2012年获得二胡文学硕士学位。曾先后得到霍永刚、闵惠芬、李肇芳、陈平一等名家的亲授。2001年获第四届"天华杯"全国二胡比赛二等奖。2002年获第一届文化部国际青少年民族器乐大赛少年二胡专业组银奖。2003年获中国国家音乐最高奖第三届中国音乐"金钟奖"二胡专业青年A组铜奖。2008年获"上海之春"国际二胡邀请赛铜奖。

陆轶文,青年二胡演奏家,上海音乐学院教师。2000年考入上海音乐学院附小,师从刘捷。2009年考入上海音乐学院民乐系就读本科,2016年硕士研究生毕业,师从陈春园,其间受到闵惠芬指导。2017年开始担任上海音乐学院民乐系二胡教学工作。2012年先后获第四届"文华奖"二胡青年组最高演奏奖、"上海之春"国际二胡邀请赛金奖及最佳演奏奖、首届"竹堃杯"国际二胡大赛第一名。2013年获首届"黄海怀二胡奖"金奖。2015年获第十届"金钟奖"二胡比赛金奖及第三十二届"上海之春"国际艺术节优秀新人表演奖。2019年入选"上海青年文艺家"培养计划。2019年荣获"国家艺术基金青年艺术创作人才项目——舞台艺术表演"的资助,成功举办"中国旋律——二胡与交响乐的对话"个人专场音乐会。

4. 打击乐

周荣寿,又名墨樵。自幼寄养于道士世家的舅父家中。1928年,高小毕业的周荣寿即继承舅家道业,并师从老道长康茂龄学习道家音乐。1930年,向鼓王唐荣生学习打鼓技术。20世纪50年

代,周荣寿又向金筱伯学习丝竹乐曲及潮州乐曲。1951年周荣寿用简谱记录了《玉芙蓉》和《雨雪》。1952年进入上海民族乐团,任专职演奏员。1956年,随中国艺术团赴欧洲五国演出。1958年去嘉定向石傅岩学习苏南吹打《大红袍》。翌年又去浙江嵊县向魏淇圆学习浙东锣鼓《大辕门》,并与周祖馥合作整理加工民间吹打乐曲《将军令》后于第一届"上海之春"音乐会上演出。他曾把《将军令》改编成《十庆游行》。经周荣寿改编后的作品,发展了民间吹打锣鼓的演奏形式,使整个乐曲更为精致、完善。

周荣寿擅长演奏竹笛、大唢呐和打击乐器,尤其熟悉道教音乐中的司鼓技术。他在上海民族乐团时曾对新笛、低音大唢呐、大吊、排鼓等吹打乐器进行过改革设计。

李民雄,自幼受家人影响,接触、学习乐器,并掌握了民间曲调、曲牌的演奏。1950年他进入杭州青年文工团工作,后又进入浙江省越剧团,专门负责乐队演奏。1961年毕业于上海音乐学院,是上海音乐学院民族音乐系第一批学生之一,并留校任教。李民雄长期从事民族器乐的研究、教学、创作工作,同时他精通打击乐演奏,有着"南鼓王"的称号。李民雄在上音开设"民族器乐概论""中国打击乐""民族器乐专题研究"等民族器乐理论专业课程,使上音成为全国范围内率先开设此类课程的高等院校。李民雄先生作为民族器乐领域的大家,有颇多重要著作。不仅有其主编的《中国民族民间器乐曲集成·上海卷》《江南丝竹音乐大成》《中国打击乐图鉴》等,还有著作如《传统民族器乐曲欣赏》《民族器乐知识广播讲座》《中国民族音乐大系·民族器乐》《中国打击乐》《民族器乐概论》《青少年学民族打击乐》《民族打击乐演奏教程(技巧与练习)》《探幽发微——李民雄音乐文集》,这些著作中,如1997年出版的《民族器乐概论》,被国内外多所音乐院校作为教材使用。创作有打击乐曲《龙腾虎跃》《夜深沉》等。

杨茹文，上海音乐学院教授、博士生导师。上海音乐学院国际打击乐中心总监，IPEA 国际打击乐教育协会联合发起人暨荣誉顾问。中国打击乐学会副会长，上海音乐家协会打击乐专业委员会副主任。宝钢教育奖及上海市教育成果一等奖获得者。YAMAHA、Cadeson 等国际品牌签约艺术家。作为上海音乐学院打击乐学科带头人，杨茹文在学科发展、教学与人才梯队建设、教材建设等方面做了大量的工作；同时，在教学第一线的他，教学方法严谨科学，他的学生们百余人次荣获国际、国内各类打击乐专业比赛奖项，填补了中国打击乐学生参加国际比赛项目的所有空白。杨茹文演奏曲目丰富，既有中外打击乐经典曲目，也有现代打击乐曲目，同时还拥有一批作曲家专为他所创作的新作品。先后与周文中、昆西·琼斯、吕克贝松等名家及法国国家交响乐团、柏林现代歌剧院等著名音乐团体合作。多年来先后参加了"中国、美国、瑞典三国艺术家音乐会"(美国)、"意大利艺术节"(意大利)、"萨尔茨堡现代音乐节"(奥地利)、"慕尼黑艺术节"(德国)、里昂艺术节(法国)、"慕尼黑双年歌剧展"(德国)、里昂音乐节(法国)，第四届世界马林巴比赛开幕式音乐会(中国)等一系列重大演出。除此之外，杨茹文还曾参与《夜宴》《阿姐鼓》《波罗密多》《神迹》等电影及唱片的录音；出版《杨茹文与上海打击乐团》个人专辑 2 张。

　　罗天琪，上海音乐学院副教授、硕士生导师、博士生团队导师，上海音乐学院现代器乐与打击乐系打击乐教研室主任。中国音乐家协会民族打击乐学会副会长，上海音乐家协会打击乐专业委员会副主任。1988 年考入上海音乐学院民乐系，师从李民雄、薛宝伦学习中西方打击乐，毕业后进入上海民族乐团从事打击演奏工作，在上海族乐团期间多次出访及参加国内外重大活动。2009 年调入上海音乐学院现代器乐与打击乐系担任中国打击乐专职教师。曾获 2009 年度上海市文化人才优秀教师奖。

王音睿，上海民族乐团打击乐演奏员、打击乐声部首席，上海市政协委员、上海市青年五四奖章获得者、上海文学艺术奖"上海青年文艺家培养计划"入选者，中国民族管弦乐学会打击乐专业委员会理事、上海市打击乐协会理事。2001年考入上海音乐学院。曾获第三届龙音民族音乐比赛三等奖、2012年第四届全国少数民族文艺会演最佳表演奖等奖项。曾参加国内外多场音乐会、新作首演等音乐活动。

王洁，上海音乐学院讲师，上海音乐学院打击乐团音乐总监，上海音乐家协会打击乐专业委员会副主任、秘书长，IPEA国际打击乐教育协会理事。全程参与上海音乐学院打击乐团"浪潮"系列、"交融"系列打击乐专场演出，并随上海音乐学院打击乐团参加香港国际艺术节、上海国际艺术节、北京国际艺术节、瞿小松乐坊等活动。2008年5月荣获第二届全国打击乐重奏比赛第一名。2008年为中国第一部多媒体打击乐剧《司岗里的呼唤——本真与前卫的对话》进行世界首演。2009年为法国著名导演吕克贝松环保纪录片《Home》录音。2017年参演新加坡双年展平行项目作品《我》。

曾与"金豈组合"一起荣获第四届"文华艺术院校"奖全国青少年民族乐器演奏比赛小型民族组合类演奏奖（最高奖项）、第九届中国音乐"金钟奖"全国民乐传统组合类银奖。2015年至2019年参与组织策划历届上海音乐学院国际打击乐节暨IPEA国际打击乐比赛。

蒋元卿，上海民族乐团打击乐演奏家。毕业于上海音乐学院，曾在全国青少年打击乐比赛中获专业青年组一等奖、二等奖。他的演奏风格多样化，精通现当代打击乐作品，并善于驾驭中西多种打击乐器。其演奏形式涵盖独奏、重奏，并大胆与不同风格的多民族器乐广泛合作、跨界交流。其演奏技巧沉稳娴熟，功底扎实，曾

经合作过的著名音乐家有阿曼德·阿玛尔、安倍圭子、瞿小松、谭盾、蒂埃里·米罗里奥等。他曾为2010年上海世博会系列主题音乐录音，同时还涉及戏曲、民族音乐、交响乐、歌剧、室内乐、通俗歌曲等音乐形式的录音。进入上海民族乐团后，随团出访过海内外多个国家和地区，并在乐团原创作品《春天里的爱·栀子花开了》和《冬日彩虹》中担任主要演奏。

 李承颖，新加坡籍青年演奏家，现为上海馨忆民族室内乐团成员，新加坡打击乐协会理事。2018年毕业于上海音乐学院打击乐演奏。主修中国打击乐，师从罗天琪副教授，在校期间同时也得到朱雷、王玉燕的指导。在校外曾经跟随新加坡华乐团打击乐演奏家陈乐泉、伍庆成、伍向阳及段斐学习。2015年随上海音乐学院外国留学生民乐团获第三届海内外江南丝竹邀请赛职业组铜奖。曾担任上海音乐学院民族乐团和新加坡国家青年华乐团打击乐声部长、新加坡武装部队军乐团打击乐领奏。多年来从乐队、室内乐及重奏的演出作品累积了丰富的演奏经验，也担任院校师生比赛及演出的打击乐伴奏。先后赴北美洲、欧洲、亚洲、东南亚的十几个国家演出，多次客卿上海及苏州的民族乐团和交响乐团等。

参考文献

［1］上海群众艺术馆.上海民间器乐曲选集[M].上海：上海音乐出版社,1958.
［2］林石城.鞠士林琵琶谱[M].北京：人民音乐出版社,1983.
［3］甘涛.江南丝竹音乐[M].南京：江苏人民出版社,1985.
［4］周惠,周皓,马圣龙.江南丝竹传统八大曲[M].上海：上海文艺出版社,1986.
［5］林石城.林石城琵琶曲选[M].香港：上海书局有限公司,1986.
［6］《中国民族民间器乐曲集成·上海卷》编辑委员会.中国民族民间器乐曲集成·上海卷[M].北京：中国ISBN中心出版,1993.
［7］沈德符.万历野获编[M].北京：中华书局,1959.
［8］叶梦珠.阅世编[M].北京：中华书局,2007.
［9］蒋文勋.二香琴谱[M]//琴曲集成：第23册.北京：中华书局,2010.
［10］李民雄.怎样打锣鼓[M].上海：上海文化出版社,1965.
［11］李民雄.民族管弦乐总谱写法[M].上海：上海文艺出版社,1979.
［12］高厚永.民族器乐概论[M].南京：江苏人民出版社,1981.

[13] 叶栋.民族器乐的体裁与形式[M].上海：上海文艺出版社，1983.

[14] 李民雄.传统民族器乐曲欣赏[M].北京：人民音乐出版社，1983.

[15] 韩淑德,张之年.中国琵琶史稿[M].上海：上海音乐学院出版社，2010.

[16] 李民雄.民族器乐知识广播讲座[M].北京：人民音乐出版社，1987.

[17] 李民雄.中国民族音乐大系·民族器乐[M].上海：上海音乐出版社，1989.

[18] 李民雄.中国打击乐[M].北京：人民音乐出版社，2001.

[19] 李民雄.民族器乐概论[M].上海：上海音乐出版社，1997.

[20] 李民雄.青少年学民族打击乐[M].上海：上海音乐出版社，2001.

[21] 中国大百科全书总编辑委员会.中国大百科全书·音乐 舞蹈卷.北京：中国大百科全书出版社，2002.

[22] 李民雄.民族打击乐演奏教程[M].北京：人民音乐出版社，2006.

[23] 李民雄.探幽发微：李民雄音乐文集[M].上海：上海音乐学院出版社，2007.

[24] 今虞琴社.今虞琴刊[M].上海：上海社会科学院出版社，2009.

[25] 洛秦.音乐人类学的理论与方法导论[M].上海：上海音乐学院出版社，2011.

[26] 江明惇,王建民,张文禄.乐意丝竹：上海音乐学院民族音乐系建系60周年文集·序[M].上海：上海音乐出版社，2016.

[27] 唐俊乔.唐俊乔笛子教学笔记[M].上海：上海音乐出版社，

2020.

[28] 戴晓莲,李世强.上海古琴百年纪事(1855—1999)[M].上海:上海音乐学院出版社,2020.

[29] 黄凯锋.同其光辉:王国振和他的"敦煌牌"民族乐器[M].上海:上海社会科学院出版社,2018.

[30] 宋歌.何训田 RD 作曲法略说[D].上海音乐学院,2002.

[31] 戴微.江浙琴派溯流探源[D].上海音乐学院,2003.

[32] 孔艳艳.二十世纪二胡演奏技巧的开发与应用[D].上海音乐学院,2004.

[33] 袁莉.浙江筝艺在上海的发展[D].上海音乐学院,2005.

[34] 冯长春.20世纪上半叶中国音乐思潮研究[D].中国艺术研究院,2005.

[35] 吴慧娟.浦东派、汪派琵琶艺术比较研究[D].福建师范大学,2005.

[36] 张晓娟.建国以来二胡音乐的初步研究[D].福建师范大学,2005.

[37] 阮弘.江南丝竹与广东音乐在上海的嬗变同异概观[D].上海音乐学院,2006.

[38] 赵瑾.20世纪初叶江南琵琶传派艺术研究[D].上海音乐学院,2006.

[39] 李祖胜.二胡艺术与江南文化[D].福建师范大学,2006.

[40] 鱼翔.汪派琵琶文武大套曲的艺术特征[D].天津音乐学院,2007.

[41] 吴蓉.琵琶江南五大流派研究[D].河南大学,2008.

[42] 盛秧.浙江筝在上海的发展[D].上海音乐学院,2009.

[43] 张晓娟.中国弦乐史研究六十年(1949—2009)[D].福建师范大学,2010.

[44] 曾敏.从《曲如山海》看上海松江地区民间音乐融合与变迁的若干现象[D].上海音乐学院,2010.

[45] 任媛媛.《瀛洲古调》研究[D].上海音乐学院,2010.

[46] 戴俊超.20世纪上半叶中国音乐社团概论[D].中国音乐学院,2010.

[47] 亢爽.琵琶曲中英雄性、悲剧性的审美表现[D].上海音乐学院,2011.

[48] 柯囡.瀛洲古调历史发展与现状[D].中央音乐学院,2012.

[49] 金加佳.琵琶传统文曲的教学研究[D].上海音乐学院,2013.

[50] 徐明慧.析三个不同版本的《塞上曲》所表达的琵琶传统文曲的悲与情之美[D].中央音乐学院,2013.

[51] 张曼.浙派筝的流变研究[D].贵州民族大学,2013.

[52] 王海龙.论"海派琵琶艺术"(1841—1949)[D].南京师范大学,2014.

[53] 刘小菁.论林石城及其弟子对浦东派琵琶艺术的传承[D].中央音乐学院,2015.

[54] 成林鸿.刘派琵琶独奏的表现手法研究[D].苏州大学,2015.

[55] 蔡一娜.传统琵琶乐曲"文曲"与"武曲"比较探索[D].贵州师范大学,2015.

[56] 徐子晶.从筝乐功能的变迁看古筝在上海的发展[D].上海音乐学院,2016.

[57] 韩新星.三首崇明派琵琶曲之比较研究[D].中央音乐学院,2016.

[58] 吴瑾.琵琶演奏艺术的传承与创新[D].云南师范大学,2017.

[59] 刘立玮.汪派琵琶艺术价值初探[D].山西大学,2018.

[60] 张晓东.汉唐时期弹拨类乐器历史与流变述论[D].上海音乐学院,2018.

[61] 孔铮.王建民三首筝乐作品的音乐风格诠释[D].上海师范大学,2018.

[62] 胡娅冰.明代"北派"琵琶艺术研究[D].湖南师范大学,2019.

[63] 石钰也.刘德海改编版《瀛洲古调》之文板小曲研究[D].南京师范大学,2019.

[64] 吴雪慧.新公共管理视角下上海市惠南社区传统文化发展研究[D].东华大学,2019.

[65] 任炜琳.传统琵琶流派对现代琵琶发展影响的研究[D].山西师范大学,2019.

[66] 李昂.上海民族乐团历史与变迁研究[D].上海音乐学院,2020.

[67] 张若尘.孙文妍古筝艺术研究[D].上海音乐学院,2020.

[68] 孙玉楼.上海古筝表演艺术多元性特征研究(1978—2000)[D].安徽师范大学,2020.

[69] 陈应时.关于琵琶曲谱《霸王卸甲》的分段标目[J].人民音乐,1962(8):31.

[70] 陈应时.关于我国民族民间器乐曲的曲式结构问题[J].人民音乐,1963(2)25-28.

[71] 罗传开.《三六》的曲式结构特点及其他:试谈有关民族器乐曲曲式结构分析的两个问题[J].人民音乐,1963(7):9-11.

[72] 陈应时.在民族曲式结构研究中如何对待西洋音乐理论:与罗传开同志商榷[J].人民音乐,1964(5):11-13.

[73] 吴祖强,王燕樵,刘德海.谈琵琶协奏曲《草原小姐妹》[J].人民音乐,1977(4):31-36.

[74] 高厚永.别具风格的江南丝竹[J].南京艺术学院学报,1978(1):130-142.

[75] 林石城.谈谈琵琶演奏时的音质、音色和音量[J].广州音专学

报,1979(2):12-19.

[76] 高厚永.气势磅礴的吹打乐[J].南京艺术学院学报,1980(1):102-118.

[77] 洪圣茂.适用于四码扬琴的十二平均律音位排列[J].乐器,1980(2):8-9.

[78] 林友仁.七弦琴泛音手法探新[J].音乐艺术,1980(3):53-54.

[79] 沙汉昆.《春江花月夜》的结构特点与旋法[J].音乐艺术,1980(3):40-49.

[80] 金建民.试论琵琶在唐诗中的反映[J].音乐研究,1980(4).

[81] 何宝泉.蝶式筝[J].乐器,1981(2):14-16.

[82] 金建民.大同民间器乐调查[J].音乐艺术,1981(3):58-64.

[83] 高占春,林石城.琵琶制作[J].乐器,1981(3):11-13.

[84] 林石城.一份珍贵的琵琶古谱:《高和江东》[J].中央音乐学院学报,1981(4):50-54.

[85] 高占春,林石城.琵琶制作[J].乐器,1981(5):14-17.

[86] 林友仁.七弦琴与琴曲声、韵发展的我见[J].音乐艺术,1982(1):48-56.

[87] 林石城.浦东派琵琶初探[J].广州音乐学院学报,1982(1):66-76.

[88] 林石城.几种琵琶指法与符号[J].人民音乐,1982(1):58-61.

[89] 叶栋.敦煌曲谱研究[J].音乐艺术,1982(1):1-13.

[90] 陈应时.论姜白石词调歌曲谱的"■"号[J].南京艺术学院学报,1982(1):84-89.

[91] 陈应时.论姜白石词调歌曲谱的"ㄅ"号[J].南京艺术学院学报,1982(1):84-89.

[92] 林石城.琵琶指法"弹挑"[J].广州音乐学院学报,1982(2): 58-68.

[93] 高占春,林石城.琵琶制作[J].乐器,1982(2):12-13.

[94] 刘明澜.论广陵琴派[J].音乐研究,1982(2):49-55.

[95] 刘再生.我国琵琶艺术的两个高峰时期[J].音乐艺术,1982(3):25-29.

[96] 陈应时.解译敦煌曲谱的第一把钥匙:"琵琶二十谱字"介绍[J].中国音乐,1982(4):43-44.

[97] 林石城.谈琵琶曲《霸王卸甲》的演奏[J].中央音乐学院学报,1982(4):28-33.

[98] 钱仁康.论顶真格旋律[J].音乐艺术,1983(2):1-8,(3):26-33.

[99] 林石城.从刘天华录制的唱片演奏中试谈《飞花点翠》的曲题意义[J].广州音乐学院学报,1983(2):56-59.

[100] 陈应时.论敦煌曲谱的琵琶定弦[J].广州音乐学院学报,1983(2):25-39.

[101] 陈应时.琴曲《广陵散》谱律学考释[J].中国音乐,1983(3):38-41.

[102] 高厚永.沈知白先生对民族器乐的学术见解[J].音乐研究,1983(4):13-19.

[103] 林石城.试谈阿炳三首琵琶曲的演奏艺术[J].广州音乐学院学报,1983(4):77-81.

[104] 陈应时.琴曲《碣石调·幽兰》的音律:《幽兰》文字谱研究之一[J].中央音乐学院学报,1984(1):16-22.

[105] 夏野.关于"瑟调"的调式及陈仲儒"奏议"的校勘问题[J].音乐研究,1984(2):109-113.

[106] 林石城.琵琶左手基本指法"吟"[J].中央音乐学院学报,

1984(2):36-42.

[107] 金建民.中国古代筝手史料辑要[J].中央音乐学院学报,1984(4):38-41.

[108] 高厚永.声动天地　悲歌慷慨:谈武板大曲《十面埋伏》[J].音乐爱好者,1984(1):6-8.

[109] 夏野."苏祇婆琵琶调"新解[J].中国音乐,1985(1):47-48.

[110] 夏野.论燕乐音阶与古代琵琶之关系[J].南京艺术学院学报,1985(2):83-86.

[111] 启明.再谈江南丝竹的曲式结构[J].音乐研究,1985(3):89-96.

[112] 林友仁.琴乐考古构想[J].音乐艺术,1985(4):7-15.

[113] 林石城.论《大浪淘沙》与《昭君出塞》的练演艺术[J].乐府新声(沈阳音乐学院学报),1986(1):22-27.

[114] 林石城.琵琶的活动山口[J].星海音乐学院学报,1986(1):39-41.

[115] 陈应时.琴曲《碣石调·幽兰》谱的徽间音:《幽兰》文字谱研究之二[J].中央音乐学院学报,1986(1):12-16.

[116] 高厚永.曲项琵琶的传派及形制构造的发展[J].中国音乐学,1986(3):34-41.

[117] 刘明澜.道家音乐观与中国古琴音乐[J].音乐艺术,1986(4):8-15.

[118] 赵维平.唐传五法琵琶谱二字音位及定弦的我见[J].音乐艺术,1986(4):78-83.

[119] 金建民.《阳关三叠》是如何三叠的[J].交响,1987(1):27-33.

[120] 钱仁康.音乐语言中的对称结构[J].音乐艺术,1988(1-4):40-55.

[121] 金建民.古筝起源之谜[J].中国音乐,1988(1):55.

[122] 陈应时.敦煌乐谱新解[J].音乐艺术,1988(1):10-17.

[123] 林石城.浦东派琵琶宗师陈子敬[J].南京艺术学院学报(音乐与表演版),1988(1):33-34.

[124] 林石城.介绍琵琶独奏曲《龙船》[J].乐器,1988(1):28-30.

[125] 陈应时.敦煌乐谱新解(续)[J].音乐艺术,1988(2):1-5,11-22.

[126] 洛秦.从声响走向音响:中国古代钟的音乐听觉审美意识探寻[J].音乐艺术,1988(2):35,40-43.

[127] 赵维平.历史上的龟兹乐与新疆十二木卡姆[J].音乐研究,1988(3):50-57.

[128] 林石城.严肃认真 一丝不苟:忆浦东派琵琶正宗传人沈浩初先生[J].南京艺术学院学报(音乐与表演版),1989(1):52-54.

[129] 刘明澜.中国古代琴歌的艺术特征[J].音乐艺术,1989(2):29-34,64.

[130] 洛秦.方响考:兼方响所体现的唐俗乐音响审美特征[J].中国音乐,1989(2):9-10.

[131] 林石城.流派·乐德·发展:琵琶教学漫谈[J].中央音乐学院学报,1990(1):60-66.

[132] 钱仁康.《老八板》源流考[J].音乐艺术,1990(2):9-23.

[133] 王霖."瀛洲古调派"探源[J].中国音乐学,1990(3):77-81.

[134] 林友仁.二十世纪东西方文化冲突与交融中的中国古琴艺术[J].南京艺术学院学报,1990(3):13-22.

[135] 洛秦.谱式:一种文化的象征:古琴谱式命运的思考[J].中国音乐学,1991(1):52-60.

[136] 王霖.汪昱庭其人和"汪派"琵琶艺术[J].音乐爱好者,1991

(3):12-13.

[137] 项斯华,吴赣伯.浙江筝刍议[J].中国音乐,1991(4):44-46.

[138] 金建民.唐代的筝、筝谱和筝曲[J].乐府新声,1992(1):47-51.

[139] 林石城.关于琵琶曲《郁轮袍》[J].中央音乐学院学报,1992(2):66-68.

[140] 林石城.琵琶流派例析[J].中央音乐学院学报,1992(3):7-11.

[141] 林石城.敦煌壁画乐器喜见复活[J].敦煌研究,1992(3):29-31.

[142] 林石城.论琵琶[J].星海音乐学院学报,1992(3):10-13,17.

[143] 陈应时.存见明代古琴谱中没有纯律调弦法吗?[J].中国音乐学,1992(4):22-30.

[144] 陈应时.三论琴律的历史分期[J].音乐艺术,1992(4):4-10.

[145] 陈应时.存见明代琴谱中的律制[J].南京艺术学院学报,1993(1):56-64.

[146] 罗传开.日本的段结构与中国的定格68板[J].交响,1993(1):34-35.

[147] 郭雪君.王巽之和浙派古筝[J].中国音乐,1993(2):44-45.

[148] 林石城.阿炳的三首琵琶曲[J].中央音乐学院学报,1993(4):40-44.

[149] 陈应时.《二泉映月》的曲式结构及其他[J].音乐艺术,1994(1):6-15.

[150] 陈正生.郑觐文与大同乐会[J].乐器,1994(2):37-39.

[151] 林石城.再论"弹挑"[J].中央音乐学院学报,1994(3):43-46.

[152] 金建民.弦索备考《曲源考释》[J].音乐艺术,1994(4):8-16.

[153] 冯丽梅.中国现代二胡曲创作概观(1949—1989)[J].交响(西安音乐学院学报),1994(4):49-55.

[154] 刘德海.流派篇[J].中央音乐学院学报,1995(1):58-61.

[155] 林友仁.对二十世纪中乐的思考[J].音乐艺术,1995(4):

12-16.

[156] 林石城.琵琶指法与表演之窥见[J].中央音乐学院学报,1996(1):26-33.

[157] 刘明澜.中国传统器乐的节拍与古诗词曲音乐[J].音乐艺术.上海音乐学院学报,1996(2):1-4,13.

[158] 林石城.琵琶古曲《海青拿天鹅》[J].星海音乐学院学报,1996(3):1-11.

[159] 刘明澜.琴歌《胡笳十八拍》的悲音美[J].音乐艺术(上海音乐学院学报),1997(1):9-14.

[160] 叶纯之."民族器乐的创作与发展"系列讨论之五:从创作角度看中国民族管弦乐队的前景[J].人民音乐,1997(4):9-12.

[161] 林石城.琵琶教学五十多年来之点滴感想[J].中央音乐学院学报,1997(4):35-40.

[162] 林石城.刘天华先生创作的琵琶曲《虚籁》[J].人民音乐,1998(1):24-26.

[163] 冯光钰.20世纪的中国二胡艺术[J].黄钟.武汉音乐学院学报,1998(1):4-9.

[164] 林俊卿.二胡乐曲的传统与创新[J].中国音乐,1998(1):38-40.

[165] 王中山.纪念古筝大师曹正先生[J].中国音乐,1998(2):79-80.

[166] 乔建中.20世纪中国音乐学的一个里程碑:新解杨荫浏先生"实践—采集"的学术思想[J].人民音乐,1999:5-8.

[167] 盛秧.浙派筝的渊源、特色和演奏技法初探[J].杭州师范学院学报,1999(5):109-111.

[168] 林石城.林石城讲琵琶 第二讲 琵琶的形成与发展[J].乐器,2000(2):50-51.

[169] 吴晓萍.《弦索备考》与传统琵琶谱同族曲目之比较研究[J].中国音乐学,2000(2):58-70.

[170] 刘明澜.琴曲《离骚》的诗化[J].音乐艺术(上海音乐学院学报),2000(3):2,4-9.

[171] 林石城.林石城讲琵琶 第六讲:弹挑[J].乐器,2001(1):62.

[172] 郭树荟.来自丝绸之路的回响:杨立青的中胡与交响乐队《荒漠暮色》初探[J].音乐艺术,2001(4):56-63.

[173] 陈应时.中日琵琶古谱中的"、"号:琵琶古谱节奏解译的分歧点[J].音乐艺术,2002(1):11-15.

[174] 林石城.《春江花月夜》的演变[J].乐器,2002(1):78-79.

[175] 林石城."春江花月夜"的演变[J].乐器,2002(2):57-59.

[176] 郭树荟.对古琴音乐美学思想特征的再认识[J].人民音乐,2002(3):39-42.

[177] 林石城.琵琶的轮指(上)[J].乐器,2002(11):72-73.

[178] 林石城.琵琶的轮指(下)[J].乐器,2002(12):85-87.

[179] 陈应时.论《东皋琴谱》的琴律[J].黄钟,2003(2):116-120.

[180] 戴微.浙派古琴的兴起、发展与嬗变[J].浙江艺术职业学院学报,2003(2):63-77.

[181] 赵维平.丝绸之路上的琵琶乐器史[J].中国音乐学,2003(4):34-48.

[182] 郭树荟.诗境 乐境 意境:杨立青《唐诗四首——为女高音、打击乐与钢琴》初探[J].音乐艺术,2004(1):36-40.

[183] 吴慧娟.浦东派《夕阳箫鼓》与汪派《浔阳夜月》之比较[J].艺术教育,2004(2):48-49.

[184] 林石城.从琵琶舞台表演"落差"谈起[J].中央音乐学院学报,2004(3):56-57.

[185] 戴微.绍兴琴派的历史寻踪[J].浙江艺术职业学院学报,

2004(4):8-14.

[186] 吴慧娟.略论隋唐时期琵琶艺术盛况[J].音乐探索(四川音乐学院学报),2004(4):14-17.

[187] 郭树荟."单音"所营造的创作手法与音乐精神:关于秦文琛的《际之响》[J].人民音乐,2005(1):32-33.

[188] 刘德海.换个语境"说"弹轮[J].人民音乐,2005(2):8-10.

[189] 洛秦.写在《乐史曲论——夏野音乐文集》出版前——纪念恩师夏野先生逝世十周年[J].音乐艺术,2005(4):36-39.

[190] 郭树荟.从民间到专业化改编与创作中的竹笛艺术[J].音乐艺术,2006(2):76-80.

[191] 盛秧.浙派古筝渊源谈[J].中国音乐,2007(2):189-194.

[192] 陈聆群.从国立音乐院到国立音乐专科学校的创业十年[J].音乐艺术(上海音乐学院学报),2007(3):46.

[193] 吴慧娟.浦东派、汪派琵琶演奏风格比较:以工尺谱本《养正轩琵琶谱》和《汪昱庭琵琶谱》为例[J].中国音乐,2007(3):232-236.

[194] 郭树荟.探索与困惑:20世纪下半叶上海民族室内乐为我们带来了什么[J].音乐艺术,2007(4):85-93.

[195] 吴慧娟.从《养正轩琵琶谱》和《汪昱庭琵琶谱》看浦东派与汪派演奏技法之异同[J].中国音乐,2008(1):156-159,184.

[196] 王艺,胡志平.20世纪中国二胡艺术的创新与发展[J].黄钟(武汉音乐学院学报),2008(2):10-14.

[197] 吴慧娟.浦东派与汪派琵琶艺术的传承[J].中国音乐,2008(3):196-200.

[198] 吴慧娟.琵琶流派形成的标志和特征:以浦东派和汪派为例[J].中国音乐学,2008(3):35-38,42.

[199] 汝艺.王建民二胡狂想曲创作与演奏分析:兼谈当代二胡演奏技术的创新发展[J].黄钟(武汉音乐学院学报),2008(4):160-167.

[200] 郭树荟.转型期的中国器乐专业音乐与当代社会发展现象分析[J].音乐艺术,2011(3):88-97.

[201] 郭树荟.唤起声音的记忆:音声构成的生态美学及表现意义[J].音乐研究,2011(4):6-14.

[202] 刘德海.琵琶贵在见体[J].天津音乐学院学报,2011(4):1-5.

[203] 孟建军.肩扛传承大旗的人:访浦东派琵琶传承人、琵琶演奏家林嘉庆[J].乐器,2011(9):60-63.

[204] 林石城,林嘉庆.我的琵琶历程(上):林石城回忆录[J].乐器,2011(6):76-79.

[205] 林石城,林嘉庆.我的琵琶历程(中):林石城回忆录[J].乐器,2011(7):72-75.

[206] 林石城,林嘉庆.我的琵琶历程(下):林石城回忆录[J].乐器,2011(8):76-79.

[207] 林石城,林嘉庆.我的琵琶历程(续一):林石城回忆录[J].乐器,2011(9):68-71.

[208] 林石城,林嘉庆.我的琵琶历程(续二):林石城回忆录[J].乐器,2011(10):74-77.

[209] 吴慧娟.从工尺谱本《养正轩琵琶谱》与《汪昱庭琵琶谱》看浦东派和汪派琵琶艺术的审美差异性[J].星海音乐学院学报,2012(3):93-99.

[210] 乔建中.论林石城译、编《鞠士林琵琶谱》与《养正轩琵琶谱》[J].中央音乐学院学报,2013(1):10-16,43.

[211] 郭树荟.当代语境下的中国民族器乐独奏音乐:传承与创作双向路径与解读[J].星海音乐学院学报,2013(1):33-43.

[212] 吴慧娟.论"上海派"汪昱庭琵琶的特点与历史功绩[J].音乐艺术(上海音乐学院学报),2013(1):7,142-147.

[213] 吴慧娟.二十世纪上半叶的中国琵琶艺术[J].音乐探索,2013(2):32-38.

[214] 戴微.明代女性琴人史料之考订与若干问题研究[J].音乐艺术(上海音乐学院学报),2013(3):5,94-109.

[215] 吴慧娟.刘德海与中国琵琶艺术发展的第四次高潮[J].中国音乐,2013(4):217-221.

[216] 韩建勇.谈浙派筝家对中国古筝艺术发展的贡献(上)[J].乐器,2013(3):56-59.

[217] 韩建勇.谈浙派筝家对中国古筝艺术发展的贡献(下)[J].乐器,2013(4):50-53.

[218] 郭树荟.规约 感知 想象:以陆春龄、闵惠芬二度创造的审美取向为例[J].南京艺术学院学报,2014(1):20-25.

[219] 陈应时.宋代琴律理论中的"自然之节"论[J].音乐艺术,2014(2):94-99.

[220] 吴慧娟,孙丽伟.20世纪中国琵琶艺术发展概观[J].天津音乐学院学报,2014(4):35-43.

[221] 吴慧娟.20世纪中国琵琶艺术发展探赜[J].中国音乐学,2015(2):130-134,139.

[222] 王臻.以琵琶曲《飞花点翠》浅析"瀛洲古调"[J].中国音乐,2015(3):211-218.

[223] 盛秧.浙江筝在上海的发展[J].中国音乐,2015(4):148-153.

[224] 孙文妍.何宝泉与蝶式筝[J].天津音乐学院学报,2016(1):7-18.

[225] 刘德海.琵琶直面现代性[J].中央音乐学院学报,2016(1):

38-41.

[226] 郭树荟.融合与分离：主奏乐器在乐种中的艺术经验体现——以丝竹乐、弦索乐为例[J].中央音乐学院学报,2016(3)：25-32.

[227] 刘德海.琵琶人在航行中：哲学笔记断想[J].中国音乐,2016(4)：2,126-133.

[228] 肖阳.朱英其人其事及其贡献：朱英在国立音乐院：国立音专十年间对国乐表演和教学经验的总结与思考[J].音乐艺术,2016(4)：74-82.

[229] 王安潮.上海音乐学院民族音乐系的历史研究[J].浙江艺术职业学院学报,2016(4)：69-74,115.

[230] 戴微.《龙吟馆琴谱》与《梅庵琴谱》所收同曲之谱本析微[J].音乐艺术(上海音乐学院学报),2016(4)：4,51-65.

[231] 乔建中."上音二胡"与"海派文化"：上海音乐学院二胡教学的实践与理念[J].乐府新声(沈阳音乐学院学报),2017(1)：3,90-97.

[232] 赵维平.丝绸之路上的音乐及其传来乐器研究[J].音乐文化研究,2017(1)：35-49.

[233] 刘德海.成长与定位：刘德海先生"中国乐派"名家讲坛讲座实录[J].中国音乐,2017(3)：20-27,37.

[234] 唐俊乔.在传统与现代交响中探索竹笛艺术生命精神[J].南京艺术学院学报(音乐与表演),2017(3)：2,7,42-51,77-80.

[235] 张晓东.历史视域下的当代竹笛室内乐"新音响"构建与"传统"：以唐俊乔竹笛乐团为例之研究分析[J].南京艺术学院学报(音乐与表演),2017(3)：8,82-87,93.

[236] 盛秧.筝乐审美谈三题[J].乐器,2017(5)：50-53.

[237] 宋旭彤.中国琵琶艺术流派初探：浦东派与崇明派曲谱比较

[J].中国文艺家,2017(8):40.

[238] 王安潮.如梦室内乐境 妙趣民器本质:评上海民族乐团《如梦令》民族室内乐音乐会[J].音乐天地(音乐创作版),2017(9):55-57.

[239] 陈洁.上海民族乐团:探寻当代民族音乐的国际表达[J].上海艺术评论,2018(6):15-18.

[240] 杨淑芳.林石城艺术生涯[J].当代音乐,2018(7):6-8.

[241] 张莹.寄情山水 乐话江南:评上海民族乐团《锦绣中华·最忆是江南》[J].上海艺术评论,2019(3):61-62.

[242] 戴微.宋代女性琴人史料初考[J].音乐艺术(上海音乐学院学报),2019(4):4,38-54.

[243] 施咏.无锡派琵琶传承谱系及传承模式探究[J].南京艺术学院学报(音乐与表演),2019(4):7,47-51.

[244] 盛秧."浙筝"述要[J].中国音乐学,2019(4):57-59,77.

[245] 孙玉楼.传承与创新:上海地区古筝音乐发展概观[J].中国民族博览,2019(7):101-103.

[246] 范俏倩.琵琶演奏流派及风格特征[J].艺术教育,2019(7):79-80.

[247] 夏金瓯.蝶式筝及其发展研究[J].当代音乐,2019(10):92-95.

[248] 萧梅.民族器乐的传统与当代演释[J].中国音乐学,2020(2):2,74-91.

[249] 尉愉沁.浙江筝派演奏技法解析与运用:以何占豪筝乐作品为例[J].浙江艺术职业学院学报,2020(3):85-92.

[250] 庄永平.沈浩初《养正轩琵琶谱》研究[J].交响(西安音乐学院学报),2020(3):5-13.

[251] 孟建军.上海滩的"弦人弦事":访弦人胡丹越[J].乐器,2020(6):24-27.

[252] 邓思佳.中国琵琶流派问题及特征[J].艺术家,2020(10):56.

[253] 姚嘉雯.江南丝竹对近代中国筝乐艺术影响之探究[J].艺术评鉴,2020(13):19-22.

[254] 马一迪.琵琶崇明派系曲风研究:以《瀛洲古调》为例[J].戏剧之家,2020(18):76.

[255] 高敏,赵楠.试析琵琶套曲《瀛州古调》的艺术特点及传承价值[J].今古文创,2020(21):65-68.

[256] 王雁洁.传统琵琶流派对当今琵琶发展的影响[J].艺术评鉴,2020(24):28-31.

[257] 王雪梅.琵琶历史传承与流派的研究[J].艺术大观,2020(34):31-34.

[258] 孔冰欣.什么才是"新国乐"?[J].新民周刊,2021(5):56-61.

[259] 李昂.深沉咏千秋 豪迈叹百年:上海民族乐团"国乐咏中华"音乐会述评[J].人民音乐,2021(7):32-35.

[260] 崔晓君.国家非物质文化遗产名录中的琵琶流派:以崇明派和浦东派为例[J].艺术评鉴,2021(12):15-18.

后　记

时间真是个奇妙的东西,快慢之间虽有定数,但是于我辈的感觉来说,艰难时缓炙熬煎,愉悦时白驹过隙。可三五年下来,苦涩也罢,甘甜也好,总觉得都是那么一瞬,忙忙碌碌间便过去了,一点都不给你回旋的余地。再想想那些卿卿我我、尔虞我诈,真若是说笑了。却说这些天上地下、你死我活却真真地构成了鲜活的历史。事后看容易,眼前又有几人能看透彻。历史的微妙之处正在于此。想看清楚它,你既要努力站在当初,又必须观照现在。

寓居海上已近 20 年,大把光阴洒落在当年法租界的梧桐树下。向来对年龄不敏感的我,总是感叹谁人头发全白,哪位前辈几年不见犹如两人,却无视自己的头发已然花白。幸于光影间,少时喊我起床、供我三餐、浣洗衣裳的姥姥还能自顾,虽有些糊涂,倒是不受世事纷扰;父母大人退休数年,却乐于第三代的天伦;胞弟已然是两个孩子的父亲。幸于光影间,授我技能、教我为人的老师、前辈们能鼎力关照,使我得以在山海间逍遥寸许。幸于光影间,挚友如亲,体谅我的烦恼,助我人生前行。

此番之研究实际上是来源于工作当中的契机,加之个人的爱好。受制于个人能力与研究时间,只能期盼在有效的时间内能尽量表达我们所要呈现的样态。与我合作的杨阳同学,受教于郭树

荟教授，对民族音乐有着敏锐的见解。其博览群书，知识储备优渥。其紧跟学术发展的步伐，少我几年光阴，颇有犊牛之勇，却又谨言慎行。也罢，学术争论间，互为所长。

"海派民乐"虽不似京剧那般有着非常明确且特殊的艺术属性，但在历史的长河中，较之其他艺术，对一种地域人文的塑造还是有明显不同的。恍惚记得余秋雨先生散文《上海人》中曾写道，当年各地喜欢用上海人办理费脑子的麻烦事，大体是因为上海人心细，不会错漏分毫。反正也不知道是褒是贬吧，心细确实在不同的技术行业中有着重要的作用。在我参加的有限的上海民乐排练中，可以明显地感觉到，指挥与同仁对节奏和时值都有着严谨要求。实际上，在一个民乐事业高速发展的地方，演奏家个体虽然有着不同的艺术性格，但是群体与师承所造成的通性是我们不能否认的。在一个民乐视野高度开阔的地方、一个近代西方音乐进入中国的重镇，民乐尚有蓬勃的发展历史，势必有其不同于其他音乐艺术的特殊性。近代艺术流派在这里诞生发扬，高等音乐教育体系在这里构建，民间走入高校、高校回归民间、跨界艺术的合作、民族音乐、器乐的良性市场化运作……总而言之，"海派民乐"有其发展的独特历史，在艺术形式多元化的今天，也势必会有其美好的未来。

<div style="text-align:right">

张晓东

2021年6月

于沪上古美烈火洞

</div>